마로니에북스 아트 오딧세이 3

극적인 역동성과 우아한 세련미
바로크와 로코코

마로니에북스 아트 오딧세이 3

극적인 역동성과 우아한 세련미
바로크와 로코코

다니엘라 타라브라 지음 ✻ 노윤희 옮김

마로니에북스 ✹

차 례

주요 용어

로코코

페트 갈랑트

왕실공예

자기공예

흑단공예

시누아즈리

스투코

콰드라투라

연극

추리게라 양식

섭정 양식

치펀데일 양식

공원 및 정원

그랑 투르

베두타

카프리치오

폐허

유적지의 발굴

픽처레스크 양식

숭고미

계몽주의

백과전서

아카데미

살롱전

풍자화와 캐리커처

신고전주의

프랑스 혁명

건축계 이상주의

◀ 니콜라 드 라르질리에르, 〈손 습작〉, 1715년경, 부분,
파리, 루브르 박물관

1700년대 초부터 중반까지 크게 유행했던 미술 양식으로써 스투코와 조각, 거울, 실크, 브로케이드를 적절히 활용하여 우아하며 가벼운 느낌의 장식을 만들어내는 것이 특징이다.

로코코

흥미로운 사실
당시 실내장식에는 스투코뿐 아니라 목조장식벽판과 실크, 브로케이드와 같은 고급 천을 사용하여 천장과 벽을 대대적으로 장식했다. 화려한 액자로 치장된 거울 벽장식도 흔히 찾아볼 수 있으며 가구 또한 이러한 경향에 맞추어 탁자나 의자 등의 다리를 얇고 길게 빼어 S자의 곡선을 자아내었다.

'로코코'는 1700년대 초부터 중반에 이르기까지 크게 유행한 예술적 경향을 일컫기 위하여 18세기 말에 만들어진 용어이다. 그 어원으로 추정되는 프랑스어 '로카유(rocaille)'는 천연 동굴의 바위를 모방하는 장식의 한 종류를 뜻하며, 정원 안에 조성된 소규모의 인공 동굴이나 비밀 협곡, 누각, 분수 등에 물결무늬의 조가비와 자갈 등으로 표면을 장식하는 것을 가리킨다. 이 장식 유형은 프랑스의 루이 15세로부터 유래하여, 유럽 전체에서 선풍적인 인기를 모았으며 장식미술과 실내장식의 전 분야에 빠르게 전파되었다. 바로크 미술에서 주를 이루던 운동감과 화려함, 착시효과를 더욱 발전시킨 로코코 양식은 경쾌함과 우아함, 환상을 불러일으키는 데 주목하며, 바로 이러한 특성으로 인해 실내장식 분야에서 가장 고유한 표현적 완전성을 찾게 된다. 사실상 실내장식은 호화로운 재료와 색채, 특수하게 조각된 거울, 스투코, 목재 등의 재료를 사용하여 언제나 색다른 조화를 이루어내는데, 각 공간은 하나의 독립적인 세계로 간주되어 장식가는 동일한 건물 내 타 공간과의 전체적 조화를 염려하지 않고 자신의 창조력을 마음껏 발휘할 수 있는 자유를 누렸다. 로코코는 세련미와 경쾌함, 가벼운 유희 및 오락을 애호하던 당시 귀족들의 새로운 삶의 방식을 자연스럽게 반영하여 그들로부터 각광을 받았다. 바로크 양식의 엄숙함과 장엄함에 비하여 로코코 양식은 상상력이 풍부한 우아함 속에서 새롭고 열정적인 사적 공간을 창조한다. 바로 이 시기에 대규모의 응접실과 대조적인 작고 우아한 규방 '부두아르(boudoir)'가 탄생한다.

▼ 쥐스트 오렐 메소니에, 〈은 소재 탁자 중앙 장식품과 뚜껑이 달린 두 볼에 대한 디자인〉, 1735년, 파리, 국립 도서관

이 복합적인 스투코 장식은 17세기에 완성되었음에도 불구하고 18세기 고유의 경쾌함과 우아함을 나타내고 있다는 점에서 주목을 끈다.

팔레르모 출신의 조각가 세르포타(1656~1732)는 시칠리아 스투코 공예의 전통을 새로운 장르의 예술로 승화시킨다. 성 디오니시우스의 제단 옆에 세워진 이 기둥은 식물의 가지와 인물의 형상을 담은 조각으로 정교히 장식되어 있으며 주어진 주제를 전형적인 로카유 양식으로 표현하고 있다.

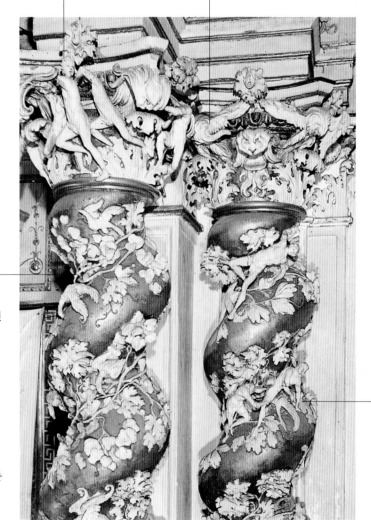

흰 스투코로 소조된 인물의 형상은 로사리오의 기적과 그리스도의 수난을 묘사하고 있으며 베르니니로부터 영향을 받은 금빛 나선기둥의 표면 위에 배치되었다. 작가는 모형을 세부적으로 구사했으며 뛰어난 화술로 주제를 설명하고 있다.

세르포타는 미술사에서 오랫동안 잊혀 있던 인물로 17세기와 18세기 사이에 활동한 뛰어난 조각가들 중 하나이다. 완벽한 균형을 이루는 이 거대한 기둥의 나선을 따라 우아하고 세련된 스투코 소삭이 이를 휘감고 있다.

▲ 자코모 세르포타,
〈제단 기둥〉, 1684년, 부분,
팔레르모, 카르미네 교회

아말리엔부르크에는 로코코 양식의
걸작이 숨겨져 있다. 퀴빌리에 실에는
자개와 거울, 파스텔 톤의 옅은
색채를 사용한 세련된 장식의 유희가
건축적 구조를 분산시키고 있다.

전원적이며 우아한
실내장식은 덩굴 벽,
포도넝쿨, 나무, 새 등의
모사를 통하여 자연환경을
재현하고 있다.

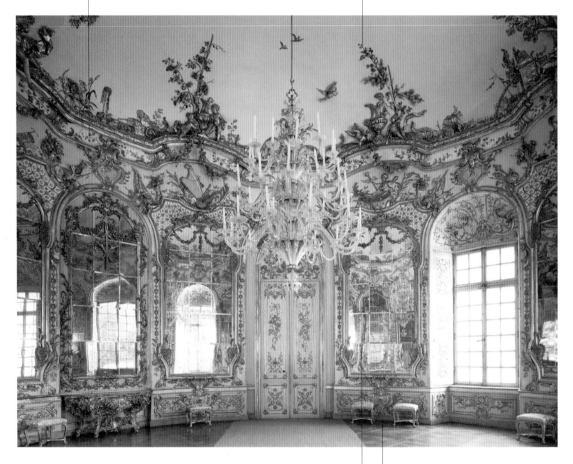

퀴빌리에는 바이에른 로코코의 대표적인
예술가로서 실로 경탄할 만한 실내를
창조해내었다. 푸른색 스투코와 은으로 만들어진
장식물이 천장과 벽면을 은은하게 수놓고 있으며
이는 다시 거대한 크리스털 거울에 반복적으로
비춰져서 실내 공간을 무한하게 연장시키고 있다.

아말리엔부르크는 님펜부르크
궁전 내에 사냥을 위한 별채로
지어졌으며, 단순한 직사각형
구조에 중앙의 원형 홀이
앞면으로 돌출되도록 설계되었다.

▲ 프랑수아 드 퀴빌리에,
〈거울의 방〉, 1734~1739년,
뮌헨, 아말리엔부르크

로코코 양식은 루이 15세(1715~1770 재위) 왕조의
중반기에 그 전성기에 이르렀다. 당시 미술사서에서
'프티 구(petit goût)' 즉, '근대적 양식'으로 칭해지던
로코코 양식은 특히 목조장식벽판부터 가구,
태피스트리에 이르기까지 실내장식에 널리 사용되었다.

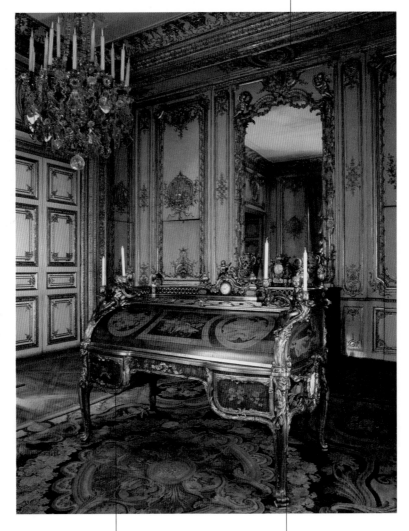

▲프랑수아 외벤, 장 앙리 리즈네르,
〈접이식 뚜껑이 달린 책상〉,
1760~1769년, 베르사유 궁전

왕의 서재에 있는 이 책상은
왕의 사무용 가구로
사용되었다. 물결무늬와
불규칙한 가구의 모양은
전형적인 로카유풍의 '조가비'
장식을 떠올리게 한다.

정교한 아라베스크 무늬와 은은하고
소박한 꽃문양의 상감세공이 곁들여진
이 가구는 외벤이 시작하여 리즈네르가
완성했다. 책상은 서재의 나머지
실내장식과 함께 루이 15세 양식의
우아한 예를 잘 보여주고 있다.

빛이 가득한 하늘을 날고 있는 어린
천사들은 광택이 나는 두 가지 색의
천을 가지고 장난을 치고 있는데,
이는 나른하고 창백한 여신을
둘러싸며 닫집의 역할을 하고 있다.

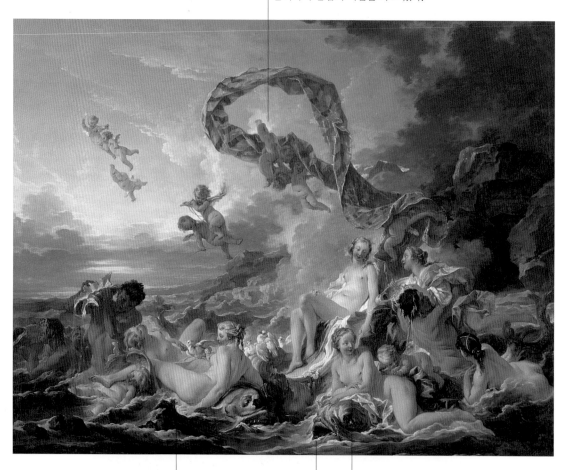

부셰는 살결의 빛을 발하는 투명함과
부드러움, 그리고 님프를 감싸고
있는 파도와 비단의 빛나는 굴절면을
뛰어나게 표현하여, 투명하고 맑은
세계에 존재하는 순수하면서도
고혹적이며 관능적이면서도 고상한
여성의 유형을 창조해냈다.

고대신화를 주제로 하는 이
그림을 통하여 작가는
누구와도 견줄 수 없는
그만의 재능을 발휘하고
있다. 화려하고 우아한
색채로부터 빛과 환희가
뿜어져 나오고 있다.

파도가 어루만지는 바위
위에 누워 있는 장려하며
부드러운 여성들의 형상은
당시 자신의 규방에서
쉬고 있는 귀족여인들의
관능적인 모습을
연상시킨다.

▲ 프랑수아 부셰, 〈베누스의 승리〉,
1740년, 스톡홀름, 국립 미술관

색채의 유희는 주제의 방탕함으로부터
보는 이의 주위를 돌리게 만드는 한편
몽환적인 분위기를 자아내는데, 이는
와토의 이상화된 풍경화의 영향을 받은
것으로 보인다.

조각된 받침대 위에
놓여 있는 어린
천사상은 마치 이
광경을 재미있게
지켜보는 듯하다.
관객을 침묵으로
초대하는 그의 손짓이
남 몰래하는 사랑의
비밀스러움을 더욱더
강조해주고 있다.

여인은 숨어 있는
남자의 존재를
알아차리고는 우아한
몸짓으로 자신의
신발을 비밀의 연인
쪽으로 미끄러져
떨어지도록 만든다.

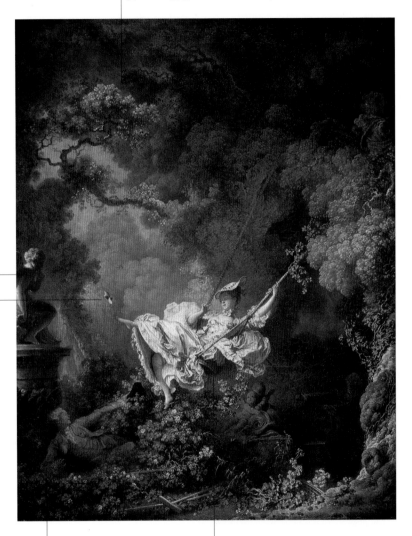

▲ 장 오노레 프라고나르, 〈그네〉,
1766년, 런던, 월리스 컬렉션

남자는 사랑하는 여인의 풍성한
치마폭 속을 고의적으로 즐겁게
엿보고 있다. 로코코 시대에
정원의 규모는 줄어들고 그
장식품 또한 웅장함을 벗어나
경쾌한 양상을 띠게 된다.

1766년에 프랑스 교회의 재무장관 생
줄리앙 남작의 주문으로 제작된
이 작품은 전형적인 삼각관계를
묘사하고 있는데, 비밀의 연인은
꽃밭에 누워 남편이 밀고 있는 그네에
탄 여인을 몰래 훔쳐보고 있다.

페트 갈랑트는 회화의 한 장르로 대표적인 화가는 와토이다. 그는 전원적이며 고상한 풍경을 배경으로 귀족들의 구애 놀이와 악기 연주 장면을 화폭에 옮겨놓았다.

페트 갈랑트

관련 용어
마이센, 파리, 세브르

부셰, 프라고나르, 켄들러,
와토

흥미로운 사실
와토의 페트 갈랑트류의
작품들은 선풍적인 인기를
모아, 〈사랑의 노래〉와 같은
몇몇 작품의 일부나 전체는
도자기공예에 쓰였고 나아가
장식미술의 한 전형으로 자리
잡기도 했다.

▼ 도나토 크레티, 〈님프들의
춤〉, 1725년경, 로마,
베네치아 궁 국립 미술관

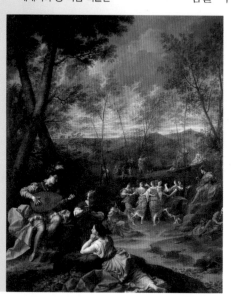

로코코의 정신을 가장 잘 표현한 예술가 중 하나인 프랑스 화가 장 앙투안 와토는 1710년부터 애정과 유흥을 즐기는 무리를 소재로 삼는 새로운 회화 분야를 개척함으로써, 이전의 고전적인 전통주의가 중시하던 엄격함과 기념비적 성향에서 벗어나 로코코 고유의 경쾌함과 우아함, 세련미를 한껏 발휘했다. 이러한 독특한 소재의 채택으로 유명해지기 시작한 와토는 1717년에 '페트 갈랑트 화원'으로 왕립 미술원의 정식화가가 되었다. 루이 14세는 명예와 영광을 가장 중요한 가치로 여기며 자신의 왕정에 신성함과 고결함을 부여하고자 했으나, 새로운 세기를 맞이하여 긴장을 풀고 여유를 즐기며 감각과 쾌락에 몸을 던질 필요성이 대두했다. 이에 장난스럽고 매혹적인 면이 강조된 사랑이라는 주제가 예술계의 새로운 주인공으로 부각되었다. 프랑스 사회의 사교계와 연극배우 및 예술가들은 와토의 사교적 연회를 소재로 하는 작품 세계의 중심을 이루고 있으며 장밋빛 노을 속에서 이상화되어 표현되고 있다. 화가는 수목이 무성한 정원에 모인 사랑에 빠진 행복한 한 쌍의 연인이나 친구들로 이루어진 작은 무리가 즐거운 놀이나 음악이 곁들여진 오락 활동에 심취해 있는 광경을 그리곤 했다. 귀족들 곁에는 무대복장을 한 연극배우들이 대화를 나누거나 춤을 추고 음악을 경청하는가 하면 건축물이 들어선 무대배경을 대신하는 장대한 나무들의 그늘 아래에서 애정을 나누고 있다. 와토는 야외에서 열리는 목가소설풍의 축제를 화폭에 옮겨 에로티시즘과 전원적 성향을 혼합하여 친밀하고 우아하며 경쾌하지만 때로는 우울함이 엄습해오는 당시 귀족들의 유희에 대한 성격을 잘 표현했다. 그는 자신의 그림에서 어떠한 부연설명도 하려하지 않았는데 오히려 그 때문에 등장인물을 공통적으로 연결하고 있는 수락과 거부, 버림 등의 다중적인 애정 표현에 대한 몸짓과 감정이 담고 있는 모호함이 강조되었다.

'사랑의 대화' 부류에 속하는 작품으로,
작가는 무성한 자연을 배경으로
무지갯빛이 가득한 색채를 사용하여
달콤한 분위기를 자아내고 있다.

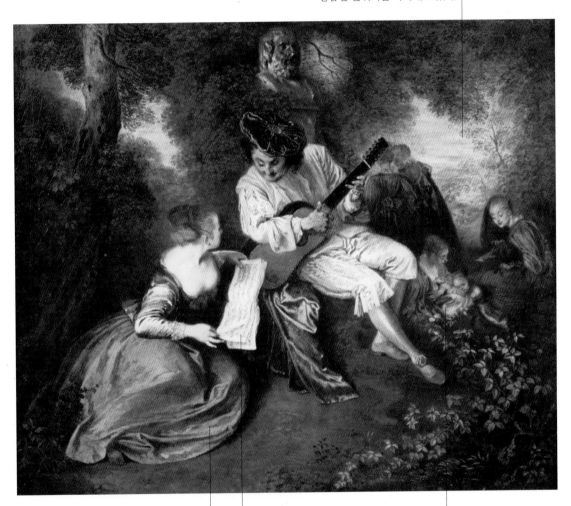

전면에는 주요 등장인물들이 대각선 구도를
이루며 부드럽게 표현되어 있다. 남자의
어깨 너머로 헤르메스의 주상이 보이는데
이곳으로부터 두 개의 소실점이 시작된다.
음악과 사랑이라는 주제는 혼용되어 서로
분리할 수 없는 경지에 이른다.

널리 알려진 해석에 의하면
이 작품이 중심인물이 한 쌍의
남녀는 여가수와 연주자이며 공연
전 연습이 필요한 부분을 연정의
의도를 은밀히 품은 채 서로
맞추어보고 있는 중이라고 한다.

뒤편에는 세 여인과 울고
있는 어린아이,
멀어져가는 남녀 한 쌍이
보이는데 이들은 주요
장면과는 아무런 관계가
없어 보인다.

▲ 장 앙투안 와토, 〈사랑의 노래〉,
 1716~1717년, 런던, 내셔널 갤러리

로코코의 영향을 받아 프랑스에서 유행하던 생활 방식을 자신의 작품 세계에 뛰어나게 반영한 화가 파테르(1695~1736)는 우아한 태도와 연회, 음악이 생활 중심에 자리 잡고 있던 당시의 새로운 사회상을 표현했다. 그러나 이를 소재로 한 작품들에서는 우울한 분위기가 느껴진다. 이는 붙잡을 수 없는 시간의 흐름과 영원할 수 없는 삶의 행복한 순간들에 대해 인식하고 있는 화가의 마음을 보여주고 있다.

왼편으로 멀리 쌍을 이룬 젊은이들이 다정스럽게 대화를 나누고 있다. 한 쌍은 풀밭에 앉아 즐거움을 나누고 다른 한 쌍은 광활한 자연을 배경으로 산책을 하고 있는데 이들의 형상은 아라베스크 무늬와도 같이 은은하게 풍경 속에 어우러져 있다.

이 페트 갈랑트 작품은 귀부인과 귀족 신사의 무리를 소재로 삼아 유연하고 빠른 필치와 루벤스의 따뜻한 색감에 베네토 화풍의 무지갯빛을 섞어 은은하면서도 빛나는 색채를 사용하여 온화한 향수가 어린 분위기를 자아내고 있다.

▲ 장 바티스트 파테르,
〈사랑의 대화〉, 1728년경,
런던, 전 소더비 소장

페트 갈랑트 장르에 몰두했던 화가 파테르는 와토의 수제자로서 스승으로부터 이 분야의 주제와 양식을 전수받았다. 그는 채색과 소묘 모두에 탁월한 재능을 지닌 화가로, 당시 프랑스 귀족들로부터 끊임없는 초상화 제작 의뢰를 받았다. 또한 대중의 요청으로 인하여 인기 작품을 수차례에 걸쳐 반복적으로 제작해야만 했다. 파테르의 작품이 가장 많이 소장되어 있는 장소는 런던의 월리스 컬렉션이다.

연극무대를 상기시키는 정원, 혹은 그 반대로 실제의 정원을 모방하여 제작된 무대배경의 전형적인 예이다. 무대장치를 연상시키기 위해 정교히 배치된 나무와 나뭇가지가 시선을 왼쪽 뒤편으로 이끌고 있다.

그림의 오른편 위쪽에서 시작되는 대각선 구도는 호기심에 찬 눈길로 연인들을 훔쳐보는 여인을 따라 전면의 한 쌍의 연인에 이른 후, 여인의 부푼 치마폭을 거쳐 개와 즐겁게 놀고 있는 어린아이에서 종결된다.

이 작품의 감성적이며 목가적인 분위기는 관능적인 자연을 즐겁게 찬양하기보다는 스승 와토의 작품에서처럼 사라지기 쉬운 쾌락과 사랑의 순간성에 대하여 고찰하고 있는 듯하다.

가볍고 경계선이 불분명한 붓놀림으로
표현된 정원은 몽환적인 분위기를
자아낸다. 이는 당시 귀족들이 무척이나
애호하던 전원의 연회 및 무도회에 대한
전형적인 모습을 보여주고 있다.

철망은 물이 샘솟는
분수대의 조각상까지
이어지면서 전경의
구애하는 인물들의
배경이 되어주고 있다.

▲ 니콜라 랑크레, 〈그네〉,
1735년경, 마드리드,
티센 보르네미사 미술관

로코코 미술에서 전형적인
주제로 등장하는 연인들의
만남을 담은 장면은
정원이나 숲속의 비밀스럽고
외진 곳을 배경으로 하는
경우가 대부분이다.

세 그루의 나무는 이 그림에
공간적인 깊이를 더해주는 동시에
그네 위의 소녀와 줄을 당기는
남자, 그리고 구애하는 연인 한
쌍이 배치되어 있는 전체 장면에서
세 중심점의 역할을 하고 있다.

왕실공예는 수작업이 절대적으로 중요한 수공 기술을 사봉하여 제작된 제품들로 구성되었다. 이러한 공예품은 왕실에서 직접 관리·감독하여 제작되었다.

왕실공예

1700년대 유럽에서는 소위 비주류 장르의 예술에 속하는 여러 종류의 공예품들의 생산이 시작되었는데, 자기부터 직물, 준보석 세공에 이르기까지 뛰어난 품질의 제품들이 선보였다. 이러한 실용 예술품이 재평가 받게 된 원인 중 하나로 유적지의 발굴을 들 수 있다. 발굴된 고대 도자기류가 지닌 아름다움에 매료된 수집가와 골동품상이 급증함에 따라 이를 소재로 한 그림의 제작이 활성화되었다. 이러한 작품들은 저명한 도예가의 작업에 원형을 제공했다. 특히 당시 전 유럽에 차나 커피, 코코아용의 다기세트를 갖추는 것이 크게 유행했다. 이와 같은 제품은 마이센에서 처음으로 제작되었는데 이후 유럽의 모든 왕실은 자신만의 고유하고 독특한 제품을 소장하기 위한 경쟁을 벌이게 되었다. 그리하여 18세기 중 독일 작센 지방의 마이센과 프랑스의 뱅센, 세브르, 이탈리아의 카포디몬테에 가장 유명한 왕립 공장이 설립되었다. 나폴리와 시칠리아를 다스리던 부르봉 왕가의 카를로 왕은 1743년 나폴리 인근에 카포디몬테 왕립 공장을 세우고 다기세트부터 자기병, 조각상, 지팡이의 손잡이와 담뱃갑에 이르기까지 다양한 종류의 제품들을 생산하도록 했다. 카를로 왕은 1759년 스페인으로 거처를 옮기면서 공장을 마드리드로 이전했으며 이후 나폴리 왕위 계승자인 페르디난도 4세는 1771년에 페르디난도 왕립 공장을 설립했다. 이곳에서는 고대 유적으로부터 영향을 받은 그림이나 장식문양을 도입한 제품들이 생산되었다. 사보이 왕가 역시 그 정치적인 영향력을 과시하기 위한 고품격의 자기와 직물, 은제품, 가구 등을 전문적으로 제작하는 공장을 소유했다.

관련 용어
마이센, 바이에른 주의 뮌헨, 빈, 파리, 세브르, 마드리드, 토리노, 밀라노, 로마, 나폴리

부셰

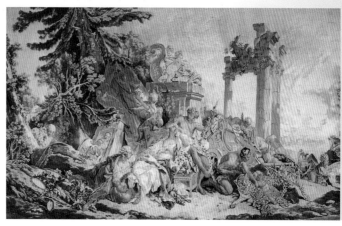

▼ 프랑수아 부셰가 도안한 보베의 공예품, '신들의 사랑' 태피스트리 연작 중 〈바쿠스와 아리아드네〉, 1750~1752년, 로마, 퀴리날레 궁전

마리아 아말리아 왕비를 위한 사적인
용도의 규방으로 기획되었다고 추정되는
이 방에는 카포디몬테 왕립 공장의 최고의
예술작품들이 배치되어 있다. 위 작업의
총지휘는 주세페 그리치가 맡았다.

리본 모양의 매듭이
어우러진 두루마리
모양의 장식에는 고대
중국어가 쓰여 있다.
이는 원래의 언어와
정확하게 일치하는
점으로 미루어보아
중국의 인쇄물을
그대로 베껴 쓴 것으로
짐작된다.

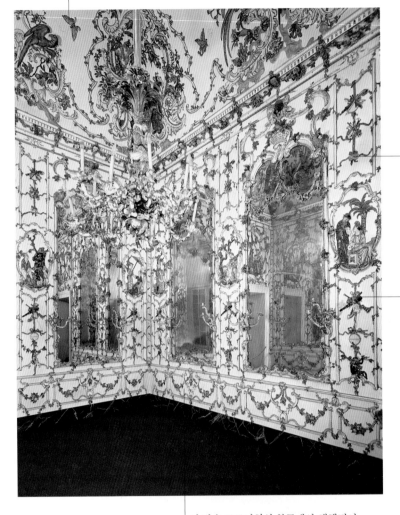

판 형태로 만들어진
자기를 못과 나무판을
이용하여 고정시킨 후
그 위에 프랑스 화가
부셰로부터 영향을
받은 시누아즈리풍의
그림과 꽃줄,
악기장식을 부착했다.

▲ 카포디몬테 왕립 공장, 〈포르티치의
왕궁 내 도자기방〉, 1757~1759년,
나폴리, 카포디몬테 미술관

이 방은 포르티치의 왕궁에서 해체되어
카포디몬테 궁전에 재조립되었다. 1743년에
부르봉가의 카를로 왕이 왕립 공장을
설립하지만 1759년 스페인 국왕으로
즉위하면서 공장을 마드리드의 부엔 레티로
궁전으로 이전하여 1760년부터 1808년까지
제조활동이 계속되었다.

자기공예품은 오랫동안 유럽 왕실만의 특권으로서 왕실에서 그 시기의 유행에 따른 형태와 장식방법을 결정하곤 했다. 유럽에서는 최초로 1708년 마이센에서 제작되었다.

자기공예

16세기부터 유럽에서는 중국식 경질 자기 제작법을 연구해왔으나 번번이 실패로 돌아갔다. 귀한 재료를 사용하여 복잡하고 비밀스러운 방법으로 만들어진 이 공예품은 양 인도회사에 의하여 유럽에 처음으로 소개되었으며 왕실과 귀족들의 궁중에서 크나큰 호응을 얻어 칭송의 대상이 되기까지 했다. 프랑스의 루앙을 비롯한 유럽에서 생산된 자기는 연질 제품으로 진정한 자기의 높은 강도와 투명함이 결여되어 있었다. 작센의 선제후인 아우구스트를 위하여 일하던 독일의 연금술사 요한 프리드리히 베트거는 1708년 1월 15일 원래의 제작방식에 매우 근접하는 방법을 발견하게 되는데, 이는 굽는 동안 흰색으로 변하는 콜디츠의 고령토와 설화 석고를 혼합하여 1400도에 이르는 고온에서 12시간을 지속적으로 굽는 것이었다. 이렇게 제작된 자기는 강도나 투명함에 있어 본래의 중국산 자기와 차이가 거의 나지 않았다. 1710년 독일 마이센에 왕립 자기 공장이 설립되었고, 3년 후 라이프치히 전시회에서 이 생산품을 공식적으로 선보였다. 마이센 자기 공장에서는 당시 유행하던 기풍에 따라 중국풍으로 장식된, 품질이 우수한 다수의 자기제품과 그 외에 항구도시 풍경이나 전쟁터, 꽃 장식을 소재로 하는 제품들이 생산되었다. 아르카눔(arcanum)이라 불리던 마이센의 자기 제작법은 1719년 빈 공장에 불법적으로 팔리게 되었고, 그 이후 파란만장한 과정을 거쳐 프랑스 및 전 유럽에 전파되었다고 전해진다. 그리하여 궁중의 철저한 감독 아래 자기를 생산하는 공장이 곳곳에 설립되는데, 이 제품의 상거래 또한 궁중에서 정해진 엄격한 규율에 의해 다스려졌다. 차나 코코아, 커피와 같은 따뜻한 음료의 보급은 자기 제품 생산의 증가를 촉진했다.

관련 용어
마이센, 바이에른 주의 뮌헨, 빈, 세브르, 마드리드, 나폴리

켄들러

흥미로운 사실
세브르 왕립공예품은 균일한 밑칠과 수려한 도금으로 인하여 타사에서 만들어진 제품들과 구분되었는데 이 두 기술은 궁중에서 은밀히 비밀리에 보존되었다. 이에 사용한 도료 중에서도 블뢰 루아(bleu roi) 파란색과 퐁파두르(pompadour) 분홍색, 선명한 노란색과 녹색은 그 고귀함과 독창성으로 유명하다.

▼ 프란츠 안톤 부스텔리,
〈선장과 레다〉,
1759~1760년, 함부르크,
미술 공예 박물관

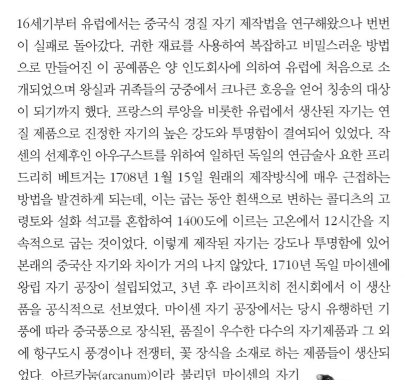

목재를 사용하여 고급 실내장식품을 제작하는 예술의 한 장르를 일컫는다. 이 분야는 1700년대에 전성기를 맞아 이에 사용되는 고가의 재료 종류가 다양화되고 전 유럽에 걸쳐 흑단공예의 거장들이 그 창작력과 솜씨를 한껏 발휘하게 된다.

흑단공예

관련 용어
파리, 마드리드, 토리노,
밀라노, 베네치아, 로마,
나폴리, 런던

흥미로운 사실
중국식 옻칠 세공은 유럽
전역, 그중에서도 특히
네덜란드와 영국에서 각광을
받으며 모방되었다.
베네치아에서는 옻칠공예품
제작에 새로운 장식 모티프와
여러 색을 사용한 옻칠,
다채로운 배경 등을 사용하여
그 뛰어난 미적 감각과
창의력이 돋보였다.

▼ 주세페 마졸리니, 〈서랍장〉,
안드레아 아피아니의 중앙
패널 그림, 1780~1785년,
밀라노, 스포르체스코 성

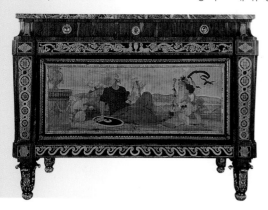

흑단공예는 18세기에 최고의 전성기를 누렸다. 유럽의 왕족과 귀족들의 궁전을 위해 작업하던 장인들은 뛰어난 걸작들을 탄생시키며 1700년대 중반에 이르러 진정한 예술의 한 분야로서 그 자리를 굳히게 되었다. 이 시기부터 흑단 세공사들은 예술가로서 자신의 이름을 작품에 새겨놓기 시작했다. 프랑스에서는 18세기 이전에 이미 섬세한 흑단공예의 걸작들이 생산되었는데, 이는 1667년에 설립된 왕립가구공장에서 주로 이루어졌다. 그중에서도 특히 상감기법의 거장인 앙드레 샤를 불(1642~1732)의 활약이 돋보였다. 뛰어난 솜씨 덕분에 불은 루이 14세의 직속 흑단공예사로 임명되었다. 그는 얇은 판 형태의 동이나 은, 은박, 동물의 뿔, 상아, 거북의 등, 자개 등 매우 다양한 재료를 가지고 화관 모양이나 목가적 주제에 알맞은 모양으로 잘라 고급 목판에 끼워 넣는 작업을 했다. 작품 제작에 사용된 그의 출중한 명암법 기술 또한 유명했다. 흑단공예는 프랑스로부터 유럽 전역에 전파되었다. 식민지의 영토가 대양 너머로 확장됨에 따라 자단이나 마호가니, 흑단을 구하는 것이 전보다 훨씬 수월해졌고 그 덕분에 목재 상감 공예가들은 작품에 더욱더 찬란한 천연의 색조를 선보일 수 있었다. 그뿐 아니라 1700년대에는 당시 크게 유행하던 시누아즈리 공예로부터 영향을 받아 옻칠세공과 올리브나무나 호두나무의 뿌리를 얇은 판으로 만들어 가구의 일부 및 전체의 표면을 덮는 '뿌리공예' 기법이 널리 사용되었다. 동양의 예술과 시누아즈리 유행의 영향을 받아 흑단공예 분야에서는 새로운 상감기법과 장식 기술이 창조되었다. 18세기 유럽에서 가장 유명했던 흑단세공사로는 앙드레 샤를 불 외에 샤를 크레상, 반 데르 크루즈, 토머스 치펀데일, 피에트로 피페티, 주세페 마리아 본차니고, 주세페 마졸리니 등이 있다.

브루스톨론은 원래 베니에르 가문 소유의 성 비오 궁전의 실내장식을 위하여 일련의 가구를 제작했으나 도판의 화병 받침을 비롯해 다른 가구들은 모두 현재 카 레초니코 궁에 소장되어 있다. 그는 조각예술과 흑단공예가 반반 혼합된 걸작을 탄생시켰다.

벨루노에서 태어나 베네토 지방에서 활동한 조각가 안드레아 브루스톨론(1660~1732)은 가구공예에 쓰이는 목재를 다루는 뛰어난 조각 솜씨로 인하여 명성을 떨치기 시작했다. 이런 기술적 탁월함으로 그는 단순한 장인의 경지를 넘어 베네치아 로코코 미술의 대표적인 예술가로 인정받았다.

베르니니의 조형성으로부터 영향을 받은 인물조각은 자연주의 성향의 틀 구조에 완벽한 조화를 이루며 예술가의 넘치는 상상력을 표현하고 있다.

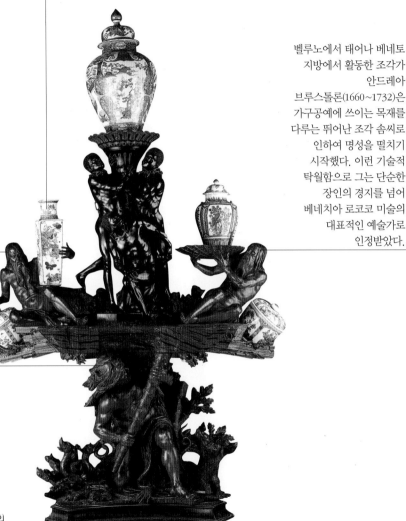

밑 부분의 케르베로스와 히드라를 물리친 영웅 헤라클레스는 중국산 자기를 들고 있는 강을 의인화한 두 인물이 배치되어 있는 층을 지탱하고 있다. 그 중심에는 사슬로 구속되어 있는 세 무어인이 그중 가장 큰 화병을 받치고 있다. 마치 금속처럼 광택이 나는 흑단과 묽은 갈색의 회양목, 그리고 목재와 자기가 이루는 대비는 이 작품이 완성과 미완성, 자연미와 인공미의 대조적 관계를 중요시하는 바로크적 양식에 영향을 받고 있음을 말해주고 있다.

▲ 안드레아 브루스톨론,
〈헤라클레스 조각상을 포함한 화병 받침〉, 1700~1720년, 베네치아, 카 레초니코 궁전

루이지 프리노토와 주세페 마리아 본차니고 같은
가구공예의 거장들이 활동한 덕분에 토리노는
유럽에서 가구예술이 가장 발달한 도시 중
하나로 인정받았다. 이곳에서 제작된 가구에는
화려한 조각이 새겨진 고급 목재에 자개, 청동,
준보석, 거북등, 뼈, 상아 등이 어우러져 있다.

이 가구는 사보이 왕가로부터
극찬을 받았으며 왕궁을
방문하는 모든 이로부터
1700년대 유럽의 최고 걸작 중
하나라는 칭송을 받았다.

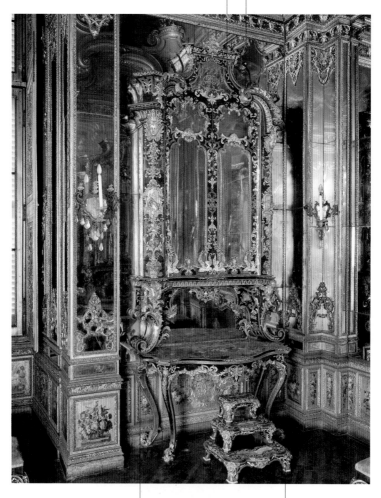

▲ 피에트로 피페리, 프란체스코
　라다테, 〈이단 가구〉, 1732년,
　토리노 왕궁

가구의 하부에는 소용돌이
모양의 나뭇잎이 날개가
달린 여인의 얼굴을 감싸는
조각 장식이, 상부의
네 원형 메달에는 사계절을
상징하는 어린아이들의
모습이 담겨 있다.

흑단공예의 거장 피페리와 청동조각의
거장 라다테의 합작이 낳은 이 걸작은
18세기 초반에 주를 이루던
유바라(Juvarra, 18세기 초 유럽에서
명성을 떨친 이탈리아의 건축가이자
무대장식가—옮긴이)풍의 우아함을
추구하고 있다.

고전주의 옹호자들로부터 억압받던 양식으로, 실내장식뿐 아니라 자기부터 가구, 보석세공부터 태피스트리, 고급직물에 이르기까지 전반적인 장식의 모든 분야에 영향을 미쳤다.

시누아즈리

동양풍의 장식에 대한 애착은 17세기에도 널리 퍼져 있었지만 18세기에 이르러 '시누아즈리'라 불리며 유럽 전역에서 선풍적인 인기를 모았다. 당시 유럽인들에게 멀고도 신비로운 나라로 인식되었던 중국은 실내 및 정원 장식, 장식 모티프에 있어 새로움을 추구하던 이들로부터 각광을 받게 되었다. 이는 중국의 미술과 건축에 대한 과학적인 연구 결과가 아니라 이국적인 것에 대한 막연한 동경에 의해 유행되었던 양식으로, 중국 예술이 지녔던 본연의 특성은 표현 형식이나 장식적인 면에 있어 서양화 과정을 거쳐야만 했다. 중국 본토에서도 이에 맞추어 유럽 시장 수출용 자기세트나 가구를 특별 생산했다. 서양 건축에 있어 동양은 정형화된 고전적 형식에서 벗어나 자유롭게 구상할 수 있는 탈출구를 제공했다. 이 시대 정원에는 파고다형 지붕을 얹은 기묘한 모양의 정자를 짓는 것이 널리 유행했다. 그 첫 번째 예는 1600년대 베르사유 궁전에 지어진 트리아농 궁전이다. 유럽의 귀족층은 이러한 가볍고도 이국적인 문화에 큰 호응을 보였다. 귀족들은 자기와 비단, 그림이 그려진 대형 부채, 옻칠가구, 천이나 나무 소재의 병풍 등으로 저택의 실내를 장식했다. 시누아즈리는 영국에서 선풍적인 인기를 모아 이 기풍의 실외 장식품과 자기 및 옻칠가구의 판매 또한 매우 활발했다. 1753년 템스 강에는 중국 양식의 다리가 건설되기까지 했다. 런던은 곧 동양으로부터 수입된 예술품뿐 아니라 이를 완벽에 가깝게 모방한 훌륭한 모작들이 활발히 거래되는 상업적 중심지로 발전했는데 특히 옻칠가구와 장식품들이 주를 이루었다.

관련 용어
상트페테르부르크, 베를린과 포츠담, 드레스덴, 마이센, 바이에른 주의 뮌헨, 빈, 파리, 세브르, 베네치아, 로마, 나폴리, 런던

부셰, 켄들러, 잔도메니코 티에폴로

흥미로운 사실
자기를 제재로 제작된 시누아즈리풍의 벽장식 중 최고 걸작은 마리아 아말리아 왕비를 위하여 주세페 그리치가 감독하여 포르티치의 왕궁에 지어진 응접실이다. 현재 카포디몬테 미술관에 소장되어 있다.

◀ 장 바티스트 파테르, 〈중국의 사냥〉, 1730년경, 파리, 스위스 컬렉션

중국식 파고다는 당시 유행하던 동양 건축양식의 대표적인 일례로, 포츠담의 상수시 궁전의 정원에 지어진 다과회용 별채가 증명하듯 전 유럽의 궁중에 널리 분포되었다.

영국에서는 프랑스와 이탈리아풍의 기하학적 형태의 정원을 동양의 양식으로 대체했다. 영국 내 정원에서는 신고전주의나 고딕양식의 건물 및 다과회장 곁에 파고다와 소규모의 교각이 흔히 목격된다.

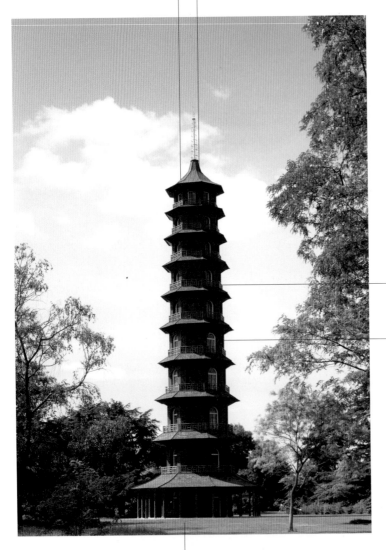

이러한 배경 아래에서 완성된 큐 왕립 식물원 내 파고다는 전통을 거스름과 동시에 돌발적인 성향을 띠고 있다. 이는 체임버스가 중국 여행 동안 제작한 그림을 바탕으로 일련의 동양 표현 양식을 집대성한 『중국의 건물과 가구, 의복, 기계, 도구에 대한 도안』의 내용을 건축적으로 표현한 것이다.

전원적 풍경 속에 우뚝 솟아 있는 파고다는 기묘한 느낌을 자아내고 있는데, 가장자리를 말아 올린 지붕, 금빛 첨탑, 원래 바람에 의해 종을 울리던 용모양의 풍경, 뇌문무늬 (장식 미술과 건축에서 여러 가지 형태의 무늬가 계속 반복되어 이어지는 무늬─옮긴이)의 난간 등 그 대부분의 세부 모양은 체임버스가 고안한 것이다.

그 당시 사람들에게 차는 이국적인 음료로서 이와 같이 기이한 건물 안에서 들려오는 풍경소리를 들으며 마치 중국에 와 있는 듯한 착각 속에서 마시는 것이 제격이라고 생각했다.

▲ 윌리엄 체임버스, 〈중국식 파고다〉, 1757~1761년, 런던, 큐 왕립 식물원

그림의 배경에는 이국적인 식물들을 그려 넣어 정원의 동양적인 느낌을 강조했다. 이 작품에는 파고다의 구조를 연상시키는 가마가 일반적인 동양건축물을 대신하고 있다.

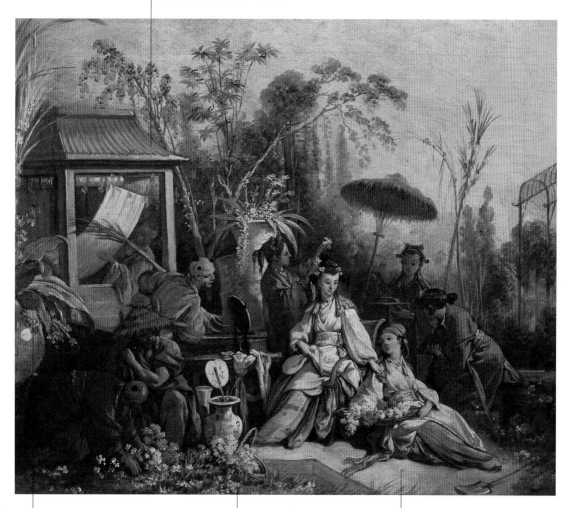

▲ 프랑수아 부셰, 〈중국의 정원〉,
1742년, 브장송 미술관

프랑스에서는 이국적인 것에 대한 유행이 중국에 대한 열정적인 동경으로 나타났다. 이 그림의 배경인 자연환경은 대칭적 구조에 얽매이지 않고 자유롭게 자라도록 방치해둔 무질서한 모습이 지배하고 있다.

장식의 모양, 우아한 선묘, 부드럽고 밝은 색채와 세부적 치밀함은 특히 당시의 물질문화에 널리 퍼져 있던 소위 '시누아즈리'에 대한 기호와 애착을 보여준다.

이 작품은 태피스트리 제작을 위한 도안 연작 중 하나로 1742년 프랑스 살롱전에서 선을 보였다. 장 바티스트 우드리의 지휘 아래 제작된 보베 공예품을 위해 부셰가 그린 것이다.

티에폴로는 '중국풍의 방'에 인물과 독특한
수목을 밝고 흐린 배경 위에 배치하고
복잡하지 않은 회화 기술과 엷고 세련된
색채를 사용하여 인물과 풍경을 묘사했다.

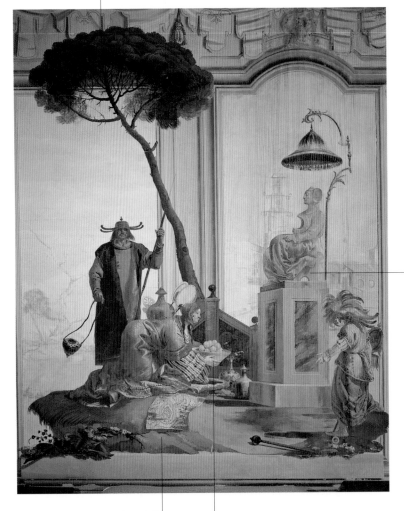

화가는 카타이(중세 유럽에서
북중국을 가리키던
말—옮긴이) 양식이라고
가정되던 장식 및 건축의
모티프와 의례, 의복뿐
아니라 음식까지도
모사해놓았다. 잔도메니코
티에폴로는 지방의 귀족
가문을 소재로 화려함이 덜한
중국의 모습을 뛰어난
화법으로 구사하고 있다.

이 프레스코는 발마라나 궁전의
객실 중 하나인 '중국 방'에
그려져 있는데, 이 방은 건물
전체에서 예술적으로 가장
흥미로운 공간이다. 18세기 유럽
전역에 퍼진 시누아즈리 기풍의
예술에 속하는 이 작품은 그
독특한 창의력이 돋보인다.

향과 향료가 가득한 공간에서
여인은 여신상 아래에 깔린
수가 놓인 비단천 위에
과일을 바치고 있다.

▲ 잔도메니코 티에폴로,
〈달의 여신에게 봉납함〉, 1757년,
비첸차, 발마라나 궁전

로코코 시대에 가장 주된 역할을 한 분야로서 전 유럽에 걸쳐 귀족들이 거처하던 궁전의 응접실과 내실을 장식하는 데 쓰였다. 당시 일류의 전문 기술을 갖춘 거장들의 활약으로 인하여 최고의 걸작들이 탄생되었다.

스투코

스투코는 대리석분이나 석회, 모래, 백토, 카세인과 같은 여러 물질을 혼합하여 형성된 부드럽고 건조시간이 짧은 반죽을 일컫는데, 그 용도에 따라 결함을 감추는 단순한 교정제 혹은 벽면과 천장을 장식하는 독립적인 예술품으로 간주되었다. 고대부터 널리 알려진 기술로 르네상스 전형의 균일하고 대칭적인 무늬 장식을 추월한 18세기 로코코 양식의 실내장식에 널리 사용되었다. 특히 경직된 건축적 구조와 상상력이 넘치는 조형미술을 하나로 완전히 융합시키는 것을 목적으로 했다. 스투코는 조형미술의 한 요소로서 실내장식에서 빼놓을 수 없는 중요한 역할을 했다. 연질의 반죽은 손으로 직접 혹은 막대기, 주걱, 주형틀 등의 연장을 사용하여 빚어지곤 했다. 환조의 경우 철이나 금속 제재의 모형 위에 재료를 발라 조형했다. 습도가 너무 높거나 온도가 낮은 경우에는 사용이 어려웠기 때문에 겨울철에는 작업이 거의 불가능했으므로 이 분야의 거장들은 날씨가 따뜻하고 습기가 적은 계절에 다수의 작업을 동시에 진행할 수밖에 없었다. 스투코 공예가들은 이미 완성된 소묘나 회화, 판화 작품을 본으로 삼는 경우가 많았다. 탁월한 전문성과 재능을 지닌 이 분야의 예술가들은 기술적인 면에서도 창의력을 발휘하여, 유연성이 특별히 많이 요구되는 부분에는 금속 대신 판지나 나무, 짚을 사용하기도 했다.

관련 용어

상트페테르부르크, 베를린과 포츠담, 드레스덴, 바이에른주의 뮌헨, 바이에른, 슈바벤, 레지덴츠슈타트, 빈, 잘츠부르크, 인스부르크, 파리, 마드리드, 베네치아, 로마, 나폴리

아잠 형제, 카를로니

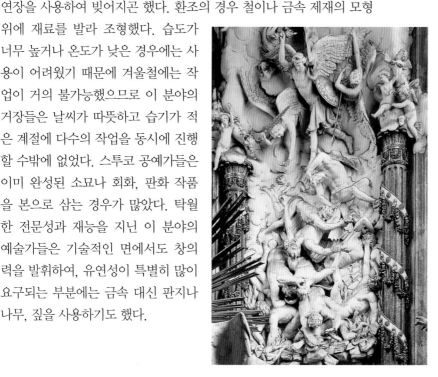

◀ 카를 게오르크 메르빌, 〈반역천사의 추락〉, 1781년, 빈, 성 미카엘 교회

팔레르모 출신의 이 조각가는
지속적인 빛의 움직임으로
인하여 확장된 공간성을
자아내는 환상적이며 독특한
건축적 표현 양식을 창조했다.

조각가는 재료의 높은 연성과 그 특유의
밝은 광택을 이용하여 섬세하고도
팽창적인 빛의 효과를 자아냈다. 이때
스투코의 표면에 광택제를 칠하여
그 형태적 순수함을 강조했다.

세르포타는 이 작품을
계기로 그 이후의
작품 세계를 지배하게 될
예술적 완성기에 이르게
된다. 알레고리
조각상들은 체사레 리파가
저술한 『도상해석학』의
내용을 충실히 따랐으나
그 교훈적 메시지는
짓궂게 장난을 치는 작은
천사들에 의해
감소되었다.

여기에서는 본래 장식만을
목적으로 하는 요소들이
건축적 기능을 수행하고
있다. 조각가는 조각상들을
자유롭게 배치하여
역동적인 건축의 새로운
표현양식을 창조했다.

늘어뜨려진 옷감과 인체의 모형은
매우 부드럽고 유연하게
표현되었으며 조각장식 전체는
실내의 정적인 건축구조로부터
벗어나 그 자율성을 표명하고 있다.

▲ 자코모 세르포타, 〈음악의 알레고리〉,
1686~1688년과 1717~1718년, 팔레르모,
산타 치타 교회, 로사리오 기도실

건축석 콰드라투라의 일종이며 실내 공간을 더욱 거대하고 웅장하게 보이기 위하여 회화 분야에서 처음으로 고안되었다. 콰드라투라 원근법은 1700년대에 그 절정기에 이른다.

콰드라투라

대담하게 단축된 원근법을 사용하여 그려진 주랑과 계단의 난간, 둥근 천장, 그리고 장엄한 계단이 환각을 일으키며 빛과 색, 경이로움으로 천장과 벽면을 가득 매우고 있다. 평면인 천장의 소실점을 이상적인 위치로 이동함으로써 천장의 높이가 실제보다 더욱 높으면서 둥근 형태를 지닌 것처럼 보이도록 했다. 이 원근법에 가장 영향을 많이 미친 건축양식은 고전적이며 장엄하고 숭고함을 추구하는 르네상스 양식이다. 콰드라투라를 사용한 실내장식은 에밀리아 화파에 속하는 건축가이자 무대장식가들에 의하여 최고의 경지에 달했다. 이들은 원근법의 수학적 원칙을 철저하게 준수하면서도 지나치게 경직되지 않은, 현실감이 매우 뛰어난 가상의 공간을 창조했다. 만약 회화로 장식되는 공간이 지나치게 광대한 경우에는 소실점을 여러 곳으로 분산시켜 형상의 왜곡된 표현을 방지했다. 또한 조각이나 인물화들로 생명이 불어 넣어진 창문, 발코니, 계단 위에 반쯤 열린 문이나 복도 등의 실재하지 않는 건축요소들을 그려 빈 공간들을 장식했다. 당시 에밀리아와 베네토 지방에서 활동하던 예술가들에 의하여 콰드라투라 원근법을 사용한 환영주의는 최고의 전성기를 맞게 되는데, 그중에서도 건축가이자 무대장식가이며 출신지명을 따 비비에나라고 불리던 페르디난도와 프란체스코 갈리 형제를 첫 번째로 꼽을 수 있다. 극장의 무대배경과 무대장치에 쓰이던 단기 소모성 건축물을 제작하던 비비에나 형제는 콰드라투라 원근법이 지닌 환영주의 효과에 대해 심도 있게 연구했다. 페르디난도는 '경사 투시도'를 무대배경 그림에 처음으로 도입하여 기존의 중앙에 위치한 일점 원근법에서 빗어나 서로 교차하는 두 측면의 소실점을 사용하여 새로운 착시효과에 대한 가능성을 제시했다. 이러한 '경사 투시기법'은 18세기 말까지 전 유럽에서 크게 유행했으며 나중에 베두타 회화를 전문적으로 그리는 화가들에 의해 다시 활용되었다.

관련 용어
바이에른, 슈바벤, 레지덴츠슈타트, 빈, 마드리드, 베네치아, 로마, 나폴리

아잠 형제, 카를로니, 리치, 솔리메나, 잠바티스타 티에폴로, 잔도메니코 티에폴로

흥미로운 사실
콰드라투라 전문가들과 화가들의 공동 작업은 빈번하게 일어났는데 그중에서도 제롤라모 멘고치 콜론나와 잠바티스타 티에폴로의 공동작품이 유명하다.

▼ 페르디난도 갈리 비비에나, 〈분수 장식과 왕실의 중앙 홀〉, 1705년경, 밀라노, 스칼라 극장 박물관

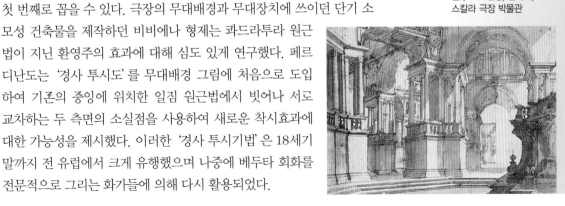

마티아 보르톨로니(1696~1750)는 베네치아
지방 특유의 회화 및 장식 기풍을 피에몬테
지방에 전파시켰다. 그는 몬도비 시정부에
속하는 비코포르테라는 작은 도시에 중앙
사원의 쿠폴라를 원근법을 사용한 프레스코로
장식하여 그의 최고 걸작을 남겼다.

보르톨로니는 이 작품을 콰드라투라의
전문가인 주세페 갈리 비비에나(1696~1756)와
공동으로 완성했다. 타원형 쿠폴라의 사각형의
건축적 분할은 그 사이사이에 화가가 그려 넣은
인물들이 자아내는 장면으로 인하여 위를 향한
강한 상승적 움직임을 창출해내고 있다.

인물화 중 구름 위의
천사들에 둘러싸인 동정녀
마리아의 모습이 눈에
띄는데 그 뒤로 보이는
후광은 뛰어난 역광처리로
표현된 닫집을 향하여 빛을
발하고 있다. 구름 위, 빛과
그림자 사이에서 악기를
연주하는 천사들의 군상
또한 풍부한 시적 감성으로
표현되어 있다.

이 프레스코의 주요 주제는
삼위일체 전에서 승천하는
마리아의 영광이며
가톨릭교의 성인과
율법학자들이 그 주위를
둘러싸고 있는데 이들은
쿠폴라 전체에 소규모의
군상으로 분산되어 있다.

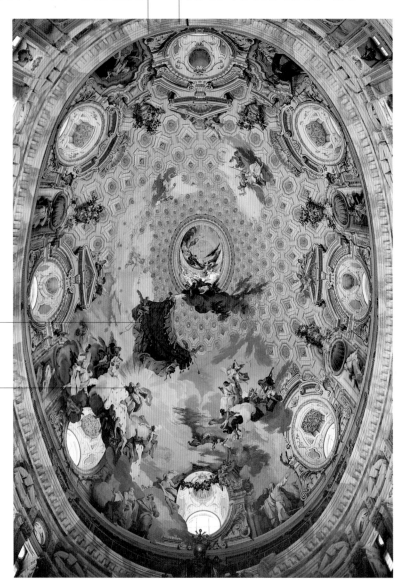

▲ 마티아 보르톨로니, 주세페
 갈리 비비에나, 〈동정녀
 마리아의 영광〉, 1745~1748년,
 쿠네오, 비코포르테 교회당

실재의 건축적 구조 위에 화려한 도금이나 조가비 문양 장식, 꽃이나 나뭇잎, 혹은 소용돌이 장식을 사용한 건축 요소들이 그려져 있다. 그중에서도 프레스코 기법으로 그려진 코니스(고전 건축에서 기둥머리가 받치고 있는 세 부분 중 맨 위—옮긴이)야 말로 이 무도회장 벽장식의 백미라고 할 수 있다.

갈리아리 형제는 화려하면서도 무한한 공간 같은 환상을 자아내는 환영주의를 이용한 장식기법을 사용하여 실내 공간을 다중적인 광경으로 탈바꿈시켰다.

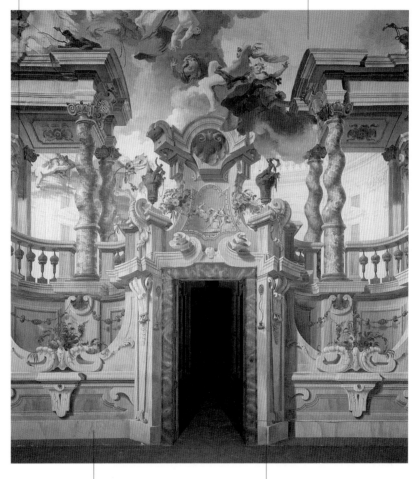

▲ 베르나르디노와 파브리치오 갈리아리, 〈무도회장의 콰드라투라 장식〉, 1740~1750년, 카스텔라초 디 볼라테(밀라노), 크리벨리 궁전

크리벨리 궁전의 아폴론 신을 주제로 꾸며진 방은 롬바르디아 주에서 가장 뛰어난 콰드라투라 원근법을 사용한 작품으로 장식되어 있다. 갈리아리 형제는 이 작품에서 무대 장식가로서의 탁월한 창조력을 자유자재로 구사하고 있다.

베르나르디노 갈리아리(1704~1794)는 원근법의 전문가인 동생 파브리치오(1709~1790)와의 협력을 통해 1743년 밀라노 왕립극장의 수석무대장식가로 임명되었다. 토리노의 왕립극장에서도 동일한 직위로 재임한 후 1772년부터는 프로이센의 프리드리히 2세의 요청에 의하여 베를린에서 활동했다.

제롤라모 멘고치 콜론나(1688~1772)는 티에폴로와 장기간에 걸쳐
공동으로 작업했다. 이들은 함께 콰드라투라를 이용한 건축물 및
인물화, 원근법에 의한 공간의 분할과 생동감이 넘치는 장면들
사이의 균형 잡힌 조화를 이루어냈다. 그 대표적인 예로 베네치아,
라비아 궁전의 원근 도법을 사용한 장식화를 들 수 있다.

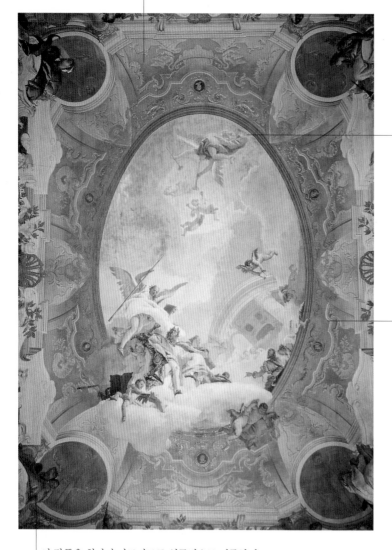

붓놀림이 번개와 같이
민첩하여 작업 속도가
재빠르다고 평이 자자했던
티에폴로는 이 작품 또한
단 11일 만에 완성하여
그러한 명성을 다시 한 번
확인시켜주었다.

이 프레스코는 1757년
치러진 루도비코
레초니코와 파우스티나
사보르그난의 결혼을
기념해 콰드라투라의
전문가인 화가 티에폴로와
제롤라모 멘고치 콜론나가
공동으로 제작한 것이다.
파도바 출신의 한
수도원장이 지은 결혼에
대한 축시에서는 위 작품을
묘사하며 이 숭고한 주제를
칭송하고 있다.

이 작품은 화가가 마드리드로 영구적으로 이주하기
전, 베네치아에 마지막으로 남긴 장식화이다.
코니스 위에 걸터앉은 인물이나 각 모서리의 원형
창문들과 같은 세부적 요소에서도 영롱한 빛을
발하는 색채와 뛰어난 회화적 기법을 엿볼 수 있다.

▲ 잠바티스타 티에폴로,
〈공훈을 영광의 신전으로
이끄는 고귀함과 미덕〉, 1757년,
베네치아, 카 레초니코 궁전

귀족과 문인들을 위해 존재하는 궁정 내 극장의 개념은 새로운 관객층이 대두됨에 따라 퇴보하게 된다. 그로 인하여 골도니의 '부르주아적인' 희극이 탄생하고 새로운 극장 건축물이 세워지기 시작한다.

연극

1600년대에 형성되어 그 다음 세기 초에 유행된 연극의 부류는 크게 두 가지로 나뉘어지는데 그중 하나는 이탈리아 정통의 오페라 대규모의 가극 공연이며 다른 하나는 팬터마임 위주의 코메디아 델라르테이다. 코메디아 델라르테는 모든 공연에 동일한 이름과 성격, 의상 그리고 입 주위를 제외한 얼굴 전체를 덮는 가면에 의해 구분되는 인물이 등장하며 이 희극배우들에 의하여 공연 때마다 즉흥적인 연기로 이루어지곤 했다. 등장인물 중 가장 유명한 역할로는 아를레키노, 풀치넬라, 판탈로네, 콜롬비나가 있다. 이러한 연극계는 카를로 골도니(1707~1793)에 의하여 개혁이 시작되었는데 그는 코메디아 델라르테에서 희극배우들이 즉흥적으로 연기하는 대신, 정해진 대사를 정확히 따라야 하는 대본으로 교체하고 일정한 장소를 배경으로 채택함으로써 그 당시 사회의 일상생활에서 접할 수 있는 실존하는 인물들의 성격을 그대로 반영한 등장인물들을 창조해내었다. 그는 희곡에 문학적인 기품을 재구성하고 비극의 장엄함과 대조적으로 작품의 진실성과 도덕성을 주요 원칙으로 삼아 이를 바탕으로 '부패된 사회상을 바로잡고 악습을 풍자하는 것'을 희곡의 진정한 목표로 삼았다. 연극이 상연되는 극장 또한 관람료를 지불하는 새로운 관객층이 형성됨에 따라, 계단식 관람석을 칸막이로 나눈 관람석으로 대체시킴으로써 다른 계층에 속하는 관중들이 서로 섞이지 않도록 고안된 이탈리아식으로 전환하여 그 건축적인 면에 있어서도 커다란 변화를 보였다. 이 부류에 속하는 가장 오래된 현존하는 극장 중 하나는 1763년 안토니오 갈리 비비에나가 지은 볼로냐의 시립극장이다.

관련 용어

상트페테르부르크, 베를린과 포츠담, 드레스덴, 바이에른 주의 뮌헨, 레지덴츠슈타트, 빈, 잘츠부르크, 인스부르크, 프라하, 파리, 마드리드, 토리노, 베네치아, 로마, 나폴리, 런던

호가스, 카우프만, 롱기, 파니니, 레이놀드, 잔도메니코 티에폴로, 트라베르시, 와토

흥미로운 사실

연극은 '실용성'과 '오락'의 양면성을 지닌 수단으로서 더 이상 구체제의 사교계를 위한 유희거리가 아닌 관중의 도덕성 향상을 도모했다. 주세페 피에르마리니에 의해 지어진 밀라노 스칼라 극장(1776~1778)은 베네치아의 페니체 극장(1788~1792)과 함께 18세기 말부터 신축된 극장들의 원형을 제공했다.

◀ 조반니 도메니코 페레티, 〈시동 아를레키노〉, 1742~1760년, 새러소타, 존 앤 마블 링글링 미술관

벽면의 풍경화 양쪽에 걸린 타원형 초상화 속의 두 인물은 왼쪽이 마르코 리치, 오른쪽은 그의 삼촌인 세바스티아노로 확인되었다.

배경의 풍경화는 작품 속의 또 다른 작품으로 빠른 붓놀림에 의해 특징지어지는 화가의 탁월한 재능으로 인하여 유명했던 당시 풍경화 작품들과 동일한 화법으로 표현되었다.

건반악기를 연주하고 있는 남자는 피로와 데메트리오의 영문판 각색에 대한 총책임을 맡았던 니콜라스 하임이다.

화폭의 중앙에서 오케스트라를 지휘하고 있는 성악가는 니콜리니라고 알려졌던 니콜라 그리말디(1673~1732)로 밝혀졌다. 그는 런던에서 공연된 스카를라티와 하임의 공동작이자 맥스위니에 의해 영문으로 번역된 대본을 바탕으로 피로와 데메트리오를 상연하여 대중들로부터 큰 호응을 얻으며 데뷔했다. 마르코 리치와 조반니 안토니오 펠레그리니는 이 작품의 공연을 위한 무대의 배경화를 제작했다.

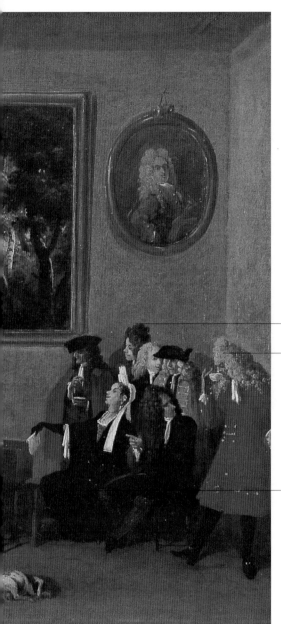

이 작품은 당시 런던의 헤이마켓에서 무대장식가로 활동하던 화가 자신의 경험과 이탈리아 오페라 계와의 접촉을 바탕으로 제작한 연작 중 하나이다. 이 작품들은 해학적인 요소가 강한 점에서 영사 스미스가 소장하던 동일 작가의 캐리커처 소묘들과 공통점을 보인다.

붉은 의상에 차를 마시고 있는 인물은 극장주인 존 제임스 하이데거(1666~1749)이다.

검은색 의상을 입고 앉아 있는 이 여인은 오페라 가수인 프란체스카 마르게리타 데 레피네(1683~1764)이고, 그 반대편에 흰색 의상을 입은 여인은 그녀의 가장 큰 라이벌이자 훗날 베네치아 주재 영국 영사로서 열렬한 수집가였던 조지프 스미스의 부인이 될 캐서린 터프트라고 추정된다.

▲ 마르코 리치, 〈오페라 연습〉,
1709~1711년, 미국, 개인 소장

이 작품은 영국의 오페라 공연을
주제로 한 최초의 회화들 중 하나이다.
1728년 런던의 링컨스 인 극장에서
초연된 존 게이의 거지 오페라 중
주요장면을 묘사하고 있다.

영국에서는 시대극뿐
아니라 소극이나 풍자극이
큰 인기를 얻었다.
이의 대표적인 예가 바로
게이의 오페라 극들이다.

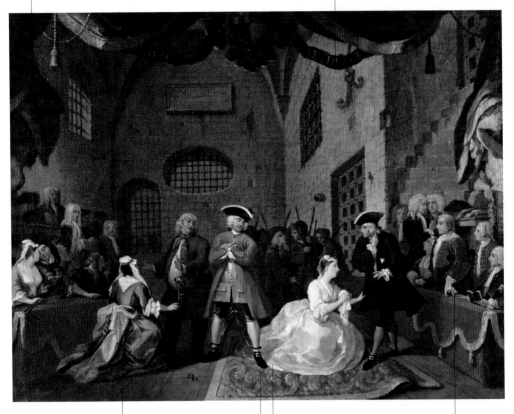

극작가 및 극장주,
배우들과의 친분이
두텁고 연극에 열정을
보이던 호가스는 그의
최고 걸작을 완성했다.
모험가 맥히스가
뉴게이트의 감옥에서
구류를 언도받는 장면을
사실감 있게 재현했으며,
그의 왼편에는 루시가
락킷의 간수인 아버지
앞에서 무릎을 꿇고
호소하고 있다.

이 오페라극의 작가는 존
게이(1685~1732)로 거지
오페라 작품을 통하여
'발라드 오페라' 라는
새로운 장르를 개척했다.
이는 서정성이 강한
이탈리아의 오페라 가극과
헨델의 작품 세계를
풍자하는 동시에 로버트
월폴 수상을 비판하는
해학적 성향을 띤다.

오른쪽의 폴리
또한 자신의
아버지에게
죄수의 석방을
호소하고 있다.

무대의
가장자리에는
당시의 관습에 따라
관객들이 위 장면을
지켜보고 있는데
이는 실제로
존재했던 인물들로
구성되었다.

▲ 윌리엄 호가스, '거지 오페라' 의 한
장면, 1731년, 런던, 테이트 갤러리

당시 로마 사교계의 주요 인사들로 극장이 활기에 넘친다. 그중에서도 영국의 왕위 계승자와 그의 아들, 21명의 추기경, 대사 및 장관들이 소파에 편히 앉아 즐기고 있는 모습이 눈에 띈다.

파니니는 이미 1729년에 프랑스 황태자의 탄생을 기념하기 위해 나보나 광장에서 열린 축제와 그리고 1745년에 스페인의 마리아 테레사 공주와의 첫 번째 결혼 시 파르네세 광장의 행사용 건축물을 주제로 작품을 그린 바 있다.

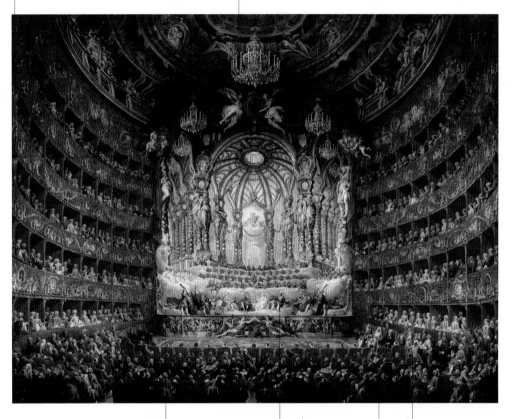

무대의 가장자리에는 월계수관으로 머리를 장식한 첼로 연주가들과 북을 치는 두 어린아이가 있다. 무대 하단의 중앙에는 강을 의인화한 두 인물이 서로를 향해 손을 뻗치고 그 주위에는 사자에게 화관을 씌우거나 돌고래를 타는 어린 아이들의 모습이 보인다.

▲ 조반니 파올로 파니니, 〈로마 아르젠티나 극장에서 열린 프랑스 황태자의 두 번째 결혼 축하공연〉, 1747년, 파리, 루브르 박물관

무대 위 중앙에는 왼쪽부터 차례대로 큐피드와 주피터, 팔라스, 마르스 역을 맡은 성악가들이 앉아 있고 그 위에는 아이들과 백의의 합창대, 미의 여신들로 이루어진 두 합창대가 가슴까지 닿는 구름에 싸여 반원형을 이루며 배치되어 있다.

관람석을 등지고 앉아 있는 두 고위 성직자들은 요크의 추기경과 왕이 교황청에 보낸 사절이자 작품의 의뢰인이기도 했던 로슈푸코의 추기경이다.

화가가 화폭에 담으려한 순간은 어린 시동들이 빛나는 크리스털 유리로 된 쟁반에 음료수를 접대하고 있는 막간의 휴식시간이다. 일층 관중석의 오른쪽, 출입구 옆에 자리하고 있는 인물은 파니니로 음료수를 마시며 휴식을 취하는 화가 자신의 모습을 남겨놓았다.

애빙턴 부인(1737경~1815)은 가난한 무명에서
부유한 유명인으로 단숨에 격상되었다.
연극배우로 데뷔하여 당시 가장 유명한 인사 중
하나가 되었으며 레이놀즈는 1764년부터
수차례에 걸쳐 그녀의 초상화를 제작했다.

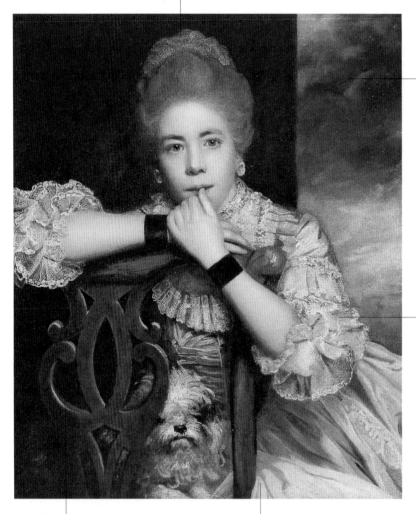

레이놀즈는 이 여배우와
매우 절친한 사이였다.
그는 1775년에 상연된
당시 가장 유명한
남자배우인 개릭의
새로운 풍자극 자선 공연
시 자신과 새뮤얼 존슨을
포함한 친구들을 위하여
40여 석을 예매하기도
했다.

이 그림에서 화가는 극중
한 순간을 포착하기보다는
여주인공 애빙턴 부인에
초점을 맞추고 있다.
그녀의 사생활에 대한
악의적인 소문에 의하면
그녀는 극중 역할인 미스
프루와 같이 쾌락을
탐하며 문란한 생활을
했다고 한다.

여배우는 치펀데일 양식의 의자에 기대
앉아 반쯤 열린 입술에 엄지손가락을
댄, 매우 관능적이면서도 도발적인
동작을 취하고 있다.

▲ 조슈아 레이놀즈, 〈미스 프루 역의
 애빙턴 부인〉, 1771년, 뉴헤이븐, 예일대
 영국미술 연구센터, 폴 멜런 컬렉션

1771년 왕립 미술원에 전시된 이 작품은
'사랑을 위한 사랑'이라는 자극적인
내용의 희극에서 순진한 시골처녀가
우둔하고 탐욕적인 신사에게 고의적으로
유혹당하는 여주인공을 맡아 당시
최고의 인기를 누리던 배우 애빙턴
부인의 모습을 그려내고 있다.

이 용어는 스페인 지방의 후기 바로크 양식을 지칭하며 건축 및 조각 분야에서 탁월한
작품을 남긴 카탈루냐 지방 예술가 가문의 이름, 추리게라가 그 어원이다.

추리게라 양식

카탈루냐 출신의 조각가, 추리게라 가의 예술가들은 1600~1700년대에
활동했다. 조각과 건축 분야에서 명성을 날리던 다섯 형제 중에서도 특
히 호세 베니토와 호아킨, 알베르토는 더욱더 뛰어난 재능을 보였다. 호
세 베니토는 마드리드 궁정의 정식 건축가로서 그가 스페인의 수도에
세운 건물은 후대에 성 페르난도 미술원의 소재지로 사용되었다. 또한
그는 1600년대 말 세고비아의 대성당과 살라망카의 성 에스테반 교회
에서 중앙 제단의 조각장식을 진행했다. 그중 나선형의 높은 기둥은 베
르니니의 영향을 확실히 보여준다. 호아킨과 알베르토 역시 살라망카에
서 활동했는데 알베르토는 대성당에서 작업뿐 아니라 수려한 미가 돋보
이는 마요르 광장(1728)의 설계를 담당했다. 이 광장은 정사각형이라는
점에서 바야돌리드나 마드리드의 고대 광장과 유사하며, 각 측면에 줄
지어 있는 건물들의 화려하게 장식된 외관의 정면은 지난 세기에 크게
유행했던 스페인의 건물 및 교회의 외관을 보석, 금속, 나무로 장식하는
데 사용된 '플라테레스코(보석세공사라는 뜻의 스페인어 플라테로
platero에서 유래)' 양식에서 유래된 것으로 보인다. 뛰어난 완성
도나 미적인 면에서 이베리아 반도의 후기 바로크 양식을 대표하
는 작품으로는 톨레도 대성당에 있는, 나르시소 데 토메가 제작
한 〈투명 제대〉(1721~1732)를 들 수 있다. 이는 제단과 합창대 사
이에 위치한 제단 뒤편 장식의 일종으로 아치형 천장에 난 창문
에서 들어오는 빛에 의해 조명되어 성단을 양면에서 모두 볼 수
있게 고안되었다. 로마의 바로크 양식은 마드리드 궁정에서 활
동하던 수많은 이탈리아 예술가들에 의해 스페인에 도입되었다.
18세기에 스페인은 경쟁국인 영국이나 포르투갈에 비해 식민지
에 대한 정치적 영향력이 쇠퇴했다고는 하나 1600년대 전성기를
이루었던 회화와 문학계의 유산을 바탕으로 새로운 양식의 영향
을 받아 이를 재창조하는 것은 시간 문제였다고 볼 수 있다.

관련 용어
마드리드

▼ 나르시소 데 토메,
 〈투명 제대〉, 1721~1732년,
 톨레도 대성당

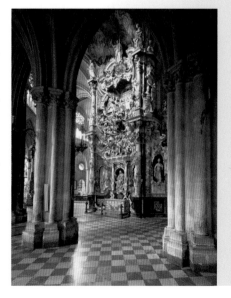

프랑스의 필리프 드 오를레앙 왕정시대에 탄생한 장식미술의 한 양식으로, 바로크 특유의 웅장함에서 로코코의 과도한 경쾌함으로 변화해가는 과도기를 대표한다.

섭정 양식

관련 용어
파리

와토

필리프 드 오를레앙(1715~1723) 왕정시대는 18세기 중반까지 영향을 미친 장식미술에 그 이름을 남겼다. 골동품 시장에서 '루이 15세 양식'이라고 통칭되는 이 양식은 바로크 후기와 로코코 초기 사이의 산물이라고 볼 수 있으며, 엄격한 규칙이 지배적인 후기 루이 14세 시대의 영향을 받아 실내 장식 및 공예 장식에 있어 절제미와 균형감을 중시하는 특성을 보여준다. 거대한 규모의 응접실은 점차 좀더 작은 규모로 축소되거나 내실로 변화되었다. 이에 따라 가구에 있어서도 아담한 크기와 부드럽고 우아한 형태가 선호되었다. 더욱더 화려한 벽면 장식에 대한 필요성이 대두되어 결과적으로 1600년대에 크게 유행하던 태피스트리 장식과 고가의 무라노산(産) 유리는 각각 화려하고 다양한 무늬의 목조장식벽판과 보헤미아 지방의 제품으로 대체되면서 쇠퇴하게 되었다. 프랑스의 두 도시, 오뷔송과 사보느리에서는 새롭게 창출된 공간을 장식하기 위하여 뛰어난 미적 가치를 지닌 카펫을 생산했다. 가구에는 청동 등의 고급 재료가 혼합된 화장판이 널리 사용되기 시작했다. 고가의 가구에는 오크재가, 가장 격조 높은 화장판으로는 자단이 선호되었다. 상감공예 또한 각광을 받았는데 짙은 색의 목재 위에 밝고 선명한 색의 대조적인 기하학적 무늬가 주를 이루었다. 이 양식을 특징짓는 장식문양은 기하학적 무늬부터 가면, 조가비, 야자수, 아칸서스잎 장식 등으로 다양했다. '섭정 양식' 시대에 활동했던 가장 유명한 건축가 겸 장식가로는 질마리 오프노르, 프랑수아 앙투안 바세, 로베르 드 코트가 있으며 반면 거장 불의 수제자인 샤를 크레상은 흑단공예의 최고 예술가로서 인정받았다.

▼ 장 쿠르통, 〈마티뇽 호텔〉, 1721년, 파리, 바렌가(街)

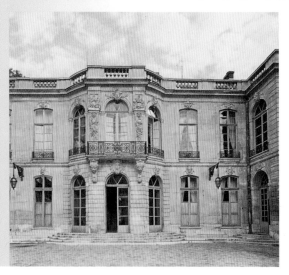

리고의 제자였던 랑크는 북부 화풍의 영향을 받았는데
그중에서도 특히 네덜란드에서 활동하던 '밝은 색채'를 위주로
하는 카라바조 화파를 따라 명암의 대조를 세심하게 사용했다.
이 작품에서는 흰색의 양산이 이러한 경향을 강조하고 있다.

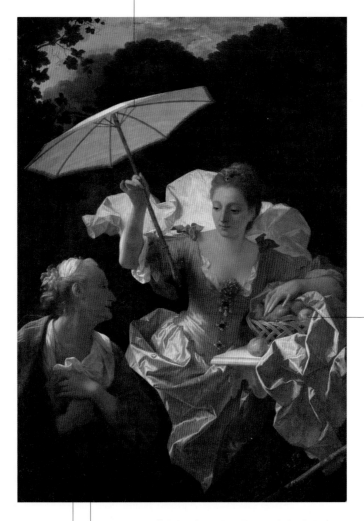

포모나 여신은
자신을 상징하는
과일과 가지치기용
칼이 담겨 있는
바구니를 옆에 두고
있다.

화가는 이 작품의 주제로
신화를 택하면서도 여인들의
얼굴 특징을 주의 깊게
관찰하여 세부적으로 묘사하는
초상적인 면 또한 중시했다.

▲ 장 랑크, 〈베르툼누스와 포모나〉,
 1710~1720년, 몽펠리에,
 파브르 미술관

오비디우스의 『변신이야기』에는 정원 및 텃밭, 과실수를
보호하는 고대 이탈리아 신들의 이야기가 나온다. 그중
베르툼누스는 전원과 관련된 여러 모습으로 변신하여
포모나에게 구애했으나 번번이 거절당했다고 한다.
노파로 변장하여 드디어 그녀 곁으로 다가가는 데
성공하지만, 이마저 실패로 돌아가고 말았다. 결국 젊고
아름다운 본연의 모습으로 포모나 앞에 나타나 그녀의
마음을 사로잡게 되었다고 전해진다.

전시된 작품들이 담고 있는 주제 및 양식은 1700년대 초의 경향을 보여준다. 반면 어두운 색채와 경직된 분위기의 초상화들은 그 전세기에 속한다. 종교화 또한 몇 점 발견되는데 이들은 사람들의 눈에 잘 띄지 않는 가장 높은 곳에 자리 잡고 있다.

오랜 기간 지속되던 태양왕의 집권기가 1715년에 막을 내린다. 이러한 사실을 상징적으로 보여주기 위하여 화가는 한 종업원이 유행이 지난 17세기 양식으로 그려진 루이 14세의 초상화를 상자에 넣고 있는 모습을 묘사하였다. 이는 프랑스 역사뿐 아니라 예술적 경향에 있어서 일어난 획기적인 변화를 암시한다.

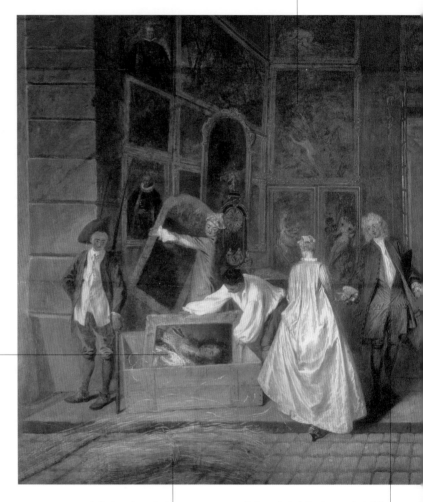

▲ 장 앙투안 와토,
〈제르생 화랑의 간판〉, 1720년,
베를린, 샤를로텐부르크 성

회화 작품의 포장에 사용되던 볏단은 그림의 중앙을 향한 방향을 제시하고 있다.

남자는 신사적인 태도로 귀부인을 화랑 안으로 초대하고 있다. 은빛과 분홍빛이 어우러진 의복의 반사광은 그 아래 감추어진 여인의 우아한 자태를 강조하고 있다. 여인은 계단을 오르며 상자에 넣어지고 있는 루이 14세의 초상화를 지켜보고 있다.

제르생 부인은 약간은 지루해져 있는 수집가들에게 한 그림을 보여주고 있다. 화랑의 판매대는 이 작품의 투시도상 주요한 각도를 표시하고 있다. 이 그림은 표면상으로 완벽한 대칭구조를 이루고 있는 것처럼 보이는데, 거리 바닥재의 골이나 중앙의 유리문은 완벽한 규칙성이 있는 듯한 느낌을 한층 더해주고 있다.

거리에서 입으로 몸을 긁고 있는 개는 자칫 지나치게 인공적으로 꾸민 느낌이 날 수 있는 이 작품에 일상적인 요소로서 뛰어난 현실성을 가미해준다.

와토는 호가스보다 먼저 당시 상류사회를 조롱하는 그림을 화폭에 담아내었다. 두 미술 애호가가 당시 유행하는 양식으로 그려진, 두 님프가 목욕하는 장면을 자세히 살펴보고 있다. 캔버스 뒤편에는 제르생이 직접 작품의 가치에 대해 극찬하고 있는 모습이 보인다.

폭이 3미터가 넘는 이 삭품은 프랑스 회화의 최고 걸작 중 하나로 손꼽힌다. 원래 제르생의 친구가 경영하던 '오 그랑 모나르크' 라는 골동품 상점의 입구를 장식하기 위하여 제작되었는데, 화가는 1719년부터 그곳에서 거주했다고 한다.

영국의 정통적인 양식으로서 영국 내에서와 미국에서 큰 호응을 얻었다. 이 양식은 프랑스 로코코적인 요소에 팔라디오와 고딕, 중국식의 모티프를 사용하는 복합적인 특성을 지닌다.

치펀데일 양식

관련 용어
런던, 미국

흥미로운 사실
1770년 무렵 순수하고 간결한 형태의 신고전주의 양식이 영국에도 상륙하게 된다. 새로운 예술적 경향은 건축가이자 장식가인 로버트 애덤의 이름을 따서 '애덤 양식'이라고도 불리는데 치펀데일 양식 또한 이에 맞추어 급격한 변화를 도모하게 된다.

▼ 토머스 치펀데일,
〈마호가니 안락의자〉,
1760년경, 개인 소장

16세기에 활동한 안드레아 팔라디오의 건축에서 영향을 받은 간결하고 경쾌한 팔라디오적 양식은 영국에서 18세기 전반에 크게 유행하여, 프랑스로부터 도입된 로코코 양식이 확장될 수 있는 틈을 내어주지 않았다. 1750년에서 1780년 사이 영국에서는 치펀데일 양식이 널리 퍼지는 데 이는 로코코 양식의 세밀한 장식적 경향과 상감기법에 중세 고딕의 전통과 당시 유행하던 시누아즈리 공예를 더함으로써 새로운 양식을 탄생시켰다. 영국 흑단공예가 토머스 치펀데일(1718~1779)의 이름에서 이 양식의 이름이 유래했다. 그는 1754년에 런던, 세인트마틴스레인가(街)에 상점을 열고 단독 혹은 코플런드, 로크와 공동으로 고안한 장식 원형을 『신사와 가구제작자의 지침서』라는 제목으로 출판했다. 이 작품은 곧 개정 증보판을 선보였으며 그로 인하여 영국과 미국에서 가구 제작가라는 직업이 각광받도록 만드는 데 중요한 역할을 했다. 치펀데일은 다양하고 화려하면서도 우아한 요소들을 복합하여 고급 목재, 특히 중부 아메리카산 마호가니로 가구를 제작하여 금동을 비롯한 여러 재료를 이용한 상감을 통해 더욱 값지게 만들었다. 또한 장식에는 조가비, 돌고래, 아칸서스잎, 가면 장식 등 로코코 양식에서 활용되던 모티프뿐 아니라 장미꽃 모양, 문장, 첨두아치 등의 고딕양식과 파고다나 새 등 중국 양식적인 요소를 가미했다. 조각장식과 높은 베드헤드가 달린 닫집 형식의 침대, 파고다형 덮개가 달린 장, 여러 개의 서랍과 청동 장식이 달린 가운데가 볼록한 모양의 책상, 나선모양과 나뭇잎, 인물조각으로 화려하게 장식되고 고급 대리석 판이 달린 탁자 등이 유행하기 시작했다. 의자와 소파 또한 여러 방법으로 장식되었는데 앉는 부분과 등받이를 등나무 혹은 화려한 브로케이드나 실크, 벨벳 등을 사용해 덧입히기도 했다. 한편 이러한 치펀데일 양식의 지나친 과도함에 반대해, 간결하고 절제적인 형태로의 회귀를 지향하는 신고전주의가 탄생하게 된다.

18세기에는 여전히 엄격하고 화려한 프랑스식 정원이 유행하지만 영국에서는 소위
'풍경-정원' 이라는 새로운 양식이 탄생했다.

공원 및 정원

대부분의 정원은 자연 그대로의 모습을 담고 있지 않다. 중세에는 '담으로 둘러싸인 정원(hortus conclusus)', 르네상스 시대에는 기하학적 문양을 기본으로 분수대와 미로가 곁들어진 형태로 발전한 정원은 18세기에 이르러서는 베르사유 궁전의 예와 같이 거대한 규모의 공원으로 변화한다. 정원은 더 이상 야외활동을 위한 공간만이 아니라 시각적인 즐거움을 제공하고 여흥을 즐기며 사회적 위치를 대표하는 수단으로 여겨지기 시작했다. 정원의 양식은 크게 세 가지로 분류되는데 르네상스 시대의 이탈리아 양식과 그 이후에 발전한 프랑스식과 영국식으로 나뉜다. 1700년대 초에는 길고 반듯하게 난 보도와 정사각형의 잔디밭, 열을 지어 서 있는 장대한 수목 등을 완벽한 대칭 형태로 배치함으로써 환영주의적인 착시효과를 일으키도록 기획된 프랑스식 정원이 유행했다. 영국에서는 팔라디오 양식의 영향과 자연의 꾸미지 않은 본모습에 대한 추구로 인하여 옥외 공간에 대한 인식이 바뀌었다. 인공적인 설계를 통해 전설 속의 완벽한 이상향인 아르카디아적인 공간을 재현하고자 했던 바람에 좀더 자유롭고 야생적인 자연의 모습을 담고자 하는 욕망이 더해졌다. 정원 및 공원은 이전의 프랑스 양식에서처럼 고립된 공간이 아니라 주변 환경의 연속이라고 새롭게 인식되었다. 이 분야에서 가장 유명한 두 건축가로는 윌리엄 켄트(1685~1748)와 랜슬럿 브라운(1716~1783)을 들 수 있다. 특히 브라운은 정원 설계에 있어서의 뛰어난 능력과 식물학 및 조경학의 전문가에 대한 근대적 상을 심어주었다는 점에서 가능성을 뜻하는 '케이퍼빌리티(Capability)' 라는 별명으로 불리기도 했다. 이상석 풍성 소성에 대한 유행으로 고전주의 양식 기둥이나 신전, 중세 유적지, 벽화 등 먼 고대를 상기시키는 건축요소들이 널리 활용되기 시작했다. 이러한 새 양식은 19세기 낭만주의 양식으로 설계된 정원에서 그 절정에 이르게 된다.

관련 용어
상트페테르부르크, 베를린과 포츠담, 드레스덴, 바이에른 주의 뮌헨, 빈, 파리, 마드리드, 토리노, 로마, 나폴리, 런던, 배스, 에든버러

흥미로운 사실
영국식 정원양식이 큰 호응을 얻게 된 것은 전반적으로 일반인들의 식물에 대한 과학적인 관점에서의 관심이 높아졌기 때문이며 그중에서도 식민지로부터 들어온 이국적이거나 희귀한 식물에 대한 호기심이 강해졌기 때문이다. 대부분의 식물원이 설립된 것도 바로 이 세기에 이르러서다.

▼ 야코프 필리프 하케르트, 〈카세르타 궁의 영국식 정원〉, 1792년, 카세르타, 카세르타 왕궁

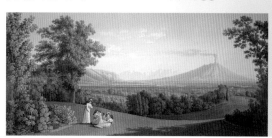

이 정원은 팔라디오가 추구하던 조화미가 보편적인 모티프의 통합체라고 믿었던 팔라디오의 추종자들이 이상적으로 여기던 정원의 형태에 대한 이론을 현실화한 것이다.

주로 거주 목적으로 사용되던 건물의 왼편에는 가운데 오벨리스크가 세워진 호수를 오렌지 나무 화분으로 둘러싸고 있는 원형극장 모양의 인공 숲이 조성되어 있었다.

치즈윅 정원은 풍경식 정원의 발전에 그 시발점을 마련해주었다. 이곳은 정원 양식에 있어 크게 세 단계의 변화를 겪게 되는데 이는 정원에 관한 역사 전체를 반영한다고 볼 수 있다.

▲ 윌리엄 호가스, 〈치즈윅 정원의 경치〉, 1741년, 런던, 전 소더비 소장

이 정원은 예술 애호가이자 예술가들의 너그러운 후원자였던 벌링턴 공작인 리처드 보일의 뜻에 의해 기획되었던 야심작 중 하나이다. 1724~1733년 사이에 진행된 작업의 대부분은 이탈리아 모티프, 특히 팔라디오 양식의 고전주의적 건물이나 엑세드라(고대 그리스, 로마 시대에 야외에 지어지던 좌석이 배치된 사방이 트인 건물―옮긴이)의 건축과 숲의 조성이 차지했다. 1733~1763년 사이에는 야생의 자연을 모방하는 정원이 조성되었다.

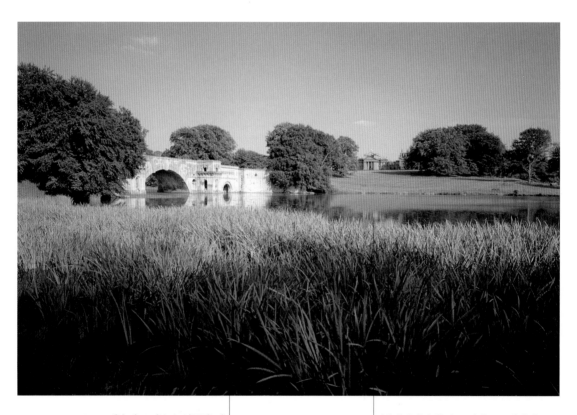

랜슬럿 브라운은 식물학 및 조경학의 전문가에 대한 근대적 개념을 창시한 인물이다. 그는 부드럽게 물결치는 잔디밭과 뛰어난 감각으로 배치된 수목들, 많은 후미진 연못 등을 소개했다. 이러한 요소들은 19세기 낭만주의 양식으로 설계된 정원에서 절정을 이루며 활용되었다.

'케이퍼빌러티' 라는 별명으로 불리던 랜슬럿 브라운은 정원 설계에 탁월한 능력을 발휘하며 영국식 정원 예술에 혁신적인 바람을 불러일으켰다. 정적이며 균형 잡힌 구성을 통하여 완성된 경사진 풀밭과 반짝이는 수면의 조화는 자연 속에서 고요히 명상할 수 있는 분위기를 만들어냈다. 이처럼 건축과 설계는 '전망 좋은 경치' 를 제공할 뿐 아니라 도덕적인 역할 또한 수행하게 되었다.

▲ 랜슬럿 브라운, 〈블레넘 궁의 정원〉,
　1764년경, 우드스톡, 옥스퍼드셔

가운데 호수를 중심으로 설계된
정원 곳곳에 고전주의 양식의
건물들이 배치되어 있다. 아폴론
신전은 바알백에 위치한
원형신전을 본뜬 것으로 보인다.

이 작품은 로랭을 비롯한
1700년대 풍경 화가들이
얼마나 정원의 이상향을 주요
주제로 삼았는지를
대표적으로 보여주는 예이다.

판테온은 1672년 제작되어 현재
런던의 내셔널 갤러리에 소장되어
있는 클로드 로랭의 〈델로스 섬의
아이네이스와 해안풍경〉에서
그대로 따온 것으로 보인다.

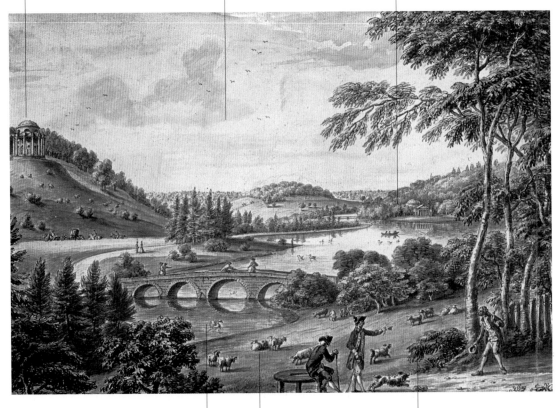

호수의 광경은 아이네이스가
꿈에 보았던 테베레 강의
모습을 상기시킨다. 이
정원에서 은행가 헨리 호어
2세의 뜻에 따라 최초로 자연이
제공하는 자원을 활용한 회화
작품이 탄생하게 되었다.

고전양식의 건축물과
자유롭게 방목되는
동물들이 가득한 고대의
자연에 대한 재현은
로랭의 작품에 숨을 불어
넣은 것과 같은 느낌을
자아낸다.

스투어헤드 정원은 신화 속
사건을 기리기 위하여 기획된
장소이다. 아이네이스의
여행을 이상화하여 그 여정
중 가장 중요한 장소들을
호수 주변의 건축물을 통해
상징적으로 표현했다.

▲ 코플스톤 워 밤필드,
　〈스투어헤드 정원 풍경〉,
　1760년경, 런던, 개인 소장

▶ 윌리엄 켄트,
　〈영국 위인들의 신전〉,
　1731~1735년, 스토, 버킹엄셔

영국 위인들의 신전에는 유명인
16명의 흉상이 진열되어 있는데
이에는 고대 그리스에 못지않은 그들의
덕을 기리기 위한 영국인으로서의
자존심이 나타나 있다.

조각상의 주인공들은 시인
포프를 비롯한 당시의 각계
유명인이나 정치인들이다.
이들은 국가의 미래에 대한
희망의 발판으로 여겨졌다.

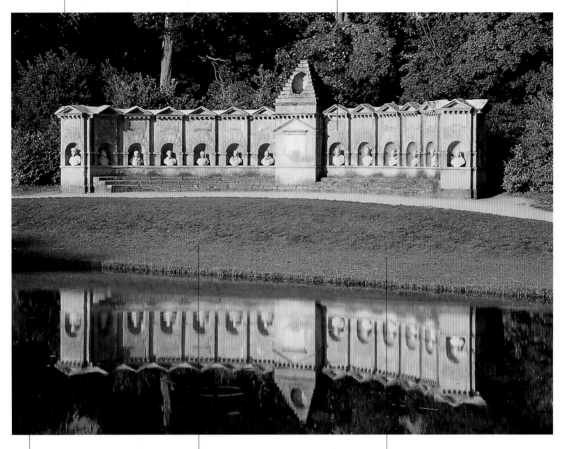

휘그당의 대표적 인물인 콥햄
공의 정치, 철학적 사상을
보여주는 스토 정원은 미덕과
정치의 관계에 대하여 관조하게
만드는 장소이다. 신전의
주변에는 더 이상 엄격한 도면적
구성에 얽매이지 않은 자연이
자유롭게 자신을 드러내고 있다.

고대의 미덕을 기리는 신전은
티볼리의 시빌 신전을 표방했으며
고대 그리스에서 가장 유명했던
인물들의 조각상이 배치되어
있었다. 이와는 대조적으로
현대의 미덕을 기리는 신전은
당시 타락한 도덕상을 상징하기
위하여 쓰러져가는 건축물에 그
내부에는 콥햄 공의 정치적
숙적이었던 로버트 월폴의 머리가
잘려진 흉상이 배치되어 있었다.

이 정원의 설계는 1735년에 윌리엄
켄트(1685~1748)에게 맡겨졌다.
그는 은신처와 베누스 여신의 신전,
엘리시움(그리스 신화에서
신으로부터 선택받은 영혼들이 머무는
장소—옮긴이) 등을 상징적인 통로로
연결하여 고풍적인 풍경 속에
담아냈다. 영국 위인들의 신전은
신뢰와 희망을 바탕으로 하던 콥햄
공의 정치적 의사를 표명하기 위한
수단으로 사용되었다.

몽소 공원에 설치된 건축물 및 시설 중에는 묘지의 숲과 터키 및 타타르 천막, 풍차, 성곽의 폐허, 해상 전투 공연장으로 활용 가능한 호수, 이집트 피라미드 등이 있다. 위 장소는 일정한 거리를 두고 관망했을 때 정원의 곳곳이 한층 더 크게 보이도록 설계되었다.

각 건물은 정확한 문화적인 의미를 내포하며 지나간 시대나 지리적으로 멀리 떨어진 곳을 상징적으로 나타내는 이미지와도 같이 기획되었다. 이러한 정원은 옥외에 펼쳐져 있는 백과전서의 역할을 수행했는데 보도를 따라 걷다보면 전 세계의 다양한 문화를 접촉할 수 있었다.

몽소 공원의 설계는 화가이자 미술평론가, 정원 설계가, 희곡 작가였던 본명 루이 가로기, 카르몽텔(1717~1806)에 의하여 이루어졌다. 앵글로색슨족의 문화를 신봉하던 샤르트르 공작을 위하여 1773~1778년에 지어졌다.

카르몽텔은 상상력과 환상이 가득한 정원을 설계했는데 산책로를 따라 걸으면 수많은 장면들을 만나볼 수 있도록 고안했다. 그는 한 정원 내에 '모든 시대와 모든 장소'를 담아야 한다고 주장했다.

▲ 루이 드 카르몽텔, 〈샤르트르 공작에게 몽소 공원의 열쇠를 보이는 카르몽텔〉, 1790년경, 파리, 카르나발레 미술관

1700년대 귀족 가문이나 부르주아 계급층이 유럽의 주요 도시들, 그중에서도 특히 이탈리아를 방문하여 교육을 목적으로 행하던 여행을 의미한다. 이로 인하여 미술계 시장이 부흥하기 시작했다.

그랑 투르

1600년대 말 리처드 래설스는 『이탈리아 여행』에서 "프랑스의 그랑 투르와 이탈리아의 방문을 마친 사람만이 카이사르와 리비우스를 이해할 수 있다"라고 말했다. 귀족계급과 지식인층에서 빠르게 확산된 '그랑 투르'는 격이 있고 완전한 문화적 교육을 위해서 필요 불가결한 인문학 공부와 독서 외에, 또 하나 빼놓을 수 없는 경험으로 자리 잡게 되었다. 폼페이와 에르콜라노의 고고학적인 대발견으로 인하여 나폴리, 패스툼, 시칠리아와 같은 새로운 목적지가 여행의 경로에 포함되었다. 이탈리아는 풍부한 고대 유산과 알프스 산맥, 지중해 등의 빼어난 자연 유산 덕분에 그랑 투르의 목적지로 각광을 받았으며, 알프스 북부 유럽국의 귀족들은 수개월에서 수년에 이르도록 장기간의 시간을 보내곤 했다. 그중에서도 로마는 가장 많은 관광객들이 몰려들던 도시로, 특히 유명한 예술품들을 가까이서 연구 및 모사할 수 있는 가능성을 제공한다는 점에서 골동품 수집가나 예술가의 큰 관심을 끌었다. 당시 프랑스 국무장관이었던 콜베르는 젊은 화가나 조각가를 교육하는 데 있어 이 도시의 역할이 중대함을 인식하고, 파리의 왕립 미술원의 분교인 프랑스 아카데미를 로마에 설립했다. 이곳에는 설립 직후부터 전 유럽에서 많은 인파가 몰려들었다. 그랑 투르의 유행과 함께 여행객들 사이에서는 예술품이나 의복, 구하기 힘든 도서, 혹은 바위, 돌, 말린 꽃에 이르기까지 방문지의 기념품을 가져오는 것이 유행하게 되었다. 그중에서두 가장 큰 인기를 모으던 기념품은 초상화와 풍경화, 유명한 장소의 소묘 및 판화였다. 덕분에 이 장르의 미술품 시장에서는 붐이 일어나게 되었다. 뿐만 아니라 유명한 작품을 모사한 조각상 또한 큰 호응을 얻었고 그 때문에 위조품의 매매가 점점 더 활발해졌다.

▼ 조슈아 레이놀즈, 〈영국 국왕의 나폴리 대사 윌리엄 해밀턴 경〉, 1776~1777년, 런던, 국립 초상화 미술관

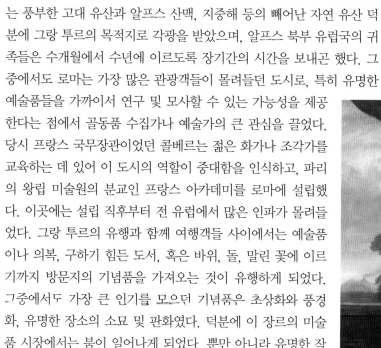
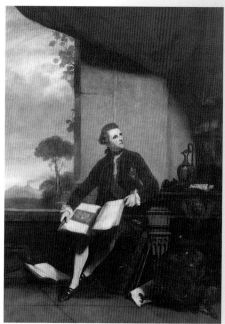

로마의 보카 디 레오네 가에 위치한 작업실에서 바토니는 그랑 투르를 위하여 이탈리아를 방문했던 수많은 여행가들의 초상화를 제작했다. 계단의 기둥에 기댄 영국신사와 그의 발치에 자리한 애견이 담긴 이 작품도 그중 하나이다.

중심인물의 주변에는 고대 로마를 상기시키는 유적들이 곳곳에 자리 잡고 있다. 코니스의 파편, 기둥의 지지대, 정교하게 조각된 화병, 그리고 왼편 나무그늘 아래에는 루도비시 아레스가 보인다. 발굴된 고대 유적 중 가장 유명한 작품인 이 조각상은 기원전 4세기의 그리스 조각품을 로마 시대에 모작한 것으로 현재 로마의 국립 박물관에 소장되어 있다. 외국 유명인사의 주문을 받아 바토니가 제작한 초상화에서 곧잘 등장하는 작품이다.

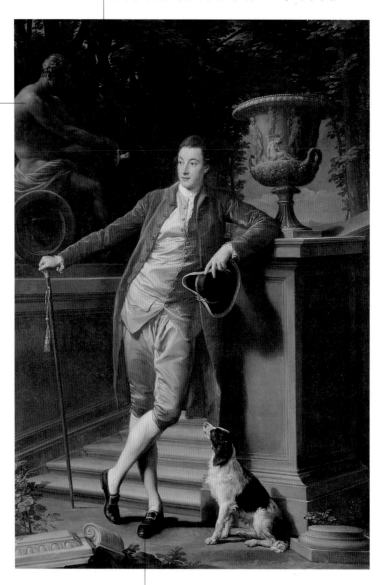

▲ 폼페오 바토니, 〈존 체트윈드, 톨벗의 첫 공작〉, 1773년, 로스앤젤레스, 폴 게티 미술관

여행용 의복을 갖춘 귀족 신분의 중심인물은 한 손에는 삼각모를 다른 한 손에는 지팡이를 짚고 자연스러운 자세를 취하고 있다.

타운리의 소장품은 당시 런던에서 가장 많은 사람들이 관람하고 싶어 하던 작품들로 이루어져 있었다. 영국 박물관에서 이를 매입했을 때 대부분의 미술품이 그리스 원작이 아닌 로마 시대 복제품임이 드러나게 되었다.

지식인 계층의 모든 여행객들은 고국에 있는 자신의 자택에 고대 로마풍의 환경을 조성하고 싶어했다. 일부 영국 저택은 고대 조각으로 채워진 전시 공간을 확보하기 위한 목적으로 개조되기도 했다.

이 작품에서 수집가 찰스 타운리(1737~1805)는 자신의 도서관에서 친분이 있던 세 유명인사인 정치가 찰스 그레빌, 영국 박물관에 재직하던 고문서 학자 토머스 애슬, 탁자 앞에 앉아 있는 골동품 애호가 피에르 당카르빌과 함께 그려졌다.

찰스 타운리의 임종 직후 영국 박물관은 이 대리석 소장품을 매입했다. 〈원반 던지는 사람〉 조각상은 1791년 티볼리의 하드리아누스 궁전에서 발굴된 후 타운리의 요청에 의하여 1798년에 그의 수중으로 들어오게 되었다.

▲ 요한 조퍼니, 〈자신의 조각 전시실에서의 찰스 타운리〉, 1781~1783년, 번리, 타운리 홀, 아트 갤러리 및 박물관

화폭의 전면을 차지하고 있는 괴테는 당시
37세로 고대 석조 기념비에 기대어 앉아 있다.
밝은 색의 긴 망토는 거의 몸 전체를 덮고 있으며
그 사이로 무릎이 조이는 바지를 입은 다리 한
쪽을 내밀고 있다. 그의 시선은 고대 유적지가
곳곳에 분산되어 있는 로마의 들녘을 향해 있다.

배경의 출토품 중 이피게네이아와
오레스테스, 필라데스가 조각된
부조가 눈에 띄는데, 이는 괴테가
연구 중이던 시형식의 희곡
『타우리스의 이피게네이아』를
주제로 다룬 것이다.

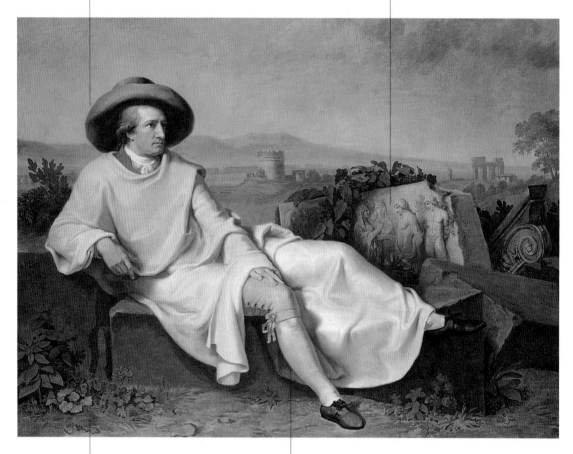

이 작품을 그린 화가와 그 모델이 된
문학가 사이의 우정은 로마에서
피어났다. 둘은 모두 코르소 시가에서
장기간 머물렀으며 함께 로마나 나폴리
주변에 위치한 유적 발굴지를 방문했다.
특히 티슈바인은 나폴리에서
아카데미의 학장을 지내기도 했다.

일반 주택에 전시되기에는 지나치게
큰 규모의 작품으로, 이 초상화는
고대 로마와 그랑 투르를 신성화하던
당시의 경향을 잘 나타내준다. 유럽
지식인 계층은 그랑 투르를 문화적
교육의 시작을 위한 일종의
통과의례로 여기며 중요시했다.

▲ 요한 하인리히 빌헬름 티슈바인,
〈로마 외곽에서의 괴테〉, 1787년,
프랑크푸르트, 시립 미술 연구소

괴테(1749~1832)는 1786년 익명으로 이탈리아 일주를 계획하고 여행을 떠난다. 거의 2년간에 걸쳐 로마와 남부 이탈리아, 시칠리아에 머물렀으나 그의 저서 『이탈리아 기행』은 그로부터 40여 년 후에나 출판되었다.

괴테는 하케르트가 지닌 자연에 대한 뛰어난 묘사력과 소묘에 즉각적으로 형태를 불어 넣는다는 점에서 그를 매우 높이 평가했다.

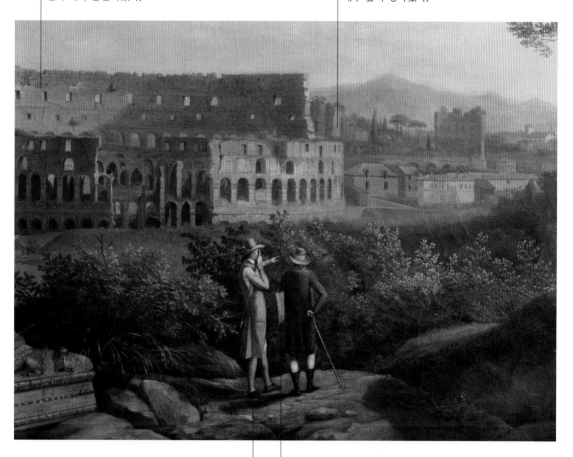

괴테는 1787년 하케르트부터 데생 교습을 받았다. 이들은 함께 나폴리와 티볼리를 여행하고 해밀턴 가를 자주 방문했다. 하케르트는 괴테에게 자신의 제자로서 일 년간 남아 있을 것을 권유하기도 하지만 그 둘은 다시 만나지 못했으며 서신만을 주고받는 사이로 남았다.

두 여행가는 풍경을 직접 데생하기 위한 종이를 옆구리에 끼고 콜로세움과 도시 내 고대 유적을 멀리서 지켜보고 있다. 괴테와 하케르트는 1787년, 나폴리에서 처음으로 만나게 되는데 이는 괴테가 티슈바인과 함께 프랑카빌라 궁에 머물고 있던 화가를 찾아간 것이 계기가 되었다.

▲ 야코프 필리프 하케르트,
〈콜로세움을 바라보는 괴테〉,
1790년경, 로마, 괴테 박물관

이 작품의 배경인 장소는 로마의 성벽을 따라 카이우스 체스티우스 피라미드 근처에 위치한 신교도의 공동묘지이다. 화가의 심상은 제목에서도 잘 나타나듯이 괴테의 시 '로마 애가 로부터 많은 영향을 받았다.

1791년 사블레는 이 피라미드 근처에서 행해지는 입관 장면을 데생했으며 괴테는 한 소묘에서 이곳에 자신의 무덤을 그렸다. 배경의 하늘에는 다가오는 폭우가 예고되고 있다. 피라미드 주변은 시적이며 회화적인 기념의 장소이자 화폭의 오른쪽에 있는 두 양치기와 양의 무리가 상징하듯이 아르카디아적인 낙원으로 제시되었다.

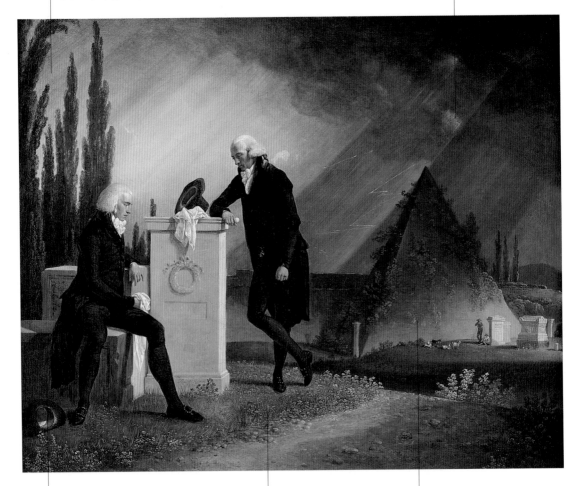

친구의 무덤가에서 슬픔에 젖어 있는 두 인물은 자크 앙리와 프랑수아 사블레 형제로 밝혀졌으며 사실 이 작품의 작가로서 이 둘이 번갈아가며 지목되기도 했다.

▲ 자크 앙리 사블레, 〈로마 애가〉, 1791년, 브레스트 미술관

체스티우스 피라미드 주변 지역은 1738년부터 비록 야간에 몰래 행해지긴 했지만, 공공연한 개신교도들의 묘지로 사용되었다.

체스티우스 피라미드는 신화적인 풍경 속에서의 죽음에 대한 묵상, '애정적인 감각의 교환' 뿐만 아니라 빛과 그림자의 대화를 통한 프리메이슨 집회의 상징으로서의 해석도 가능하다.

'베두타'란 도시나 농촌에 실존하는 풍경을 자연 그대로 화폭에 옮기는 그림을 통칭한다. 이 회화의 장르는 카날레토나 벨로토와 같은 천재적인 재능을 지닌 화가들의 활약으로 인해 크나큰 호응을 얻게 된다.

베두타

관련 용어
바르샤바, 드레스덴, 바이에른 주의 뮌헨, 빈, 베네치아, 로마, 나폴리, 런던

벨로토, 카날레토, 구아르디, 하케르트, 파니니, 발랑시엔

1681년에 문학가 필리포 발디누치는 베두타 회화를 "화가들이 시골이나 도시 주변을 직접 돌며 마을, 숲, 도시, 강 등의 다채로운 풍경을 펜, 철필, 먹이나 수채물감으로 그려낸 작품이다"라고 정의했다. 과감한 원근법을 사용해 도시의 현실적인 경치를 담는 풍경화는 이미 1600년대 네덜란드에서 한 장르로 독립할 만큼 발전했지만 1700년대에 유럽의 주요도시, 특히 이탈리아를 여행하는 그랑 투르가 유행하면서, 이 주제인 소묘나 회화작품이 외국 여행자들의 기념품으로 각광을 받아 그 수요가 점점 더 늘어나게 되었다. 그에 더하여 건축 전문가 및 애호가들은 광장, 건축물, 기념비, 고대 유적지, 폐허에 대한 자료 용도로 복제 모형을 소유하고자 했다. 이러한 예술품의 중심지는 그랑 투르에서 빼놓을 수 없는 행선지인 로마였다. 네덜란드 출신의 화가 가스파르 반 비텔은 이미 1600년대 말부터 이곳에서 종전보다 과학적이며 정확한 일련의 풍경화를 제작했다. 반 비텔은 수많은 여행을 행했는데 그중에서도 나폴리와 베네치아를 자주 방문했다. 특히 영국의 지식인들과 예술품 수집가들이 즐겨 찾았던 베네치아에서는 이러한 작품에 대한 요청이 더욱 쇄도했다. 이 장르의 유명한 화가로는 루카 카를레바리스와 로마에서 교육을 받은 후, 당시 매우 유행하던 연극적이며 상상적인 요소가 지배적인 풍경화가 아니라 과학적이며 현실과 일치하는 풍경화 쪽을 선호했던 카날레토를 꼽을 수 있다. 베두타 작품을 그리기 위해서는 원근법에 대해 완벽하게 파악하고 있어야 한다. 이를 통해서만이 한 장소를 정확하고 과학적으로 묘사하는 것이 가능하기 때문이다. 화가들은 카메라 오티카를 사용해 그림 속 장소를 원근법적인 구도로 재구성하는 작업을 한층 수월하게 할 수 있었다.

▼ 가스파르 반 비텔,
〈메디치가의 궁전을 포함한 로마의 전경〉,
1713년, 개인 소장

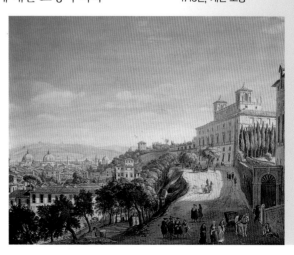

이 작품은 시야의 폭이 매우
광범위한 베두타 회화로서, 대성당의
종탑부터 마르치아나 도서관을 거쳐
주데카 섬까지 이르는 성 마르코
항만을 묘사하고 있다.

구름이 넓게 깔린 하늘은 밝게 빛이 나고 이는
다시 선박들이 곳곳에 자리 잡은 수면에
반사되고 있다. 견고한 원근법을 사용하여
표현한 광활한 공간과 넓게 퍼진 광채는
카날레토의 특징적인 회화 기법으로,
이 작품은 그 대표적인 예를 보여주고 있다.

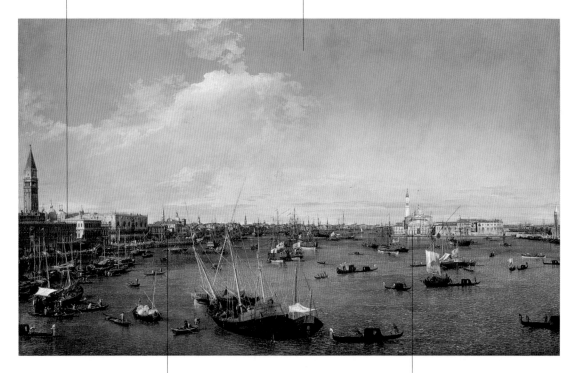

이 베두타 작품에서는 주의를
분산시키거나 불필요한 요소에
대한 묘사가 생략되어 있으며,
표제를 다는 듯한 명확성을
띠는 계몽주의적 성향에 따라
이성적이며 인식 가능한 현실을
객관적으로 표현했다.

카메라 오티카 장치를
사용하여 보이는 전망을
이성적으로 분석한
카날레토는 소실점을
여러 곳으로 분산시켜
작품에 기념비적인
성격을 더해주고 있다.

▲ 카날레토,
 〈성 마르코 서부 항만〉,
 1738년경, 보스턴 미술관

프랑스는 경쟁국인 영국이 해전에서 잇따라
승리를 획득하자 자국의 함대를 강화시키고
항구 지역의 산업을 부흥시키고자 했다.
이러한 정책은 1748년에 체결된 엑스라샤펠
평화 조약과 1757년에 발발한 7년 전쟁의
사이 기간에 특히 활발히 전개되었다.

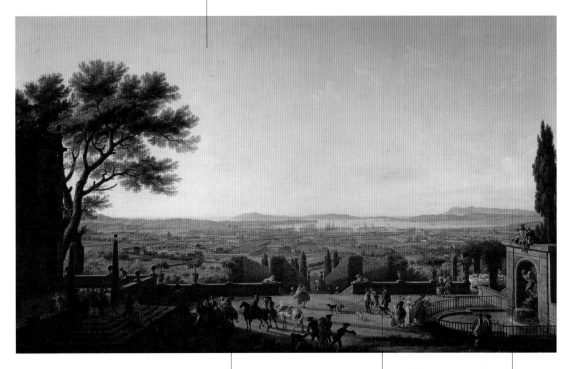

예술 또한 이 새로운 정치, 경제적 기획 안에 포함되었다. 루이 15세는 이를 위한 특별 위원회를 조직했으며 1753년에는 당시 저명한 화가인 조제프 베르네에게 프랑스 항구도시를 주제로 하는 연작을 제작하도록 했다. 이 베두타 작품은 바로 그 연작 중 하나이다.

십여 년간 작품 활동을 위하여 지속적인 여행을 했던 화가 베르네는 수많은 풍경화를 제작했다. 그가 그린 밝은 빛에 휩싸인 자연 풍경을 정적인 구도로 포착한 프랑스의 항구도시 광경들은 분주히 움직이는 전면의 군상들에 의해 활기에 차 있다.

이 작품은 항만의 경치가 한눈에 들어올 만큼 높은 지대의 테라스에서 내려다 본 툴롱 시가지와 항구의 전경을 묘사하고 있다. 베르네는 보는 이의 시야를 저 멀리 정박소의 선박들로 이끌어내고 있다.

▲ 조제프 베르네,
 〈툴롱 전경〉, 1754년,
 파리, 루브르 박물관

건축물을 표현한 치밀한 정교함에서
화가가 카메라 오티카 장치를 사용했다는
사실을 알 수 있다. 루시에리는 어떠한
부분에도 변형을 가하지 않고 보이는
그대로의 현실을 화폭에 옮겨놓았다.

수채화용 도화지 여섯 폭에 그려진 이 베두타 작품은
루시에리의 가장 큰 야심작으로 관광 기념품
시장에서는 선보이지 않았다. 이 작품의 소묘 및 채색
과정은 당시 경향에 따라 화가의 작업실이 아닌 전망을
관측할 수 있는 장소에서 직접 진행되었다.

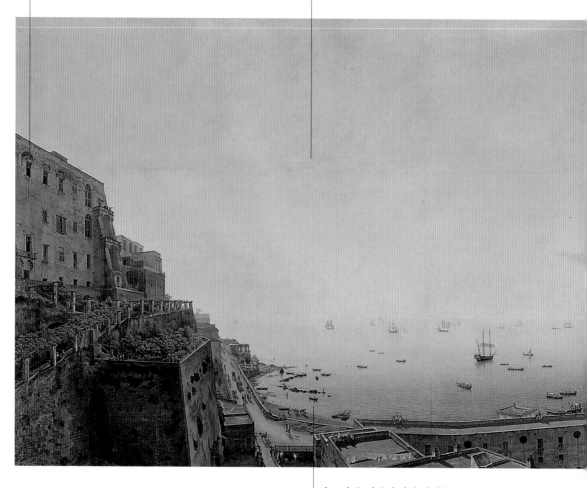

▲ 조반니 바티스타 루시에리,
 〈나폴리 만의 전경〉, 1791년,
 로스앤젤레스, 폴 게티 미술관

이 그림 속 나폴리 만의 전경은
피초팔코네에서 포실리포 방향인 남서쪽을
향하고 있다. 1791년 루시에리는 런던에
있는 해밀턴에게 쓴 편지에서 한 배의 선적
현장에서 '거대한 규모의 소묘'를 행했다고
썼는데, 이는 아마도 이 작품의 제작 시에
겪은 경험을 이야기한 것으로도 추정된다.

이 전경은 1764~1799년까지 영국대사로 일했던
윌리엄 해밀턴의 나폴리 저택, 세사 궁에서 보이는
전망과 일치한다. 해밀턴은 햇빛이 가득한 나폴리의
경치를 흐린 날이 많은 런던에서 바라보며
기억하고자 이 작품을 의뢰한 것이라고도 전해진다.

수채화는 빛에 매우 민감하게
반응하여 그 색이 흐려지기가
쉽기 때문에 이 작품은 관중에게
전시되는 것이 매우 드물다.

2세기 동안 행해진 건축 개발에도
불구하고 오늘날까지도 이 그림에
그려진 나폴리 만이 대부분이
장소들은 지형적인 식별이 가능하다.

항구는 입출항 혹은 정박 중인 배들로 분주하다.
화폭의 왼편에는 항만에 정박 중인 범선과 그
뒤로 '카스텔라마레' 성벽의 모습이 담겨 있다.
전면에는 벤치에 앉아 항구의 일상생활을 그리고
있는 화가의 모습이 묘사되어 있다.

중앙에는 이 작품의 진정한 주인공 역할을
하고 있는 펠레그리노 산이 자리 잡고
있는데, 그 특유의 산세와 함께 팔레르모의
수호성인인 산타 로잘리아 사원으로
나 있는 길이 보인다.

이 작품은 페르디난도 4세의 명에
따라 하케르트가 1787~1793년에
나폴리 왕국의 항구도시 풍경을 담아
제작한 연작 중 하나이다. 화가는
이 작품의 완성을 위하여 1777년에
시칠리아 섬을 재방문했다. 이곳에서
그는 부왕의 겨울별장에서 거처하는
등 온갖 혜택을 받으면서 지냈다.

▲ 야코프 필리프 하케르트,
 〈팔레르모 항구〉, 1791년,
 카세르타 왕궁

풍경화의 한 장르로 장식미를 강조하기 위해 허구적인 건축 요소를 삽입한 회화이다.
카프리치오에 속하는 한 유형인 '베두타 이데아타'는 현실과 상상의 세계를 적절하게
혼합시킨다.

카프리치오

18세기에 크게 유행한 베두타 장르는 그랑 투르를 마친 후 방문한 곳의
풍경이 담긴 회화 작품을 본국으로 가져가고자 하는 외국인 관광들의
수가 점점 더 늘어남에 따라 그 수요도 계속 늘어났다. 이와 함께 이미
사라진 위대했던 과거의 기억을 증명해주는 고대 건축물의 잔해가 남아
있는 유적지에 대한 관심 또한 증대되었다. 이렇게 하여 베두타 장르에
속하면서도 현실세계에 대한 정밀한 관찰을 통한 사실적 묘사가 아니
라, 가상의 인물과 건축물로 꾸며진 이상적인 풍경을 그리는 데 중점을
둔 새로운 회화가 탄생하게 되었다. 이는 장식미를 목적으로 하는 로코
코 정신을 이어받아 창작과 상상의 산물을 중시했다. 카프리치오 풍경
화가는 독창적이고 기발한 세계의 창조자로서 현실 대신 이상화된 세계
를 주제로 삼고, 뛰어난 미적 감각을 발휘하여 보는 이의 상상력을 자극
함으로써 그들로 하여금 경이로움을 느끼도록 하는 것을 추구했다. 카
프리치오 풍경화와 '카프리치오 성향의 회화'를 그린 화가 중에서 〈그
로테스크〉와 〈감옥〉의 작가인 조반니 바티스타 피라네시와 베네치아를
주제로 다양한 베두타 회화를 제작한 카날레토, 구아르디, 벨로토, 그리
고 로마 풍경의 전문화가인 조반니 파올로 파니니를 들 수 있다. 이들은
카프리치오 풍경화의 거장인 동시에 현실적인
풍경에 가상적인 요소나 특징을 가미한 카프리
치오 회화의 일종인 '베두타 이데아타'를 창시
한 화가들이기도 하다. 이에 대하여 언급한 사료
중에는 1759년 베네치아익 공작 알가루티가 카
날레토의 한 작품에 대한 평이 남아 있다. "이 작
품은 새로운 회화 장르에 속한다. 화가는 실존하
는 한 장소를 택하여 이를 이상화하기 위해 아름
다운 건축물들로 치장하거나 이곳저곳에서 불필
요한 요소를 제거했다."

관련 용어
베네치아, 로마, 나폴리

벨로토, 카날레토, 구아르디,
파니니, 피라네시, 로베르,
잠바티스타 티에폴로, 와토

▼ 장 바티스트 랄망,
〈카이우스 체스티우스
피라미드〉, 런던, 존 손
박물관

조각, 건축, 인물 요소가 복합되어 있는 이 카프리치오 회화는 연극적 경향을 뚜렷하게 나타내고 있다. 강한 명암의 대비와 빛에 온통 휩싸여 있는 폐허가 차지하는 배경은 이 장면에 역동성을 불어 넣어준다.

고대 유적은 모두 잔해로 남아 있다. 대리석 재질의 기마상과 그 받침대 또한 훼손된 상태이다.

로마 고유의 따뜻한 햇볕으로 채워진 화폭 왼편의 전면은 자연광의 효과에 대한 화가의 뛰어난 감각을 재차 확인시켜준다.

왼편의 분수대는 마르코 리치가 다른 작품들에서도 선보인 분수대와 동일한 구조를 지니고 있다.

이 작품은 양피지에 템페라로 그려졌는데 이러한 재료를 사용한 화가의 의도는 색채의 명도를 높이고, 허구나 상상 속, 혹은 이 작품의 경우와 같이 자신이 자주 다니던 곳의 실존하는 풍경을 새로운 분위기로 자아내기 위한 것이었다.

▲ 마르코 리치,
〈로마 유적의 카프리치오 풍경화〉,
1725년경, 워싱턴, 내셔널 갤러리

마냐스코는 자신의 거침없는 상상력을
동원하여 틈이 갈라진 기둥과 주두,
벽돌만 남은 고대 신전의 폐허를
대각선 구도에 따라 배열하고 그 속에
인물들을 배치했다.

이 장면은 앞쪽에 위치한 건축물의 벽감에
세워져 있는 신에게 봉납하는 사람들의
무리를 묘사하고 있다. 그중 일부는 신을
향해 절을 올리고 있고, 다른 이들은 연기를
내뿜는 향로를 하늘 높이 들어 올리고 있다.

마냐스코는 이 작품에서
자신만의 가장 특색적인
화법을 보여주고 있다. 길게
늘인 실루엣의 인물들을
연극 무대 같은 구조의
웅장한 배경 속에 속도감
있는 필치로 채워 넣었다.

카프리치오 회화적 경향과
역동적이며 활기찬 구성,
자유로운 상상력이 복합되어
있는 이 작품은 가상의
건축물을 배경으로 하는
독특하고 비현실적인 세계에
대한 경이로움을 자아낸다.

▲ 알레산드로 마냐스코,
〈신화 속 광경〉, 1726~1728년,
상트페테르부르크, 에르미타슈 미술관

해외의 미술 시장으로부터 쇄도하던
주문에 응하기 위하여 동일한 소재로
수차례에 걸쳐 반복 제작된 작품들은
그 당시 카프리치오 회화가 누리던
인기의 정도를 증명해준다.

건축물의 먼 배경에는
황제의 조각상을 받치고
있는 트라야누스 기둥이
하늘을 향해 높이 솟아 있다.

시빌은 폐허가 된 고대 유적의 가운데에서 설교
중이며, 한 무리의 사람들이 멈추어 서서
그녀를 경청하고 있다. 파니니는 투시 원근법을
사용하여 정확하게 구성된 건축물을 배경으로
이 일화를 주제로 삼고 있기는 하지만,
실질적으로 작품의 중심을 이루는 요소는 공간
및 건축적인 구성이라고 볼 수 있다.

시빌은 고대의 여자 예언자를
가리키며 특히 아폴론신의
여사제로서 신탁을 전달하는
역할을 했다. 이를 이유로 파니니는
작품의 오른편에 예언자에 대한
수호신의 역할을 하는 벨베데레의
아폴론 상을 그려 넣었다.

▲ 조반니 파올로 파니니, 〈로마 유적에서
예언하는 시빌〉, 1745~1750년,
상트페테르부르크, 에르미타슈 미술관

풍경을 주제로 하는 회화와 정원 및 공원의 설계상 고대 건축물의 잔해는 영원히
소멸되어버린 고대 세계의 전설과 매력을 재생시키는 미적 가치를 부여하게 된다.

폐허

고대 유적지의 발굴과 그리스 · 로마 시대의 고전문학에 대한 연구가 활
발히 이루어짐에 따라 고대 유적지에 대한 미적 관점에서의 칭송과 이
미 사라진 위대했던 과거에 대한 증거물로서의 '폐허'에 대한 예술적
경향이 확산되기 시작했다. 풍경화나 정원에 폐허가 된 유적들을 포함
시킴으로써 고결한 과거에 대한 정신을 복귀시키려는 노력이 성행했다.
새로운 요소를 추가하여 변화시킨 풍경에는 강한 상징적 가치가 부여되
었는데 이는 단순한 미적인 유희의 차원을 넘어 지적인 풍류에 속했다.
1700년대에 들어서 그 전 세기에 유행했던 '메멘토 모리(죽음을 기억하
라)' 회화를 이어 받아, 폐허를 통해 세상의 덧없음을 암시하는 일종의
건축적 바니타스가 탄생한다. 풍경을 주제로 하는 회화에 폐허가 된 건
축물을 삽입하는 것은 곧 관례화되었다. 화가들은 실존하는 고대 유적
의 폐허를 묘사할 뿐 아니라, 가상의 공간이나 건축물로 구성된 장면에
가상의 폐허를 삽입하여 그에 내재하던 영웅적이며 고결한 가치들과 함
께 소멸되어버린 고대에 대한 향수를 불러일으키곤 했다. 귀족 및 지식
인층의 초상화에도 역시 고대의 자취가 느껴지는 유적을 곁들여 인물의
높은 도덕성과 지성을 나타내었다. 그랑 투
르를 위하여 이탈리아 도시들을 방문하던 여
행객들의 대부분은 고대 유적의 폐허가 함께
그려진 초상화를 의뢰하곤 했다. 로마의 화
가 폼페오 바토니는 이러한 장르의 대가로
널리 인정받았다. 그러나 폐허에 대한 애정
은 고대 건축물에 제한되지 않았다. 영국의
회화와 조경 분야에서는 중세고딕 양식의 건
축물 잔해가 등장했는데 이는 세기말 유행했
던 '픽처레스크' 양식의 탄생을 예고하며 낭
만주의 양식을 형성하는 기본을 마련했다.

▼ 샤를 루이 클레리소,
〈트리니타 데이 몬티 교회의
벽화 기획 소묘〉, 1760년경,
케임브리지, 피츠윌리엄
박물관

이 작품은 세르반도니가 파리의 오페라 극장에서 무대 화가로 활동하던 시기에 제작되었다. 그는 이탈리아의 축제 행사나 극장의 공연무대에 사용되던 '경사 투시화법'을 처음으로 소개했다.

이 그림은 비평가 디드로에 의해 크게 칭송받았다. 그는 1765년에 이미 피라네시적이고 낭만주의적 경향이 보이는 작품이라고 평했다.

세르반도니(1695~1766)는 1720년 무렵에 로마에서 활동하던 파니니의 첫 제자 중 하나였다. 이 그림에서는 스승의 카프리치오 회화적인 리듬감이 느껴진다. 그는 화가보다는 건축가로서 더 큰 명성을 날렸는데 그가 설계한 파리의 생쉴피스 교회의 외관 정면(1732~1745)은 그의 대표작 중 하나이다.

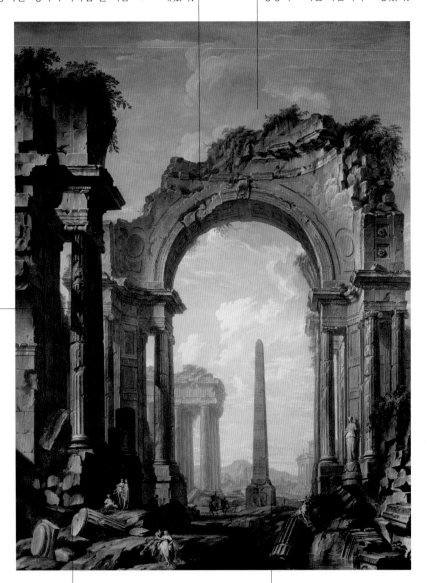

▲ 조반니 세르반도니, 〈고대 유적지〉, 1731년, 파리, 국립 고등 미술학교

원근법과 무대 장치적인 효과를 고려하여 구성된 이 화폭의 전면 전체는 폐허의 주요 모티프인 균열된 기둥과 무너져 내린 주두, 박공지붕 등이 차지하고 있다.

이집트의 오벨리스크는 투시화법의 소실점과 일치하며 밝은 하늘에 역광을 받으며 높이 치솟아 있다.

졸리(1700경 -1777)는 1720년경
로마에서 활동하던 파니니의 첫 제자 중
하나로, 스승과 함께 '폐허 회화' 장르를
완성하여 국제적인 명성을 얻었다.

연극 무대화로부터 영감을 받은
이 작품은 갑자기 무너져 내리는
건축물의 광경을 묘사하여 보는
이의 감정을 극적으로 이입시킨다.

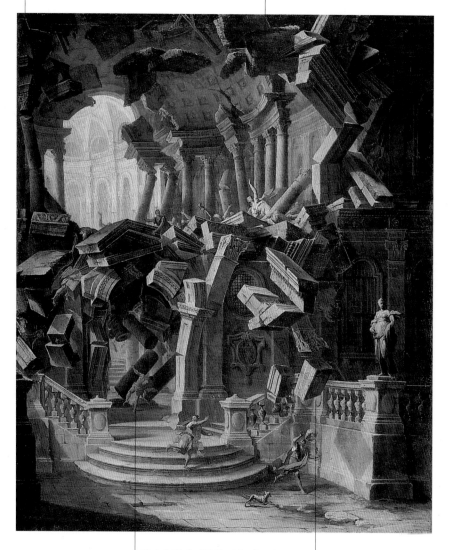

▲ 안토니오 졸리, 〈필리스티아의 성전을
무너뜨리는 삼손〉, 1725~1732년,
모데나, 캄포리 미술관

성전과 함께 파묻힐 것을 각오한
삼손은 건물을 무너뜨리기
위하여 막 두 동강낸 기둥을
안고 서 있다. 그는 조국의 적인
필리스티아인들을 죽이기 위해
자신의 목숨을 희생시킨다.

갑작스레 땅으로 무너져 내리는
건축물의 파편에서 화가가
투시화법과 극적인 효과를
얼마나 정교하게 연구했는지를
가늠해볼 수 있다.

대담한 원근법을 사용하여 구성된 고대 유적의 폐허에 연극 무대적인 요소는 보이지 않으며 가상으로 덧붙여진 구조 없이 폐허 그대로의 모습이 이 풍경화의 주제로서 자리 잡고 있다.

멀리 보이는 콜로세움은 존스가 어느 도시에서 이 작품을 제작했는지를 명확히 설명해준다. 그는 로마에서 1776~1780년 동안 머물렀다.

존스는 고대 유적의 잔해가 지니는 미적 가치에 애써 철학적이나 지적인 의미를 부여하려 들지 않았으며, 그저 자연의 일부가 되어버린 있는 그대로의 모습을 담으려 했다.

수로의 폐허는 외곽선이 거의 없이 색으로만 뭉뚱그려져 표현되었다. 그 주위를 둘러싸고 있는 수목 또한 마치 물감을 사용한 상감 기법으로 이루어진 듯하다.

▲ 토머스 존스, 〈클라우디우스 수로와 콜로세움〉, 1778년, 뉴헤이븐, 예일대 영국미술 연구센터

두 여인은 당시 유행하던 옷차림과 햇빛을 가리기 위한 넓은 챙의 모자를 착용하고 있다.

세 남자는 숨어서 여인들을 몰래 지켜보고 있다.

투구와 방패로 무장한 미네르바 여신상이 원래 왼손에 쥐고 있던 창은 사라졌다. 이 여신은 과학기술과 예술의 수호신으로서 두 여인이 행하고 있는 예술작업을 지켜보고 있다.

귀족계층에 속하는 두 여인은 폐허가 된 유적지에 앉아 냇가에 위치한 고대 부조를 모사하고 있다.

소묘 연습은 귀족계층의 교육 과목 중 하나로, 고대 작품의 모사를 통하여 미술사의 기초를 더욱 쉽게 습득하도록 했다. 바로 이 세기에 들어 생겨나기 시작한 수많은 아카데미의 젊은 학도들 또한 이리한 관습을 따랐다.

두 조각으로 나뉜 중앙의 프리즈(frieze)에는 달리고 있는 4두 2륜 전차가 묘사되어 있다.

▲ 위베르 로베르, 〈폐허가 된 유적지에서 그림을 그리고 있는 두 여인〉, 1789년, 파리, 루브르 박물관

조지프 마이클 갠디는 존 손의
제자 중 하나로, 스승의 영국은행
쿠폴라 건축 작품을 바탕으로 이
수채화를 제작했다.

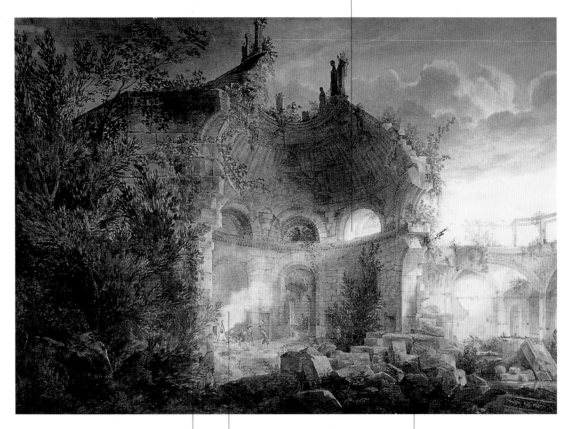

화가가 의도했던 바는
아니지만 이 작품을 통하여
1920년경에 실제로 무너지게
되는 영국은행 건물의 미래를
예언한 셈이 되었다.

존 손(1753~1837)은 가장 창의력이
뛰어난 영국의 건축가 중 하나였다.
1788년, 영국은행 건물 설계 당시
수석건축가로 발탁된 그는 이를
위하여 쿠폴라에 대한 다양한
설계를 시행했다. 이 작품은
쿠폴라의 반이 무너진 상태에서
내부로 빛이 스며드는 장면을
상상하여 그린 것이다.

이 그림에 담긴 전경은 이미
페허에 대한 낭만주의적
접근을 시도하면서 사라져간
고대 및 중세 세계에 대한
안타까움이 배어 있다.

▲ 조지프 마이클 갠디,
〈존 손 건물의 페허화 예상도〉,
1798년, 런던, 존 손 박물관

에르콜라노와 폼페이는 1700년대 전반에 발굴되었는데 이 시기부터 골동품에 대한 열기가 달아오르기 시작하여 유럽 전역으로 확장되었으며 고고학 또한 장족의 발전을 이루게 되었다.

유적지의 발굴

1700년대는 유적에 대한 연구가 성행하여 이를 연구하는 지식인의 수가 점점 더 증가했으며 결국 고고학은 하나의 학문으로 자리 잡게 되었다. 1738년에는 보존 상태가 완벽에 이르는 에르콜라노 유적이 발굴되었고, 그로부터 불과 10년 만에 폼페이 또한 세상에 다시 고개를 내밀게 되었다. 서기 79년도에 일어난 베수비오 화산의 대폭발로 추정되는 고대의 비극적 사건으로 인하여 두 도시는 화산재로 덮여졌고, 그 덕에 시간의 흐름으로 인한 변형이나 적의 침략, 전쟁으로 인한 황폐화를 겪지 않고 그대로 보존된 것이다. 이 도시들은 본 모습을 세상에 드러내었는데 예를 들어 폼페이의 빌라 데이 미스테리에서는 지금까지 발굴된 고대 벽화 중 가장 큰 규모의 작품이 보존되어 있었다. 머지않아 지식인과 고대 유적에 대한 애호가들의 물결이 이탈리아 반도로 밀려왔으며 이러한 경향을 초월한 영국의 학자 스튜어트와 레벳은 1755년 무렵 아테네에 도착해 『아테네의 고대유물』을 저술했다. 이들과 같은 영국인인 로버트 우드는 근동지역에서 『팔미라 유적』(1753), 『바알백 유적』(1757)을 발표하며 로마제국의 속주에 세워진 고대 로마의 건축물에 대한 특징을 연구했다. 그로부터 수년 후 프랑스 화가 샤를 루이 클레리소는 로마제국 시대의 갈리아 지방에 대한 장기간의 연구 끝에 1778년 『님의 고대유물』을 발표했다. 고대 고전예술에 대한 첫 전문학자로 인정받은 독일의 요한 요아킴 빙켈만의 심도 있는 연구 덕분에 고고학은 하나의 독립된 학문으로 자리 잡게 되었고 또 세기 말 유럽에 널리 유행하게 되어, 바로크와 로코코 양식과의 결별을 고하는 새로운 미적 이상인 신고전주의 양식이 발전하게 될 터전을 마련하였다.

관련 용어
로마, 나폴리

카노바, 하케르트, 피라네시, 로베르

흥미로운 사실
이탈리아에서 발견된 대부분의 고대 조각품은 그리스 원작이라고 여겨졌으나 1700년대 말에 이르러 이들이 로마 시대의 모작임이 밝혀지게 된다. 이러한 사실은 학계에 커다란 파문을 일으키게 되었는데 그도 그럴 것이 그 당시까지 그리스를 방문한 고대 학자는 아무도 없었기 때문이었다.

▼ 야코프 필리프 하케르트, 〈폼페이, 세폴크리 가의 에르콜라노 문〉, 1794년, 라이프치히, 조형미술관

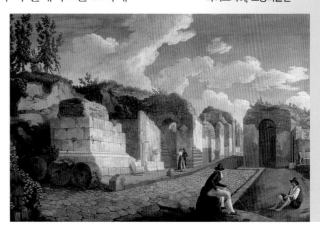

절망과 감동에 휩싸인 화가는 피라네시의 신고전주의적 강조와는 거리가 먼, 이미 낭만주의적인 감성을 표현하고 있다.

넘어설 수 없고 도달할 수도 없는 고대의 위대함과 비교되는 현재에 대한 부족함이 쓰라리게 느껴진다.

그림에 보이는 손과 발의 조각은 콘스탄티누스 거상의 일부로서 현재 로마의 캄피돌리오 박물관에 소장되어 있다.

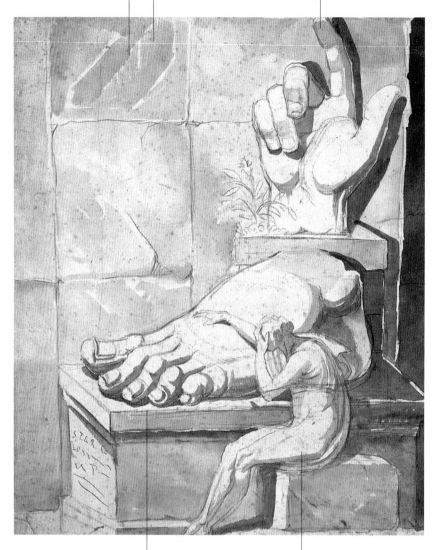

이미 폐허로만 남아 있는 지나가버린 과거에 대한 인식으로 인하여 퓌슬리는 일종의 혼란을 겪었다. 화가는 인물상과 두 거상의 조각들 사이의 관계를 강조함으로써 이러한 감정을 전달하고 있다.

빙켈만으로부터 영향을 받아 '고요한 위대함'과 고대의 미를 칭송하던 대부분의 예술가들과 달리 퓌슬리는 인간의 좌절감과 무능력함을 강조하고 있다.

해송은 전형적인 형식에 따라 구도에 대한 틀을 마련해주고 있다.

풍경에 대한 사실적 묘사 덕분에 화가가 이 수채화 작품을 제작한 지점을 정확하게 파악할 수 있다. 이 카라칼라 온천의 광경은 첼리오 산기슭에 위치했던 1500년대 치리아코 마테이 소유의 저택 내 카지노에서 그려진 것으로 판단된다.

카라칼라 온천은 이 당시 판화가 조반니 볼파토에 의해 지휘되던 유적 발굴 작업으로 인하여 세인들의 많은 관심을 끌게 되었다.

오른편에는 마테이 저택 외관의 정면에 세워져 있던 조각상들 중 하나와 테라스의 난간장식이 보이고 우아한 남녀 한 쌍이 그곳을 산책하고 있다.

◀ 요한 하인리히 퓌슬리, 〈웅장한 고대 유적 앞에서 절망하는 예술가〉, 1778~1780년, 취리히, 쿤스트하우스

▲ 조반니 바티스타 루시에리, 〈카르칼라 온천〉, 1781년, 프로비던스, 시립 미술관

괴테는 폼페이를 거론하며 이렇게 말한 바 있다. "세상에는 수많은 재해가 발생했지만 그중에서 후손들에게 기쁨을 안겨준 예는 매우 드물다."

이 작품은 현재 이를 의뢰했던 영국 귀족 가문의 후손들에 의하여 보관되어지고 있다.

하케르트는 폼페이 유적을 항만 풍경에 넣었으며, 이 작품을 통하여 그 이전에 제작한 템페라의 연작을 완결하고 있다.

방목 중인 가축들은 고대 폼페이 시가 존재하던 시절부터 변함이 없는 전원적인 삶의 한 면을 보여주고 있다.

하케르트는 1792~1794년에 폼페이 유적의 발굴을 소재로 하는 다수의 템페라를 완성했으며 이 작품들은 게오르크 형제에 의하여 판화로 제작되었다. 그로부터 얼마 후에 완성된 이 작품은 템페라 연작들에 비하여 그 규모가 두 배에 이른다.

▲ 야코프 필리프 하케르트,
〈폼페이 유적 발굴지의 전경〉,
1799년, 애팅검파크, 베릭 미술관

발랑시엔은 푸른색의 하늘과 짙은 녹색의 사이프러스 나무, 황토색과 분홍빛의 벽돌로 지어진 건물 사이의 색채 대비를 통해 기이한 분위기를 자아내고 있다.

이 대규모의 건축물들은 팔라티노 언덕에 위치한 셉티무스 세베루스 황제의 궁전 아래에 세워져 있으며 장관이 펼쳐지는 전망대가 특히 인상적이다. 화가는 대전차 경기장의 남동쪽 끝인 포르타 카페나 근처에서 이 풍경을 관찰했다.

구름 한 점 없이 맑은 하늘은 화폭의 반이 넘는 지면을 차지하면서 빛의 무형적인 특성을 담아내고 있다. 화가는 이성적인 관찰력을 사용하여 불안정한 기상 현상으로 특징지어진 자연의 모습을 빠른 붓놀림으로 포착해내었다.

발랑시엔이 작품을 제작하던 당시에 이 건축물들은 '네로황제의 온천'이라는 이름으로 불렸다.

▲ 피에르 앙리 드 발랑시엔,
〈파르네세 궁전의 폐허〉,
1782~1784년, 파리, 루브르 박물관

픽처레스크 양식의 저변에는 자연의 다양한 모습과 향수가 가득한 고대 유적에 대한 애착이 서려 있으며, 1700년대 중반부터 후반에 이르기까지 영국 출신의 화가들이 이를 널리 분포시키는 데 큰 역할을 했다.

픽처레스크 양식

관련 용어
베네치아, 로마, 나폴리

라이트 오브 더비

흥미로운 사실
정원 설계의 거장 카르몽텔은 픽처레스크한 장소를 이렇게 정의한다. "웅장함과 고상함, 규칙적 미와 야생적 미, 경쾌함과 우울함이 대조를 이루어 모든 느낌이 그 반대의 느낌과 함께 배치되어야 한다."

1750년 이후 영국에서는 그림이라는 단어에 대한 단순히 소유격으로서 '회화의' 라는 뜻을 지니던 '픽처레스크' 라는 용어에 새로운 의미가 부여되기 시작했다. 알렉산더 커즌스에 의하면 픽처레스크는 하나의 특정한 경향을 가리키는 것으로 이는 고전주의의 이상적인 미로부터 점점 더 멀어져가던 앵글로 색슨계의 새로운 경향의 풍경화에 대한 호응으로부터 발생되었다고 한다. 인간이 지니고 있는 감정과 유사한 파토스를 자연계로부터 찾아내어 그림을 보는 이의 감정을 이입시킬 뿐 아니라 이를 자극하여 동요시키는 것을 추구했다. 화가들은 화폭에 자연에 실재하는 모습과 그렇지 않은 요소들을 혼합하여 하나의 공간 속에 조화를 이루어냈는데, 이는 보는 이로 하여금 경탄을 자아내게 했다. 일련의 숲과 냇물, 동굴, 덩굴시렁, 고대 유적 및 신전 등이 밝은 빛을 발하거나 때때로 폭풍우가 몰아치는 하늘 아래 펼쳐져 있는 광경을 담은 픽처레

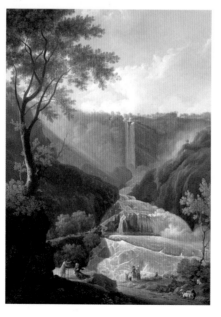

▶ 토머스 패치,
〈테르니의 폭포〉,
1755~1760년, 카디프,
웨일스 국립 미술관

스크 회화들은 이전의 고요하며 전원적인 분위기의 이상향을 담아 명상을 꾀하던 전통적 풍경화에서 벗어나 향수와 불안감이 공존하는 강한 감정적 동요를 꾀했다. 영국식 정원은 이와 동일한 원칙을 바탕으로 기획 및 실현되었는데 겉으로 보기에 자연스럽고 우연하게 보이는 경치는 사실상으로는 치밀한 조경 및 설계 작업의 결과물이었던 것이다. 이러한 원리는 동시대의 인물인 루소의 사상에서도 나타난다. 그는 자연스럽게 보이는 소년의 행동거지 속에는 사실 여러 교육자들의 엄밀한 노력이 숨겨져 있다고 주장했다.

외국의 화가들 중에서도 라이트 오브 더비 같은 영국 출신의 미술가들에 의하여 인위적인 손길이 닿지 않은 이탈리아의 풍경들이 화폭에 옮겨지기 시작했다. 이 화가들의 출신지인 북유럽의 차가운 회색빛 자연환경을 고려해볼 때 이러한 풍경에 감탄을 금하지 못하며 주요 소재로 즐겨 그린 이유가 짐작이 되는 듯하다.

햇빛이 해안 동굴 속으로 비추어 들어와 바위의 어두운 그림자 속에 잠겨 있는 빛으로 만들어진 원추형을 이루어 시적인 효과를 만들어내고 있다. 이 천연협곡의 광경은 보는 이로 하여금 강한 감정을 불러일으키는데 바로 이러한 점에서 '픽처레스크' 양식에 속하는 회화의 대표적인 예라고 할 수 있다.

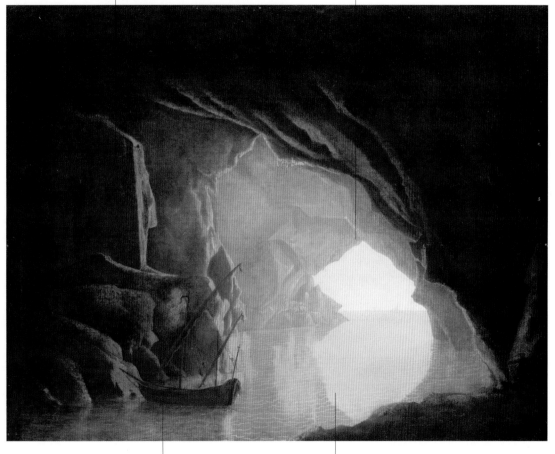

한 작은 배가 동굴의 내부에 멈춰서 안으로 밀려오는 잔잔한 파도에 의해 고요히 흔들리고 있다.

라이트 오브 더비는 이상화된 고전주의적 풍경보다는 '다양성'과 자연에 대한 일종의 극적 연출을 택하여, 연속적이면서도 대조적인 감정을 불러일으키는 새로운 미에 대한 이상을 추구했다.

▲ 조지프 라이트 오브 더비,
〈동굴 속 노을〉, 1780~1781년,
뉴헤이븐, 예일대 영국미술 연구센터

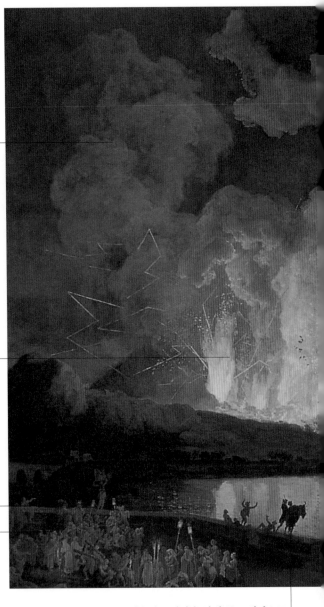

1769년 화가는 나폴리로
이주하여, 베수비오 화산의
폭발을 담은 야경화의 전문
화가로서 명성을 날리게
되었다. 베수비오 화산은
1766년에 용암 분출 후 수많은
외국 출신의 화가들로부터
각광받는 소재로 부상하였다.

볼레르는 보름달이 떠 있는
밤에 일어난 화산 폭발 광경을
화폭에 담아 불타오르는 용암과
야경의 어두운 색채 사이의
대조를 통해 색의 유희를
꾀했다.

일화적인 내용을 담고 있는
이 광경은 시각적으로나
감정적으로나 강한 반응을
불러일으킨다. 화가는 세련된
색채와 빛의 효과를
잘 구사했다.

이 풍경은 막달레나 다리에서
바라본 전망이다. 촛불을 든 한
무리가 화산의 화를 가라앉히기
위해 행해지고 있는 '십자가의
길' 의식 행렬을 따르고 있다.

▲ 피에르 자크 앙투안 볼레르,
〈베수비오 화산의 폭발〉, 1782~1790년,
나폴리, 산마르티노 국립 미술관

베수비오 화산을 앞에 두고 역광으로
그려진 난간에 서 있는 남자들은
이 작품의 의뢰인들이다. 이 충격적인
장면을 실제로 목격한 외국인 관광객들은
그들의 나폴리 여행을 기리기 위하여
고국에 가져갈만한 기념품을 원했다.

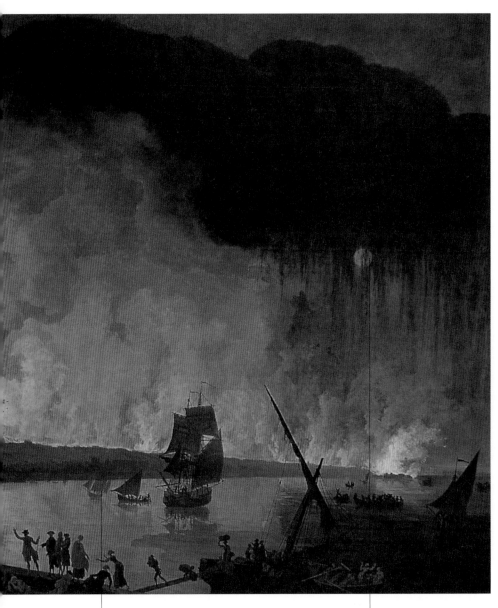

정박 중인 몇몇 배 위에는 이 광경을 지켜보고 있는
군중들이 보인다. 화가는 포르티치의 왕궁이 파손되어
왕이 나폴리로 피신했던 1769년이나 1767년에 일어난
화산 폭발 사건을 소재로 삼은 듯하다. 이 풍경화는
화가가 사실 그대로를 화폭에 옮긴 것이 아니라,
수차례의 폭발 장면을 목격한 후 작업실에서 그 요소들을
통합하여 현실과 가상을 혼합해 완성한 것으로 추정된다.

화산재와 용암의 조각으로
이루어진 구름 사이로 달이
엿보인다. 하늘에는 번개와
섬광이 가득하다.

이와 같은 자연현상에 대한 지대한 관심은 1776년 나폴리에서 출판된 해밀턴의 저서 『양시칠리아 왕국의 화산에 대한 관찰』에도 잘 나타나 있다. 이 책에는 피에트로 파브리스의 수채화 도판이 첨부되어 있다.

캄피 플레그레이는 베르길리우스와 호라티우스의 저작들 덕분에 나폴리 주변 지역 중 외국 여행객들이 가장 즐겨 찾았던 장소 중 하나이다. 오스트리아 출신의 화가 미카엘 부트키(1739~1822)는 1782년에 이곳을 처음으로 방문한 후 윌리엄 해밀턴 경과 화가 토머스 존스와 함께 과학적 탐험을 위하여 다시 이곳을 자주 찾았다.

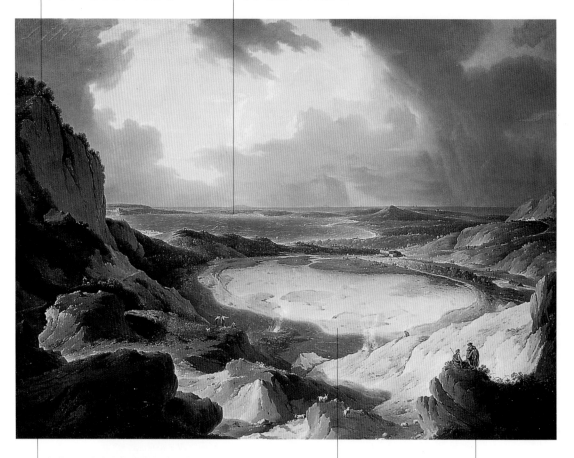

이 작품은 아직까지 신비 속에 묻혀 있던 자연의 위력을 표현하고 있으며 이 소재는 부트키에 의하여 수차례에 걸쳐 그려졌다. 하늘과 바다와 땅은 그 무엇에도 견줄 수 없는 아름다움을 지닌 광경 속에서 완벽하게 어우러져 있다.

바다의 침식 작용으로 인해 평평해진 분화구에는 계속되는 화산활동을 증명이라도 하듯이 지하로부터 뿜겨져 나오는 연기가 곳곳에 보인다.

염소를 방목시키고 있는 사람들의 모습은 화산과 지동 작용에 의하여 경외심을 일으키는 자연 경관으로 유명한 장소에 이와 대조되는 인간적인 면을 더해주고 있다.

▲ 미카엘 부트키, 〈캄피 플레그레이 전경〉, 1782년경, 개인 소장

인간의 이성으로는 조절이 불가능하여 두려우면서도 그에 매료되고 마는, 헤아릴 수 없이 막강한 존재를 각인할 때 느끼는 미학적 가치이다.

숭고미

1700년대 초부터 미에 대해 정확한 특징을 구분 짓고 평가 기준을 정하는 것이 가능한가를 주제로, 미의 본질에 대한 논쟁이 활발히 일어났다. 지식인 계층의 대부분은 미를 단순히 조화와 우아함, 균형을 바탕으로 하는 고전주의적 이상형에서 찾으려 애썼으며 다른 이들은 미는 측정할 수 없는 다양성과 복합성을 지녀서 일반적인 범위에서 그에 대한 명확한 정의를 내리는 것은 불가능하다고 주장했다. 미적 경향과 그 규칙에 관련된 문제를 연구한 수많은 학자 중에서도 특히 영국의 사상가 에드먼드 버크(1729~1797)의 활약이 두드러졌다. 그는 『숭고와 미의 관념적 기원에 대한 철학적 연구』에서 명확하며 조화와 완벽을 기초로 하는 전통적인 미 관념 이외에, 열정과 즐거움과 아픔, 혹은 두려움이 섞인 감정이 지배하는 또 다른 미가 존재하는데, 이것이 바로 숭고미라고 밝혔다. 버크는 이성적이며 지적인 활동이 조화롭고 명확한 아름다움을 추구하는 한편, 사람의 마음속에는 두려움이나 불안감을 자극하는 위협에 이끌리는 감정에 의해 지배당하는 또 하나의 세계가 존재한다는 사실을 주장했다. 그러므로 미와 숭고는 이성과 감성처럼 서로 정반대의 대립적인 존재이지만 그 원인이 되는 바탕은 즐거움, 감각적 쾌락이라는 하나의 개념으로 통일된다. 이 이론에 대한 뜨거운 논쟁이 벌어지면서 예술계에는 더 이상 조화를 추구하는 것이 아니라, 오히려 불분명하며 불안감을 조성하는 미의 개념이 확산되었다. 이를 표현하기 위한 주된 소재는 낭떠러지나 높고 험한 폭포, 음울한 하늘 등의 인위적이지 않으며 두려움을 자극하는 풍경들이 화폭에 옮겨졌다. 이러한 회화 작품들 속에서 인간은 크고 위대한 자연 앞에 선 작고 부수적인 존재로 묘사되었다. 인간은 더 이상 이성으로 지배되거나 조절되는 우주의 중심이 아니라, 우주의 숨겨진 위력에 이끌려가는 존재로 탈바꿈하게 되었다.

관련 용어
로마, 나폴리, 런던, 에든버러

블레이크, 퓌슬리

흥미로운 사실
"숭고가 주는 즐거움에는 경외감이 포함된다. 즉, 부정적인 쾌락으로 불릴만한 가치를 지니고 있다는 것이다." 칸트, 『판단력 비판』(1790)

▼ 윌리엄 터너,
⟨틴턴 대수도원⟩, 1794년경,
런던, 영국 박물관

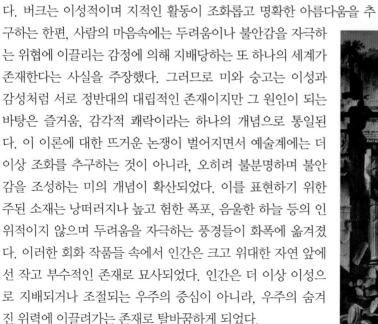

스위스 태생의 화가 카스파 볼프(1735~1783)는 알프스 산맥의 풍경을 첫 스승으로 삼았다. 볼프는 알프스 산을 수차례 방문하고 자연과학자들과 친분을 쌓으며 이를 심도 있게 연구했다. 그에 대한 결과인 직접 보고 묘사한 풍경은 초기 작품의 주를 이루고 있다.

두 절벽 사이를 잇는 다리의 난간에 서서 아래를 바라보는 두 사람은 마치 밑에 내려가 있는 사람들에게 인사를 하고 있는 듯이 보인다.

작품 전면에 세로로 확장된 그늘 진 절벽과 그 사이로 밝게 빛나는 배경 사이의 대조는 고도의 현기증과 함께 자연의 위대한 숭고미를 창출하고 있다.

▲ 카스파 볼프, 〈뢰셰의 달라 협곡과 다리〉, 위에서 바라본 전경, 1774~1777년, 시옹, 주립 미술관

개 한 마리를 동행한 두 여행객은 멈춰 서서 냇물 가장자리의 암벽이 이루는 협곡의 절경을 감상 중이다. 화가는 밝은 황토색에서 어두운 갈색까지 여러 색을 부드럽게 단계적으로 사용하여 빛이 강한 지점부터 가장 어두운 부분까지 모두 표현했다.

뷰스트(1741~1821)는 직접 보고 묘사한
풍경화들을 바탕으로 이 작품을 제작했다.
그 이전에는 지도상에서 흰 점으로만 인식되어
온 산악 빙하는 1700년대 말에 이르러 특히
영국인들에 의해 크게 주목받았다.

1776년 한 영국인의 요청에
의하여 발레 주와 몽블랑 지역에
관한 책이 출판되었다. 책에 실린
삽화는 뷰스트가 현장에서 사생한
소묘를 바탕으로 제작된 판화였다.

몇몇 여행객들이 멈춰 서서
인간이 헤아릴 수 없을 만큼
거대한 자연 앞에서 경외감을
나타내며 빙하의 장중한
풍경을 감상하고 있다.

화가는 인간이 지닌 이성의
힘만으로는 계획하고 조절할
수 없는 자연의 거대함이
안겨주는 숭고미를
관람자에게 전달하고 있다.

▲ 요한 하인리히 뷰스트,
〈론 강의 빙하〉, 1795년,
취리히, 쿤스트하우스

화가는 천사와 인간들의 타락이라는 엄숙한 종교적 주제를 환상적이며 불안감이 도는 악마주의적인 장면으로 변환시켰다.

대천사 미카엘은 민첩한 몸놀림으로 흉측한 괴물을 포획하고 있다. 비튼 동작과 근육질을 강조한 천사의 인체 표현은 미켈란젤로로부터 받은 영향을 보여주며, 이러한 경향은 그의 작품에 수차례에 걸쳐 나타나고 있다.

사탄의 형상은 블레이크가 절대적으로 믿고 따르던 영웅적인 힘을 표현하고 있다.

이 수채화 작품은 존 밀턴이 1655~1660년에 쓴 『실낙원』이라는 비극적 시의 삽화 용도로 제작되었다. 이 그림에 해당하는 시구는 "그는 끝이 보이지 않는 심연으로 사탄을 떨어뜨려 침묵하게 만들었다"라는 구절이다.

▲ 윌리엄 블레이크, 〈사탄을 쇠사슬로 포획하는 대천사 미카엘〉, 1800년경, 케임브리지, 포그 미술관

모든 편견이나 미신에 맞선 이성의 승리, 그리고 자유와 인간의 평등에 대한 선언으로서
당시 새롭게 부상 중이던 부르주아 계층들에게 강력한 무기가 되어주었다.

계몽주의

칸트는 1784년 사상의 근본적인 혁신을 추구하며 벌어진 문화운동 중
"계몽주의는 인간이 스스로의 힘으로 하등적인 상태로부터 벗어나는 것
을 의미한다.…하등하다는 것은 자신의 지성을 이용하고자 하는 결단력
이나 용기가 부족한 것을 가리킨다.…자신의 지성을 사용하는 용기를
가지도록 하라! 이것이 계몽주의의 좌우명이다"라고 말하며 조건이나
편견, 미신 따위에 대항하여 자유롭고 책임감 있는 지성의 사용을 적극
권장했다. 인간은 그를 둘러싼 모든 것을 분석하고 비판할 수 있는 권리
를 지니며, 이를 통해서만이 수세기 동안 허위적 가치에 의해 살아오던
삶을 청산하고 근대적 의미의 인간으로 거듭날 수 있다고 주장했다. 이
러한 사상에 대한 혁신적 변화의 바탕에는 서서히 진행되어온 사회적
변화가 큰 역할을 했는데, 그것은 신흥 부르주아 계층이 구(舊)귀족 세력
을 누르고 정치적 자유와 경제력을 누리고자 했기 때문이다. 부르주아
계층은 이성적이며 과학적인 현실과의 접촉을 꾀하는 계몽주의를 그들
의 지적인 무기로 사용했으며, 이를 통해서만 구세력이 구축해놓은 계
급체제를 타파하고 사회에 진정한 진보, 더 나아가 자유와 평등을 가져
올 수 있다고 믿었다. 이러한 이념은 후에 프랑스 혁명의 기초가
되는 사상으로 발전한다. 계몽주의 사상은 예술 분야에도 관여하
여, 예술이 근대사회에서 맡는 역할에 대하여 큰 영향을 미치게
된다. 계몽주의적 예술작품은 무엇보다 몽매주의와 보수주의가
팽배한 곳에 보급돼야 할 도덕 및 사회적 가치를 우선시해야 한
다. 예술은 가치를 보급하는 하나의 기계로 인식되었으며 특히 그
의 실용성과 기능성을 중시하게 되었다. 과도한 장식이나 실용적
가치가 없는 장식미를 중요시하던 바로크나 로코코 양식은 더 이
상 존재할 이유가 없게 되었다. 중산층에 속하는 대중의 폭이 점
점 더 확장됨에 따라 사회적 교육에 유용한 '실용적' 예술에 대한
개념은 18세기 말 예술품 제작에 큰 영향을 미치게 되었다.

관련 용어
파리, 밀라노, 베네치아,
나폴리, 런던

카날레토, 다비드, 고야,
하케르트, 라 투르, 리오타르,
로베르, 라이트 오브 더비

흥미로운 사실
『백과전서』의 저자 드니
디드로는 예술의 새로운
의무에 대하여 "미덕은
유혹적으로, 악덕은
증오하도록 만드는
것이야말로 펜이나 붓,
조각칼을 손에 쥔 모든
정직한 사람들이 추구해야
하는 유일한 목표이다"라고
말했다.

▼ 장 앙투안 우동, 〈볼테르의
초상〉, 1778년, 파리, 루브르
박물관

자연과 인간에 관한 루소의
저서들의 중대성은 1800~1900년대
작가들에게 미친 영향의 정도를
통하여 가늠해볼 수 있다.

라 투르의 이 파스텔화에 담긴
철학가의 지적이며 생기 넘치는
눈빛은 그림을 접하는 이들과 직접
대화를 나누고 있는 듯이 보인다.

▲ 모리스 캉탱 드 라 투르,
〈루소의 초상〉, 1753년경,
제네바, 미술과 역사 박물관

철학가의 임종 후 그의 시신이
팡테옹으로 이장되기 전, 파리 시는
튈르리 공원 중심에 그를 기리는
기념비를 세웠다. 루소의 묘비에는
"여기 자연과 진실에 속하는 사람이
잠들어 있다"라고 새겨져 있다.

장 자크 루소(1712~1778)는
인간 및 자연, 그리고 그 둘의
관계에 대한 문제를 거론하며
모든 악의 근원인 문명과의
연관성을 연구했다.

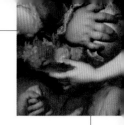

계몽주의에 대한 기술적이며 과학적인 지식의 기념비이다. 과학 및 기술의 발달과 신학, 철학, 정치적으로 중대한 문제를 새로운 관점에서 다루었다.

백과전서

1751년 7월 1일 프랑스에서 『과학, 기술, 직업에 대한 종합사전』이라고도 불리는 『백과전서』의 첫 권이 출판되었다. 드니 디드로와 장 바티스트 달랑베르가 편집을 담당한 이 작품은 계몽주의 이론을 확인하고 보급시키는 주요 수단으로 사용되었으며, 총 3,123개의 판화로 구성된 도판이 삽입되었다. 이는 원래 영국에서 출판된 한 과학 및 기술에 관한 사전을 프랑스어로 번역하고자 했던 파리의 한 서적상으로부터 기인했다. 예술작품을 대중에게 전시하여 파리에서 새로운 사교 행사로 부상 중이던 살롱전에서 평론가로 활약하며 명성을 날리던 디드로는 이 책의 내용이나 의도를 변경하고자 편집 작업에 개입하게 되었다. 그 후 편집장으로 활동하기 시작하면서 수많은 뛰어난 인물들을 끌어들여 그들과 함께 공동 작업을 했다. 문학가이자 철학가인 디드로는 『백과전서』를 통해 정치적·종교적으로 엄격한 보수주의를 따르는 전통문화와 절연하고, 근대적이며 과학적인 지식으로의 접근법을 시도하고자 했다. 모든 분야와 지식의 수단에 있어서 어떠한 계급적 원칙도 용인되지 않았으며 그 대신 완전한 평등주의에 의하여 대체되었다. 과학이나 수공기술, 종교, 예술에 관한 용어는 선·후위 없이 나란하게 배열되었으며, 그에 관한 정의는 당시 프랑스 지식인 계층 중 주요 인물들을 중심으로 하는 분야별 전문가들에 의하여 세심하게 작성되었다. 가장 많이 강조되었으며 이 모든 작업의 기초가 되는 사상은 유용성과 함께 독자를 근대인으로 변화시키기 위한 가장 중요한 교육수단으로 만들고자 하는 노력이었다. 예술 또한 각성과 도덕성을 일깨우기 위한 교육적 수단으로서 대중을 사회적으로 교육시켜야 하는 의무를 지니게 되었다. 그 외에도 그때까지 천하게 여겨지던 기계 관련 작업이 중시되었다. 제2권이 발행되었던 1752년에는 이 작품을 비종교적 세력의 음모라고 여기던 종교계의 탄압으로 인해 출판 정지 명령이 내려졌다.

관련 용어
파리

흥미로운 사실
『백과전서』를 편찬한 유명 인물들 중에서도 몽테스키외는 '경향', 튀르고는 '어원학'과 '존재'에 대하여 그리고 볼테르는 초판의 수권에 걸쳐 여러 용어를 집필했지만 이 작품의 도입 부분을 저술했던 달랑베르와 함께 그 활동을 중단하기에 이르렀다.

▼ 모리스 캉탱 드 라 투르, 〈달랑베르의 초상〉, 1770년경, 파리, 루브르 박물관

드니 디드로(1713~1784)는 달랑베르와 함께 수세기에 걸쳐 가장 큰 지적 사업인 『백과전서』의 편찬을 담당했다. 이 서적은 계몽주의 사상에 대한 탁월한 보급 수단으로 활용되었다.

이 작품에서 그려진 문학가 디드로의 모습은 다른 문서들을 통하여 우리에게 알려진 생김새와 일치하며, 마치 그림 밖에서 누군가가 그를 갑자기 부른 듯 돌아보고 있는 모습이다.

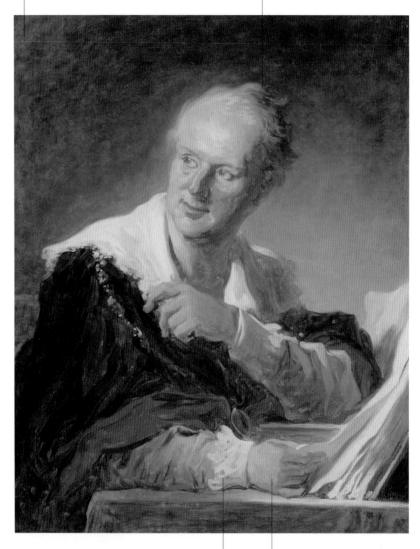

▲ 장 오노레 프라고나르,
〈디드로의 초상〉, 1769년경,
파리, 루브르 박물관

이 작품은 프라고나르가 빠르고 생생한 붓놀림을 사용하여 제작한 반신 초상화이다. 목의 깃과 소매, 책장의 옆모습이 농도가 진한 흰색 물감으로 칠하여 표현되었다.

디드로는 장르를 불문한 모든 회화에 대한 열광적인 애호가로, 파리의 왕립 미술원에서 주관하던 살롱 전시회의 평론가였다. 평소 프라고나르의 열렬한 지지자였던 그는 화가에게 책상에 앉아 지식의 수단인 책을 보고 있는 자신의 모습을 그리게 했다.

『백과전서』를 비종교적 세력의 음모라고 여겼던
종교계의 탄압으로 출판 정지 명령이
내려졌지만, 퐁파두르 부인의 도움을 받아
서적의 출판을 다시 재개할 수 있게 되었다.

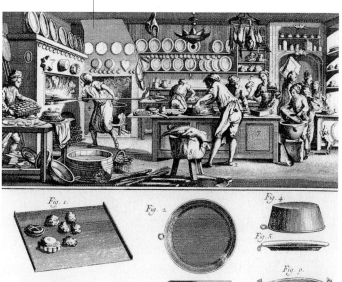

이 도판은 재료를
준비하고 반죽을 한
후 오븐에서 과자를
구워내는 제과
과정을 보여준다.
아랫부분에는
절구와 거름망, 틀,
밀대 등의 제과에
사용되는 기구들이
과학적으로
정밀하게 묘사되어
있다.

고가의 서적임에도
불구하고
발행되었던
4,250부 전체가
판매되었다.

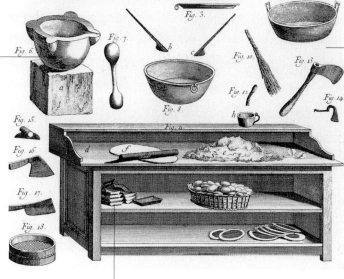

▲ 디드로와 달랑베르 저작
『백과전서』의 이탈리아 초판 중
〈바티시에에 대한 판화도판〉,
리보르노, 1770~1779년

『백과전서』가 발행되었던 당시 지배적이던 생산 형태는
수공업이었는데, 일련의 왕령을 선포하여 자유직을
협동조합 범위에 속하도록 만들고자 하는 작업이 진행되고
있었다. 직업의 각 분야에 대한 도판이 마련되었으며 그림의
아랫부분에는 그에 사용되던 기구들이 소개되어 있다.

『백과전서』는 지식과 사회적인 삶을 정해진
계급체제에 종속시켜놓은 전통 문화와 정치 및 종교적
보수주의와 절연하고, 과학과 이성을 바탕으로 정착된
편견과 권력을 타파하고자 한 첫 시도였다.

이 작품의 전체에서
예술인을
교육시키고자 하는
것이 우선적인
목표로 대두되었다.
예술은 도덕적이며
사회적인 내용을
담아야 하며
예술인은 예술의
교육적 가치를
표현하여 인류의
발전에 공헌해야
한다고 주장되었다.

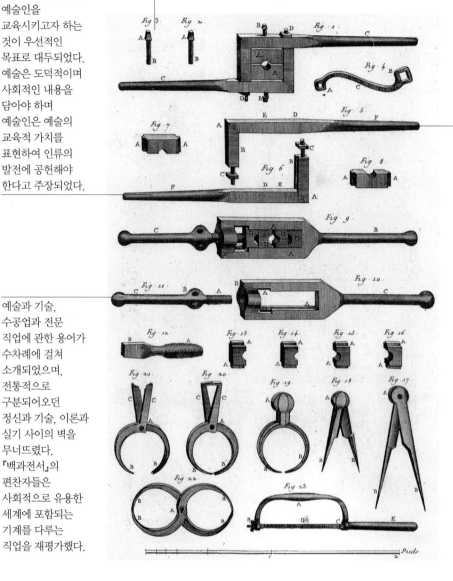

이 도판은 드로잉
가공기계, 부속품,
컴퍼스 등 선반공의
연장을 나열하여
보여주고 있다. 이
장에서는 선반(각종
금속 소재를 회전
운동을 시켜서
갈거나 파내거나
도려내는
작업—옮긴이)에
필요한 모든
기구들과 부속품에
대한 자세하고
광범위한 분석이
실려 있다.

예술과 기술,
수공업과 전문
직업에 관한 용어가
수차례에 걸쳐
소개되었으며,
전통적으로
구분되어오던
정신과 기술, 이론과
실기 사이의 벽을
무너뜨렸다.
『백과전서』의
편찬자들은
사회적으로 유용한
세계에 포함되는
기계를 다루는
직업을 재평가했다.

▲ 디드로와 달랑베르 저작 『백과전서』의 이탈리아
　 초판 중 〈투르뇌르 단어에 대한 판화도판〉,
　 리보르노, 1770~1779년

디드로는 대중 교육에 관해 "국민을 교육시킨다는 것은 곧 국가를 문명화시키는 것을 의미한다. 지식 활동을 중단시킴은 그를 원시상태로 되돌리는 것과 같다"라고 저술한 바 있다.

아카데미

18세기에는 문화나 과학, 문학 분야에 대한 교육 시설이 급증했다. 이들은 대부분 비종교적 단체로서 그 대상을 소수 엘리트 계층에서 점점 확장함으로써 국립 교육기관의 성격을 띠게 되었다. 이러한 현상은 예술계에서도 일어나 미술 아카데미가 설립되거나 경우에 따라서는 개조되기도 했다. 1720년에 유럽 전역에서 19개뿐이던 아카데미는 1790년에 이르러 백여 개가 넘게 늘어났다. 1700년대 전반에 가장 일류로 인정받던 미술학교는 파리의 왕립 미술원으로서 1648년에 설립되어 당시 유럽 전역에 세워진 아카데미의 원형을 마련해주었다. 이 아카데미에서는 살롱전이라고 칭해지는 정기적인 미술전시회가 열렸는데, 출품작 중에서 우수작을 선발하여 그중에서 가장 뛰어난 작품을 그린 학생에게는 로마상, 즉 로마의 프랑스 아카데미 분교에서 무료로 연수할 수 있는 상을 수여했다. 이러한 교육시설들은 서로 공통된 요소를 지니고 있는데 그중에서도 특히 미술학도에게 이론 및 실기 교육을 행하고 새로운 예술 경향에 대한 문화적 전달을 목적으로 기획되던 교육일정이 가장 유사한 점이다. 교육의 목적은 고도의 전문 지식 및 기술을 지닌 예술가를 배출하는 것이었다. 이를 위하여 해부학, 원근법, 기하학, 철학, 역사 등 자연과학과 인문과학에 대한 전반적인 과목을 교육시켰다. 아카데미에서는 그 외에도 장인들을 위한 교육과정을 개선하여 예술인과 직인 사이의 격차를 해소하고 실용예술에 새로운 자긍심을 심어주면서 동시에 수공예품의 품질을 향상시키는 것을 도모했다.

관련 용어

상트페테르부르크, 바르샤바, 베를린과 포츠담, 드레스덴, 바이에른 주의 뮌헨, 빈, 파리, 마드리드, 토리노, 밀라노, 베네치아, 로마, 런던

바토니, 부셰, 카노바, 다비드, 고야, 카우프만, 멩스, 나티에, 레이놀즈, 로베르, 쉬블레라, 조퍼니

▼ 잠바티스타 티에폴로, 〈화가들의 아카데미〉, 1718년경, 개인 소장

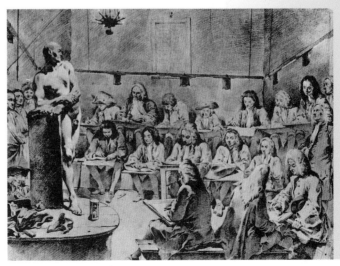

여인은 고개를 숙이고 몸을 안쪽으로 약간 웅크린 상태에서 발을 포개고 기대어 있다. 장시간 동안 같은 자세를 취해야 하는 모델에게 있어 가장 자연스럽고 편안한 동작을 취하고 있는 것으로 보인다.

쉬블레라의 작품 세계에는 대부분의 동시대 거장들과 마찬가지로 제단화 속의 고결하고 숭고한 인물상과, 이 작품 속의 나체를 드러낸 여인과 같이 종교적 혹은 정치적 의미를 전혀 지니지 않는 일상적인 인물상이 공존한다.

이 작품은 흰색과 분홍색, 갈색을 혼합하여 은은한 빛의 효과를 만들어내는, 화가가 즐겨 사용하던 색채의 유희를 뚜렷하게 보여주고 있다.

▲ 피에르 쉬블레라,
〈여인의 누드〉, 1740년경,
로마, 국립 고전 미술관

화가는 탁월한 빛의 표현뿐 아니라 인체와 흰 시트 사이의 경계
부분과 굽힌 관절 마디에 소용돌이치는 그림자에 대한 효과적인
표현을 통하여 분홍빛의 고운 살결이 돋보이도록 처리했다.

누워 있는 여인의 대담한 나체를
화폭에 옮긴 이 작품은 전 미술사상
가장 아름다운 누드화 중 하나로
손꼽힌다. 화가는 이 젊은 여인의
모습을 흐르는 시간 속에
정지시켰는데 그 화법이 너무나
현대적이어서 작품의 제작연도가
20세기 후반으로 감정되기도 했다.

쉬블레라는 이 그림에서 인체 데생에
대한 완벽한 자신의 기술을 자신감
있게 보여주고 있다. 그는 이 여인의
근육과 피부에 흐르는 미세한 빛의
변화를 예리한 관찰력으로 하나도
놓치지 않고 표현했다.

인체 누드의 꾸준한 소묘 습작은
아카데미의 학생이라면 누구든지
행해야 했던 실기과목 중의
하나로서, 다양한 동작을 취하는
인체를 그려내기 위한 유일한
방법으로 간주되었다.

멜렌데즈가 유일하게 실행하던 회화의 장르가
정물화임을 고려해볼 때, 이 자화상에서
표현된 화가의 심상과 뛰어난 기술로 완성된
소묘에 더욱더 큰 의미가 부여된다.

화가는 유백색 종이 위에 그린
남성 인체 소묘를 매일매일 꾸준히
인체 데생을 숙련한 결과인양
자랑스레 과시하고 있다.

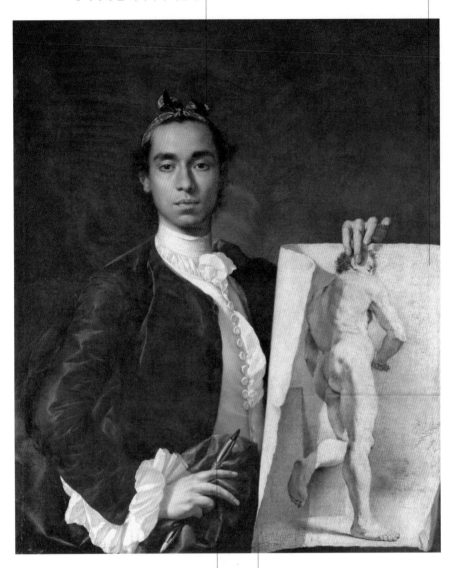

스페인 출신의 이 화가는 자신감이 넘치는 눈빛과
자세로 자신의 모습을 그려냈다. 왼손에는
아카데미 교육에 따른 뛰어난 인체 데생을,
오른손에는 끝에 흑심이나 분필을 끼워 사용하던
화가들에게 있어 가장 중요한 화구를 들고 있다.

아카데미의 주요 교육활동은
인체의 비례와 다양한 자세
및 표현을 그려낼 수 있는
완벽한 데생력을 키워주는
것을 목적으로 했다.

화가 로베르는 루브르 박물관과 긴밀한
관계를 가졌었다. 그는 1784년 왕실
컬렉션의 관장으로 임명되어 미래
박물관의 전시와 조명을 담당했다.

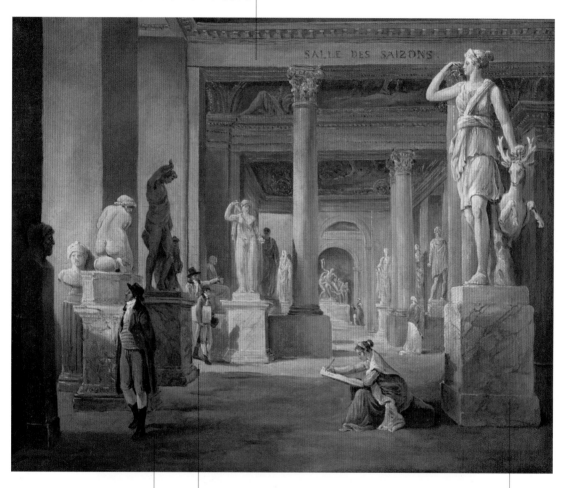

화가는 루브르 박물관 내에
거처하면서 전시관 내의 풍경을
수차례에 걸쳐 화폭에 담았다.
이 작품에서는 고전 조각
전시관을 둘러보고 있는
방문객들과 여학생이 조각상을
데생하고 있는 모습을 묘사했다.

한 젊은이가 스케치북을 들고
조각상 사이를 지나고 있다.
전시관의 뒤편에는 라오콘
군상이, 전면에는 사슴을
동반한 디아나 여신상이
전시되어 있다.

고대 조각상을 데생하는
작업은 아카데미 학생들에게
있어 화가가 되기 위한 주요
교육과정 중 하나로, 이 단계를
거치고난 후에야 살아 있는
모델을 대상으로 습작할 수
있는 자격이 주어졌다.

◀ 루이스 에우제니오 멜렌데즈, 〈소묘를 들고
있는 자화상〉, 1746년, 파리, 루브르 박물관

▲ 위베르 로베르, 〈루브르, 살 데 세종〉,
1802년경, 파리, 루브르 박물관

화가는 자연광 및 인공조명의 효과에 대한 연구를 진행했다. 이 작품에서도 조각상을 비추는 광선에 깊은 주의를 기울이고 있다.

라이트 오브 더비는 왼편에 높게 자리한 창문을 통해 들어오는 빛을 받아 밝게 빛나는 조각상 주변을 제외한 나머지 부분을 어둡게 처리하여 한 밤을 연상시키는 분위기를 자아냈다. 이러한 환상적인 분위기는 조각상의 흰 표면에 따라 빛을 움직이고 있다.

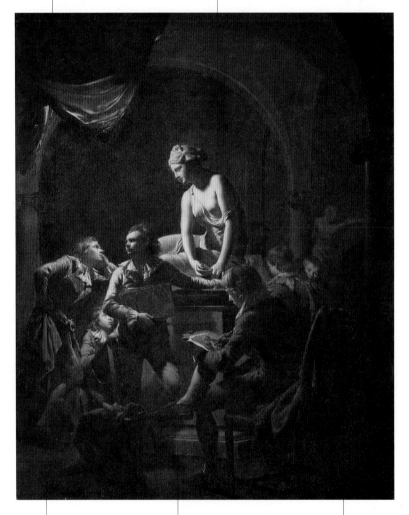

한 학생이 조각상을 꿈꾸는 듯한 눈길로 바라보고 있다.

이 그림은 파리의 루브르 박물관에 있는 〈조가비를 든 님프〉의 모작이 배치되어 있던 한 화가의 작업실 혹은 아카데미 교실의 장면을 담고 있다.

어두운 배경 사이로 보르게세 미술관에 소장된 검투사의 조각상이 보인다.

▲ 조지프 라이트 오브 더비,
　〈소묘 수업〉, 1768~1769년,
　뉴헤이븐, 예일대 영국미술 연구센터

살롱전은 1600년대 말 파리에서 시작된 회화 및 조각 작품의 정기적인 미술전으로서,
1700년대에 들어와 세계적으로 가장 유명한 전시회를 칭하며 명성을 날리게 되었다.

살롱전

프랑스의 살롱전은 미술 아카데미에서 일반 관중들을 상대로 정기적으로 시행되던 공식 미술 전시회를 가리킨다. 1700년대 후반에 이르도록 예술가들은 성직자나 귀족 신분의 의뢰인을 위한 작품을 제작했으므로 예술품의 소장은 유럽 내의 궁정들과 같은 일부 특정 계층에 속하는 사람들만이 누릴 수 있는 특권이었으며 나머지 대중은 그 대상에서 제외되었다. 예술품 매매상이나 미술관, 공공전시 등은 1800년대에 들어서나 등장하게 된 개념이었다. 1673년 루이 14세는 브리옹 궁전 내에서 정기적으로 회화전을 열었다. 수일간 개최되어 성공리에 막을 내린 이 전시회에는 무료로 입장이 가능했으며 예술 작품이 전시된 공간 또한 화려하고 격조 높은 아름다움을 발했다. 살롱전에 선보인 작품들은 프랑스 국가 차원의 기획과 조정 작업에 따라 제작되었다는 사실을 고려할 때, 그만큼 유럽에서 최고의 전시회로 인정받기 위한 노력이 활발히 일어났다는 것을 알 수 있다. 역사적 주제의 회화 작품은 도덕적 교훈을 전달하는 가장 효과적인 수단으로 각인되면서 최고의 장르로 부상했고, 그 다음으로는 고대 신화를 주제로 다루는 회화가 각광을 받았다. 풍경화나 정물화에는 이전보다 많은 관심이 몰리긴 했지만 아직도 그 인정도가 높지 않았다. 살롱전은 1704년부터 1737년까지 중단되었으며 그 이후 2년에 한 번씩 개최되다가 1791년부터는 프랑스 혁명의 영향을 받아 아카데미에 속하는 화가들에게만 출품 자격을 부여하던 규정이 철회되고 자신의 작품을 전시하고자 하는 모든 이로 그 대상이 확대되었다. 이러한 자유의 행사도 잠시뿐, 1800년대 중반에 이르기까지 실질적으로 살롱전에 출품할 수 있는 권한은 심사의원단의 엄격한 판정에 의하여 결정되었다.

관련 용어
파리

샤르댕, 라 투르

흥미로운 사실
살롱전의 명성이 높아지면서 미술평론가의 역할 또한 확고하게 자리 잡기 시작했다. 전시회에 출품된 작품들에 대한 평을 내리던 이들은 19세기에 들어와 새로운 예술운동을 널리 보급하는 데 결정적인 역할을 맡게 되었다. 가장 유명한 초기 평론가중 하나로 드니 디드로를 들 수 있다.

◀ 모리스 캉탱 드 라 투르, 〈가브리엘 베르나르 드 리유〉, 1739~1741년, 로스앤젤레스, 폴 게티 미술관

살롱전은 국왕에 의하여 성 루이를 기리는 날인 8월 25일
개관되어 20일간 관람객에게 개방되었다. 왕립 미술원에서
가장 나중에 선발된 왕정화가에 의하여 리브레라고 불리는
출품작의 가격과 알파벳순으로 정리된 화가들의 이름에 대한
목록이 실린 소책자가 발행되었다.

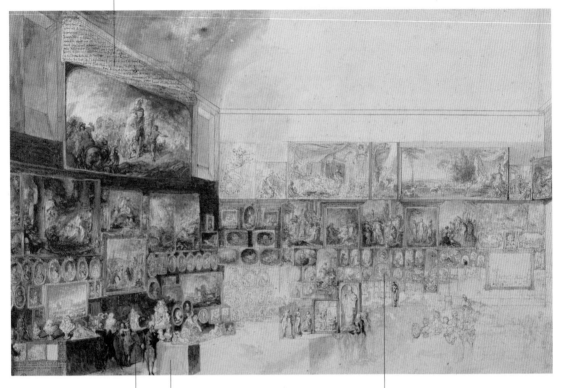

화가는 이 미완성
수채화를 통해 1765년에
열렸던 살롱전의 전시관
모습을 보여준다. 전시
동안 출품작들이 어떻게
배치되었는지를
증명하는 귀중한
자료이다.

전시관의 중앙에는
흉상과 조각상들이,
벽면에는 회화
작품들이 규모가 큰
순서대로 위쪽부터
바닥에 이르기까지
조밀하게 배치되었음을
알 수 있다.

초기에는 루브르 박물관의
그랑 미술관에서 개최되었으나
1737년부터 살롱 카레로
이전되었다. 이것이
살롱전이라고 명명된 계기를
마련해주었다. 1791년까지
아카데미에 합격한 화가들만이
출품할 수 있는 권리를 누렸다.

▲ 가브리엘 드 생토뱅,
〈1765년 살롱전〉, 파리,
루브르 박물관

1755년 화가로서 전성기를 맞았던 샤르댕은 아카데미 동료들에 의하여 살롱전의 전시기획 담당자로 뽑혔다.

디드로는 평론가로서 빛과 색채에 대하여 예리하게 관찰했으며 이에 대한 내용을 『살롱』이라는 서적으로 출판했다. 부정적인 평가를 받은 작품들은 때때로 전시 중 내려지는 경우도 발생했다.

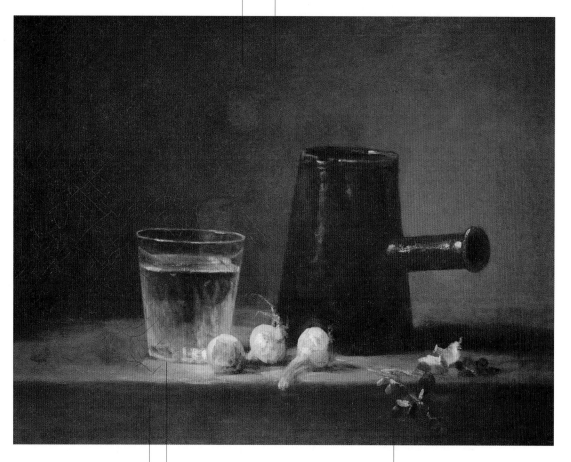

1753년부터 샤르댕은 살롱전에 전시되는 정물화의 작품 수를 두 배로 늘려 관객들로부터 큰 호응을 얻었다. 1764년에는 이 장르의 회화에 대한 최초의 공식적인 의뢰를 받게 되었다.

화가는 물이 4분의 3정도 담긴 잔을 통하여 보이는 시각적 현상을 정확하게 묘사하고 있으며 나무탁자에 우윳빛의 반사광 또한 놓치지 않고 있다. 정물화 작품들은 혼동이 쉬운 제목이 사용되었기 때문에 살롱전의 전시되었던 작품 목록에서 샤르댕의 작품을 확인하기가 쉽지 않다.

1759년부터 1781년까지 디드로는 살롱전의 평론가로 크게 활약하면서 근대적 미술 평론이라는 새로운 문학 분야를 개척했다. 그는 샤르댕과 프라고나르, 그뢰즈, 베르네, 로베르와 초기 다비드의 회화를 칭송했다.

▲ 장 바티스트 시메옹 샤르댕,
〈물이 담긴 잔과 커피포트〉,
1760년경, 피츠버그, 카네기 미술관

캐리커처는 1700년대에 전성기를 맞이한다. 특히 영국에서는 사회 및 개인적인 현실 속에 내재하는 인간의 나약함과 이기주의, 부에 대한 욕망을 고발하기 위한 수단으로서 각광을 받았다.

풍자화와 캐리커처

관련 용어
파리, 밀라노, 베네치아, 로마, 나폴리, 런던, 에든버러

고야, 호가스, 잔도메니코 티에폴로

▼ 피에르 레오네 게치,
〈몽테스키외의 캐리커처〉,
1729년, 바티칸 시국,
바티칸 도서관

풍자화는 이탈리아에서 이미 1600년대부터 널리 유행되었지만 그 다음 세기에 이르러서야 진정한 회화의 한 장르로서 인정받기 시작했다. 이 회화는 특히 영국에서 대대적인 성공을 거두었는데 그 이유는 절대왕정 제였던 다른 유럽국들과는 달리 시민들의 표현과 출판에 대한 자유가 보장되었기 때문으로 보인다. 검열에 종속되지 않던 제임스 길레이나 토머스 롤런드슨, 윌리엄 호가스와 같은 화가들은 풍자화 제작을 마음 껏 행했으며, 작품을 통해 정치계나 지식인 계층의 유명인들뿐 아니라 상위 중산층이나 중류계급의 위선적인 행동에 대하여 신랄한 비난을 가했다. 화가이자 판화가였던 호가스는 조너선 스위프트나 알렉산더 포프와 같은 동시대 풍자문학가들의 표현양식과 영국 희곡 작품의 거만함과 허영심으로 가득한 등장인물들로부터 커다란 영향을 받았다. 그의 작품은 날카로운 비판력을 바탕으로 구성된 가시적인 형상을 통하여 그 속에 담긴 줄거리를 전달한다. 계약결혼을 주제로, 총 여섯 작품으로 구성된 '유행에 따른 결혼'(1744)과 부와 명예를 꿈꾸다가 결국 정신병원에 갇히게 되고 마는 한 청년의 이야기를 담은 총 여덟 작품의 '방탕아의 편력'(1733~1735)과 같은 연작들은 줄거리의 전개를 단계별로 나누어 보여준다. 18세기 이탈리아에서 활동하던 풍자화와 캐리커처의 거장으로는 로마의 피에르 레오네 게치, 베네치아 출신의 안톤 마리아 차네티, 잔도메니코 티에폴로를 들 수 있다. 게치가 즐겨 그리던 풍자 대상은 고위 성직자들과 지식인 계층, 이탈리아 국내 정치인, 그리고 이탈리아를 방문한 외국의 귀족들이었는데 그중 대부분이 영국인이었다. 그는 이들을 주제로 많은 소묘화를 제작했지만 불행히도 대부분이 소실되고 남아 있지 않다.

원숭이는 당시 유행하던 옷을 입고 머리에는 깃털로 장식된 삼각모를 쓰고 있다.
이 작품은 〈골동품상 원숭이〉와 한 쌍을 이루며 1740년 살롱전에 전시되었다.

와토는 이와 유사한 주제의 〈조각가 원숭이〉(1709~1712, 오를레앙, 시립 미술관)를 그린 바 있다.

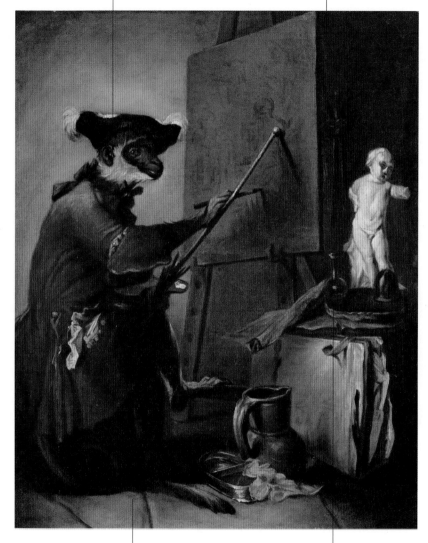

▲ 장 바티스트 시메옹 샤르댕,
〈화가 원숭이〉, 1740년경,
파리, 루브르 박물관

샤르댕의 작품은 플랑드르 화파가 원숭이를 주제로 그리던 소위 생주리(singeries) 회화의 프랑스판이라고 볼 수 있다. 테니르스풍의 이 회화는 18세기 전반에 걸쳐 파리에서 크게 유행했다.

이 작품에서 화가는 자연을 일방적으로 모방하는 '원숭이식의 흉내'를 추구하던, 당시 공식적으로 인정받던 예술작품의 미적 취향에 대해 풍자하고 있다.

레이놀즈는 로마에서 2년에 걸쳐 거주하며 특히
구이도 레니나 라파엘로와 같은 거장들의 작품을
모사했다. 화가는 이 작품에서 바티칸에
프레스코 기법으로 그려진 라파엘로의 걸작인
〈아테네 학당〉을 풍자적으로 재구성했다.

왼편에는 한 화가가
자신의 작품을 소개하고자
작품선집을 들고 등장하고
있다. 인물들의 표정과
동작에서 풍자화적인
요소가 가득함을 확인할
수 있다.

한 무리의 연주가들이
분위기를 북돋고 있다.
배경의 건축물은
라파엘로의 조화미가
가득한 고전주의 양식과는
거리가 먼 고딕양식으로
표현되었다.

원작의
아리스토텔레스와
플라톤의 자리는 그랑
투르 중인 영국 귀족과
부의 축적에만 관심을
쏟고 있는 듯 보이는
화상으로 대체되었다.

레이놀즈는 그 당시 사회의
전형적인 인물상을 풍자하고자
고대의 유명 인사들을 대신하여
그랑 투르를 목적으로
이탈리아를 방문 중이던 외국인
여행객들 주변으로 몰려드는
상인 등을 그려 넣었다.

▲ 조슈아 레이놀즈,
〈'아테네 학당'의 풍자〉, 1751년,
더블린, 아일랜드 내셔널 갤러리

차위로 선출된 후보 역시 군중들이 머리 위로 들어 올려 행렬 중이며 그 그림자가 저 멀리 배경의 시청 건물 벽에 비춰지고 있다.

화가는 일련의 해학적 일화를 통하여 부패한 정치계를 고발하고 있다. 개선 행렬은 의족을 단 선원과 다투는 행인, 그리고 갑작스레 뛰어든 돼지의 무리에 의하여 흐트러지며 선출된 정치인을 떨어뜨릴 위기에 처해 있다.

원편 저택의 입구에는 연회용 요리를 나르는 하인들이 줄을 잇고 초대 받은 손님 중 몇몇은 창문에서 개선행렬을 내려다보고 있다.

이 작품은 '선거운동' 을 주제로 그려진 총 넉 점으로 구성된 연작 중 맨 마지막 작품이다. 충돌하고 있는 두 무리는 자유당과 보수당으로 대표되는 신구 세력에 얽힌 이해의 대립을 상징하고 있다. 존 손은 영국의 유명 배우 개릭으로부터 이 연작을 매입했다.

두 굴뚝청소부가 교회의 돌담 위에서 이 장면을 즐기며 바라보고 있다.

▲ 윌리엄 호가스,
〈선출된 자의 개선식〉,
1754년, 런던, 존 손 경 박물관

토머스 롤런드슨(1756~1827)은 유명
인사들의 캐리커처만을 전문적으로
제작했으며 그의 작품은 당시 주요 신문에
게재되었다. 그는 각 인물의 사회 및 정치적
성향에 대해 재치 있고 신랄하게 풍자했다.

1812년에 출판된 그의 유명한 걸작을
모아 편찬한 소묘 작품집
『픽처레스크를 찾아 떠나는 닥터
신택스의 여행』은 그 제목에서부터
풍자적인 성격을 잘 반영해주고 있다.

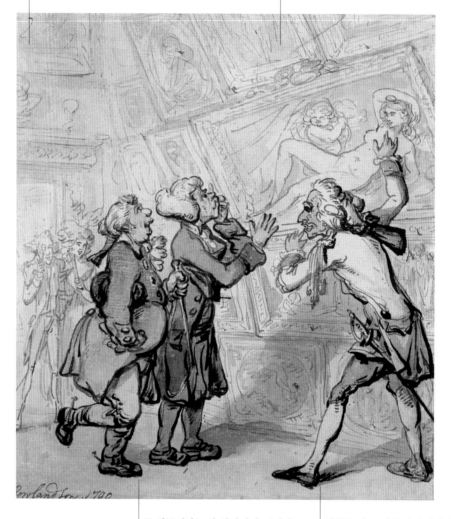

▲ 토머스 롤런드슨, 〈회화
　작품을 감상하는 방문객들〉,
　1790년, 개인 소장

두 영국신사는 한 화랑에서 16세기
이탈리아 양식으로 그려진 대형의
베누스 누드화를 감상하고 있다.
이들은 그랑 투르 중 이탈리아를
방문한 여행객들로서 기념품으로
본국에 가져갈 예술품을 고르고
있는 중이다.

화상은 이 그림에 대해 열정적으로
설명을 하며 작품을 판매하고자
애를 쓰고 있다. 실제로 그랑 투르는
예술품 판매시장을 활발하게 만드는
원동력을 제공했다. 그러나
모조품과 저급한 품질의 예술품이
거래되는 경우가 허다했다.

빙켈만은 자신의 한 저서에서 '가장 위대하면서도 남들이 모방할 수 없는 존재가 되는 유일한 방법'은 '고상한 간결함과 고요한 위대함'을 지닌 고전미술로 회귀하는 것이라고 주장했다.

신고전주의

1700년대 후반에 새로운 예술적 사조가 자리 잡게 되는데, 이는 계몽주의와 고대의 고전주의에 대한 관심을 바탕으로 탄생한 이른바 신고전주의이다. 신고전주의는 그 이름에서 알 수 있듯이 회화와 건축 분야에 있어 고대의 양식뿐 아니라 그들의 도덕 및 문화적 가치 또한 계승하고자 하는 의도를 지녔다. 그리하여 고고학과 계몽주의 사상은 이탈리아와 프랑스를 중심으로 발전된 이론서와 예술작품의 기초를 마련해주었으며 그 결과는 곧 유럽 전역과 미국으로 빠르게 퍼져나가게 되었다. 신고전주의 양식의 생성과 보급의 중심지는 당연히 고대 및 근대의 수도로서 역사적으로 중대한 의미를 지니며 수많은 고대의 문화재들이 그대로 보관되어 있던 로마가 맡게 되었다. 화려함과 장식미를 중시하던 바로크 및 로코코 양식은 이미 계몽주의의 철학적 사상을 표현하는 데 부적합한 반동적인 성향의 예술양식으로 판정을 받았으며, 새로운 양식은 이를 거부하며 새로운 방법을 모색하는 이들에게 명확한 길을 제시해주었다. 고고학자들은 로마와 그리스 유적뿐 아니라 이집트와 에트루리아 문명에도 큰 관심을 기울였다. 독일학자 빙켈만과 멩스는 미의 개념을 다룬 저서를 통하여 신고전주의를 이론화시켰다. 이 두 학자 모두 18세기 중반 로마에서 거주했던 것으로 알려졌다. 빙켈만은 1755년에 출간한 『그리스 미술의 모방에 대한 고찰』에서 그리스 양식의 우월성을 지지함으로써, 그로부터 장기간에 걸쳐 지속된 그리스 문화 옹호자와 로마 문화 옹호자들 간의 대립에 대한 시발점을 형성하였다. 신고전주의는 고대 양식의 맹목적이며 무의미한 모방에 그치지 않고 그 영웅적 시대의 도덕 및 정치적 이상을 회복할 것을 목적으로 삼았는데, 이는 고전주의로부터 영향을 받은 예술양식을 통하여 그에 담긴 이상도 전달할 수 있다고 믿었기 때문이다.

관련 용어

파리, 로마, 런던, 배스, 에든버러, 미국

카노바, 다비드, 카우프만, 멩스

▼ 안톤 폰 마론, 〈빙켈만의 초상〉, 1768년, 할레, 모리츠부르크 국립 미술관

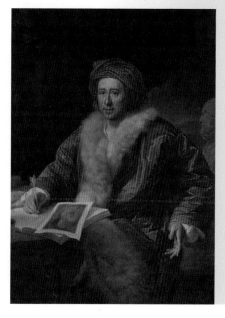

가문의 명예를 지킬 것을 당부하며 무기를 내어주는 아버지를 향해 세 아들이 팔을 들어 올려 맹세 중이다. 서로의 허리를 감싸고 있는 이들은 이 동작을 통해 공통된 목적을 지닌 채 서로에게 강하게 결속돼 있음을 상징적으로 보여주고 있다.

연로한 아버지는 쿠리아티우스 가에 대항하기 위하여 자신의 가족을 희생시켜야 한다는 사실을 깨닫고 신의 가호를 빌고 있다. 이 전쟁은 혈연으로 맺어진 두 가문 모두에게 비극적인 결과를 가져다주었다.

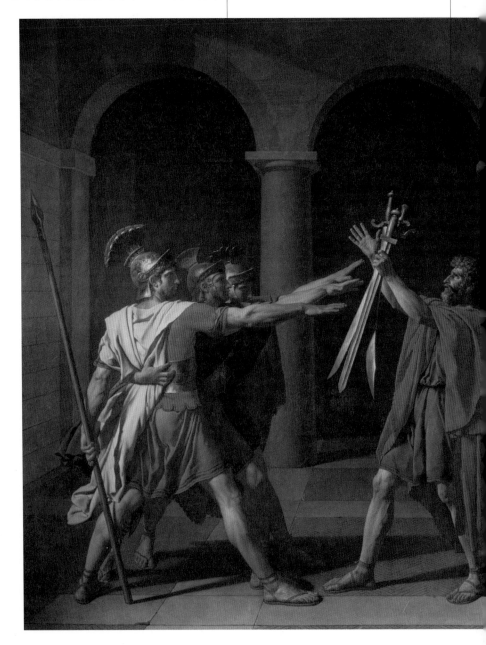

이 작품에서 화가의 재능을 과시하고자 가미된 요소는 더 이상 보이지 않는다. 모든 것이 이성적인 절차에 따라 화가가 주의 깊게 정해놓은 윤곽선 안에 한 치의 흐트러짐 없이 배치되었다.

국왕의 의뢰로 이 작품의 제작을 맡게 된 다비드는 이를 위하여 제자 제르맹 드루에와 함께 로마를 다시 찾았다. 화가는 고대 로마의 엄격한 도덕성을 재현하기 위한 엄숙한 맹세를 주제로 택했는데, 이를 통하여 현란하게 치장된 로마의 제국시대의 모습이 아닌 공화정 시대의 정결한 엄숙함을 보여주고자 의도했다.

로마의 포폴로 광장에 위치했던 작업실에는 그곳에서 제작되던 이 그림을 보기 위한 국내외 예술가 및 수집가들의 발길이 끊이지 않았다고 전해진다. 1785년에 열린 살롱전에 전시하기 위해 파리로 운송된 이 작품은 '세기의 걸작'이라는 극찬을 받았다.

다비드는 작품 속 인물들의 서로 다른 동작을 하나로 연결하려는 의도로 이들을 동일한 선상에 배치했다. 자신들의 충성을 맹세하는 세 형제부터 그들에게 무기를 건네는 아버지, 슬픔에 젖어 있는 여인들까지 하나로 이어지는 세 장면은 마치 고대 로마 시대의 부조 작품과 같은 효과를 자아내고 있다.

배경의 절제미와 웅장한 표현력, 극적이면서도 세속적인 긴장감을 통하여 화가는 신고전주의의 원리를 최초로 회화 작품에 표현했다.

이 작품의 배경은 불필요한 장식 없이 간결하게 표현되었다. 웅장한 세 아치는 각기 다른 성격의 장면을 담고 있는데, 그중 오른편에서는 비탄에 젖은 분위기가 느껴진다. 왼편의 전쟁에 나가기 전 투지로 단결된 남자 형제들의 군상과 오른편의 숙명적인 사건 앞에 괴로움과 무능력을 한탄하는 여인들의 군상이 대조적이면서도 동일한 격조로 표현되어 있다.

백의를 입은 여인은 쿠리아티우스 가의 한 남자와 약혼을 한 상태였던 삼형제의 여동생 카밀라이며 그 옆에 기대 앉아 있는 여인은 쿠리아티우스 가문 출신의 며느리 사비나이다. 한편 삼형제의 어머니는 손자들을 감싸 안고 위로하고 있다.

◀ 자크 루이 다비드,
〈호라티우스 형제의 맹세〉,
1784년, 파리, 루브르 박물관

벽에서 분리되어 캔버스에 옮겨진 이 프레스코는 18세기에 제작된 고대회화의 모조품으로서 가장 유명하던 작품이다. 고대 예술에 대한 열정이 널리 확산되어 있던 당시에는 고도의 기술로 고대 예술품을 모방한 고품질의 걸작들을 흔히 접할 수 있었다.

술을 따르는 젊은이가 포도주가 담긴 잔을 건네주는 순간 제우스는 그를 자신의 쪽으로 끌어 당겨 입을 맞추려 한다. 가니메데스의 굳게 다문 입술과 제우스의 시선을 피하는 눈길에서 그를 거부하는 것을 알 수 있다.

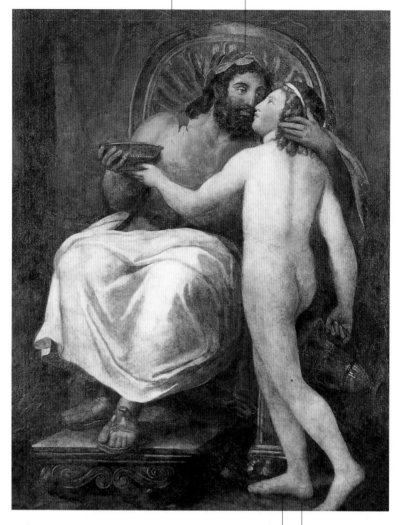

멩스는 이 작품을 통하여 심도 있는 자신의 고대에 대한 지식 세계와 뛰어난 모작 기술을 과시하려는 듯하다. 에로티시즘적인 주제에 특히 관심을 갖던 동료 빙켈만을 기만하려는 의도에서 제작되었다는 가설은 신빙성이 희박해 보인다.

이 장면은 당시의 지식인 계층에서 크게 유행하던 취향에 발 맞춰 성숙한 어른과 사춘기 소년의 성애적인 만남을 주제로 다루고 있다.

▲ 안톤 라파엘 멩스, 〈가니메데스에게 입을 맞추는 제우스〉, 1760년경, 로마, 국립 고전미술관

순백의 고결한 형상을 지닌 두 연인이 입을 맞추는 순간이 포착되었다. 이들은 팔을 교차하여 서로를 포옹하고 있는데 프시케는 연인의 머리를 양팔로 에워싸고 있으며 아모르는 한 손으로 여인의 뒷목을 받치고 다른 한 손으로는 가슴을 감싸고 있다.

프시케의 동선이 아모르의 투명할 정도로 얇게 다듬어진 대리석으로 된 날개를 향하여 이어지고 있다.

에르콜라노에서 발굴된 고대 회화 작품의 영향을 받은 이 조각상은 카노바의 작품 중 빙켈만의 이론을 가장 잘 표현했다.

▲ 안토니오 카노바, 〈아모르와 프시케〉, 1787~1793년, 파리, 루브르 박물관

카노바는 그의 최고 걸작으로 평판이 난 이 작품에서 고대의 고전주의 예술이 지닌 맑고 순수하며 시간을 초월한 듯한 천상의 미를 영혼을 의미하는 프시케와 사랑의 신 아모르를 통하여 재현하고 있다. 섬세한 관능미가 두 연인을 어루만지듯이 이들을 따라 가볍게 전율하고 있다.

이 조각상의 주제는 아풀레이우스의 저서 『변신』 중의 한 내용에서 비롯되었다. 뛰어난 미모를 지닌 프시케는 베누스의 질투를 유발시키게 되고 베누스는 아모르를 시켜 마법의 화살을 사용하여 그녀가 보잘것없는 남자와 사랑하게 되도록 음모를 꾸미지만, 결국 아모르가 프시케와 깊은 사랑에 빠지게 된다는 이야기이다.

신부를 치장하고 있는 장식물들은 풍요와 다산을 상징하는데 이중에는 꽃줄 장식이나 풍요의 뿔, 진주처럼 나티에의 회화를 연상시키는 로코코적 요소와 화병과 산양처럼 신고전주의의 전형적 요소들이 혼합되어 있다.

프티토는 당시 문화 예술계에서 크게 유행하던 고전 예술적 취향을 조소하려는 의도에서 가장무도회에서나 볼 수 있을 듯한, 건축 및 장식적 요소를 혼합해놓은 일종의 브리콜라주 같은 의상을 입은 신부를 묘사했다.

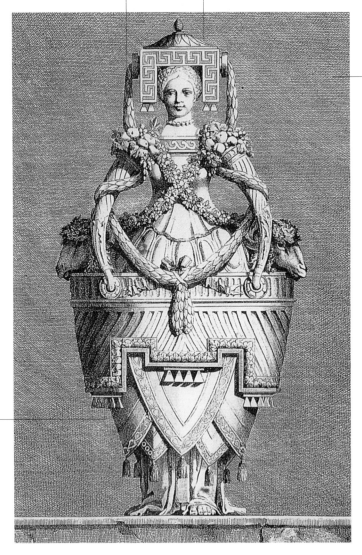

리옹 출신의 건축가 프티토(1727~1801)는 1762년 제작한 연작 '그리스식 가장무도회'에 속하는 소묘 아홉 점을 파르마 공국을 개혁한 프랑스 출신의 계몽주의자 뒤 틸로에게 헌정했다.

'그리스적 취향'은 고상한 문학적 유희로 자리 잡게 되었으며, 그리스식 점심이나 1788년 여류화가 비제 르브룅이 화폭에 옮긴 저녁의 가장무도회 등과 함께 상류계층에서 큰 호응을 받았다.

▲ 엔느몽 알렉상드르 프티토, 〈그리스식〉, 1771년, 판화제작 베니뇨 보시, 파르마, 글라우코 롬바르디 박물관

사상 최초로 자유와 평등, 비종교적 사상과 과학적 진보를 바탕으로 하는 세계를 창조하려는 노력이 진행되었다. 예술가들은 작품을 통하여 혁명의 영웅적 이상을 표현하는 데에 집중했다.

프랑스 혁명

세계에서 가장 강력한 절대왕정에 의한 장기간의 통치가 계속되었음에 도 불구하고 프랑스는 1700년대에 들어서 몽테스키외와 루소의 진보적 이며 자유로운 이상을 중심으로 사회, 정치적인 발전을 이룩하게 된다. 그 당시까지 인문학과 예술, 철학사상계에서 최고의 자리를 지켜오던 이탈리아를 앞질러 근대적이며 진보적인 원형을 제시했다. 파리는 점점 더 최신유행의 도시로서의 명성을 굳히게 되는 반면, 로마는 특히 18세 기 중반부터 서서히 쇠퇴하기 시작한다. 계몽주의 운동은 최고조에 이 르게 되고 이를 지지하던 필로조프(18세기 프랑스의 문인 · 과학자 · 사상가 등을 총칭하는 말—옮긴이)들의 저서는 전 유럽의 수많은 엘리트 계층을 사로잡게 되었다. 이에 따라 프랑스어 또한 외국의 지식인층에서 널리 사용되기 시작했다. 계몽주의는 신고전주의에서 그에 부합하는 예술적 이상을 발견했으며, 1789년에 일어난 프랑스 혁명을 자극시 킨 사회 및 정치적 가치를 훨씬 전부터 강조했던 프랑스의 화 가 자크 루이 다비드가 이 장르의 대표적인 화가로 부상했다. 다비드가 화폭에 옮기고자 의도한 로마는 제국시대의 화려함 이 아닌 공화정 시대의 정직한 규율, 절제된 예술양식과 'salus populi suprema lex', 즉 '최고의 법은 시민들의 안 녕'이라고 믿던 사회적 미덕이었다. 1789년 선포된 인권선언 과 함께 자유와 평등, 박애에 대한 꿈이 실현되었다. 미술양 식은 혁명가들이 지지하던 고전주의에 맞추어 간결함과 장엄 함을 기본으로 하는 경향을 띠게 되었다. 혁명기간에는 대규 모의 회화뿐 아니라 새롭게 획득한 사회적 개념에 관련된 광 범위한 공화국의 우상을 담은 작품들이 제작되었다. 건축가 들은 모든 표면적인 장식을 배제하고 실용성과 유용성을 갖 춘, 국민들을 위한 새로운 프랑스의 국가상을 심어주기 위한 공공시설 확보에 힘썼다.

관련 용어
건축계 이상주의

파리

다비드, 로베르

▼ 장 루이 라뇌빌, 〈국왕의 참수를 요구하는 베르트랑 바레르〉, 1793년, 브레마, 쿤스트할레

바스티유 감옥의 붕괴는 1789년 습격 사건이
일어난 직후에 시작되었다. 탑 꼭대기의 흉벽이
무너져 내리고 성호가 낙석으로 매워지면서 점점
아래로 내려앉는 바스티유를 보기 위하여 파리의
전역으로부터 구경꾼들이 몰려들었다.

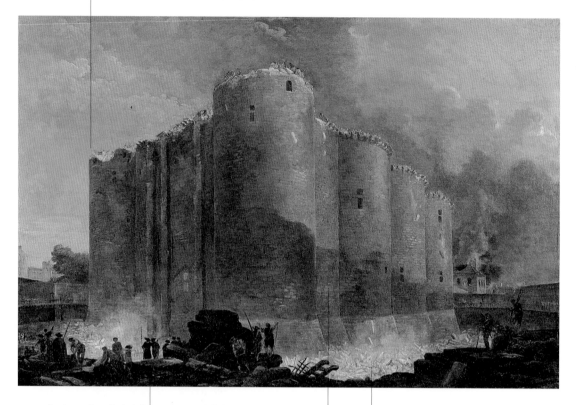

로베르는 구제도의 상징이
파괴되는 광경을 사실적으로
묘사하고자 의도했으며
작품에 이 사건의 발생일
1789년 7월 20일 또한
정확하게 기록해놓았다.

연기에 휩싸이고 화염에 의해
부분적으로 밝게 빛나는 바스티유
감옥의 모습이 화폭의 전면을
위압적으로 차지하고 있다. 화가는
혁명가들이 습격하는 장면이 아닌,
지나간 시대의 상징이 점차
무너져내리는 모습을 선택하여 마치
손으로 만져지듯이 묘사하면서 이
혁명의 순간에 서사시적인 감정을
이입했다.

바스티유 감옥의 붕괴 후 한
상인이 건물의 파편을 모두
사들여 판매했다는 것은
널리 알려진 사실이다.
콩코르드 다리의 일부는 그
석재로 지어졌으며 규모가
작은 파편들은 바스티유
조각으로 만들어져
기념품으로 판매되었다.

▲ 위베르 로베르, 〈바스티유
　감옥의 붕괴〉, 1789년,
　파리, 카르나발레 미술관

부아이는 프랑스 혁명 당시의 정확하고도 흥미로운 일상적인 장면을 담은 다수의 작품을 후세에 남겼다.

이 작품은 대중적으로 큰 인기를 얻었던 가수 세나르를 모델로 했다. 그는 광장이나 극장에서 프랑스 국가인 '라마르세예즈'나 '사 이라' 등을 주로 불렀다. 이 작품은 혁명기에 있어 새로운 성화로서 민중의 영웅을 상징적으로 그려내고 있다.

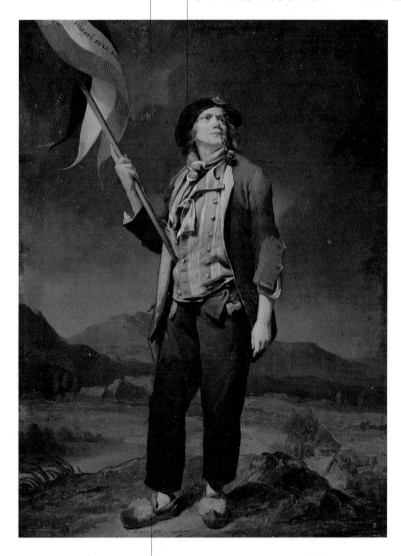

▲ 루이 레오폴드 부아이, 〈상퀼로트〉, 1792년, 파리, 카르나발레 미술관

상퀼로트란 본래 프랑스의 귀족층이 상류층을 상징하던 의복인 짧은 바지인 퀼로트(culotte) 대신 긴바지를 입는 혁명가들을 낮추어 부르던 이름에서 유래했다. 이후 이 용어는 혁명기의 민중 혁명가들을 일컫는 말로 자리 잡게 되었다.

이 작품에 나타난 서사시적인 간소함, 표현적인 간결함과 웅장한 묘사, 동시대 사건에 영원성을 불어 넣는 기술은 다비드가 이탈리아의 17세기 회화를 장기간에 걸쳐 깊이 연구한 결과이다.

마라의 모습은 마치 수의를 입고 욕조가 아닌 석관에 누워 있는 듯 보인다. 다비드는 정치적, 사회적으로 큰 영향을 미친 이 역사적 사건을 어떠한 꾸밈이나 극적인 감정을 더하지 않고 있는 그대로를 화폭에 옮겼다.

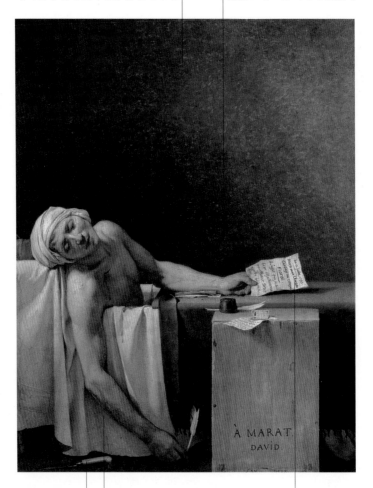

마라와 친분이 있던 화가는 이 장면을 고전주의의 이성적 원리를 바탕으로 구성했다. 욕조 속의 차게 식은 시신, 침대보, 피가 묻은 칼, 잉크병, 펜, 책상으로 활용된 나무상자 이외의 세부묘사는 최소한으로 줄여 비극적인 사건을 재현했다.

힘없이 늘어뜨린 죽은 이의 팔은 구이도 레니의 〈멘디칸티의 제단화〉를 비롯하여 여러 작품에서 인용된 카라바조의 〈십자가에서 내려지는 예수〉 속의 예수의 팔과 동일한 자세를 취하고 있다. 마라는 혁명의 비종교적인 제단에 오른 새로운 예수로 인식되었다. 실재로 이 작품은 집회 회의실에 2년간 전시되었다.

1793년 7월 13일, 지롱드 당원 샤를로트 코르데는 탄원서를 보여준다는 명분으로 접근하여 '인민의 벗' 이라 추앙되던 프랑스 혁명의 영웅 장 폴 마라를 살해했다.

벽에 걸린 촛불로 보아 회의가
밤에 열리고 있음을 알 수 있다.
넓은 회의실을 비추고 있는 촛불
조명이 환상적인 분위기를
연출하고 있다.

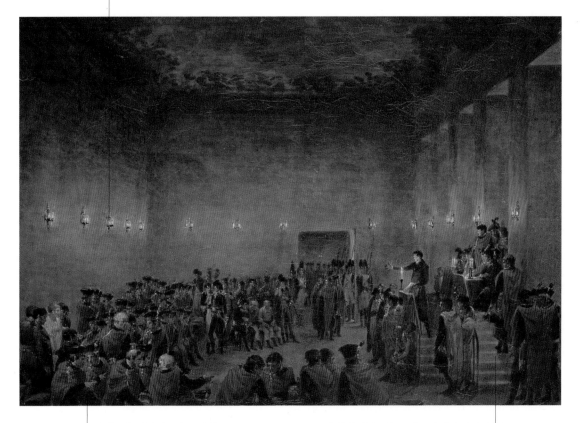

이 작품은 혁명력 8년 브뤼메르
18일, 즉, 1799년 11월 9일에 총재
정부를 무너뜨리면서 일어난 군사
쿠데타를 재현한 것이다. 이집트
원정에서 돌아온 나폴레옹은 이를
통해 헌법을 수정하고 통령정부를
수립했다.

의회의 의원들은 군인들에 의해 파리의
외곽에 위치한 생클루 성으로 호송되었다.
의원들은 보나파르트에게 거세게 항의했다.
이들 중 대부분은 군인들에 의해 해체되었고
나머지는 시에예스, 보나파르트, 피에르
로제 뒤코를 3인의 임시통령으로 선출하여
이들에게 통치권을 이양했다.

◀ 자크 루이 다비드,
　〈마라의 죽음〉, 1783년,
　브뤼셀, 왕립 미술관

▲ 자크 앙리 사블레,
　〈500인 회의〉, 1799년,
　낭트, 시립 미술관

구형이 지배적인 순수한 기하학적 형태는 새로운 정치적, 사회적 이상을 전달하는
상징적인 건축물을 설계하는 데 대대적으로 사용되었다.

건축계 이상주의

관련 용어
파리

흥미로운 사실
공상과학적인 건축
작품으로는 1790년에 제작된
〈토지 관리실 설계〉를 들 수
있는데 완벽한 구형의 3층
건물이 우주선의 다리를
연상시키는 외부 계단에 의해
지탱되고 있다. 이는
기념비적인 광대한 규모에
어떠한 장식도 가미되지 않은
순수한 기하학적 형태를
지향하던 클로드 니콜라
르두의 작품이다.

계몽주의 운동으로부터 시작된 미술계의 개혁은 18세기 말 신고전주의
양식에 의해 구체화되었는데, 건축계에서도 이러한 영향을 받아 새로운
관념에 부합하는 새로운 양식을 찾으려 노력했다. 이는 고대 그리스 로
마 시대의 엄격한 고전주의로의 단순한 회귀가 아니라 고전주의의 완성
과 현대인의 포부를 결합시킬 수 있는 새로운 건축을 창조하려는 의도
를 지녔다. 무엇보다 간결함과 실용성이 중시되면서 바로크나 로코코
양식에서 주를 이루던 화려하고 호화로운 장식적 경향과는 반대로 불필
요한 모든 요소를 제외시키고 무엇보다 사람에게 '유용한' 건축물을 만
들어내는 것에 목적을 두었다. 고대의 예술양식을 따르는 건축 이외에
도 '이상주의적'이며 '가공적'이라고 명명되던 건축적 경향이 존재했는
데 그 이유는 대부분의 건축기획이 완성되는 경우가 거의 없이 설계도
면상으로만 남아 있었기 때문이었다. 이러한 이상주의적 건축은 건물의
유용성보다는 그에 내재하는 상징적 기능을 우선시했다. 대표적인 건축
가로 에티엔 루이 불레(1728~1799), 클로드 니콜라 르두(1736~1806)가
있는데, 둘 다 프랑스 국적이었다. 불레는 공과 대학에서 교편을 잡고
있었으며 다수의 이론서를 저술했다. 그가 설계한 건축물들은 파리에
세워졌으나 오늘날 남아 있는 건물은 전무한 상태며, 현존하는 수많은
드로잉들을 통해 순수한 기하학적 형태와 간결한 장식
미를 추구했던 불레의 건축세계를 엿볼 수 있을 뿐이
다. 고대 건축에 대한 지식이 남달리 풍부했던 그는 이
를 극히 주관적인 관점에서 응용하여 매우 엄격하고
기하학적인 형태의 건축물들을 설계했는데 그 규모가
지나칠 정도로 광대하여 실현하기에는 기술적인 어려
움이 따랐다. 한 예로 장대한 주랑과 깊은 격자로 장식
된 반원통형 천장(barrel vault)을 갖춘 왕실도서관 설
계(1785)를 들 수 있다.

▼ 클로드 니콜라 르두,
〈빌레트 바리에르〉,
1785~1789년, 파리

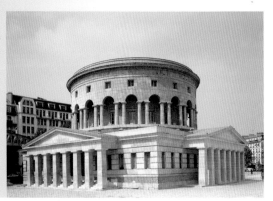

실제로 건축된 바 없는 이 설계도는
로마제국 시대와 같은 위대함을
재현하려했던 신고전주의 건축가들의
이상을 보여준다.

불레의 천장에 무수한 구멍을 뚫어
그 사이로 빛을 통과시켜 허구적인
회화가 아닌 실제 자연광을 이용하여
별이 가득한 하늘을 재현하고자 했다.

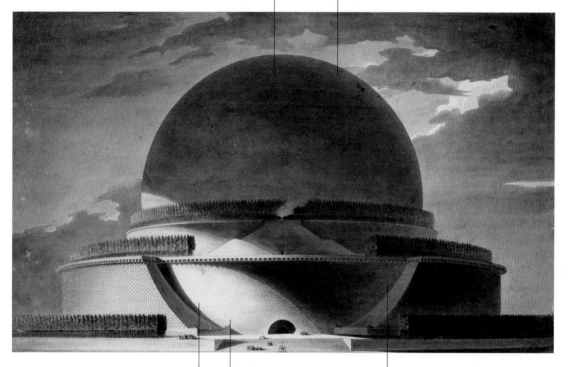

거대한 구형은 우주의
광대함과 완벽함을 상징하며
그 하단에는 계단식 원통형을
배치했다. 혁명 후 프랑스에서
불레의 이상은 새로운 건축
개념으로 인식되었다

'그림자 건축'의 발명가라고
자칭하던 불레는 무한함 속의
질서를 발견한 과학자, 즉
신고전주의적 영웅인 뉴턴의
기념비를 우주와 같은 빛으로
반짝이는 구체로 설계했다.

불레는 "오 뉴턴, 당신은 광대한
지식과 숭고한 천재적인 능력으로
지구의 형태를 정의했으므로
나는 당신의 발견 속에 당신을
안치하려 합니다"라고
저술한 바 있다.

▲ 에티엔 루이 불레,
〈뉴턴 기념비 설계도〉,
1784~1785년, 파리, 국립 도서관

예술 중심지

중부 유럽
상트페테르부르크
바르샤바
베를린과 포츠담
드레스덴
마이센
바이에른 주 뮌헨
바이에른
슈바벤
레지덴츠슈타트

합스부르크 제국
빈
잘츠부르크
인스부르크
멜크와 장크트플로리안
프라하

유럽 지중해 지역
파리
세브르
마드리드
토리노
밀라노

베네치아
로마
나폴리
콘스탄티노플

앵글로색슨족 지역
런던
배스
에든버러
미국

◀ 베르나르도 벨로토, 〈빈 전망〉,
 1758~1759년, 부분, 빈, 미술사 박물관

상트페테르부르크는 차르 제국의 수도로서 러시아의 정치, 문화적 위상을 보여주기 위한 본보기로 탄생된 도시였다. 차르 황제들의 초대를 받아 수많은 예술계의 거장들이 이곳을 방문했다.

상트페테르부르크

'유럽의 창'이라 불리는 상트페테르부르크는 1703년 표트르 대제에 의해 세워졌으며 화려한 건축물들은 차르 제국의 강한 경제력 및 정치력을 서부 유럽에 과시했다. 전 도시에 거대한 규모로 진행되던 각종 예술 사업을 위하여 유럽의 각처에서 각 분야의 거장들이 몰려왔다. 1754년 겨울 궁전 터에서 18세기 유럽에서 가장 큰 규모의 예술 작업장이 열리게 되었다. 궁전의 광대한 정면은 네바 강 쪽을 바라보게 지어졌으며 원래는 그 주변에 세 개의 광장도 함께 설계되었다. 이 궁전의 설계를 맡은 건축가는 바르톨로메오 프란체스코 라스트렐리였다. 그는 1715년 차르에게 총애를 받던 조각가인 자신의 아버지와 함께 러시아로 이주했다. 광범위한 문화적 지식을 지닌 예술가였던 그는 1741년 옐리자베타 황제의 궁정 건축가로 임명받아 프랑스의 로코코 및 바로크 양식과 러시아 고유의 장식 요소를 혼합하여 독특한 양식을 창조했다. 이즈음 미술 아카데미가 설립되었고, 1760년 무렵 건축 및 장식 미술은 보다 절제되고 간결하면서도 우아하고 화려한 경향을 띠게 되었다. 새로운 황제 예카테리나 2세는 표트르 대제의 정책 노선을 물려받아 계몽주의적 전제주의를 표방하며 러시아 제국을 문화적·경제적으로 개혁하여 유럽의 강대국과 어깨를 나란히 했다. 이를 위해 새로운 예술양식인 고전주의를 도입하고, 최신 양식으로 작품을 제작하는 건축가들을 고용하여 도시를 치장했다. 이 시기에 설립된 수많은 공공건물 및 도로, 광장 가운데는 미술 아카데미 건물도 포함되어 있다. 1763년 예카테리나 2세는 자코모 콰렌기를 고용하여 당시 유행하던 방식에 따라 궁전 정원에 귀빈들을 위한 미술관을 짓도록 명하여 에르미타슈 전시관을 설립했다. 겨울 궁전의 정원에 황제의 명에 의해 지어진 건물에 90여 점의 회화 작품이 전시되었는데, 이것이 바로 에르미타슈 미술관의 전신이다.

흥미로운 사실
에르미타슈 궁전 극장(1783~1787)의 설계에 있어 건축가 콰렌기는 신고전주의 양식에 따라 18세기에 널리 사용되던 칸막이로 나뉜 관람석 대신 팔라디오가 비첸차에 세운 올림피코 극장의 구조를 따라 원형극장식으로 건축했다.

▼ 바르톨로메오 프란체스코 라스트렐리, 〈겨울 궁전〉, 1753~1762년, 상트페테르부르크

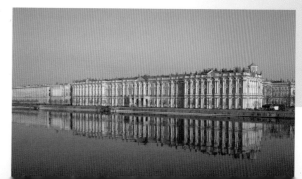

예카테리나 2세의 최고 고문관으로 후대에 에르미타슈 미술관의 핵을 이룰 전시관에 보유할 작품들을 선정하는 데 결정적인 역할을 했던 디드로의 총애와 대중의 지지를 잃게 되면서 나티에는 작품 활동을 마감했다.

나티에는 당시 유명인사의 초상에 불필요하다고 여겨지던 심리적 특성의 표현에 지체하지 않고 빠르고 우아한 필치로 황제의 위엄 있는 모습을 포착했다.

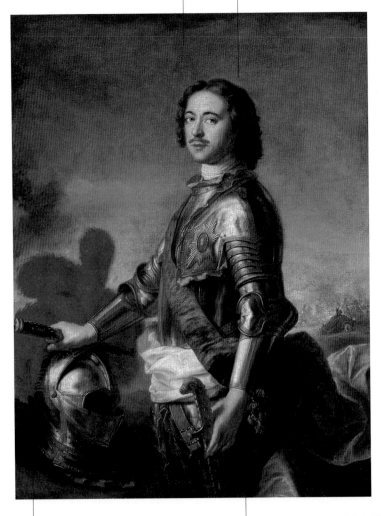

투구에 달려 가볍게 날리는 붉은 깃털 장식은 회화적으로나 색채상으로나 기발한 착상으로서 장중한 황제의 자세와 대조를 이루며 그림에 활력을 불어 넣어준다.

이 초상화는 표트르 대제가 네덜란드에 체류 중이던 1717년에 제작되었다. 황제는 자국에 서유럽의 풍습과 문화를 도입하려는 목적으로 나티에를 수차례에 걸쳐 러시아로 초청하지만 결국 그 뜻을 이루지 못했다.

▲ 장 마르크 나티에,
〈표트르 대제〉, 1717년,
상트페테르부르크, 에르미타슈 미술관

이 초상화는 데미도프 기금
자선단체인 모스크바
교육협회로부터 의뢰받은 것으로
위원회 실에 전시되어 있었다.

프로코피 데미도프(1710~1786)는
예카테리나 2세의 총애를 받던
인물로 모스크바에 희귀한 수목이
가득한 식물원을 설립했다.

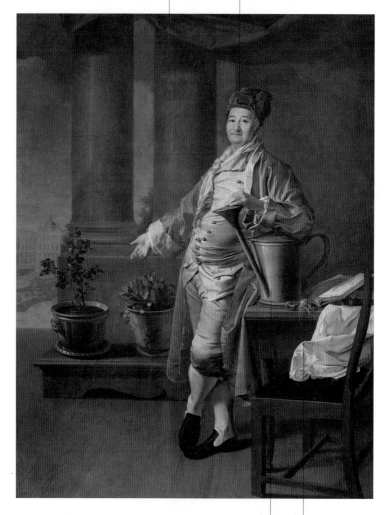

러시아 출신 화가
레비츠키(1735~1822)는 데미도프가
실내복 차림으로 화분에 둘러싸여
물뿌리개에 기대어 있는 모습을
화폭에 담아, 유명인사를 대상으로 한
초상화에서는 좀처럼 찾아 볼 수 없는
독특한 그림을 탄생시켰다.

탁자 위에 놓인 알뿌리와 식물학
서적 같은 물건들은 그림에
그려진 인물이 지닌
자연학자로서의 열정적인 취향과
외향적이면서 특이한 성격을
사실적으로 보여주고 있다.

▲ 드미트리 그리고레비치 레비츠키,
〈프로코피 데미도프 초상〉, 1773년,
모스크바, 트레티야코프 미술관

127

신고전주의 양식으로 지어진 원형의
신전 내부에는 예술의 수호신인
미네르바 여신상이 보인다.

조반니 바티스타
람피(1751~1830)는 빈,
바르샤바, 상트페테르부르크
등 유럽의 수많은 궁정에서
저명한 초상화가로
활동했다. 1791년에
상트페테르부르크를
방문하여 그곳에서 이 작품
외에도 예카테리나 2세와
러시아 궁중의 유명
인사들을 대상으로 많은
초상화를 제작했다.

귀부인은 자신이 그린
소묘를 내보이며 화구를
손에 들고 서 있다. 탁자
위에는 인물 흉상과 낱장의
종이들, 책이 놓여 있는데
이를 통하여 귀부인의 지적
및 예술적 재능을
함축적으로 보여주고 있다.

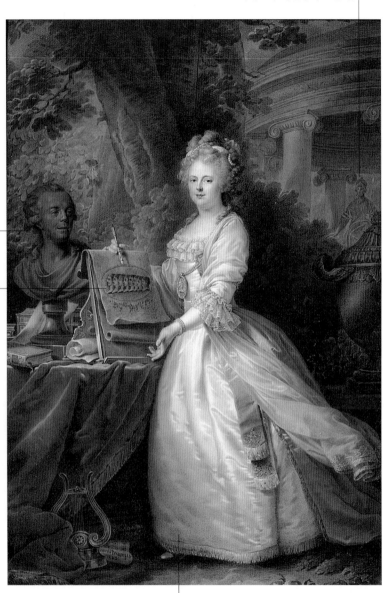

▲ 조반니 바티스타 람피,
 〈마리아 페로도브나의 초상〉, 1795년,
 상트페테르부르크, 파블로브스키 궁전 미술관

화가는 백색 실크 소재의 풍성한 치마에 빛이
반사되는 부분의 광택을 노련한 붓놀림으로
표현하고 있다. 자수가 놓인 투명한 스톨의
긴 자락이 주황색 상의 위로 휘날리고 있다.

18세기 동안 바르샤바의 인구는 네 배로 증가했으며 전국의 정치, 과학, 예술적 중심
도시로 부상했다.

바르샤바

18세기 전반 바르샤바는 1697년에 폴란드 왕위를 차지한 작센 출신의
선제후에 의해 통치되었으며, 드레스덴 궁중과 예술적으로 긴밀한 관계
에 있어서 그곳에서 활동하던 예술가들이 바르샤바에서도 작업하게 되
었다. 카르커는 왕궁 확장 사업을 기획했고 1728년에는 론퀼룬이 이 도
시를 찾았다. 또 드레스덴의 츠빙거 궁전의 건축가인 푀펠만은 작센 궁
전의 설계를 담당했다. 헤아릴 수 없을 만큼 많은 이탈리아 출신의 건축
가와 화가들 그리고 프랑스 출신의 실내 장식가들이 이곳에서 활동했는
데 특히 메소니에는 비엘린스키 궁전의 실내에 나무 벽장식 작업을 맡
았다. 스타니수아프 아우구스트 포니아토프스키(1764~1795 재위)가 군
림하던 동안 예술 활동은 그 최고조에 이르게 된다. 예술품 수집가이자
애호가였던 왕은 유럽에서 유행하던 새로운 예술양식을 부흥시켰다. 그
는 빅토르 니콜라 루이, 앙드레 르브룅, 장 피유망, 페르 크라프 등의 수
많은 예술가들을 궁중으로 불러들여 새로운 작품을 제작하는 한편 미술
아카데미에서 폴란드 미술가들을 교육하도록 시켰다. 당시 전 유럽에서
명성을 날리던 이탈리아 출신의 화가들은 이곳에서도 활발히 활동했는
데 그중에서도 마르첼로 바치아렐리(1731~
1818)는 1765년부터 최고 궁정화가로, 도메니코
메를리니 다 발솔다(1731~1797)는 최고 궁정건축
가로서 활약했다. 1767년에 바르샤바를 찾은 베
르나르도 벨로토는 도시 전경을 담은 26점에 달하
는 풍경화를 제작했다. 주랑과 회랑으로 특징 지
어지는 신고전주의적 건축 유형이 닐리 보급되어
1800년대 중반까지 폴란드 전국에 분포되었다.
그 대표적인 예로 영국식 정원에 둘러싸인 라지엔
키 궁전을 들 수 있다.

흥미로운 사실
제2차 세계대전이 종결될
무렵 바르샤바는 90퍼센트가
파괴된 상태였다. 이의 재건축
작업은 기록된 자료를
바탕으로 진행되었는데
그중에서도 특히 도시의
모습을 정교하게 묘사해놓은
벨로토의 풍경화와 소묘가
귀중한 자료로 활용되었다.

▼ 베르나르도 벨로토,
〈스비야트 가에서 바라본
크라코브스키에
프제드미에쉬체〉, 1778년경,
바르샤바, 국립 미술관

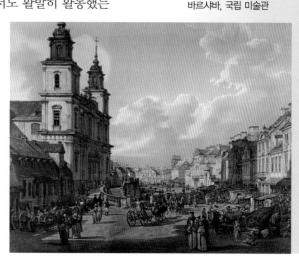

고대 로마의 문학가 호라티우스는 행운은 바다의 여신으로서 그녀가 일으키는 물결이 항해사들에게 경외심을 불러일으킨다고 저술했다. 그림의 뒤편에 그려진 선박은 변하기 쉬운 바람의 성질을 암시하고 있다.

변덕이 심한 행운의 여신은 눈을 가리고 부와 재물을 임의적으로 배분하고 있다. 아풀레이우스는 행운의 여신을 아예 눈이 없는 장님이라고 묘사했다.

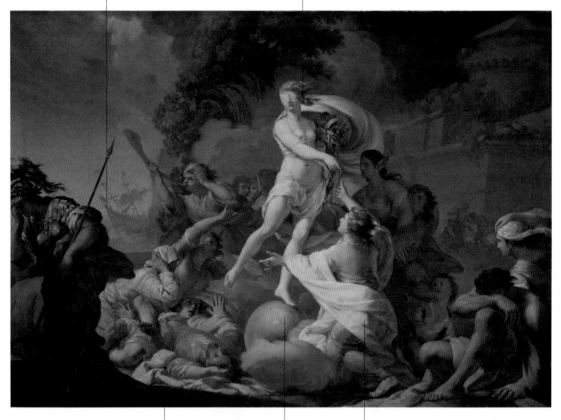

폴란드 태생의 화가 타데우즈 쿤트제 코니츠(1731경~1793)는 크라쿠프와 바르샤바 교회의 제단화 등의 일부 작품을 조국에서 제작했으며 로마로 이주하여 생을 마칠 때까지 그곳에서 머물렀다. 로마에서 그는 타데오 폴라코라는 이름으로 알려졌다.

행운의 여신은 불안정함과 자신의 지배하에 있는 세상을 상징하는 푸른 구체 위에서 균형을 잡고 서 있다.

이 작품에서 알 수 있듯이 화가는 로마에서 활동하던 시기에 로마의 후기 바로크 화풍을 따랐다. 1756년 폴란드의 성 스타니슬라오 교회를 위해 종사하던 그는 활기 넘치는 민중들의 삶을 다룬 다수의 작품을 제작했다.

▲ 타데우즈 쿤트제 코니츠,
〈행운의 여신〉, 1754년,
바르샤바, 국립 미술관

▶ 자크 루이 다비드, 〈스타니수아프
아우구스트 포니아토프스키 공작〉,
1781년, 바르샤바, 국립 미술관

스타니수아프 아우구스트 포니아토프스키가 재위하던 기간에 '폴란드 계몽주의'가 프랑스 문화의 영향을 받았던 지식인 계층에 의해 발달했으며 그 반면 예술계에는 이탈리아 출신의 인물들이 지배적이었다.

흰색과 노란색, 회색이 조화롭게 어우러진 색채에, 바람에 휘날리는 띠부터 안장, 말의 갈기와 꼬리를 장식하고 있는 리본에 쓰인 밝은 푸른색이 대조를 이루고 있다.

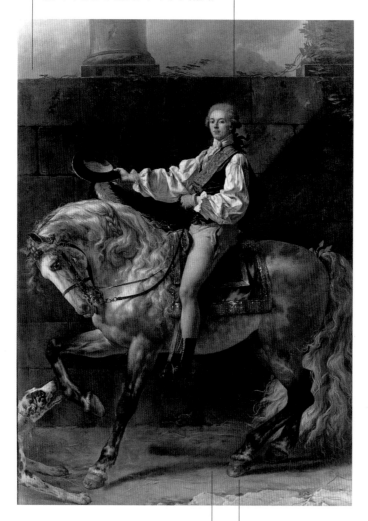

폴란드 국왕은 궁중에서 매 주 한 번씩 점심 연회를 열어 많은 예술가들을 초대했는데 그중 대다수가 이탈리아 출신이어서 '이탈리아인들의 점심'이라는 별칭으로 불리기도 했다.

생기가 넘치는 이 초상화는 회화적 에너지를 뛰어난 감성으로 표현하던 루벤스나 반 데이크의 영향을 받아, 다비드의 이후 작품에서 보이는 신고전주의 양식과는 동떨어진 초기 낭만주의적 경향을 나타내고 있다.

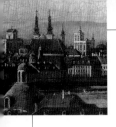

베를린은 문화, 예술의 중심지로 변화했으며 막강한 정치, 군사력의 상징으로서 큰 명성을 날리게 되었다. 군주들과 귀족층은 이 도시에 웅장한 바로크 양식의 건축물들을 세웠다.

베를린과 포츠담

▼ 게오르크 벤체슬라우스 폰 크노벨도르프, 〈음악 홀〉, 1745~1750년, 포츠담

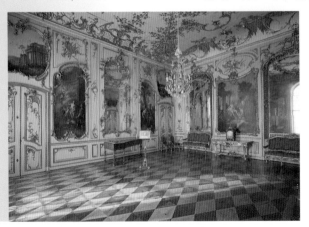

1600년대 후반에 들어서 프로이센은 게르만 인종이 세운 가장 강력한 국가로서 유럽 전역에 그의 정치, 군사력을 과시했다. 15세기부터 예술과 문화를 아끼던 호엔촐레른 왕조에 의해 통치되었으며 브란덴부르크 프로이센 왕국은 점점 더 많은 수의 예술가들의 관심을 끌어 들였다. 프로이센의 새로운 수도가 베를린으로 정해지면서 이 도시에 격조 높은 건축물의 설계와 도시계획 추진이 기획되었다. 1698년 안드레아스 슐뤼터는 슈프레 강의 섬에 세워진 고성을 재건축하는 대대적인 사업을 기획하여 진행시키지만 결국 정원의 부속건물만 완공하고 나머지 계획은 중단되었다. 모든 것에 있어 거대한 규모와 화려함을 추구하던 프리드리히 1세의 낭비벽을 충족시키기 위하여 국가 재정은 큰 위기를 맞았지만, 다행히 프리드리히 2세 대왕에 이르러 안정되면서 예술과 문화의 부흥정책이 시행되었는데 특히 프랑스 로코코 양식이 각광 받았다. 이 시기에는 문화가 크게 꽃을 피웠으며 궁중 전속 건축가였던 게오르크 폰 크노벨도르프는 오페라 극장(1741~1743)과 포츠담에 상수시 궁전(1745~1747)을 세웠다. 국왕은 가볍고 경쾌한 프랑스 로코코 양식을 애호했다. 이는 '걱정 없는(상수시)' 이라는 뜻을 지닌 궁전 이름에도 반영되어 있다. 포츠담은 이 시기에 전성기를 맞았으며 상수시 궁전은 전원에 지어진 왕의 별장으로 베를린에서의 경직된 생활에서 벗어나 유희를 즐기는 곳, 일종의 '전원 별장' 역할을 했다. 1786년 프리드리히 빌헬름 2세가 왕위에 올랐으며 그는 신고전주의적인 경향으로 예술계를 개혁하여 문화의 지속적인 발전을 꾀했다. 카를 고트하르트 랑한스는 1788년에 운터덴린덴 대로에 위치한 브란덴부르크 문을 신고전주의로 새로이 건축했다.

철학과 음악, 건축을 애호하던 프리드리히 2세는
1740년부터 건축가 크노벨스도르프를 시켜 샤를로텐부르크
성의 증축을 명했으며 슐레지엔 전쟁에 참여하고 있던
국왕은 이 사업을 하루 빨리 마칠 수 있도록 재촉했다.

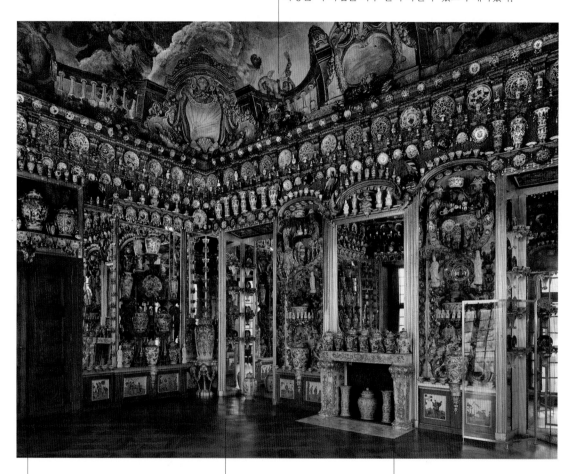

▲ 〈도자기 전시관〉, 베를린,
 샤를로텐부르크 성

인도와 중국, 극동 지역으로부터 상아,
자기, 옻칠 등을 재료를 하는 고가
상품들에 대한 수입이 점차 늘어나면서
귀족층의 수집 취향 또한 발달하게
되었다. 유럽에서는 18세기 초부터
자기 생산이 가능해졌는데 모조품을
연상시킬 정도로 동양의 자기제품을
모방하는 경우가 허다했다.

베를린에 위치한
이 '경이로운 방' 에는 중국
및 일본의 자기공예품으로
이루어진 뛰어난 수집품이
신설되어 있다. 이 방은
수집품을 전시하기 위한
용도로 설계되었는데
천장부터 바닥에 이르기까지
공간을 최대한 활용하기
위하여 만들어진 진열장과
선반, 벽감 등이 눈에 띈다.

샤를로텐부르크 성은 호엔촐레른
왕조의 화려한 문화를 증명해주는
베를린에 얼마 남지 않은 건축물
중 하나이다. 소피 샤를로테
왕비가 여름동안 거처하기 위하여
도시 외곽에 지은 별장으로서,
지식인과 예술인들의 만남의
장소로 활용되었다. 아내가
별세한 후 프리드리히 1세는
궁전과 그 주변 지역을 그녀의
이름으로 명명했다.

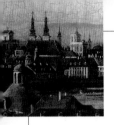

볼프강 괴테는 1794년 이 도시를 '경이로움을 담은 보석함'이라 칭했고, 하인리히 폰 클라이스트는 작센 지방의 수도는 '이탈리아의 하늘' 아래 있는 듯한 느낌을 준다고 표현했으며 사람들은 '엘베 강 유역의 피렌체'라고 부르기도 했다.

드레스덴

흥미로운 사실

드레스덴에는 인구가 조밀한 이탈리아인들의 집단 거주지가 형성되었다. 작센 왕가가 펼치던 예술 사업에 참가했던 50여 명의 이탈리아 출신 장인과 미술가, 기타 관련 인사들의 이름이 기록서류 등에서 확인되었는데 이들 중 특히 베르나르도 벨로토는 도시의 전경을 담은 풍경화로 명성을 떨쳤다. 드레스덴에서 최고로 인정받던 이탈리아 예술작품에 대한 갈망은 점점 더 증대되어 계몽주의와 뉴턴의 이론을 보급하던 국제주의적 자유주의자 프란체스코 알가로티는 1742~1744년에 아우구스트 3세로부터 임명을 받아 예술작품 매입을 담당했다.

프리드리히 아우구스트 1세(1670~1733)와 그의 아들 프리드리히 아우구스트 3세(1696~1763)는 드레스덴을 소위 '화려한 보석함'으로 변화시키는 데 큰 공헌을 한 군주들이다. 특히 예술에 지극한 애착을 가졌던 프리드리히 아우구스트 3세는 당시 총리대신이었던 브륄에게 이에 관한 직권을 이양하기도 했다. 이러한 예술사업의 기초가 된 것은 작센 지방의 강한 경제력으로, 전통적인 채광 산업이 이 시기에 금속 및 기계 산업으로 탈바꿈하는 중이었다. 건축계 거장들의 지휘하에 엘베 강의 양 유역에는 마테우스 다니엘 푀펠만과 발타사르 페르모저의 작품인 츠빙거 궁전을 중심으로 하는 대대적인 도시계획 사업이 진행되었다. 푀펠만은 이국적인 경향의 일본 궁전(1737)도 설계했는데 이 건물은 왕실의 자기 수집품의 전시를 위한 용도로 사용되었다. 동시에 판화와 고대 그리스 조각의 원작품도 수집되었으며 게멜데갈러리, 즉 회화 전시관을 설립하여 이에 전리품이 아닌 1746년 아우구스트 2세가 에스테 왕가로부터 매입하여 수집된 작품을 전시했다. 다섯 구역으로 나뉜 공간에 라파엘로와 코레조를 비롯한 이탈리아 거장들의 회화가 총 백여 점 전시되었는데 이 작품들은 십만 금화에 드레스덴으로 팔려왔던 것이다. 1755년 빙켈만은 바로 이 도시에서 신고전주의를 최초로 이론화한 저

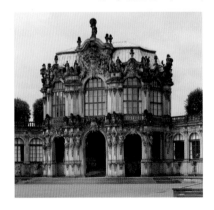

▶ 마테우스 다니엘 푀펠만,
〈츠빙거 궁전의 별관〉,
1709~1728년, 드레스덴

서 『그리스 미술의 모방에 대한 고찰』을 출판했다. 1700년대 말엽 상류계층에 속하던 여행객에게는 200여 년 전부터 수집되어온 화폐가 전시되어 있던 뮌츠카비네트나 특수 세공된 보석과 귀금속 예술품이 소장되었던 그뤼네스 게뵐베를 방문할 수 있는 기회가 주어졌다. 18세기의 드레스덴은 하나의 경이로운 방(Wunderkammer)이 아닌 경이로운 도시(Wunderstadt)로 비상했다.

마차는 장려한 왕실 화랑이 들어서 있는 왼편의 건물 앞에 멈춘다. 이 전시관에는 당시의 관례에 따라 북부 유럽과 이탈리아의 작품들이 나뉘어 벽면에 조밀하게 배열되어 있었다.

뒤편에는 프라우엔 교회의 쿠폴라가 솟아 있는데 이는 게오르크 베어에 의하여 1726~1743년에 건축되었다. 아우구스트 3세는 여섯 마리의 백마가 이끄는 금박을 입힌 마차를 타고 행인들의 경의 어린 인사를 받고 있다.

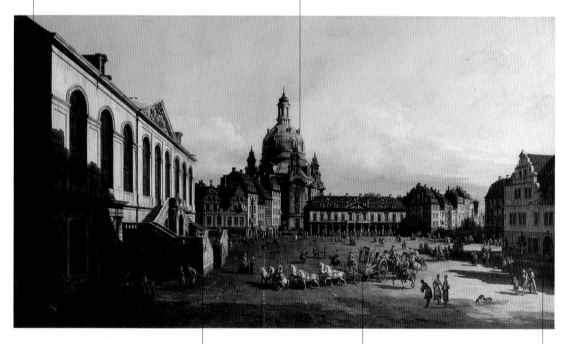

벨로토는 아우구스트 3세로부터 의뢰를 받아 도시의 전경이 담긴 14점의 풍경화를 제작하고, 이들을 그대로 모사한 작품을 국왕의 총리대신 브륄 공작에게 바쳤다. 예카테리나 2세는 화가를 자신의 궁중으로 불러들이는 데 실패하자 브륄 공작이 소유하던 벨로토의 작품 대부분을 엄청난 고가에 사들였는데 이 작품들은 오늘날까지도 에르미타슈 미술관에 소장되어 있다.

이 작품은 작센 대공국의 수도를 가장 장엄하게 표현한 작품 중 하나이다. 실제로 화가는 광장의 중앙에 왕실 전용 마구간을 향하고 있는 국왕이 탄 마차를 그려 넣었다.

이 풍경은 차갑고 투명한 빛의 희미한 조명 속에 포착되었다. 빛과 그림자, 명암이 엇갈리는 선들, 구름과 건물의 그림자가 함께 어우러져 있다.

▲ 베르나르도 벨로토, 〈드레스덴의 신 시장 광장〉, 1749~1752년, 상트페테르부르크, 에르미타슈 미술관

이 작품은 화가가 작센 지방을 두 번째 방문했을 때
제작한 것으로 폐허가 되어버린 고딕 양식의 산타크로체
교회의 모습을 사실적으로 묘사하고 있다. 이 교회는
드레스덴의 기념비적인 주요 건축물 중 하나로 몇 년 후
로코코 양식으로 재건되었다.

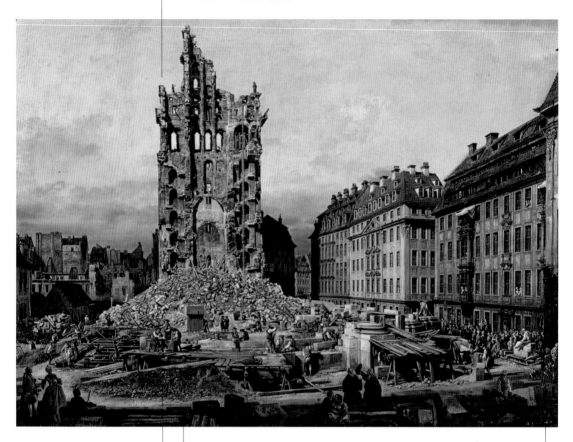

교회 건물은 7년 전쟁 중
1760년 7월 19일 프로이센
군대의 폭격을 받아
붕괴되었다. 이 그림은
미술사상 가장 강력한 반전
작품 중 하나로 손꼽힌다.

폐허가 되어버린 교회를 주제로
한 이 작품에서 화가는 폭파된
건물의 잔해를 마치 인체를
해부하듯 묘사했다. 이로부터
2세기 후 제2차 세계대전 말엽
폭격에 의하여 이와 동일한
장면이 재현되었다.

벨로토는 1747년, 26세의 적은
나이에 아우구스트 3세의 초청을
받아 드레스덴으로 향했다.
이곳에서 그는 국왕의 야심적인
기획하에 완성된 기념비적이며
근대적인 건축물들이 세워진
도시의 광경을 화폭에 담아냈다.

▲ 베르나르도 벨로토,
〈산타크로체 교회의 붕괴〉,
1765년, 드레스덴 회화 전시관

마이센에서 자기 제작법이 발견되면서 이 도시의 이름이 널리 알려지게 되었다. 흥미진진한 과정을 거쳐 획득한 마이센의 자기 기술 덕분에 18세기에 들어 전 유럽에서 고급스럽고 우아한 자기제품을 생산할 수 있었다.

마이센

마이센에 아우구스트 2세의 명에 의한 자기 공장이 설립되면서 이 소도시는 전성기를 맞게 된다. 고귀한 재료로 만들어진 자기공예품은 1600년대 유럽 전역의 귀족층에서 선풍적인 인기를 모았으나 그 공정 비법은 중국 황실에서 극비 사항으로 보호되었기 때문에 아무도 알아낼 수 없었다. 작센의 선제후 아우구스트 2세는 이 귀한 예술품에 지대한 관심을 가져 마이센 출신의 연금술사 프리드리히 뵈트거로 하여금 순수자기를 만들어내는 비법을 연구하도록 했다. 연구 초기에 뵈트거는 초경질의 붉은 석기를 개발했는데 이는 광택도가 높고 유리처럼 다면적인 세공이 가능했다. 1708년 1월 15일 그는 콜디츠의 고령토와 설화 석고를 혼합하여 드디어 유럽에서 최초로 자기를 생산하는 데 성공했다. 그로부터 2년 후 마이센에 왕립 자기 공장이 설립되었는데 이는 작센 왕실의 자랑으로서 전 유럽 궁정들의 부러움을 샀다. 아우구스트 2세 왕정은 마이센의 자기 제작법, 아르카눔이 새어나가지 않도록 연금술사 프리드리히 뵈트거를 철저히 감시했음에도 불구하고 그가 사망한 해인 1719년 마이센 왕립 공장에서 일하던 두 직공에 의하여 빈에 불법적으로 팔리게 되었다. 그 직후 빈 왕궁을 위하여 자기를 생산하던 요한 클링거는 위장된 신분으로 마이센 자기 공장에서 일하며 모든 제작 과정과 채색 작업의 비법을 익히게 되었다. 그 외의 아직 알려지지 않았던 세부적 사항은 만취한 상태의 자기 전문가 요한 링글러로부터 비법이 상세하게 기록되어 있는 문서가 도난당하면서 알려지게 되었고 이때부터 유럽의 수많은 도시에서 품질이 뛰어난 자기제품을 생산하게 되었다.

▼ 요한 요아킴 켄들러, 〈촛대〉, 1765년경, 모사카우(데사우), 국립 미술관

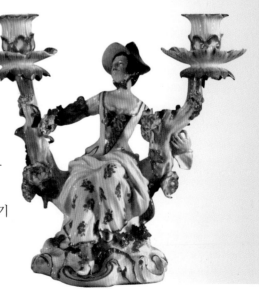

개발 및 확장 사업이 끊이지 않았던 뮌헨은 화려하고 웅장한 바로크 건축물들이 가득한,
귀족계급을 대표하던 도시였으며 18세기 말에는 세련된 신고전주의 건축물들이 들어섰다.

바이에른 주 뮌헨

흥미로운 사실
뮌헨 로코코 양식의 보석이라
불리는 궁중 극장 구 레지덴츠
극장은 프랑수아 드 퀴빌리에
에 의해 설계되었다.
홀 내부는 상아와 금을
사용하여 화려하게
장식되었고 천장의
프레스코는 요한 바티스트
치머만이 제작했다.

뮌헨은 건축적 재개발이 활발히 진행되는 도시였다. 17세기에 지어진
테아티너 교회에서 작업 중이던 아고스티노 바렐리와 최연소 건축가 엔
리코 추칼리를 비롯한 수많은 이탈리아 출신의 예술가들이 이곳에서 활
동했다. 동일 분야의 거장 중에는 프랑스 로코코 양식을 선호하던 건축
가 요제프 에프너와 바이에른 지방의 선제후의 요청으로 1725년에 궁정
의 설계를 담당했던 프랑수아 드 퀴빌리에도 있다. 퀴빌리에는 후세에
대주교 건물로 사용된 홀스타인 궁전과 테아티너 교회의 정면, 그리고
1718년까지 바이에른 국왕의 거처였던 님펜부르크 궁전 내에 사냥을 위
한 별채로 쓰였던 아말리엔부르크 등의 다양한 건축물을 설계했다. 특
히 아말리엔부르크의 거실은 아치 모양의 호화로운 거울과 넓은 창, 은
빛의 스투코로 빚어진 식물의 넝쿨, 조가비, 풍요의 뿔, 어린 천사, 악기
장식이 함께 어우러진 걸작이다. 로마에서 반종교개혁의 공식적인 예술
양식으로 인정받았던 바로크는 역시 가톨릭이 지배하던 바이에른 선제
국의 뮌헨에서 쉽게 전파되어, 이 분야의 탁월한 걸작들이 탄생하게 되
었다. 아잠 형제는 환영주의의 거장으로서 독일의 후기 바로크 시대를
대표하는 예술가들이었다. 이들은 1733년 네포무크의 장크트 요하네스
를 기리는 교회를 그들의 소유지에 세우게 되는데 그 폭이 총 9미터에
불과했다. 공간의 협소함에도 불구하고 나선형 기둥과 우아한 난간, 높

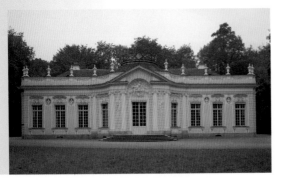

▼ 프랑수아 드 퀴빌리에,
〈사냥 별궁〉, 1734~1739년,
뮌헨, 아말리엔부르크

다란 회랑을 적소에 배치하고 이를 금빛의 스투코로
만들어진 아라베스크 무늬와 프레스코로 장식하여 뮌
헨의 후기 바로크 최고의 걸작을 탄생시켰다. 18세기
후반 고전주의 경향이 바로크를 대체하고 부유한 부
르주아 계층이 자신을 대표하는 건축물의 설계를 요
구하게 되면서 새로운 도시계획에 관심이 모아졌다.
이리하여 뮌헨에는 신고전주의 양식으로 장식된 간결
한 건물들이 들어선 새 구역들이 생겨나기 시작했다.

화가는 바이에른 선제후의 여름 별장의 서쪽 면을 포착했다. 궁전의 정면에는 화단과 산책로의 장식미를 살려 정확하게 좌우대칭을 이루고 있는 정원이 펼쳐져 있다.

뒤편으로 멀리 보이는 뮌헨 시의 전경 중 테아티너 교회와 성모 프라우엔 교회의 종탑이 높게 솟아 있다.

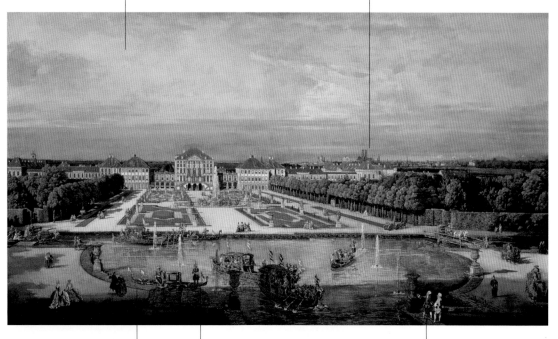

벨로토는 이 작품을 뮌헨 전경 1점과 님펜부르크 전경 2점과 함께 막시밀리안 3세 요제프 선제후를 위하여 제작했으며 뮌헨의 레지덴츠 궁을 장식하는 데 사용했다.

선제후의 요청에 의하여 네 척의 곤돌라와 사공이 베네치아로부터 도착했다. 곤돌라는 궁을 방문하던 귀족들이 즐길 수 있도록 항시 대기되었다. 호수의 가장자리에는 직사각형의 저수지와 선박 및 곤돌라의 승강장이 설치되어 있으며 이 배들은 바이에른 왕국을 상징하는 흰색과 푸른색으로 장식되어 있다.

화폭 속에 담긴 장면은 막시밀리안 3세 요제프 선제후가 1761년에 그의 사촌인 팔라틴 선제후 카를 테오도르가 궁을 방문했을 때 열었던 축하연으로 짐작된다. 두 인물 모두 하단 오른편에 그려져 있다.

▲ 베르나르도 벨로토, 〈정원에서 바라본 님펜부르크 궁전〉, 1761년, 워싱턴, 내셔널 갤러리

교회의 내부는 건축과 조각, 회화가 하나로 어우러져 마치 베르니니를 기념하는 신성극장을 떠오르게 하는 연극무대와 같은 효과를 주고 있다.

이 교회는 아잠 교회라고도 불리는데 그 이유는 아잠 형제가 그들과 친분이 있던 건축가, 조각가, 화가를 고용하여 자신들의 비용으로 이 건축물의 전체를 제작하고 장식했기 때문이다.

공간의 협소함에도 불구하고 아잠 형제는 그 내부에 나선형 기둥과 우아한 난간, 높다란 회랑을 적소에 배치하고 이를 금빛의 스투코로 만들어진 아라베스크 무늬와 프레스코로 장식했다. 제한된 공간에 다양한 형태의 건축적 요소를 조화시킨 뛰어난 재능은 보로미니로부터 받은 영향을 보여주는 듯하다.

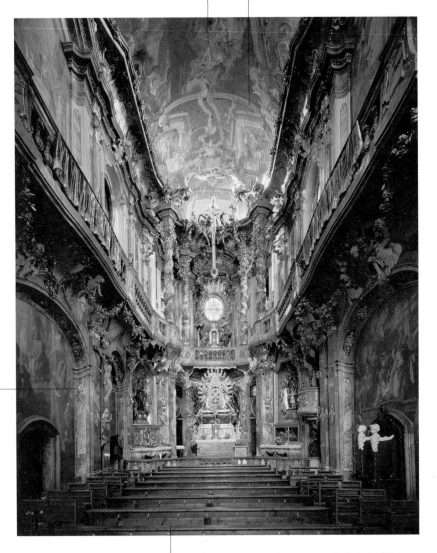

▲ 코스마스 다미안과 에기트 크비린 아잠,
〈네포무크의 장크트 요하네스 교회〉,
1733~1735년, 뮌헨

교회 안으로 들어와 중앙통로(nave)에 서면 두 창문을 통해 들어오는 햇빛으로 조명된 반원통형 천장으로 이어지는 환영주의적인 공간 속에 빠져들게 된다. 이들 형제는 로마에서 교육을 받았으며 이탈리아의 바로크 예술과 원근법을 사용한 건축구조에서 큰 영향을 받았다.

뱀이 담긴 잔은 성 요한네스를 나타내는 상징 중 하나이다. 에페소스에 있는 디아나 신전의 사제가 성 요한네스의 신앙을 시험하기 위해 독이 담긴 잔을 건넸다. 성인은 독을 마시고도 아무 이상이 없었을 뿐 아니라 그 이전에 같은 이유로 독배를 마시고 목숨을 잃었던 두 남자를 다시 부활시키기까지 했다고 전해진다.

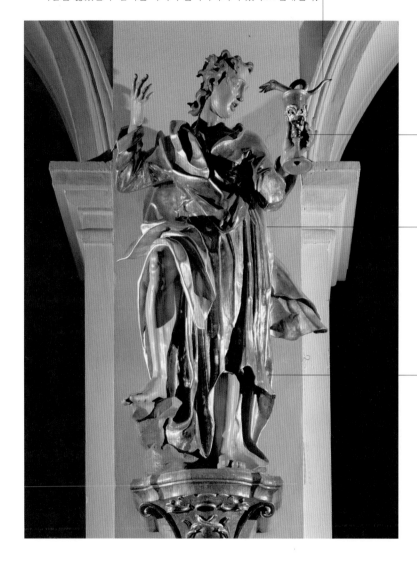

성 요한네스와 관련해 중세 시대부터 잔은 가톨릭교를, 뱀을 악마를 상징한다고 알려졌다.

성 페트루스 교회의 목조 제단 작업에 중부 독일의 로코코 조각가 중 가장 저명했던 이그나츠 귄터도 합류했다. 이 조각상의 생동감 있게 휘날리는 옷자락의 표현은 귄터의 영향을 받은 것으로 보인다.

도시 중심의 마리엔 광장에 위치한 성 페트루스 교회는 뮌헨에서 가장 오래된 교구이다. 교회 내부의 스투코 장식과 프레스코 회화는 요한 바티스트 치머만에 의하여 제작되었고, 가톨릭 4대 교부 조각상(1732)은 에기트 크비린 아잠의 작품이다. 교회의 숭앙봉로에 배치된 성 요한네스 조각상은 내부 전체의 우아하고 고상한 경향의 조각 및 회화 장식과 조화를 잘 이루고 있다.

▲ 요세프 프레츠너,
〈사도 성 요한네스〉, 1767년경,
뮌헨, 성 페트루스 교회

17세기 말부터 18세기 전반까지 종교적 건축물은 바이에른에서 크게 발달해, 유럽에서 가장 격조 높은 고유의 후기 바로크 양식을 창출해냈다.

바이에른

흥미로운 사실
바이에른 지방에 세워진 교회의 건축적 특징 중 하나는 건물의 외부와 내부가 지닌 대조성에 있다. 실제로 단순하고 소박해 보이는 외양과는 반대로 환영주의 기법을 사용한 웅장하고 화려한 실내장식이 돋보이는 다수의 종교 건축물을 찾아볼 수 있다.

▼ 요한 바티스트 치머만, 〈그리스도의 환생과 희생〉, 천정화의 부분, 1744~1754년, 슈타인가덴의 비스 교회

반종교개혁 이후 이탈리아에서 크게 활성화되었던 바로크 양식은 관람자의 감탄을 자아내 감정적으로 도취시키는 예술품의 창조를 목표로 삼았다. 로마 교황은 이를 성상 파괴를 주장하던 이교도적인 기독교 종교개혁 세력의 간소하고 절제적인 경향에 대항하는 효과적인 수단으로써 이용하고자 했다. 중북부 독일인은 절제된 생활과 하느님과의 직접적 교감을 내세우던 루터와 칼뱅의 설교를 따른 반면, 남부 바이에른인은 가톨릭교의 전통을 고수하며 이 지방 고유의 독창적인 종교 예술을 찬란하게 꽃 피웠다. 특히 프랑스나 이탈리아와의 국경에 접한 지역에서는 이들 나라 출신의 예술가들이 활동했으며, 수많은 이탈리아 예술가들이 가톨릭교가 성행하던 남부 독일의 주요도시에서 그 지역 출신의 예술가들과의 공동 작업을 활발히 벌였다. 실내장식이 거의 전무하던 북부 지방의 교회들에서 화가나 실내 장식가를 고용하는 일은 매우 드물었던 반면 바이에른 지방에서는 새롭고 호화로운 예배당들이 많이 세워지면서 바로크 양식을 전파시켰다. 그 결과 세련되고 화려하며 때로는 지나치게 과한 장식을 갖춘 건축물들이 지어졌는데, 대표적인 예로 비스 교회를 비롯한 슈타인가덴과 로르, 오토보이렌의 교회 등이 있다. 로코코 양식으로 지어진 위 교회들의 밝은 내부는 마치 연극무대의 배경처럼 보는 이의 시점에 따라 변화하는 역동적인 원근법에 따라 설계되었다. 오토보이렌의 베네딕투스회 대수도원 교회의 개조 사업에는 도미니쿠스 치머만 등 그 당시 가장 유명했던 건축가들이 고용되었다. 로르 시에 위치한 이 교회는 아우구스티누스 수도회의 수사들이 설립했는데, 그 제단에는 에기트 크비린 아잠이 1723년 '성모 마리아의 승천'을 주제로 제작한 아름다운 조각상이 있다. 이 작품은 바로크 양식의 연극조의 극적임을 보여주는 대표적인 예로서 마치 살아 움직이는 듯한 동적 효과가 뛰어나게 표현되었다.

숲과 초원 사이에 '데르 비스', 즉 초원 속 교회가 솟아 있다. 당시의 관례에 따라 교회의 내부는 두 부분으로 나뉜다. 가톨릭 교부와 미덕의 의인상들이 배치된 하부는 지상을 상징하며, 설교단은 하느님의 말씀에 대한 선언이자 예수가 개선하는 상단에 위치한 천상으로 이어주는 역할을 한다.

1738년 한 조각상이 눈물을 흘린 기적이 발생하여 이곳에 근접한 슈타인가덴 수도원의 수도사들이 성지순례 인파가 끊이지 않는 기적의 장소에 사원을 짓도록 결정했다. 설계는 도미니쿠스 치머만이 담당했다. 건축가이자 스투코 장식가였던 그는 건물의 장식적인 면을 최대한 고려했으며, 내부 스투코 장식과 천장의 프레스코를 제작한 그의 형 요한 바티스트와 공동으로 작업을 진행했다.

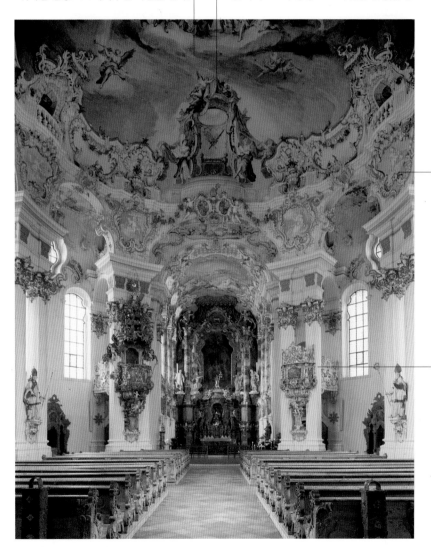

로카유풍의 화려한 스투코 장식은 건축물의 무게감을 삭감해주며 흰색과 금색이 어우러진 이 스투코 장식은 건물구조와 떼어놓을 수 없는 그 일부를 차지하고 있다.

건축가는 타원형의 도면 위에 흔하지 않은 사각기둥을 쌍으로 배치했다. 긴 성가대석은 원근법적 효과를 배가시켜준다.

▲ 도미니쿠스 치머만,
〈슈타인가덴의 비스 교회 내부〉

금박을 입힌 스투코 장식은 흰색과 금색의
아름다운 조화 속에서 빛을 발한다. 격조
높은 우아함이 가득한 인물상의 옷깃이
역동적으로 파도치고 있다.

유서 깊은 예술가 가문 출신의
아잠 형제는 독일 남부의 가톨릭
지역에서 화려한 로코코
장식미술의 대가로서 활동했다.

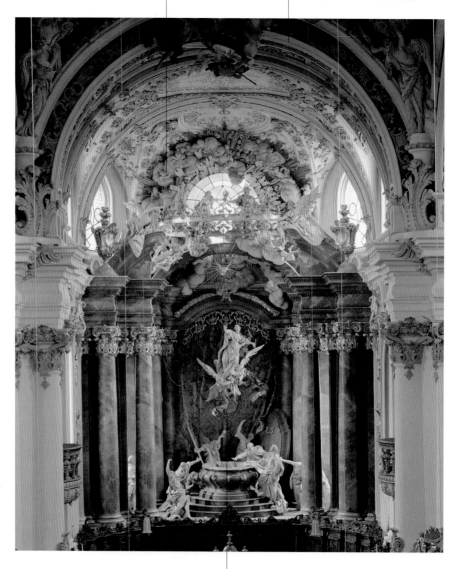

교회의 중앙제단에는 바로크 양식으로 장식된 거대한
예술품이 있는데, 이는 건축과 조각, 장식미술을
혼합하여 강력한 연극적 효과를 자아내고 있다. 성모
마리아는 묘를 둘러싸고 있는 극적인 몸짓의 사도들
위에서 두 천사에 의지하여 하늘로 오르고 있다.

▲ 코스마스 다미안과 에기트 크비린 아잠,
〈성모 마리아의 승천〉, 1723년, 로르,
성 아우구스티누스 수도회 교회

수노원의 외부는
역동적인 다양한 선들이
복합되어 간결한 형태를
이루고 있다.

교회의 개조사업 기간은 두
시기로 나눠지는데
1717~1731년에 수도사들의
거처를 위한 건물들이
지어졌고, 그 이후에 교회를
화려하게 개조하는 작업이
진행되었다. 요한 야콥
차일러는 장식과 조각으로
호화롭게 치장된 내부에
뛰어난 원근법을 사용한
프레스코를 제작함으로써
실제 공간보다 확장되어
보이도록 만들었다.

코니스 사이에서 놀이를
즐기는, 스투코로 만들어진
두 아기 천사 조각상은 마치
공중에 떠 있는 듯한 느낌을
자아낸다.

모든 제단과 평신도석,
수도사석, 설교단, 오르간
연주단의 제작은 요세프 안톤
포이히트마이르에 의하여
지휘되었다.

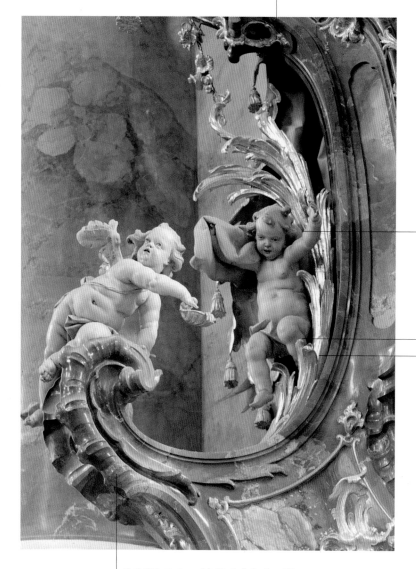

바이에른 로코코 예술의 걸작인 이 교회는
천년의 역사를 자랑하는 오토보이렌의
베네딕투스 수도원에 속한다. 건축 구조물과
내부 장식을 기막히게 통합시켜 실내 공간을
실제와 다르게 보이도록 만들었다.

▲ 요세프 안톤 포이히트마이르,
〈아기 천사〉, 1757~1764년,
오토보이렌 수도원

슈바벤에는 수많은 종교적 용도의 건축물이 당시 지배적이던 바로크 양식으로 새로이 지어지거나 개축되었다. 이중에는 귀중한 고대 문헌이 보관되던 광대한 도서관 또한 포함되곤 했다.

슈바벤

흥미로운 사실
이그나츠 귄터가 제작한 로트 암 인 교회의 제단 조각과 야누아리우스 치크가 그린 바드 슈센리드 교회의 프레스코, 그리고 도미니쿠스 치머만이 1754년에 건축한 부속 도서관은 슈바벤의 걸작으로 잘 알려져 있다.

▼ 요세프 안톤
포이히트마이르, 〈꿀을 먹는 아기 천사〉, 1748~1750년, 비르나우, 프라우엔 교회

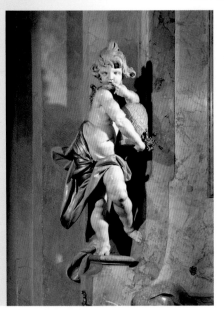

중부 유럽에서는 수도회의 소유지가 점점 더 확장되어 수도사들은 상류 귀족층과 비등한 경제적 영향력을 행사하게 되었고, 이에 따라 새로운 종교 건축양식이 오스트리아와 보헤미아를 거쳐 프랑켄, 슈바벤, 스위스, 바이에른, 작센 지방까지 전파되는 데 크게 일조하였다. 새로운 예술 사업들 중 대부분은 베네딕투스와 시토, 프레몽트레회에서 벌인 수도원 건물의 신축 혹은 개축 작업으로, 그 대다수가 규모나 화려함에 있어 여느 군주의 궁정에 못지 않았다. 슈바벤의 새로운 건축적 구조는 스투코 장식, 조각 및 회화 작품과 하나로 통합되어 하나의 '게잠트쿤스트베르크(Gesamtkunstwerk)', 즉 종합예술작품을 이루었으며 이에 내재하는 강한 역동성은 깊은 인상을 주었다. 포어아를베르크 지방에 세워진 기술학교는 독일 남서부에서 종교 건축문화가 발전하는 데 결정적인 역할을 했다. 건축가들은 이론과 기술 모든 면에서 일정한 서적의 내용을 그대로 따랐으며, 베소브룬 출신 스투코 장식가들의 공동 작업에 힘입어 흰색과 백색의 스투코 장식이 가득하게 들어선 건축물들을 설계하곤 했다. 이러한 예술 사업에는 치머만 형제나 피터 팀, 야누아리우스 치크, 요세프 안톤 포이히트마이르와 같은 일류 건축가들과 조각가, 스투코 장식가, 화가들이 참여했다. 중세에 세워진 소도시 비베라크 안 데르 리스는 이곳에 들어선 건축물의 수와 웅장함 때문에 '북부 슈바벤 지역의 바로크 천국'이라고 불렸는데, 그중 1728~1733년에 치머만 형제가 지은 슈타인하우젠 교회는 최고의 걸작으로 그 외관은 정결하고 소박한데 비하여 내부는 복합적 양식의 장대한 벽기둥으로 둘러싸인 타원형 중앙 복도가 연극 무대화와 같이 장식되어 있다. 탁월한 환영주의를 사용하여 마치 하늘로 이어지는 듯한 형 요한 바티스트의 대규모 프레스코 천장화를 이용하여 도미니쿠스는 내부 공간을 수직적으로 확장시켰다.

광채를 발하는 흰색이 지배적인 교회 내부 장식은 교회에 들어서는 이를 환하게 비추는 동시에 타원형 천장화의 밝은 색채를 반사시키고 있다.

스투코의 건축적 요소와 인물상들은 신도들이 접근할 수 없는 천상의 세계를 시각적으로 보여주고 있다. 동물들과 다양한 종류의 새들이 벽면과 천장 사이의 공간을 매우고 있다.

▲ 요한 바티스트 치머만, 〈성모 마리아를 찬양하는 네 대륙〉, 1731년, 슈타인하우젠, 성 페트루스와 성 파울루스 교회

이 교회는 화가의 형제 도미니쿠스 치머만에 의하여 1728~1733년에 건축되었다. 긴 타원형의 도면에 열 개의 웅장한 벽기둥을 배치시켜 실제의 높이보다 더욱 확장되어 보이도록 지어졌다.

요한 바티스트 치머만은 이 프레스코에 네 개의 대륙과 에덴동산을 의인화하여 상징적으로 묘사했다.

1744년 마틴 쿠엔은 고대와 가톨릭계의 지식에 대한 찬양을 주제로 하는 천장화를 제작했다.

지식의 저장고로서의 도서관의 설립은 이제는 더 이상 황제나 군주들만이 지닌 특권이 아니었으며 천여 년에 걸친 전통의 베네딕투스 및 시토 수도회 또한 이를 보유하게 되었다.

서적들이 책장에 가지런히 놓여 있는 도서관의 내부는 마치 왕궁과 같이 웅장하며 화려하게 장식되어 있다.

도서관의 가장자리에 배치된 조각상들은 여러 종류의 미덕과 과학을 의인화시킨 것이다.

18세기 중반에 이르러 비블링겐의 베네딕투스회 수도원의 부속 도서관이 설립되었으며 그 설계는 크리스티안 비이데만이 맡았다. 홀의 내부는 만곡한 회랑에 의하여 분할되어 있는데 이를 구성하는 붉은색과 녹색의 대리석 효과를 낸 서른 두 개의 목조 기둥과 금박을 입힌 화려한 주두가 특징적이다.

▲ 〈베네딕투스회 수도원의 부속 도서관〉, 1744년경, 비블링겐(울마)

독일의 군주들은 사적인 용도의 건축물 역시 왕국을 대표하는 궁전과 같이 설계했다. 이는 당시에 건축물이 지닌 웅장함과 화려함의 정도가 정치 및 경제적 세력의 강도를 나타내는 상징으로 여겨졌기 때문이다.

레지덴츠슈타트

저택의 도시를 의미하는 레지덴츠슈타트의 놀랄 만큼 아름다운 광경은 소규모의 여러 군주제로 나뉘어 있던 독일 지방 세력들의 독립성을 보여준다. 이는 건축, 회화, 조각, 장식미술 등 각기 다른 분야에 속하던 예술을 효과적인 표현 수단이라는 명목하에 통합시킨 예를 대표적으로 보여주고 있다. 포머스펠덴의 바이센슈타인 궁전은 1711~1718년에 요한 디엔첸호퍼와 요한 루카스 폰 힐데브란트에 의하여 밤베르크 출신의 군주 및 주교의 여름 별장용으로 건축되었다. 가장 혁신적이면서 탁월한 원근법이 사용된 공간은 기념비적인 계단으로, 이는 대규모의 천장과 스투코 장식으로 화려하게 꾸며져 있다. 디엔첸호퍼는 귀빈들을 맞이하는 장소이자 사교계의 연회장으로도 사용이 가능한 다목적 공간으로서 이 계단 홀을 설계했다. 그에 더하여 힐데브란트는 이곳에 높다란 아치가 즐비한 회랑을 지어 그 장대함을 강조했으며, 그 꼭대기는 요한 비스가 프레스코 천장화로 장식했다. 가장 유명한 군주의 저택 중 하나가 위치하고 있는 바이에른의 뷔르츠부르크 시는 17~18세기 사이에 쇤보른 가의 군주와 주교가 벌인 예술 사업으로 인하여 큰 전성기를 맞았다. 1720년 무렵 군주는 발타사르 노이만을 고용하여 전 궁중인과 함께 거처할 광대한 규모의 가택을 설계하도록 했다. 노이만은 전체적인 조화와 균형을 고려하여 중앙에 팔각형 형태로 황제의 방을 설계하고 이를 중심으로 나머지 공간들을 배치했다. 그중 삼단으로 나뉜 대규모의 층계가 있는 홀이 가장 유명하다. 이는 남부 독일의 바로크 예술을 대표하는 걸작으로서 바이센슈타인 궁전의 계단 홀과 같이 하나의 독립적인 공간으로 설계되었다. 광대한 규모의 아치와 역동적인 조각상들로 장식된 세련된 계단의 난간 부분 외에도 티에폴로가 제작한 쇤보른 군주를 칭송하는 주제의 프레스코 천장화는 보는 이로 하여금 감탄을 자아내게 만든다.

흥미로운 사실
레지덴츠슈타트 궁전에는 군주들의 호화로운 사교계 생활을 위해 지어진 바로크 양식의 연회장뿐 아니라 화단과 연못, 분수, 조각상과 수목이 즐비한 산책로 등을 갖춘 프랑스식 정원 또한 그 탁월한 미를 자랑한다.

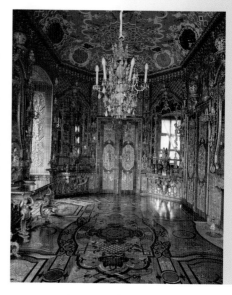

▼ 요한 디엔첸호퍼, 요한 루카스 폰 힐데브란트, 〈거울의 방〉, 1711~1718년, 포머스펠덴, 바이센슈타인 궁전

뮌헨의 궁중 건축가였던 프랑수아 드 퀴빌리에는 레지덴츠슈타트로 불려와 로코코 양식의 실내장식을 갖춘 프랑스식 궁전을 건축했다.

천장화는 카를로 인노첸초 카를로니가 1743년에 비텔스바흐의 우상화를 주제로 제작했다. 그는 이 궁전에서 계단 홀의 천장화를 비롯하여 다수의 예배당과 수많은 공간의 프레스코를 그렸으며 그 대가로 5,325탈러에 해당하는 금액을 받았다.

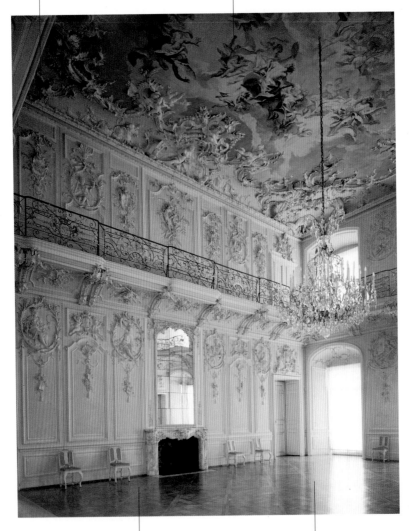

▲ 프랑수아 드 퀴빌리에,
〈아우구스투스부르크 성의 식당〉,
1728~1743년, 브륄,
아우구스투스부르크 궁전

이 궁전은 라인 강 지방에서 유일한 프랑크 바이에른 로코코의 걸작으로, 선제후이자 대주교였던 클레멘스 아우구스투스의 뜻에 의하여 세워져 그의 이름으로 칭해졌다.

1741~1744년에 발타사르 노이만은 성 내부에 역동적인 곡선과 쌍을 이룬 기둥, 인물상으로 장식된 벽기둥이 즐비한 현관홀을 갖춘 웅장한 계단이 배치된 공간을 만들었다.

티에폴로는 광대한 천장과 코니스를 따라 당시 지리학 및 자연학의 지식세계를 놀랍고도 아찔한 광경 속에 담았다. 이 작품은 가장 큰 규모의 프레스코 회화 중 하나이다.

코니스에는 유럽과 아프리카, 아시아, 아메리카 대륙을 상징하는 의인상들이 걸터앉아 있다. 각 대륙을 상징하는 인물과 각기 그를 대표하는 특유의 다양한 동식물들이 어우러져 있어 마치 환영과 같은 느낌을 주는 광경을 자아내고 있다.

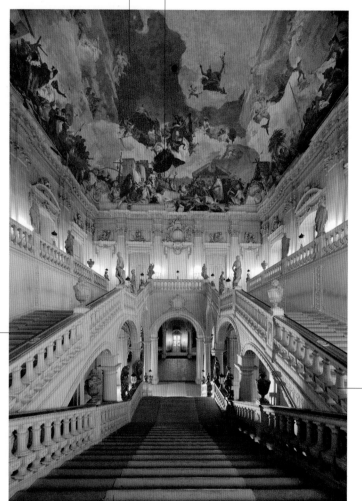

건축가와 화가들이 공동으로 이뤄낸 이 걸작에 의하여 뷔르츠부르크 궁전은 1700년대 전 유럽에서 가장 뛰어난 예술적 공간으로 명성을 떨쳤다.

이 궁전의 설계를 담당한 노이만은 쇤보른 가문으로부터 적극적이며 세심한 후원을 받았으며 좀더 심도 있는 문화를 접하기 위해 파리와 빈을 방문하기도 했다.

▲ 발타사르 노이만, 〈대층계〉, 잠바티스타 티에폴로, 프레스코, 1737~1753년, 뷔르츠부르크 궁전, 레지덴츠

노이만은 뷔르츠부르크 궁전 내부의 중앙에 연극 무대와 같은 계단 홀을 설계하여 하나의 '빛의 향연'을 창조해 내었다. 삼단으로 구성된 계단은 티에폴로가 그린 대규모의 프레스코 천장화 아래 펼쳐져 있으며, 궁전 내의 홀과 프레스코 천장화들은 그 공간에 알맞도록 기획된 건축적 요소로 구성된 무대 위에 선을 보이고 있다.

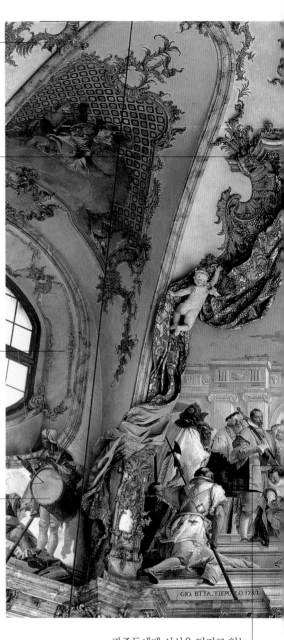

티에폴로는 자신의 아들
잔도메니코와 로렌초의 보조를 받아
정밀한 건축물이 들어서 있는 배경과
그 안에 호화로운 의상의 동적인
군상을 세심한 주의를 기울여 기획한
구도에 따라 배치했다.

흰색과 금색의 스투코로 만들어진
거대한 연극무대의 막은 티에폴로가
기획하고 티치노 출신의 안토니오
보시가 제작했다. 그 내부에는
레지덴츠 도시의 역사 중 일화를
다루고 있는데 군주인 동시에
주교직을 수여받은 하랄트는 이
작품을 통하여 자신이 맡고 있는
위치에 대한 정당성을 역사적인
사실에서 찾고자 이 작품을
의뢰했다.

이 지방의 주교이자 군주의
뷔르츠부르크 궁정에서 화가가
제작한 황제의 방 프레스코 회화에는
도상학적으로 그리스 신화와 중세
독일, 지방 주교의 전통적인 세력을
나타내는 요소가 복합되어 있으며
휘황찬란한 색채와 광채가 환하게
빛을 발하고 있다.

실내 코니스 위로 발랄한 시동들과
문장, 용병들의 모습이 작가의
풍부한 상상력에 의하여 자유롭게
표현되어 있다.

관중들에게 시선을 던지고 있는
시동 뒤로 보이는 개선문 아래
제국의 재무장관이 즉위식
문서를 손에 들고 서 있다. 그
옆에는 타국의 선제후들과
프랑켄 총재가 그려져 있다.

▲ 잠바티스타 티에폴로,
〈주교 하랄트의 임관식〉,
1751~1752년, 뷔르츠부르크 궁전,
레지덴츠, 황제의 방

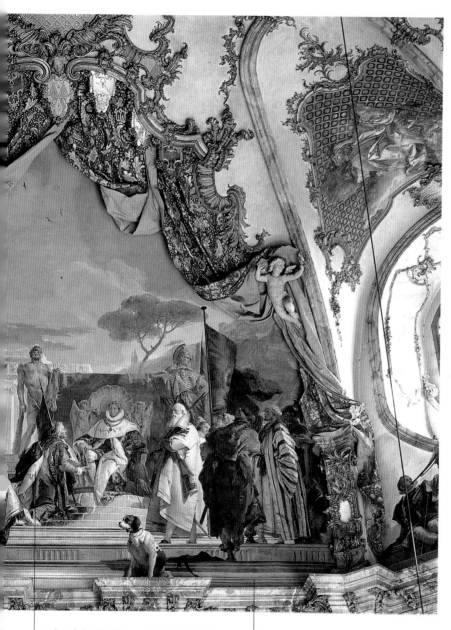

프리드리히 1세 황제는 1168년 뷔르츠부르크 의회에서 하랄트 주교를 프랑켄 공작으로 임명하고 영토를 수여했다. 그러나 선대의 하랄트 주교는 이 작품을 의뢰한 장본인인 후대의 주교, 카를 필리프 폰 그라이펜클라우 선제후의 모습으로 그려졌다.

왕좌로 오르는 계단에 앉아 있는 개의 시선은 관중 쪽을 향하고 있는데, 엄숙한 권력의 향연보다는 황제의 방을 방문한 사람들에게 더 관심을 갖고 있는 듯 보인다.

합스부르크 제국

빈

잘츠부르크

인스부르크

멜크와 장크트플로리안

프라하

1684년 합스부르크 왕조는 빈에 상주할 왕궁을 세우기로 결성했다. 이때부터 귀족들의 화려한 궁전 건축을 위한 예술 사업이 크게 벌어지면서 도시의 모습이 세련되고 호화롭게 변화되어 갔다.

빈

터키령이었던 헝가리를 되찾은 지 몇 년 지나지 않은 1683년에 오스만 제국의 공격에 대항하여 승리한 오스트리아는 18세기에 진입하면서 막강한 경제력과 영토의 확장을 바탕으로 새로운 강국으로 부상했다. 빈을 유럽의 어느 수도에도 밀리지 않는 도시로 변화시키고자 하는 조짐이 일어났고, 이로 인해 건축 사업이 대대적으로 시행되면서 외국으로부터 많은 예술가들이 이곳으로 불려오게 되었다. 오스트리아 출생의 건축가 요한 베른하르트 피셔 폰 에를라흐(1656~1723)와 요한 루카스 폰 힐데브란트(1668~1745)는 각기 다른 시기에 황실 수석건축가로 임명되었다. 이들은 빈에서 귀족층과 황실 측근의 가택을 설계 및 건축하는 작업을 주로 진행했다. 그러나 피셔의 최고 걸작은 종교계 건축물인 성 카를 대성당이다. 이는 흑사병의 유행 후 카를로스 6세에 의해 종교적 봉헌의 의미로 지어지기 시작했으며, 빈의 바로크 양식 건축물 중 최고의 걸작으로 평가되고 있다. 내부는 특히 제단 부분에서 그 화려함이 더하고 외관은 고대 신전을 연상시키는 절제된 우아함이 강조되었는데, 정면의 웅장한 6주 전실 양쪽으로 솟아 있는 기둥에는 로마의 트라야누스 기념주와 같이 성 카를로스의 일생이 부조로 조각되어 있다. 17세기 말에서 18세기 전반 사이에 빈에 세워진 바로크식 건축물 모두에는 회화 및 조각 장식이 풍부하게 되어 있다. 세바스티아노 리치와 조반니 안토니오 펠레그리니가 각기 제작한 제단화는 이 지역의 화가들에게 그 전형적인 예를 제시했는데, 이들은 이탈리아 전통 중에서도 특히 베네토 지방의 화풍을 따랐다. 내규보의 프레스코 천장화가 크게 유행했으며 요한 로트마이어와 다니엘 그란은 이 분야의 전문화가로서 명성을 떨쳤다. 1757년 빈 궁정에 베르나르도 벨로토가 도착하여 1761년까지 걸출한 풍경화를 제작했다.

흥미로운 사실
터키전의 승리를 기리기 위하여 1695년에 거대한 규모의 정원이 딸린 제2의 베르사유 궁전을 짓기 위한 건축 사업이 시행되었다. 호화로움이 강조된 첫 번째 설계도에 이어 그에 못지않은 우아함과 화려함이 있으면서도 좀더 절제된 미가 돋보이는 설계도가 채택되었는데, 이렇게 시공된 쇤부른 궁전은 총 1,441칸으로 구성되었으며 빈 회의가 개최된 장소로 유명하다.

▼ 요한 베른하르트 피셔 폰 에를라흐,
〈성 카를 보로메우스 교회〉,
1715~1737년, 빈

155

오로라와 아폴론은 정의와
도덕성을 발휘하여 세계를
다스리는 군주를 상징하여,
왕실에서 가장 사랑받던 주제
중 하나였다.

1715년에 빈으로 이주해온 카를로니는
사보이 왕가 출신의 외젠 공의 후원을
받아 빈 궁중에서 활동하게 되었다.
외젠 공은 화가에게 그의 새 궁전을
장식하기 위한 작품을 의뢰했다.

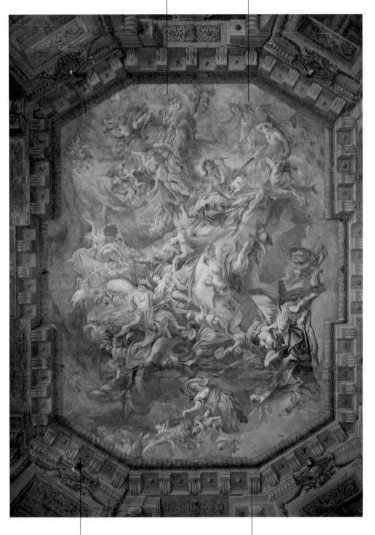

▲ 카를로 인노첸초 카를로니,
〈아폴론과 오로라〉, 1715년경,
빈, 벨베데레 궁전

카를로니는 이 프레스코에서
천사와 아기 천사, 구름, 휘날리는
옷깃이 소용돌이처럼 뒤섞인
장면을 과감하고 생기가 넘치는
밑그림과 같이 자유로우면서도
경쾌한 필치로 표현했다.

외젠 공은 여름별장용 벨베데레
궁전의 설계를 힐데브란트에게
맡겼다. 상궁(1714~1716)과
하궁(1721~1722)으로 나뉜 두
궁전은 정원으로 연결되었다.

이 조각은 노너의 가상 유명한 걸작으로 손꼽히는
작품 중 하나인 멜마르크트(밀가루 시장) 분수의
일부이며 빈 시에서 의뢰하여 제작되었다.
하느님을 나타내는 조각상은 물고기와 놀고 있는
네 아기 천사에 의해 둘러싸여 있다.

도나우 강을 상징하는 분수대의 가장자리에
위치한 네 인물상 중 하나로, 이들은 각기 이
강의 4대 주요 상류를 의인화하고 있다. 오늘날
이 조각상의 진품은 미술관에 보관되어 있으며
분수대에는 복제본이 배치되어 있다.

도너(1693~1741)는 오스트리아의 가장
유명한 후기 바로크 조각가 중 하나로
광택성이 높으면서 부드러운 질감의 납 합금을
즐겨 사용했다. 휴식을 취하는 모습으로
묘사된 엔스 강 조각상은 균형 잡힌 비율과
풍부한 양감 표현이 뛰어나다.

▲ 게오르크 라파엘 도너,
〈엔스 강〉, 1737~1739년,
빈, 오스트리아 미술관

이 작품은 총 13점으로 구성된 빈의 풍경화 연작 중의 하나로 벨로토가 이곳에 체류하던 기간 중 황제 마리아 테레지아의 청을 받아 제작했다. 벨베데레 궁전에서 바라본 이 광경에는 사보이 왕가 출신의 외젠 공의 장려한 궁전 모습이 담겨 있다.

시내 중심가의 건물들 사이로 높이 치솟아 오른 장크트 슈테판 대성당의 종탑이 화폭의 중앙을 가로지르고 있다.

넓은 시야로 관찰된 빈 시의 전경이 화폭에 담겨 있다. 멀리 보이는 건축물들의 전경에는 두 개의 정원이 위치해 있는데 왼쪽은 슈바르첸베르크 궁전, 오른쪽은 벨베데레 궁전에 속한다.

선명하게 붉은 의상을 입은 귀부인은 산책 중이던 두 신사의 시선을 끌고 있다. 화가는 이 작품뿐 아니라 빈의 모든 풍경화 속에서 인물들의 밝고 근심 없는 모습을 그려 넣어 궁중 생활의 진상을 보여주고자 했다.

벨로토가 그린 풍경화의 연극무대와
같은 구도 속에 등장하는 인물들과
건축물들은 연극과 삶의 완전한 융합을
행하는 주체로서의 역할을 하고 있다.

먼 배경의 구릉과 중심가에 솟은
기념비적 건축물들, 그리고 그 외의
건물, 인물, 빛과 그림자 등이
선명하고 자세하게 묘사되어 있다.
화가는 수 세기 전 궁전의
테라스에서 내려다보이던 풍경을
그대로 후세에 남겨주었다.

1758년에 39세의 벨로토가
처음으로 빈에 도착했을 때 이
도시는 이미 바로크 건축과
문화에서 주요한 중심지가 되어
있었다. 화폭의 양 가장자리에는 두
성당의 쿠폴라가 보이는데 왼편은
성 카를 대성당, 오른편은 장크트
슈테판 대성당이다.

화가는 두 성당의 순백색 외관을
강조하고 공원에서 산책 중인
귀족들의 그림자를 길게 늘이기
위해 늦은 오후의 빛을 이용하여
작품을 제작했다.

▲ 베르나르도 벨로토, 〈벨베데레
궁전에서 바라본 빈 전경〉,
1758~1759년, 빈, 미술사 박물관

새로 건축된 바로크 양식의 수많은 교회와 궁전들에 의하여 잘츠부르크는 오늘날 잘 알려진 격조 높고 우아한 모습으로 재탄생하게 되었다. 이러한 변화의 시기에 가장 커다란 영향을 미친 건축가는 피셔 폰 에를라흐이다.

잘츠부르크

흥미로운 사실
종교개혁 시기에 시행된 박해 중 1731년에 레오폴트 안톤 폰 피르미안 대주교가 내린 법령에 의하여 잘츠부르크로부터 모든 신교도들이 추방된 일화는 특히 암울한 결과를 가져온 사건으로 기억되고 있다. 잘츠부르크는 전통 있는 음악 문화의 도시로서 그 중심적인 역할을 수행했는데 주교이자 군주였던 선제후를 위한 연주를 위해 각국에서 음악가들이 몰려들었다. 1756년 이곳에서 탄생한 볼프강 아마데우스 모차르트 역시 이러한 도시의 음악적 영향을 자신의 음악에 담고 있다.

17~18세기 사이에 잘츠부르크에서는 당시 대주교였던 요한 에른스트 툰 호헨슈타인이 이 도시를 '북부 유럽의 로마'로 변화시키겠다는 의지를 가지고 대대적인 도시계획 사업을 진행시키면서 오래된 건물들을 개조시키고 새로운 종교나 거주용 건축물들에 대한 신축사업을 벌였다. 이 야심찬 기획의 중심이 된 인물은 오스트리아 출신인 요한 베른하르트 피셔 폰 에를라흐이다. 그는 조각가로 이름난 아버지를 따라 로마에서 수년간 조각 분야를 공부했는데, 베르니니와 보로미니의 걸작을 접하면서 혁신적이며 형식에 얽매이지 않은 바로크 양식의 건축에 빠져들게 되었다. 귀국 후 그는 로마에서 보고 배운 건축 양식을 북부 유럽의 지역적 경향과 혼합한 독창적인 작품 활동을 벌였다. 빈에서 거주하던 피셔는 1694년에 드라이팔티히카이츠 교회, 성 요한네스 교회, 콜레기엔 교회, 우르술라회 교회의 건축을 요청받아 잘츠부르크로 왔다. 이 네 교회는 그의 유명세를 다시 한 번 확인시켜 주는 계기가 되었다. 그의 작품은 하나의 전형으로서 1723년 건축가의 사후에도 이 지역의 수많은 건축가들에게 깊은 영향을 미쳤다. 드라이팔티히카이츠 교회의 정면은 오목한 곡선을 그리고 있으며 그 내부에는 타원형의 중앙 복도를 따라 제단이 그 끝에 위치해 있고, 천장 위로는 완벽한 비례를 이루는 쿠폴라가 솟아 있다. 2년 후 피셔는 콜레기엔 교회를 짓기 시작했는데 그 정면에는 양 옆의 종탑으로 장식된 볼록한 곡선을 이루는 독특한 외관을 창조해내었다. 이 두 교회의 건축을 마친 시점에서 귀족의 칭호를 받은 피셔 폰 에를라흐는 성 카를 대성당을 세우기 위해 빈으로 돌아가야 했다.

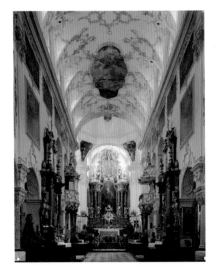

▶ 〈베네딕투스 수도원 내 성 페트루스 교회 내부〉, 1753~1785년, 잘츠부르크

잘츠부르크의 대주교로부터 도시의 모습을 새로이 변화시키라는 명을 받은 피셔는 신축된 건물과 현존하는 건물 사이의 미적 조화와 기능적 역할에 중점을 두고 건축 활동을 벌였다.

피셔는 교회의 정면을 볼록하게 만들어 양쪽의 종탑과 대조를 이루면서 건물 전체의 외곽선에서 벗어나도록 설계했다.

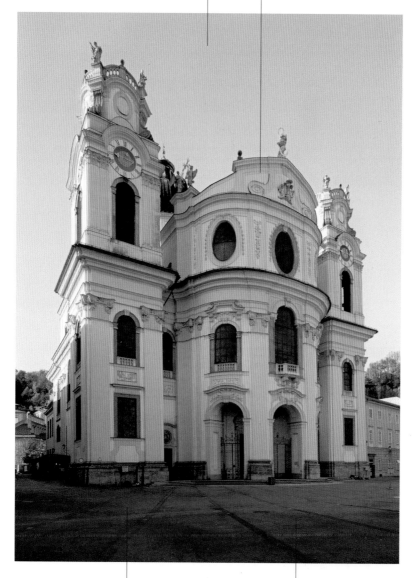

▲ 요한 베른하르트 피셔 폰 에를라흐, 〈콜레기엔 교회〉, 1696~1707년, 잘츠부르크

웅장한 교회 정면의 외관과 그 앞의 아담한 광장은 훌륭한 조화를 이루며 잘츠부르크의 기념비적인 장소로 부상했다.

피셔는 현존하는 건축물들에 어떻게 하면 동적이며 다양한 곡선을 이루는 외관으로 장식할 것인지를 연구했는데 이 교회는 그 최상의 결과물 중 하나이다.

현재 이 도시에 남아 있는 건축물과 예술품들은 인스부르크의 위대한 과거를 증명해 보이고 있다. 이곳에는 오스트리아 고유의 경쾌하고 화려한 로코코 양식으로 지어진 황궁과 수많은 종교적 용도의 건물이나 사택들이 즐비하게 들어서 있다.

인스부르크

▼ 마타우스 귄터,
《홀로페르네스의 머리를 내보이는 유딧》, 1755년, 인스부르크, 빌텐 교구교회

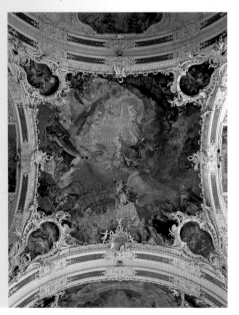

티롤 왕가의 군주들과 주교들이 거처하던 도시로서, 전략적으로 중요한 두 통로, 즉 스위스로 이어진 인 강과 바이에른과 연결되는 아디제 강이 교차되는 지점에 위치하기 때문에 수세기 동안 합스부르크 왕조의 권력 행사에 있어 주요 중심지였다. 1700년대에 새로운 종교적 건물과 사택들이 이탈리아와 독일의 가톨릭 건축 양식으로 지어지면서 도시의 영토는 더욱 확장되었다. 1765년에는 도시의 중심으로 들어오는 입구에 세 아치로 이루어진 개선문이 세워지고 발타사르 몰의 조각으로 장식되었다. 이 개선문은 후에 레오폴트 2세 황제로 즉위하게 될 토스카나 왕국의 레오폴트 5세의 혼례를 기리고, 마리아 테레지아 여제의 남편인 로렌의 대공, 프란츠 슈테판의 죽음을 애도하기 위해 세워진 기념비이다. 도시 곳곳에서는 건축뿐 아니라 스투코와 목각공예 등 장식적 조각과 회화 작업이 크게 성행했다. 황실이나 수도회의 세력가들이 펼치던 대규모의 예술사업 외에 소규모의 회화 작품에 대한 수요도 급격히 상승했다. 이중에는 대규모의 작품 일부에 대한 밑그림이나 습작, 혹은 빠르고 신선한 필치로 그려낸 개별적 작품들도 포함되었다. 오스트리아 로코코 양식의 거장으로 파울 트뢰거와 프란츠 안톤 마울베르취가 있다. 1775년에 황실의 여름별장이었던 호프부르크 궁전 연회장에 그린 프레스코 '합스부르크-로렌 왕조의 승리'가 마울베르취의 대표작이다. 1708년 우르술라회 교회에 프레스코를 그리기 위해 인스부르크로 온 카를로 인노첸초 카를로니는 이곳의 회화를 이탈리아풍으로 변화시키는 데 중대한 역할을 했으며 18세기 내내 이 지역의 화가들에게 본이 되었다. 빌텐 교구교회는 티롤 로코코 미술의 보석이라고 칭해지는데 그 내부는 포이히트마이르에 의해 스투코로 장식되었고 1755년에는 마타우스 귄터가 뛰어난 원근법적 기교가 돋보이는 프레스코를 제작했다.

정치와 종교가 하나로 융합된 신성 로마 제국에 속하던 이 지방은 합스부르크 왕조가
군림하면서 중세 시대에 세워졌던 수도원들을 개조하려는 야심찬 건축 사업이
진행되었다.

멜크와 장크트플로리안

오스트리아 외곽에서 이 수도원들만큼 섬세하고 훌륭한 건축 및 예술적
가치를 지닌 건물을 찾아보기란 매우 드물다. 당시 강한 권세를 누리던
대수도원장들은 군주들과 동일한 수준의 경제력을 지녔을 뿐 아니라 예
술작품에 대한 관심 또한 컸다. 수도원의 구조 및 실내장식은 왕족이 거
처하던 궁전들과 별 다름이 없을 정도로 호화스러운 스투코와 프레스코
로 장식된 홀과 계단, 도서관 등의 실내 공간을 갖추고 있었다. 이 시기
수도원 건축 사업의 대부분은 격조 높은 궁중 건축가들이 아닌, 조각가
나 석공, 장인 등이 대수도원장의 세련된 취향에 맞추어 그의 지시에 따
라 진행되었다. 가장 수려한 건축물로 유명한 멜크의 베네딕투스 수도
원이 바로 이 경우에 해당되는데, 이는 티롤 출신의 조각가 야콥 프란타
우어(1660~1726)에 의하여 도나우 강이 내려다보이는 절벽 위에 지어졌
다. 그는 린츠 남부의 장크트플로리안의 아우구스티누스 수도원의 건축
사업에도 참여했는데, 조각으로 화려하게 장식된 출입문이 달린 부속건
물과 황제의 방으로 이어지는 계단이
있는 홀을 설계했다. 베네딕투스 수도
회의 크렘스뮌스터 대수도원은
1709~1713년에 개조되었는데, 장크
트플로리안에서 활동 중이던 카를로
안토니오 카를로네가 황제의 거실을,
프란타우어가 입구의 안뜰을 설계했
다. 1748~1760년 사이 귀족 청년들
의 아카데미를 위하여 7층으로 구성
된 천문대가 지어졌다. 이 건물은 예
수회의 천문대 건물과 함께 최신 과학
기술을 상징했다.

◀ 야콥 프란타우어와 요세프
뮌게나스트, 〈멜크
대수도원〉, 1702~1738년

기본 구조를 이루는 건축적 요소와 스투코
장식이 어우러져 있는 실내 공간은 중앙
복도의 넓은 유리창을 통해 들어오는
풍부한 자연광에 의해 조명되어 그
입체미가 더욱 돋보이도록 설계되었다.

원근법을 고려해 웅장하게 지어진
대수도원의 외관은
1702~1738년에 도나우 강 유역의
절벽 위에 다시 지어진 것이며 그
내부 또한 경이로울 만큼 아름답다.

▲ 야콥 프란타우어와 요세프 뮌게나스트,
〈멜크 대수도원 교회 내부〉,
1702~1738년

외관의 백색과 황색이 이루는 음영효과가 도나우
강물에 반사되고, 이는 다시 내부의 반짝이는
금색장식으로 이어진다. 건물 전체에는 교회의
상징적인 중심성이 명확하게 나타나 있다.

이 우아한 연회장은 대성당 전체를 감싸고 있는 풍부한 장식과 회화의 대표적인 예를 보여주고 있다.

프레스코 천장화는 마르티노 알토몬테(1658~1745)의 작품으로서 터키와의 전쟁에서 승리를 거둔 사보이 왕가 출신의 외젠 공을 주제로 하여 황제와 가톨릭교의 권력을 강조하였다.

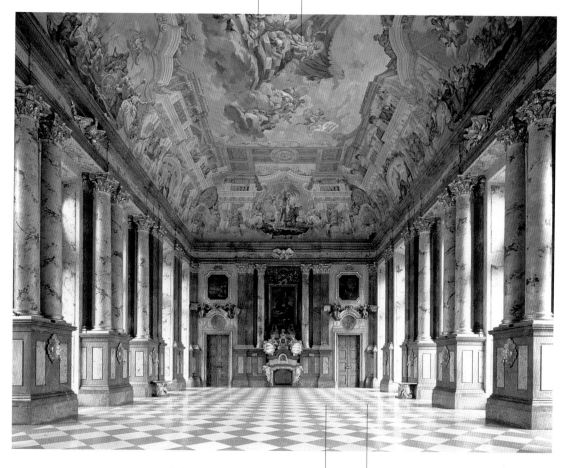

프란타우어는 이전 대수도원의 도면에 부속건물을 설계하여 그 안에 대리석 홀을 지었다. 그는 이 건축물을 통하여 가톨릭교와 대수도원 사이의 관계를 더욱더 긴밀하게 만들고자 했다. 이곳은 믿는 자의 승리와 믿지 않는 자의 패배를 뚜렷하게 보여준다.

1686년부터 이 대수도원의 개조 사업을 진행해왔던 카를로 안토니오 카를로네가 1706년에 사망한 후 장크트플로리안 수도회는 이 임무를 야콥 프란타우어에게 맡겼다.

▲ 야콥 프란타우어,
〈장크트플로리안 대수도원 대리석 홀〉, 1706~1724년

햇불을 든 아기 천사가 꼭대기에 초승달이 걸린 터키 장군 막사 앞에 서 있다.

야콥 프란타우어는 황제의 방으로 연결되는 회랑과 높은 아치, 기둥으로 장식된 이중구조의 층계를 건축했다.

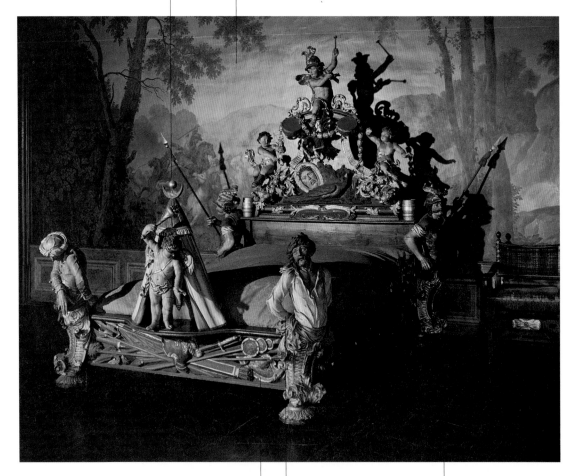

이 독특한 목조공예품은 장크트플로리안 대수도원 내의 황제의 방에 배치되어 있다. 당시 주요 대수도원에는 황제가 방문할 것을 대비하여 그를 위한 특실을 마련하는 것이 관례였다.

침대는 정교하게 세공된 군인과 천사상으로 장식되어 있는데, 머리맡에는 승리를 환호하는 군사가, 그 반대편에는 패전한 터키군이 조각되어 있다.

이 조각들은 외젠 공이 이끈 전투에서 오스만 제국을 상대로 승리한 합스부르크 제국을 기념하고자 제작되었는데, 뛰어난 표현력과 사실적 묘사가 돋보인다.

▲ 〈터키 침대〉, 1707년, 장크트플로리안 대수도원

이 시기 프라하에서는 특히 이탈리아와 프랑스에서 쌓은 높은 연륜을 자랑하는 거장들에 의하여 건축예술이 가장 발달했다. 이들은 우아하고 세련되며 독특한 바로크 양식을 창조해냈다.

프라하

프라하가 가장 주목을 받았던 전성기는 두 시기로 나뉘는데, 그것은 바로 신성 로마 제국의 수도 역할을 했던 중세와 바로크 시대이다. 우수한 재능과 창조력 덕분에 유명해진 예술가들로 디엔첸호퍼 가문 출신의 건축가들을 들 수 있는데, 이들은 북부 바이에른 주 출신으로 프라하에서 17~18세기에 활동했다. 가톨릭교를 믿는 오스트리아의 합스부르크 왕조의 정치적·문화적 지배에 놓인 프라하에서는 수많은 가톨릭 교회의 건축 사업이 펼쳐졌는데, 그중에는 프라하 바로크 예술의 보석이라고 불리는 크리스토프 디엔첸호퍼가 설계한 성 니콜라스 교회와 그의 아들 킬리안 이그나츠의 최고 걸작인 반석 위의 성 요한네스 교회(1718~ 1744)도 포함된다. 이 교회의 전면에는 두 종탑이 대각선으로 배치되어 원근법을 살린 입체감이 강조되었으며 킬리안 이그나츠의 작품 중 1720 년 벤첼 미흐마 공작을 위해 지어져 현재 드보르자크 박물관으로 사용되고 있는 아메리카 궁전과 유럽에서 가장 아름다운 성지로 손꼽히며 1745년에 완공된 성 니콜라스 교회의 쿠폴라와 종탑도 빼놓을 수 없는 걸작이다. 합스부르크 제국의 활발한 개혁 사업의 일환으로 고딕 양식의 교회들도 새롭게 유행하는 미적 경향에 따라 개조되었다. 중세 건축 양식에 매료되었던 요한 산틴 아이첼은 위 교회들의 본모습을 최대한 보존하면서 새로운 양식을 도입하여 서로 이질적인 두 양식을 조합하여 매우 독특하고 창조적인 결과를 낳았다. 피셔 폰 에를라흐도 프라하에서 활동하며 1707~1712년에 클람 갈라스 궁전을 건축했다. 궁전의 입구에는 같은 국적의 조각가 마티야스 베르나르트 브라운이 제작한 〈아틀라스〉상이 세워져 있다. 바로크 양식의 건축 사업이 활발하게 진행되면서 수려한 조각상들로 장식된 블타바 강의 카를교를 비롯한 조각예술이 크게 발달했다.

▼ 크리스토프 디엔첸호퍼, 〈로레토의 성모 마리아 사원〉, 1721년, 프라하

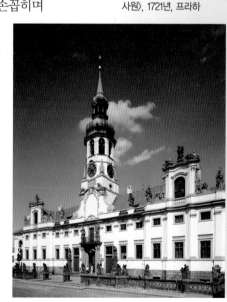

유럽 지중해 지역
파리
세브르
마드리드
토리노
밀라노
베네치아
로마
나폴리
콘스탄티노플

파리는 이 시기의 건축 및 미술 양식을 주도했던 도시이다. 유럽의 대수도로서 정치, 문화적 전형을 제공했으며 구귀족의 허위허식과 부르주아의 신흥 세력이 공존하고 있었다.

파리

파리는 18세기 전반의 화려한 장식미술과 격조 높은 실내장식을 추구하던 로코코부터, 후반의 간결함과 기하학적으로 완벽한 형태를 선호하던 신고전주의에 이르기까지 전 유럽에서 유행하는 양식에 결정적인 역할을 했다. 1735년 수비즈 왕자비를 위해 보프랑이 설계하고 나투아르가 장식한 건축물에서 로코코 양식의 예술은 그 최고조에 이르렀다. 원형의 왕자비 방 벽은 거울뿐 아니라 흰색과 금색의 스투코로 빚어진 인물상과 아라베스크 무늬로 장식되어 있으며 커다란 창문이 나 있다. 1700년대 중반에 파리의 건축계를 지배했던 앙주 자크 가브리엘은 1742년 그의 아버지의 뒤를 이어 루이 15세 왕실의 수석건축가로 임명되었다. 그의 작품 중 가장 큰 야심작의 하나는 루이 15세 광장에 세워진 완벽한 대칭과 기념비적인 웅장함을 지닌 고전 양식의 건축물인 콩코드 궁전이다. 자크 제르맹 수플로 또한 고전주의로부터 영향을 받았으며 그가 1755년에 설계한 생트 주느비에브 교회는 원심적인 구조에 그 중앙에는 대규모의 쿠폴라가 세워져 있다. 이를 지지하는 벽에는 넓은 창문들이 자리 잡고 있었으나 혁명 기간 중 비종교적 용도로 사용되기 시작하면서 벽면으로 막아졌으며 그 명칭도 판테온으로 바뀌게 되었다. 이 건축물은 조각으로 장식된 팀파눔과 장대한 기둥이 세워져 있는 고대 신전의 양식을 그대로 따르고 있다. 1780년에는 드 웨일리와 페르가 오데온 극장을 건축했는데 널찍한 외관의 정면에는 기둥의 그림자가 드리워져 엄숙함이 강조되었다. 18세기 말에는 프랑스 혁명의 영향을 받아 르두와 불레를 중심으로 일어난 이상주의가 건축계를 지배했다. 1700년대 파리에서 활동한 화가들의 작품 또한 전 유럽에 깊은 영향을 주었다. 빛나는 색채로 우아한 사교계의 향연을 화폭에 담았던 와토의 회화는 새로운 세기의 막을 열었으며 그에 이어 부세는 에로티시즘적인 분위기를 부가했다.

흥미로운 사실
초상화 분야는 18세기 전반에 큰 성장을 보였다. 파리에서 열리던 공공 미술 전시회에서는 그에 대한 심사가 매우 엄격하게 진행되었으며, 이 장르에 속하는 대표적인 화가로는 나티에와 로슬랭, 라 투르가 있다.

▼ 제르맹 보프랑, 샤를
▶ 나투아르, 〈왕자비의 방〉,
1735년, 파리, 수비즈 호텔

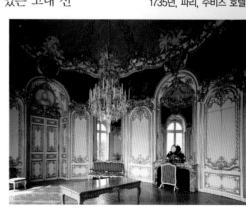

라 투르는 뛰어난 회화기술과 광채가
흐르는 색채를 통해 당시 프랑스
사교계의 호화로움과 공적인 생활을
후세에 전해주고 있다.

화가는 초상화 제작에 고난이도의 섬세한
파스텔 기법을 사용하여 그 명성이 높았는데,
이 회화기법은 1720년 로살바 카리에라에
의하여 파리에 처음으로 소개되었다.

흰 담비 털로 가장자리가 장식된
망토에는 프랑스를 상징하는 백합이
금실로 수놓여 있다. 왕이 목에 걸고
있는 황금양은 그가 황금양모
기사단에 속함을 알려준다.

화가는 뛰어난 화법으로 인물을
섬세하고 우아하게 표현하면서도
유명인사 중 가장 높은 지위인 프랑스
국왕의 공식 초상화에 있어서까지
파스텔 고유의 신선미를 놓치지 않았다.

▲ 모리스 캉탱 드 라 투르,
　〈루이 15세 초상〉, 1748년,
　파리, 루브르 박물관

거울 속에는 후작부인이 손에 들고 있는 책과 같이 그녀의 문학에 대한 열정을 상징해주는 책장이 비치고 있다.

풍파두르 부인이 가장 높게 평가했던 화가인 부셰는 이 작품에서 인물의 우아하면서도 꾸미지 않은 아름다운 자태뿐 아니라 자신이 지닌 지적 수준에 대해 인식하고 있는 심리적 묘사 또한 훌륭하게 해냈다.

세공된 목재바닥 위에는 후작부인이 평소 좋아하고 즐겨 그리던 스케치 및 동판화 제작에 쓰이는 화구들이 놓여 있다.

지적이며 아름답고 우아하기로 소문이 자자하던 풍파두르 후작부인(1721~1764)은 1745년에 루이 15세의 연인이 되었다. 미술을 사랑하고 볼테르나 루소와 같은 철학자 및 지식인 계층을 후원했던 그녀는 출판 중지 명령이 내려진 백과전서의 출판이 재개될 수 있도록 지원했다.

장미로 장식된 화려한 의상이 화폭의 대부분을 차지하고 있다. 인물을 둘러싸고 있는 책과 악보, 필기구와 같은 물건과 충성스러운 애완견의 모습은 사적 공간임을 암시해준다.

▲ 프랑수아 부셰,
〈퐁파두르 귀부인 초상〉,
1756년, 뮌헨, 알테 피나코테크

폐허가 된 건물들의 잔해를 마치 산처럼
타고 올라가 그 위에서 작업하고 있는
인부들의 모습이 보인다. 로베르는
무너져 내린 벽돌의 부서지고 깨진
형태에 매료되어 이 작품의 제작 후에도
혁명기 파리에서 일어난 여타 건물의
붕괴 현장을 화폭에 담았다.

하얀 가루가 되어버린 벽돌들이 햇빛에
눈부시게 빛나고 있다. 다리의 건너편은
그늘 속에 묻혀 있다.

화가는 부서진 건물의 흰 파편 더미가
길게 널려 있는 광경을 농도가 진한
물감을 사용하여 마치 눈과 같이 가벼운
분말처럼 표현했다.

이탈리아에서 십여 년간 거주한 후
로베르는 1767년 살롱전에서 폐허가
되어버린 로마의 이름난 유적지를
주제로 그린 작품을 선보였다. 이 작품을
두고 디드로는 "오, 아름답고 숭고한
폐허여!"라고 칭송했다. 살롱전의
출품작은 고대의 유적지를 주제로 삼은
반면, 이 작품에서는 자신이 사는
동시대의 폐허를 담았다. 그러나 작품의
경향은 궁극적으로 동일하다.

18세기 중반부터 파리의 건축계는
이전의 불규칙한 로코코 양식을 버리고
고전주의와 계몽철학의 이성주의로부터
영향을 받은 새로운 양식으로
탈바꿈하게 된다.

▲ 위베르 로베르, 〈상주 교의
 가옥 철거현장〉, 1788년경,
 파리, 카르나발레 미술관

풍네프 다리를 제외한 파리의 모든 다리 위에는
상점들과 가옥들이 들어서 있었다. 도시계획의
차원에서 이 건물들은 모두 철거되고 새로운
양식의 건축물로 재개발되었다.

철거 후 남은 대규모의 석재를 싣기
위한 마차가 대기하고 있다. 이렇게
수거된 석재는 새로운 건물들을
짓는 데 재사용되었다.

퐁네프 다리는 1607년 앙리 4세에 의하여 신축되었으며, 그를 기리기 위한 기마상이 화폭의 중앙에 높이 솟아 있다.

그림의 오른편에는 루브르 박물관의 광대한 경관이 보인다.

전경에는 이 작품의 주인공인 퐁네프 다리가 묘사되어 있고 그 뒤로 센 강과 그 유역의 건물들이 들어서 있는 풍경이 보인다. 드넓은 하늘은 화폭의 반을 넘게 차지하고 있다.

'제9교'를 의미하는 명칭에도 불구하고 퐁네프 다리는 루브르 박물관과 생제르맹 데 프레 대수도원을 잇기 위하여 지어진, 파리에서 가장 오래된 교각이다. 그 위를 건너는 행인과 마차의 행렬로 분주한 모습이 담겨 있다.

라그네(1715~1793)는 이 작품과 한 쌍을 이루는 파리 풍경화를 제작했는데 그 그림에서는 시테 섬 방향의 전경이 화폭에 옮겨졌다. 두 작품 모두 같은 미술관에 소장되어 있다.

▲ 장 바티스트 라그네, 〈퐁네프 다리에서 바라본 파리〉, 1763년, 로스앤젤레스, 폴 게티 미술관

▶ 르네 미셸 슬로츠, 〈랑구에 드 제르지의 묘비〉, 1753년, 파리, 생쉴피스 교회

슬로츠(1705~1764)의 조각 작품은
한편으로는 로마의 바로크 양식으로부터
영향을 받았고 다른 한편으로는 부샤르동과
유사한 고전주의적 성향을 보인다.

파리의 궁중에서 작품 활동을 했던
슬로츠는 그 이전에 로마에서 장시간 동안
거주했다는 이유로 미켈란젤로를
프랑스어화한 '미셸 앙주'라고 불렸다.

작가는 숨을 거두고 있는 성직자의 천사,
죽음의 신 사이의 대화를 통해 묘비에
역동성을 불어 넣었다. 죽은 이가 누워 있는
모습의 통상적인 묘비는 더 이상 각광받지
못했으며 끔찍한 죽음으로부터 자신을
구해주는 영생을 향하거나 후계자를 반갑게
맞는 장면이 주로 재현되었다.

여러 색이 혼합 된
대리석으로 만들어진
석관과 피라미드는
고대 장례 문화의
전통을 잇고 있다.

세브르에서 생산되던 자기공예품은 세련미와 최상의 품질로 명성을 떨치며 전 유럽 귀족의 궁전을 장식했다.

세브르

흥미로운 사실

세브르의 공예품은 연질의 재료를 사용하여 모양을 만들기가 보다 용이했기 때문에 특히 조각 분야 제품에서 탁월한 우수성을 보였다. 부셰는 조각상 제작에 필요한 본을 제공함으로써 대작들이 만들어지는 데 크게 공헌했다. 세브르에서 비스퀴라고 불리는 대리석을 모방하는 특수자기를 개발하여 혁신적인 바람을 일으켰다.

▼ 에티엔 모리스
팔코네(프랑수아 부셰의
회화 작품), 〈아모르의 교육〉,
1763년, 세브르산
자기공예품, 개인 소장

마이센에서 경질자기 제작법을 발견하기 훨씬 이전인 1708년부터 프랑스의 몇몇 자기 공장에서는 백색 점토와 유리 소재를 혼합하여 '연질자기'를 생산하는 데 성공했다. 이는 재질이 무르고 약하며 경질자기보다 광택성이 덜했다. 1738년 뱅센에 세워진 연질자기 공장은 이십여 년 동안 이 분야를 독점했는데 초기에는 마이센 자기공예품으로부터 영향을 받은 제품들을 생산했다. 흰 바탕에 푸른색과 금박을 입힌 인물상은 와토나 부셰의 회화 작품을 본떠 제작되었으며, 1756년 루이 15세에 의하여 왕실 직속 공장으로 승격되어 세브르로 이전되면서 그 명성이 더욱더 높아졌다. 7년 전쟁(1756~1763) 중 마이센 자기 공장이 일시적으로 폐쇄되면서 세브르 자기공예품을 찾는 이가 급증했다. 더욱이 퐁파두르 후작부인의 지원을 받아 더욱 세련된 취향으로 발전할 수 있었다. 세브르 자기 공장에는 에티엔 모리스 팔코네와 같은 예술가들이 활동했는데, 특이한 '도료'와 균일한 밑칠, 뛰어난 도금 기술로 인하여 유명해지기 시작했다. 처음에는 로코코적인 인공미가 주를 이루었지만, 점차 당시의 유행 양식에 따랐고 1760년대부터는 장식적인 면에서나 형태적인 면에서 소박하고 간결한 고전주의풍의 제품이 생산되었다. 식기류와 다기세트, 다양한 종류의 화병, 조각상, 화장 용품, 스탠드와 시계 케이스 등이 제작되었는데 그중에서 가장 호화로운 제품은 러시아 제국의 예카테리나 2세 대제를 위하여 제작된 총 744개 자기공예품으로 이루어진 식기류 세트였다. 독특한 색채로 유명한 자기의 도료 제작 방법은 왕실에서 기밀사항으로 보호했으며, 그중에서도 1750년경부터 사용된 블뢰 라피스 혹은 블뢰 뱅센이라 불리는 광택 있는 짙은 파란색과 1753년에 도입되어 터키석 빛으로 널리 알려진 블뢰 셀레스트, 블뢰 루아와 퐁파두르 분홍색이 가장 뛰어난 색채로 지목된다.

당시 가장 유명했던 건축가들과 예술가들이 활동한 마드리드의 18세기 예술계는
티에폴로가 왕궁에 그린 프레스코로 시작하여 고야의 새롭고 강한 회화로 막을 내린다.

마드리드

16세기에 발달한 마드리드는 1561년에 펠리페 2세에 의하여 수도로 정
해졌으며, 그 이후 스페인 왕권의 상징적 모습을 갖추기 위해 장기적이
며 대대적인 도시계획 사업이 진행되었다. 기나긴 왕족 간의 전쟁을 거
쳐 결국 루이 14세의 조카이자 부르봉 왕가 출신인 펠리페 5세가 왕위
에 오르게 되었다. 18세기의 스페인은 비록 프랑스, 영국, 오스트리아
등 유럽의 강대국들로부터 정치적인 위협을 받았지만 예술적으로는 커
다란 발전을 이룬 시기였다. 부르봉 왕조는 국내외에서 가장 유명한 예
술가의 거장들을 궁중으로 초청했는데 그중 이탈리아 출신이 다수를 차
지했다. 그란하와 아란후에스의 궁전들과 1734년에 화재로 소각되어버
린 아랍식의 요새가 위치하던 자리에 새로운 왕궁을 세우고자 1735년
부터 필리포 유바라에 의하여 설계 작업이 시작되었으나 이듬해 그의
사망으로 유바라의 제자였던 조반니 바티스타 사케티가 이를 계속 진행
시켰다. 코라도 지아퀸토와 잠바티스타 티에폴로, 안톤 라파엘 멩스도
왕궁의 건축 사업에 참여했다. 그중 티에폴로는 멩스가 도착한 지 얼마
지나지 않아 마드리드에 십여 년간 머물던 지아퀸토가 떠나고 난후인
1762년에 카를로스 3세의 초청에 의하여 이 도시를 찾았다. 이 건축물
들 외에 18세기 후반에는 프라도 대로 등 새로운 건축 사업이 진행되었
다. 신고전주의의 영향은 바로크 양식을 이미 제압했다. 이
시기를 대표하는 건축가로는 로드리게즈와 사바티니, 후안
데 비야누에바가 있는데 그중에서도 특히 비야누에바는 왕
실 건축가로서 프라도 궁전과 천문대 등을 비롯한 수많은 건
축물들을 설계했다. 고야는 1700년대 말 스페인 미술계를 이
끌던 중심인물로서 궁중에서 활동하던 이탈리아 화가들로부
터 가르침을 받았다. 산탄토니오 데 라 플로리다 교회 쿠폴
라에 프레스코 천장화를 그린 후 일 년이 지난 1799년에 카
를로스 4세는 그를 '수석궁정화가'로 임명했다.

▼ 안토니오 졸리, 〈마드리드의
왕궁〉, 1750년경, 부분,
나폴리 왕궁

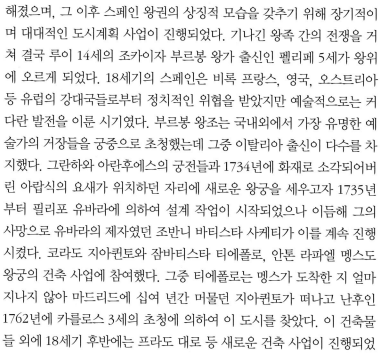

이 초상화의 주인공은 모친 엘리사베타 파르네세의 가문을
이어 파르마와 피아첸차의 공작으로 등극했다가
1734년부터 나폴리와 시칠리아 국왕으로 즉위한 후
1759년에는 스페인의 국왕 카를로스 3세가 되었다.

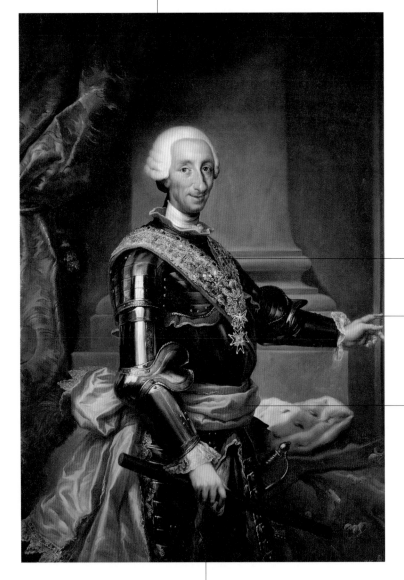

파르마의 파르네세 가문의
소장품을 물려받은 카를로스 3세는
나폴리의 국왕이 되자마자 이를
자신이 거처하던 도시로 옮겼다.
그는 1738년부터 에르콜라노와
폼페이의 유적 발굴 사업을 지원한
국왕으로 유명해졌다.

멩스는 1761년부터 마드리드에
머물기 시작하면서 국왕의
초상화를 수차례 제작했다.

카를로스는 모친이 속했던
파르네세 가문의 전통을 이어받아
예술 사업에 관심이 많았다.
나폴리의 왕립 구빈원과
카포디몬테 및 카세르타의
왕궁 모두 그에 의해 축조되었다.

▲ 안톤 라파엘 멩스, 〈스페인
 국왕 카를로스 3세〉, 1762년경,
 마드리드, 프라도 미술관

오른손에는 지휘봉을 들고 화려한 의식용 갑옷을 입은 왕의 목에는 황금양모
기사단의 상징과 여타 기사단들을 나타내는 별이 수놓인 띠가 둘러져 있다.
이러한 유형의 초상은 야생트 리고와 니콜라 드 라르질리에르가
대표적인, 프랑스 부르봉 왕실의 초상화 전통을 따른 것이다.

이 작품 속에 담긴 마드리드 여인들의
아름다운 모습과 혁신적인 배치 구도,
그리고 세 인물이 관중을 향해 던지는
시선은 보는 이를 사로잡는다.

로렌초 티에폴로(1736~1776)는 저명했던 화가
잠바티스타의 아들이자 잔도메니코의 형제이다.
로렌초는 1762년에 부친을 따라 마드리드로 이주했으며
카를로스 3세의 왕궁에서 장식미술 사업에 참가했다.

로렌초는 잔도메니코와 마찬가지로
마드리드에서 작품 세계의 변화를
겪는다. 이전의 경쾌하며 다양한
색을 지닌 잠바티스타적 경향을
뒤로하고, 멩스의 절제적이며
간결한 미가 돋보이는 고전주의로
전향하였다.

티에폴로 부자가
마드리드에서 활동하던
시기의 작품에서
보이는, 현실에 대한
연출법은 고야의 초기
작품에 지대한 영향을
미치게 된다.

화가는 흰 베일과 그림으로
장식된 부채, 우아한
두건으로 덮여진 위로 올린
머리모양 등 여인들의 세부
요소에 비친 빛의 변화에
세심한 주의를 기울여 빠른
필치로 그려냈다.

▲ 로렌초 티에폴로,
〈마드리드 여인들의 유형〉,
1773년 이전, 개인 소장

여인의 모습은 스페인의 의인상으로, 환한 광채로 휩싸인 하늘을 자유롭게 날고 있는 아기 천사들이 그녀에게 왕관을 씌워주려 다가가고 있다.

1762년부터 티에폴로는 그의 마지막 여생을 카를로스 3세의 왕궁에서 활동하며 보낸다. 당시 66세의 연령으로 그는 비계 위에 올라 왕궁 내의 정전과 왕비의 곁방(antechamber), 미늘창군사의 방에 프레스코를 제작했다.

정전(throne hall)의 약 300평방미터에 이르는 넓은 천장에 화가는 스페인 왕조에 대한 찬양을 주제로 프레스코를 제작했는데, 이전 작품에서 사용한 구도를 응용하되 새로운 화법과 풍부한 구성력을 발휘했다.

유백색과 분홍빛의 구름이 짙게 깔려 있는 배경 위로 천재적 시상과 미덕, 피라미드의 기반에 적혀 있는 카를로스 3세의 품성 등을 상징하는 수많은 인물들이 묘사되어 있다.

▲ 잠바티스타 티에폴로,
〈스페인의 영광〉, 1762~1764년,
마드리드 왕궁

코니스를 따라 스페인령이었던 각 지방이 고유의 특산물과 함께 묘사되어 있는데, 그중 아메리카는 그 원주민들과 함께 크리스토퍼 콜럼버스가 가져온 선물로 둘러싸여 있다.

프레스코 회화에서도
고야는 자유롭고
정확하며 기민한 필치를
자랑하고 있다.

1798년 필리포 폰타나의
설계에 의해 산탄토니오 데 라
플로리다 교회가 완성되자마자
고야는 쿠폴라에 프레스코를
제작했다.

이 당시 화가의 건강은
매우 악화된
상태였음에도 불구하고
높은 비계(飛階) 위에
올라가 작업할 것을
용감하게 수락했다.

이 프레스코는 성
안토니우스의 기적을 주제로
하고 있는데, 성인은 자신의
부친이 서실됐다고 판성받은
살인사건의 피해자를 부활시킨
후 그의 증언을 경청하고 있다.

기적을 지켜보는 관객들이 이 장면을 둘러싸고
있다. 남녀노소와 신분을 불문하고 섞여 있는
군중의 무리가 난간의 주위를 따라 서 있다.
이 구조물은 마치 회화 속의 인물들이 쿠폴라
아래의 실재하는 빈 공간으로 낙하하는 것을
막아주는 역할을 하고 있는 듯하다.

▲ 프란시스코 고야, 산탄토니오
데 라 플로리다 교회 내
프레스코, 1798년, 마드리드

토리노는 당시 쇠퇴해가던 대부분의 이탈리아 도시들과 비교해 예외적인 상황을 보여주었다. 소규모지만 크게 번성하고 있던 사보이 왕조의 수도로서 예술과 건축계의 주요 인물들이 활동할 수 있는 무대를 제공하며 수려하게 발전해갔다.

토리노

▼ 클라우디오 프란체스코 보몽, 〈아이네이스 축전〉, 1740년경, 토리노 왕궁

1713년에 체결된 위트레흐트 평화조약으로 프랑스의 정치적 개입이 사라지면서 비토리오 아메데오 2세가 통치하던 작은 공국은 하나의 왕국으로 변하게 된다. 토리노는 원래 군사적 방어를 위해 세워진 도시로서 예술적 가치로 이름난 도시들의 그늘에 가려져 있었지만, 새로운 사르데냐 왕국의 수도로서 격조에 맞게 변모해나가기 시작했다. 70여 년 만에 그 인구가 두 배로 증가해 18세기 말엽에는 10만 명에 다다랐다. 토리노의 도시계획 사업에서 중요하게 활동한 건축가는 필리포 유바라와 베네데토 알피에리이다. 비토리오 아메데오 2세의 부름을 받고 1714년에 로마를 떠나 이곳으로 온 유바라는 우아한 고전주의적 건축물에 바로크와 로코코 양식의 장식을 간결한 형태로 변형하여 조화시킨 걸작들을 탄생시켰다. 마다마 궁전 정면과 현관의 계단 홀부터 수페르가 대성당, 원심적 구조에 미켈란젤로의 영향을 받은 쿠폴라가 있는 사보이 가의 영묘, 스투피니지 궁전의 사냥용 별채, 카르미네 교회에 이르기까지 모든 건축물들에 유바라는 로마에서 무대장식가이자 베두타 화가로서 익힌 1700년대 특유의 무대효과를 고전주의의 우아함에 접목시켰다. 그는 토리노 외곽 지역의 재개발 사업 지휘를 담당하기도 했다. 알피에리는 선배 건축가가 시작한 왕립극장과 마다마 궁전, 왕궁, 그리고 왕국의 총무사무실 건물과 왕립 승마학교의 건축을 진행했다. 사보이 왕가에서 벌인 활발한 예술 사업으로 수많은 예술가와 장인들이 모여들었다. 도자기와 태피스트리 등의 고품격 수제품 공장이 세워지면서 왕실공예가 크게 발전했다. 특히 카를로 에마누엘레 3세는 흑단공예가 피에트로 피페티를 왕궁으로 불러들이기도 했다.

수사계곡 입구의 군사 전략적으로 유리한 곳에 위치한 이 성은 중세부터 사보이 가의 저택이었으며 그 이후에는 '왕조의 유희적 공간'으로서 사냥과 귀족들의 여흥의 장소로 사용되었다.

이 작품은 궁중 건축가였던 유바라의 재건축 계획을 토대로 그 실현 예상도를 나타낸 것이다. 그러나 결국 이 계획은 완성되지 못했다.

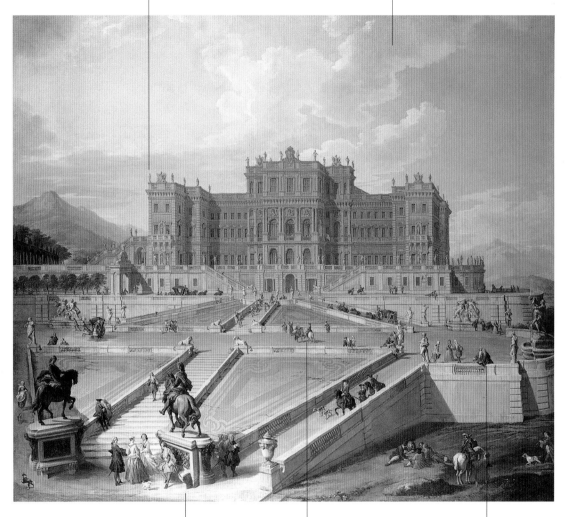

1715~1727년간 유바라가 제작했던 재건축 설계도에서는 성 외관의 평평하지 못한 지면의 문제를 해결하기 위하여 경사가 점차 낮아지는 테라스의 축조가 제안되었다. 실내건축 또한 계획 단계에서 중단되었는데 그 예상도는 마르코 리치의 회화 작품에 소개되었다.

파니니는 성 외관의 전경에 귀족들과 마차들을 채워 넣었는데, 이들은 뛰어난 화법과 남다른 관찰력으로 묘사되어 있다.

테라스 오른편의 난간에는 화가 자신과 건축가 유바라가 대화를 나누는 모습이 그려져 있다.

▲ 조반니 파올로 파니니, 〈필리포 유바라의 설계도에 따른 리볼리 성〉, 1723년, 토리노, 라코니지 성

이 작품에서는 시돈 쿠폴라와 대성당의 종탑이 눈에 띄는 오늘날 왕궁의 북쪽 전경이 묘사되어 있다.

화가는 1745년 여름에 사보이 왕조의 카를로 에마누엘레 2세를 위하여 이 작품을 제작했는데 〈포 강의 구교각에서 바라본 풍경〉과 함께 한 쌍을 이룬다. 바스티온 베르데와 정원 측면의 왕궁에서 바라본 도시의 경관이 담겨 있다.

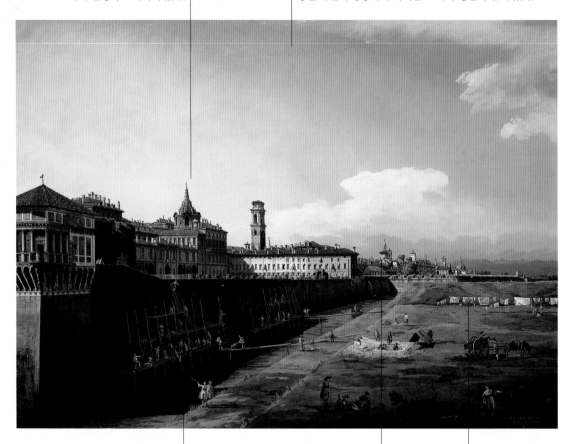

구성의 중심은 화폭의 가운데를 벗어나 있지만 비계 위에 올라가 성벽을 수리하고 있는 일꾼들이나 빨래를 널고 있는 여인들, 풀밭 위에서 휴식하는 사람들 등 일상생활의 자세한 면모를 잘 묘사하고 있다.

먼 배경에는 산도메니코 교회와 산타고스티노 교회, 산탄드레아 교회의 종탑, 그리고 산티 마우리치오, 라차로, 콘솔라타 대성당의 쿠폴라가 보인다.

가장 멀리 포르타 팔라티나의 두 탑이 솟아 있다.

화폭의 왼편에 자리 잡은 웅장한 건축물은 밝은 자연광에 의해 그 복합적인 구조가 세밀하게 드러나고 있다. 먼 배경 속 건물의 외관과 널린 빨래 또한 햇빛에 의해 하얗게 빛을 발하고 있다.

▲ 베르나르도 벨로토, 〈왕궁 정원의 측면에서 바라본 토리노 전경〉, 1745년, 토리노, 사보이아 미술관

밀라노는 프랑스로부터 새로운 사상이 들어오는 문화적 교차로 역할을 했다. 이곳에 수많은 예술가들이 몰려와 오스트리아의 신정권과 지방 귀족들에 의하여 시작된 예술 사업을 진행했다.

밀라노

1713년에 맺어진 위트레흐트 조약으로 인하여 밀라노에 대한 통치권은 오스트리아로 넘어가게 되었다. 계몽군주 합스부르크 왕조의 마리아 테레지아와 그의 후계자 요제프 2세는 장기간에 걸쳐 일련의 세제 및 경제, 행정에 대한 개혁을 단행하고 주요 교통망의 확보와 활발한 건축 사업을 벌였다. 18세기 초에 후기 바로크와 로코코 양식이 도입되었으며, 이때의 귀중한 결과물들이 오늘날까지도 보존되어 있다. 많은 예술가들이 롬바르디아의 수도로 모여들었다. 1731년 잠바티스타 티에폴로는 밀라노로 와서 1943년에 붕괴된 아르킨토 궁전과 카사티 궁전, 두냐니 궁전, 클레리치 궁전의 장식을 담당했다. 수세기 동안 진행되어오던 밀라노 대성당의 축조사업은 17세기 후반부터 그 속도가 줄어들었다가 오스트리아 왕권이 들어서면서 다시 활발해지기 시작했다. 이 시기에 대성당은 부드럽고 경쾌한 로코코 양식의 수많은 조각품들로 장식되었다. 1764년에 처음으로 발행된 『카페』라는 간행물은 문학 및 문화, 사회적 개혁에 관련된 문제를 다양한 각도에서 분석했으며, 지식인 계층은 보수적인 학계의 전통주의에 대항하여 프랑스로부터 도입된 계몽주의를 밀라노에 심어주고자 하는 의도에서 수많은 운동을 벌였다. 새로운 문화의 보급에 중심적인 역할을 하던 기관은 브레라 미술 아카데미로 1776년에 설립되었다. 같은 해에 신고전주의 건축가 주세페 피에르마리니는 밀라노의 첫 대중극장인 스칼라 극장을 세우기 시작했다. 1771년에 대공국의 궁정이 밀라노로 옮겨져 상주하게 되면서부터 귀족층의 건축물에 많은 영향을 미치게 되었다. 피에르마리니는 대공 궁전과 현재 몬자의 왕궁이라 불리는 교외 별장의 신축 설계를 담당했다.

▼ 알레산드로 마냐스코 외, 〈청과물 시장〉, 1733년경, 밀라노, 스포르차 성, 시립 고전미술관

1740년 잠바티스타 티에폴로는 좁고 긴 통로의 천장에 '태양 마차'를 주제로 프레스코를 제작했다. 빛이 물결치는 대양에 돌고래와 나이아스, 트리톤에 둘러싸인 메르쿠리우스가 모는 태양의 마차는 세상의 사방을 환하게 비추고 있다.

금빛 도료가 자연광에 의하여 거울에 반사되고 있다. 반면 티에폴로 작품 속의 빛은 실제의 태양광처럼 자연스럽게 퍼져 있다.

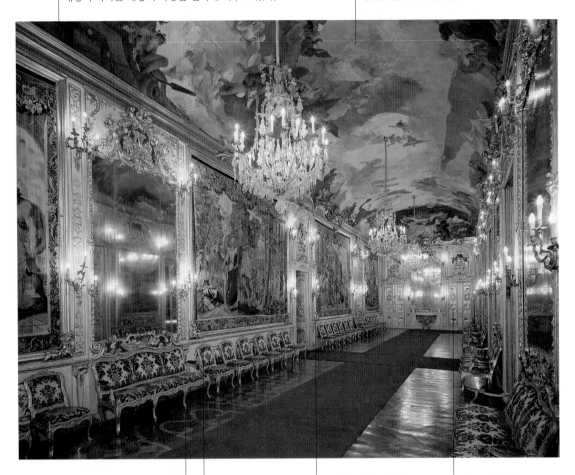

조르조 클레리치 후작은 자신의 가족이 거처하는 궁전을 밀라노에서 가장 화려한 귀족의 저택으로 변화시켰다. 마리아 테레지아 황제의 밀라노 대공국을 대표하던 오스트리아의 페르디난트 대공과 그의 부인 베아트리체 디 에스테는 1772년부터 1778년에 왕궁이 완성되기 전까지 이 궁전을 임시 거처로 삼았다.

이 갤러리는 특유한 양식과 고품격의 예술적 가치를 지니며 다양함 속에서 조화를 추구하는 로카유풍으로 장식되어, 당시 롬바르디아 지역에서 제작된 가장 뛰어난 실내장식 중 하나로 손꼽힌다.

벽면에는 빈 공간이 전혀 없이 액자와 문설주, 문, 거울, 덧문 등이 연속적으로 조밀하게 배치되었다. 이처럼 수많은 종류의 장식 요소들은 조화롭게 어우러져 조각과 회화가 융합된 단일한 공간을 연출해내고 있다.

목조로 세공된 〈예루살렘의 해방〉은 밀라노에서 활동하던 주세페 카바나와 그를 도와 공동 작업하던 보조자들에 의하여 제작되었다.

화가는 지평선의 시점을 낮추어 하늘과 멀리 보이는 눈에 덮인 산봉우리에 많은 공간을 할애했다.

전경의 벌판은 성벽과 탑, V자형 보루가 뒤섞인 불규칙한 형태의 성곽을 관객으로부터 멀리 떨어뜨려놓음으로써 고독하고 쓸쓸한 분위기를 자아내고 있다.

전경에는 군데군데 풀밭 사이로 일정하지 않게 나 있는, 진흙에 덮인 도보를 걷고 있는 인물들이 묘사되어 있다.

광활한 대지와 하늘이 화폭의 대부분을 차지하고 있으며 성곽 건물은 그 일부에 줄지어 있는 이 광경은 밀라노의 화려하게 장식된 건축물을 제외시키고 필수적인 요소만을 추려 간결하게 묘사하려는 화가의 의도가 반영되어 있다.

◀ 태피스트리 갤러리, 1740~1750년경, 밀라노, 클레리치 궁전

▲ 베르나르도 벨로토, 〈밀라노 스포르차 성〉, 1744년, 나메스트 나드 오슬라프 성, 체코 공화국

밝고 경쾌한 색채에 투명함이 가득한 파스텔 색조는 이 화가의 작품에 빠지지 않는 요소이다.

가족의 모습에는 가문의 부나 사회적 지위에 대한 상징은 전혀 없이 루이지의 과학적 업적에 대한 자긍심만이 묘사되어 있다.

이 작품은 1785~1787년에 식물학 전문가인 루이지 카스틸리오니가 행한 아메리카 대륙 여행을 기념하기 위하여 제작되었다. 소박한 신고전주의 양식의 실내 공간으로 구성된 배경의 오른편에는 학자의 도서관 일부가 보인다.

가장 왼쪽에 앉아 있는 노부인은 피에트로의 남매이자 두 카스틸리오니 형제의 어머니였던 테레사 베리로 추정된다. 이 작품은 불행히도 화폭의 한 면이 절단되어 여타 인물들의 모습이 잘려나갔다.

아이들은 희귀식물을 손에 들고 있는데 이는 루이지 카스틸리오니에 의하여 아메리카에서 롬바르디아로 들여온 아까시나무의 꽃으로 추정된다.

루이지 카스틸리오니는 탁자 앞에 앉아 지도에서 자신이 여행한 경로를 짚어 보이고 있고, 두 소녀는 지구본에서 그 위치를 확인하고 있다.

▲ 프란체스코 코르넬리아니, 〈카스틸리오니 가의 초상〉, 1790~1795년, 개인 소장

정치 및 상업적인 특권이 점점 쇠약해져가던 베네치아는 위대했던 과거에 대한 향수에 잠기게 된다. 이러한 전반적인 분위기와는 반대로 베네치아의 회화는 빛나는 색채와 정밀한 투시도법의 사용으로 찬란하게 꽃을 피웠다.

베네치아

베네치아는 정치적 · 경제적으로 가혹하고 긴 쇠퇴의 길에 접어들었다. 상업 활동은 침체기에 들어섰고 지중해 무역의 독점권 상실로 인해 유입 자본 또한 감소했다. 1797년 루도비코 마닌 도제가 나폴레옹에 의하여 강제로 퇴위당하면서 베네치아의 자치권은 완전히 상실되었다. 이러한 전반적인 퇴보를 겪으며 문화적인 분야에도 그 여파가 밀려오게 된다. 프랑스에서 건너온 지식인 계층으로부터 도입된 계몽주의의 개혁론에 반대하는 움직임이 일어났다. 팔라디오 건축 양식은 바로크 양식에 대해 우위를 지켰다. 제수아티 교회나 그라시 궁전 등을 설계한 조르조 마사리나 테만차, 고전주의 양식으로 간결하고 조화로운 균형이 잡힌 페니체 극장을 지은 셀바와 같은 건축가들의 작품들이 이를 증명한다. 회화 역시 음악이나 연극과 마찬가지로 탁월한 재능을 지닌 화가들과 이들을 후원하는 베네치아 주재 영국 영사인 조지프 스미스와 같은 애호가들 덕분에 크게 번성했다. 스미스 영사는 예술 애호가로서 자신의 방대한 도서관에 급진적인 사상가들을 초대하여 사교적인 만남의 폭을 넓히고, 다수의 화가들을 후원하여 이미 상당했던 소장 미술품의 수를 늘려갔다. 그는 특히 세바스티아노와 마르코 리치, 초상화가 로살바 카리에라, 추카렐리, 카날레토의 작품 활동을 지원했다. 빛의 효과를 뛰어나게 사용하던 조반니 바티스타 피아체타 밑에서 공부한 잠바티스타 티에폴로는 환영주의적인 효과를 이용해, 귀족 저택의 화려한 실내장식에 대한 자신의 재능을 깨닫게 된다. 베네치아에서 베두타 회화는 그 대표적 주자인 카날레토나 벨로토 등이 전 유럽에서 명성을 떨치면서 크게 발전했다. 반면 피에트로 롱기는 남다른 호기심과 관찰력으로 일상이나 집안 생활을 주제로 한 작품을 제작했다.

▼ 루카 카를레바리스, 〈덴마크 국왕 프레데리크 4세를 환영하는 선상 행렬〉, 1709년, 힐레뢰드, 국립 역사박물관

안토니오 비센티니는 1742년에 이 작품을 판화로
제작했다. 당시 카날레토의 풍경화 두 점이 베네치아
주재 영국 영사이자 카날레토의 공식적 대리인 역할을
하던 조지프 스미스의 소장품 속에 포함되어 있었다.

카날레토는 산 마르코 항의
시시각각 변하는 바닷물의
다양한 색채와 태양광선을
받아 빛나는 흰 천막, 조폐국
건물의 벽돌, 원경의 산타
마리아 델라 살루테 교회를
그 특유의 뛰어난 관찰력으로
하나도 빠짐없이 정밀하게
묘사했다.

화가는 모든 사물을 면밀하게
관찰하여 분석한 후, 이를
다양한 색채를 이용해 화폭에
옮겨놓았다. 빛과 색으로 가득
찬 자신의 세계로 관중을
초대하고 있다.

▲ 카날레토, 〈산 테오도로 기념주를 포함한
조폐국 방향 부두가〉, 1742년 이전,
밀라노, 스포르차 성, 시립 고전미술관

이 작품은 〈산 마르코 기념주가 포함된 스키아보니 부두가 전경〉을 그린 풍경화와 한 쌍을 이룬다. 서로 보완적인 이 두 풍경화는 한 미술관에 소장되어 있다.

화가는 유명한 건축물을 배경으로 수많은 인파의 일상생활이 펼쳐지고 있는 부두가의 풍경을 뛰어난 화술로 조합하여 둘 사이에 조화로운 균형을 이루어냈다.

천막 사이로 상거래가 이루어지는 가판대의 모습이 엿보이고, 길 한복판에는 나무통과 바구니, 목재, 빗자루로 구성된 훌륭한 정물화가 자리 잡고 있다.

전경에는 달마티아인으로 추정되는 세 선원이 멈춰 서서 이야기를 나누고 있다.

카날레토는 시장의 나무로 만든 우리 안에 갇힌 닭의 볏을 나타내기 위하여 붉은 물감을 붓으로 살짝 찍어 표현했다.

말에서 막 내려온 에르미니아를 비롯하여 마치 연극 속 동작을 취한 듯한 인물들은 모험이 가득한 시의 주인공들로서 구아르디는 이들을 신선미와 빛이 가득한 필치로 풍부한 상상력을 동원하여 그려내고 있다.

이 작품은 '예루살렘의 해방'을 주제로 제작된 연작 중 하나로, 이 연작은 피아체타에 의해 판화로도 만들어졌다. 구아르디의 작품은 제2차 세계대전이 종결된 후 로돌포 시비에로에 의하여 밴트리 하우스에서 발견되었다.

바프리노는 탄크레디의 필마 관리인으로서 그림에서 동양풍의 의복을 갖춘 모습을 하고 있는데, 이는 적군의 전략을 정탐하기 위하여 이집트군의 진영으로 숨어들었기 때문이다.

조반니 안토니오는 화가로서 더 유명했던 프란체스코 구아르디의 형이다. 이 작품에서 그는 체르케스 기사 아르간테와 전투 끝에 부상을 입고 쓰러져 있는 탄크레디를 향해 달려가는 에르미니아의 모습을 화폭에 담았다.

넋을 잃은 탄크레디는 번쩍이는 금속의 광채에 휩싸인 무기들 옆에 쓰러져 있다.

▲ 조반니 안토니오 구아르디, 〈부상을 입은 탄크레디에게 달려가는 에르미니아와 바프리노〉, 1750~1755년, 베네치아, 아카데미 미술관

배경에 그려진 그림은 저울을 손에 들고 정의를 상징하는 인물에서 잘 나타나 있듯이, 피사니가의 미덕을 의인화하여 상징적으로 나타내고 있다.

공식적 초상화의 제작으로 유명했던 거장 피에트로 롱기의 아들 알레산드로는 이 작품에서 아버지의 화법에 따라 일정한 자세를 취한 인물들을 화폭에 차례로 배치하였다.

파올리나 감바라는 그녀의 네 아이들과 남편인 검찰관 루이지에 의해 둘러싸여 있으며 그의 오른편에는 부친 알비제 피사니 도제의 모습이 보인다.

화가는 그의 초기 작품인 이 초상화에서 인물들의 성격이나 외모저 특징을 잘 살려 묘사해냈다.

오른편의 두 인물은 루이지의 형제로 짐작되며 검은 의상에 아이들에게 과자를 건네는 사람은 대주교 조반니 그레고레티로 추정된다.

▲ 알레산드로 롱기, 〈검찰관 루이지 피사니의 가족〉, 1758년경, 베네치아, 아카데미 미술관

로마는 18세기 전반에 걸쳐 예술의 중심지로 발전했는데 특히 이곳에 남아 있는 고대유적이 큰 역할을 했다. 대규모로 벌어진 건축 사업은 다시 한 번 이 도시의 얼굴을 변화시켰다.

로마

▼ 카를로 라브루치,
〈팔라티노에서 바라본
콜로세움〉, 1790년경,
푸슈킨, 차르스코예 셀로,
예카테리나 궁전

프랑스와 여타 유럽 도시들의 위상이 날이 갈수록 높아진 데 반해 로마는 점점 더 쇠퇴해갔으나, 그럼에도 불구하고 18세기 말까지 문화적으로 가장 영향력 있는 중심지로 남았다. 건축 사업은 이전과 다름없이 매우 활발히 이루어져서 새로운 건물의 신축이나 기존 건물의 보수 공사가 진행되었다. 덕분에 로마는 변해가던 도시의 정체성을 대변해주는 건축물로 메워지기 시작했다. 기념비적인 웅장함과 세련된 화려함이 특징인 바로크 양식은 간결함과 우아함이 지배적인 고전주의 양식과 혼합되었고, 그 결과 다양한 양식이 섞인 건축물들이 이 시기의 로마를 수놓게 되었다. 대표적인 예로 스페인 광장의 계단(1721~1725)과 트레비 분수(1732~1736), 산조반니인 라테라노 교회 정면(1733~1736), 산타 마리아 마조레 대성당(1741~1743)을 꼽을 수 있다. 아카데미에서는 1700년대 후반에 본격적으로 성행하게 되는 고전주의 양식이 싹을 틔웠다. 교황 클레멘스 11세의 조카였던 추기경 알바니의 저택이 바로 이러한 경향을 예견한 작품이다. 1773년에는 교황의 뜻에 의해 바티칸 내에 피오 클레멘티노 미술관이 개장되어 일반 대중에게도 공개되었다. 회화 분야 또한 크게 활성화되어 로마에서 활동하던 국내외 화가들의 수는 셀 수 없이 많았다. 기념비적인 주제와 웅장한 화법의 노장 마라타와 친밀하며 부드럽고 감성적인 트레비사니, 1700년대 크게 유행하게 될 고전주의 경향의 베네피알에 의해 18세기 회화의 막이 열렸다. 풍경화는 큰 호응을 얻게 되는데 그중에서도 특히 파니니와 피라네시가 그린 도시의 전경이나 고대유적을 담은 베두타 회화가 유명했다. 초상화는 18세기에 들어 전성기를 맞았다. 대표적인 초상화가로 폼페오 바토니가 있다. 로마에서 1779~1798년 동안 활동했던 카노바의 신고전주의 양식의 조각은 이 세기의 마지막을 화려하게 장식했다.

작품 속 트레비 분수는 완공된 모습으로
소개되고 있으나, 실제로 분수대의 주요
조각상은 이로부터 일 년 뒤에, 전체 건축은
1762년에야 완성되었다.

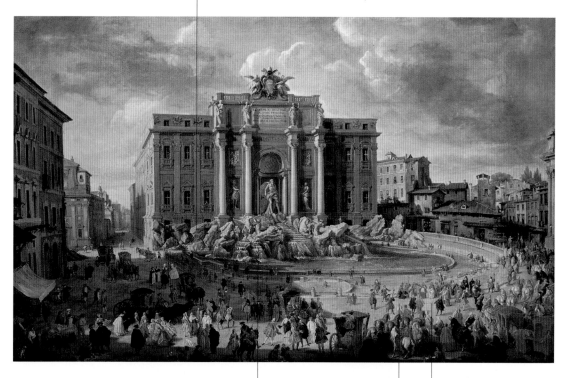

파니니는 트레비 분수를 실제로
관찰하며 그린 것이 아니라 그가
소장하던 모형을 바탕으로 그린
것으로 추정된다. 사실상 1751년에
건축가 살비가 사망한 후 화가의
아들 주세페 파니니가 교황의 명을
받아 트레비 분수의 완공 시까지 이
건축 사업을 총지휘한 것으로
알려져 있다.

분수를 설계한
니콜라 살비가
교황 앞에서
무릎을 꿇고 있다.

화가는 1744년 교황
베네딕투스 14세가 트레비
분수를 방문했던 역사상의
실제 사건을 증명해보이고
있다. 전경은 행인과
마차의 행렬로 메워졌으며
붉은 양산 아래 보이는
교황의 모습은 멀리
오른편에 배치되었다.

▲ 조반니 파올로 파니니,
〈베네딕투스 14세의 트레비 분수 방문〉,
1755년경, 모스크바, 푸슈킨 박물관

마르게리타 후작부인은 과학과 박물관학에 지대한
관심을 보였으며 근대 유럽문화의 기반이 된
주요서적을 소장하고 있었다. 알레산드로 베리를
배우자로 맞아들이고 로마의 아르초네 거리에
위치했던 자신의 저택에 함께 거주했다.

희귀한 조가비와 산호,
광물, 과학기구, 고대
조각상 및 화병 등이 늘어서
있는 실내는 후작부인의
자연과학에 대한 큰 열정을
상징하고 있다. 후작부인은
자신의 소장품 중 가장
가치가 높았던 나비표본의
덮개를 들어 올리는 동작을
취하고 있다.

이 초상화는 당시의
복식사나 실내장식
미술사상 풍부하며 중요한
자료를 제공해주는 배경의
공간으로 매우 유명해졌다.
후작부인의 주변에 보이는
이집트풍의 격조 높은
가구는 피라네시가 도안한
것이다.

후작부인이 입고 있는
의상은 당시 최신
유행이었던 영국식
복장으로, 파딩게일 치마가
생략되어 활동하기에 더욱
간편했다. 이 복식은
귀족사회의 관례를 따르지
않고 새로운 문물을
적극적으로 받아들이던
마르게리타 후작부인의
개성적이며 독립적인
성격을 잘 보여준다.

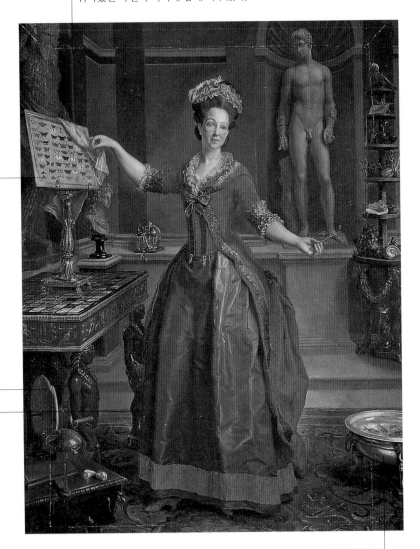

은으로 된 수반 속에
금붕어가 헤엄치고 있다.

▲ 로랭 페쉐, 〈마르게리타 젠틸리
　스파라파니 보카파둘리 후작부인〉,
　1777년, 개인 소장

붉은색과 주황색의 불꽃이 마치 불화살처럼 어두운 로마의 밤하늘을 수놓고 있다. 반면 성곽 위로 보이는 환한 빛은 산 피에트로 대성당의 윤곽을 밝게 비추고 있다.

라이트 오브 더비는 로마에서 보았던 이 불꽃놀이가 베수비오 화산의 폭발 장면을 연상시킨다는 점에서 이 광경에 매료되었다. 그는 동일한 주제로 26점 이상의 작품을 제작했다.

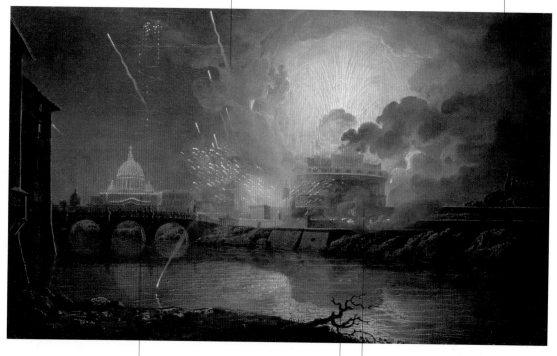

불꽃이 만들어내는 황홀한 광경, 빛과 연기, 폭음은 다수의 구경꾼들을 몰려들게 만들었다. 그중에는 외국인들의 여행일지가 알려주듯 그랑 투르를 위해 로마를 찾은 관광객들도 상당수 포함되어 있었다.

당시 로마에서는 극적인 효과를 최대한으로 내기 위해 테베레 강 유역에서 불꽃놀이를 벌여 그 빛이 강물에 반사되도록 기획되었다.

이 작품은 카스텔 산탄젤로에서 벌어지는 불꽃놀이 광경을 담고 있는데 이 행사는 다채로운 불꽃의 유희를 의미하는 '지란돌라'라고 불렸으며 특별한 종교적 의식이 있던 날 로마에서 거행되었다.

▲ 조지프 라이트 오브 더비,
〈카스텔 산탄젤로에서 벌어지는 불꽃놀이〉,
1777년경, 버밍엄, 시립박물관 및 미술관

나폴리는 1700년대에 양시칠리아 왕국의 왕위에 오른 부르봉 왕조의 후원으로 인해 미술 및 건축 분야에서 큰 발전을 이루었다.

나폴리

▼ 루카 조르다노, 〈유딧의 승리〉, 1704년, 나폴리, 산마르티노 카르투지오회 수도원

유럽에서 가장 인구가 많은 도시 중 하나였던 나폴리가 성장하게 된 이유는 정치적인 배경에서 찾을 수 있다. 스페인의 지배 이후 1707~1734년에 오스트리아의 통치를 받았던 나폴리는 또 다시 18세기의 전형적인 통치형태인 계몽주의적 절대주의 왕정의 성격을 띤 부르봉 왕조의 카를로스 3세의 치하에 들어서게 되었다. 카를로스 3세는 행정 및 경제 개혁 외에 도시 미관의 향상에도 큰 관심을 기울여 17세기부터 활발히 진행되어오던 예술 사업을 지속시켰다. 1700년대 중반까지 나폴리는 넓게 트인 웅장한 계단의 설계로 유명했던 페르난도 산펠리체와 도메니코 바카로의 후기 바로크적 성향을 띤 작품들로 장식되었다. 화려한 산 카를로 극장과 카포디몬테 및 포르티치 왕궁 또한 이 시기에 지어졌으며, 카를로스 3세는 모친인 엘리자베타 파르네세로부터 물려받은 소장품을 파르마에서 이곳으로 옮겨오게 했다. 회화 분야에서는 프란체스코 솔리메나가 주요 인물로 떠올랐다. 그는 1600년대 회화의 전통과 루카 조르다노의 가르침을 받아 광대한 폭을 지닌 양식을 발전시켰다. 그의 예술은 제자들의 작품뿐 아니라 이들이 제작한 소묘를 바탕으로 제단과 묘비를 제작하던 조각가들에게도 큰 영향을 미쳤다. 18세기 후반 카를로스 3세는 나폴리 지역을 새로운 양식으로 개혁하고자 후기 바로크에서 벗어나 좀더 근대적인 작품을 제작하던 건축가들을 이곳으로 초청했다. 로마에서 간결한 고전주의적 성향을 지닌 페르디난도 푸가와 루이지 반비텔리가 궁중으로 오게 되었다. 푸가는 왕립 구빈원과 그라닐리와 같은 사회복지시설을 건축했으며 카를로스 3세는 반비텔리에게 왕가의 사가인 카세르타 왕궁을 군대막사와 행정사무실, 문화시설이 조합된 궁전으로 만들 것을 명했지만 결국 왕궁만이 완성되었다. 그 내부는 우아한 로코코 양식과 전망이 보이도록 설계된 창, 중앙의 원형건물에 설치된 웅장한 대형 계단과 같이 입체미를 살려 건축되었다.

보니토(1707~1789)는 반비텔리와 함께 카를로, 타누치, 페르디난도 4세 치하의 나폴리에서 활동한 주요 미술가 중 하나이다.

보니토는 풍속화 장르에 종사하면서 나폴리 골목길 사이에서 목격할 수 있던 가면극과 서민들의 일상생활, 정원 및 거실 내에서 이뤄지던 오락 등을 주제로 작품 활동을 했다.

이 작품은 18세기 중반 나폴리의 현실을 보도하는 신문 기사와도 같다. 이러한 부류의 작품은 가스파레 트라베르시 등 새로운 세대에 속하는 화가들에게 큰 영향을 미쳤다.

이 장르의 회화 작품은 대개의 경우 일상생활의 한 순간을 포착하여 묘사했으며 이러한 생활에 대해 호기심을 가지고 지켜보던 부유하고 너그러운 의뢰인을 위하여 제작되었다.

한 무리의 군중이 탁자에 둘러 앉아 시인이 읊는 시 구절을 경청하고 있다. 산책용 지팡이를 손에 쥔 한 귀족신사는 주수어린 표정으로 관객을 향해 시선을 던지고 있다.

▲ 주세페 보니토, 〈시인〉,
1738~1740년, 마드리드,
전 레미사 공작 컬렉션

주변 건물들의
발코니에 수많은
인파가 경기를
구경하고 있다.

졸리는 산 카를로 극장의 무대설치를 위해 1762년에
나폴리를 처음 찾았다. 그는 1777년 사망할 때까지 여생을
이곳에서 머물면서 나폴리 왕궁의 궁중생활 혹은 빛이
가득한 나폴리 전경을 담은 다수의 작품을 남겼다.

차양 시설이 갖추어져 그늘이
드리워진 관람석에서는 궁중
귀족이나 상류계층이 경기를
참관했으며 때로는
오케스트라가 마련되기도
했다.

필로타나 펠로타 등 여러
명칭으로 불리던 이 경기는
당시 가장 유행했던
종목으로, 양편으로 나누어
가시가 박힌 묵직한 목제
팔띠로 무장한 팔을 사용해
상대방의 공을 받아내며
진행되었다.

매우 오래전부터 내려오는
경기로서 지역에 따라 규칙상
약간의 차이점이 있기는 하지만
이탈리아에서 축구가 도입되기
전까지 가장 유행하던 종목이었다.
이탈리아 내 수많은 도시는
아직까지도 이 경기에서 따온
이름으로 불리고 있다.

▲ 안토니오 졸리, 〈구기 종목 경기〉,
1765~1770년, 나폴리,
산마르티노 미술관

작가는 이 조각상에 흔히 사용되는 상징을 사용하여 주제를 전달하고
있다. 천사의 모습으로 의인화된 지식은 인간을 미망으로부터 해방시키고
있다. 이 작품은 기독교의 종교적 기호론과 계몽주의 및 프리메이슨단으로
대표되는 새로운 비종교적 세계에 속하는 주제를 융합시키고 있다.

1749년에 산세베로의
군주였던 라이몬도 디
상그로는 가족의 예배당을
개축하고자 베네치아
출신의 안토니오
코라디니를 고용했다.
이 사업에는 제노바의
프란체스코 퀘이롤로 또한
합류하여 1752~1759년
동안 작업했다.

퀘이롤로의 경이로울 만큼
훌륭한 조각 기술은 그
누구에게도 비교할 수 없을
만큼 뛰어났다. 이 조각상은
단일한 각석의 대리석을
사용하여 제작되었음에도
불구하고 인물의 전체를
덮고 있는 촘촘한 그물망은
팔과 다리의 몇 부분을
제외하고는 인체와 거의
접촉하지 않게 표현되었다.

예배당의 중앙에는 주세페
산마르티노의 1753년 작인
그 유명한 〈베일에 싸인
그리스도〉 조각상이 위치해
있다.

▲ 프란체스코 퀘이롤로,
〈미망으로부터의 해방〉, 1752~1754년,
나폴리, 산 세베로 예배당

산세베로 예배당은 '작은 피에타'
예배당이라고 불리는데, 그 이유는
산 피에트로 대성당의 피에타상이 있는
예배당과 비교할 수 있을 만큼 18세기 중반
나폴리 조각의 걸작들이 모여 있기 때문이다.

카세르타 왕궁을 설계하는 데 있어 반비텔리는 후기 바로크 양식을 초월하여 간결하고 엄격한 규칙에 따르는 건축형태를 만들어냈다.

반비텔리는 1751년 부르봉 왕조의 카를로스 3세의 부름을 받아 나폴리에 오기 전에 로마의 산 피에트로 대성당에서 활동하여 건축가로서 명성을 떨쳤다.

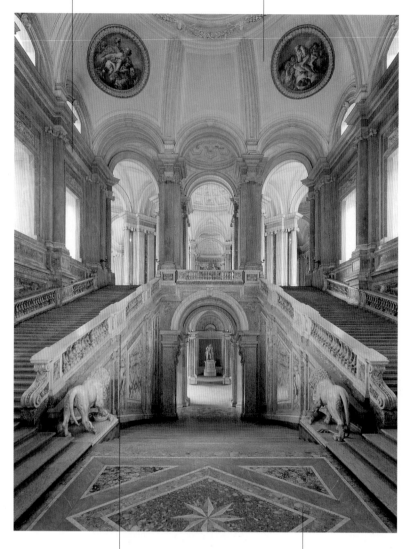

반비텔리는 내부에 대칭을 이루는 네 개의 중정이 딸린 직사각형의 거대한 건물을 설계했는데, 소박한 입구를 지나면 계단 경사의 유희로 인하여 동적인 느낌이 전해지는 웅장한 현관의 홀로 들어서게 된다.

궁전 및 정원과 연결된 직선 도로에 의해 나폴리로 이어지는 카세르타의 왕궁은 궁중의 내빈을 대접하기 위한 공간일 뿐 아니라 왕국의 행정 사무실을 외곽으로 분산하는 기능도 갖는다.

▲ 루이지 반비텔리, 〈명예의 계단〉, 1752~1774년, 카세르타 왕궁

이 작품은 아이들에게 둘러싸인 페르디난도 4세(1751~1825)와 왕비 마리아 카롤리나(1752~1814)의 모습이 담겨 있는 초상화이다. 화가는 1782년에 왕가로부터 의뢰를 받고 제작을 위해 나폴리를 찾았다.

고전주의 양식으로 만들어진 거대한 화병이 예술의 장려와 후원에 적극적이었던 국왕과 왕비의 뒤에 보인다.

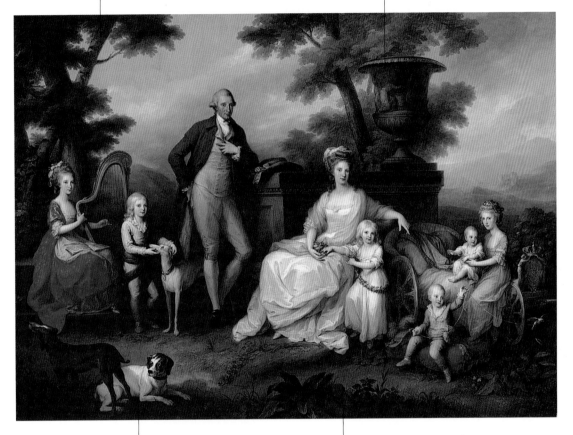

전원적 풍경을 배경으로 자연스러운 자세를 취한 인물들을 그린 이 작품은 부르봉 왕조의 전통적인 초상화와 매우 다른 점을 보이고 있다. 안젤리카 카우프만은 이 작품을 통하여 나폴리에 초상화의 새로운 장르를 소개했다.

이 작품의 제작을 위한 초안은 나폴리에서 실사를 통하여 진행되었으며 최종 작품은 로마에 있던 화가의 작업실에서 완성되었다. 카우프만은 1784년에 직접 카세르타 왕궁을 방문하여 작품을 전달했다.

▲ 안젤리카 카우프만,
〈나폴리 왕가의 초상〉, 1783년,
나폴리, 카포디몬테 미술관

70만 명의 인구가 거주하던 콘스탄티노플은 유럽에서 가장 큰 규모의 도시로서, 서로 다른 문화와 인종이 뒤섞여 오스만 제국 최후의 빛을 발했다.

콘스탄티노플

흥미로운 사실
장 바티스트 방무르는 1699년에 프랑스 국왕의 대사, 페리올 후작과 함께 콘스탄티노플을 처음 방문한 후 거의 40년간 이곳에서 거주했다. 1707년 페리올 후작은 화가에게 제국의 고위관료의 모습과 다채로운 인종 및 그들의 문화를 담은 백 점의 작품을 제작할 것을 의뢰했다. 프랑스로 돌아온 페리올은 1714년에 이 작품들을 모아 출판했다. 이 출판물은 국제적으로 큰 호응을 얻었으며, 와토와 구아르디 등 오스만 제국을 주제로 작품을 제작한 수많은 예술가들에게 큰 영향을 미쳤다.

1718년에 체결된 파사로비츠 평화조약으로 유럽 정복의 꿈이 좌절되고 러시아가 새로운 적대 세력으로 부상했음에도 불구하고 아메드 3세 (1703~1730 재위) 치하의 오스만 제국은 '튤립의 시대' 라는 별칭으로 불리며 예술적으로 찬란하게 꽃을 피웠다. 서양에서 도입된 바로크와 로코코 양식은 건축계에 큰 영향을 미쳐 생동감과 창조력이 뛰어난 작품들을 탄생시켰다. 1728년에 세워진 톱카피 궁전 입구의 분수대나 1755년에 건축된 오스만의 빛을 의미하는 누리 오스마니예 사원이 그 대표적인 예다. 사원의 기도실은 전통적인 형식에 따라 사각형의 구조에 지붕에는 쿠폴라가 씌워 있지만 곡선미가 강조된 정원이 그 앞에 위치해 있다. 건축물에는 서서히 유럽의 영향이 나타나기 시작하여, 보스포루스 해협의 수중 가옥인 얄리와 하렘의 벽에는 전통적인 이즈니크산(産) 도기 대신 이탈리아풍의 풍경화들이 걸리게 되었다. 1722년에는 영원한 행복이란 뜻의 사아다바드 궁전을 축조하기 위하여 프랑스 건축가들을 초청했으며 그 정원은 베르사유 궁전 양식을 따랐다. 이곳에 주재했던 수많은 유럽국의 대사들은 유럽 출신의 화가들에게 오스만 제국의 권력과 콘스탄티노플의 아름다움을 찬미하는 내용이나 궁중 행사, 전통 의복, 시사적 문제를 주제로 삼는 회화 작품을 의뢰했다. 이 도시에 매료되어 다년간 머물며 작품 활동을 벌였던 화가 중에는 방무르, 리오타르, 드 파브레, 카사스, 마이어, 멜링 등이 있다.

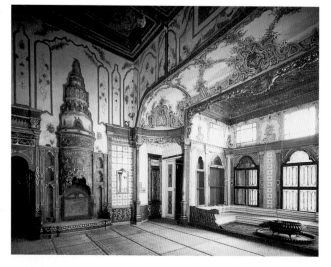

▶ 〈아브뒬하미드 1세의 방〉, 1774~1789년, 이스탄불, 톱카피 궁전, 하렘

영국인 **리처드 포코크**(1704~1765)는 중동 지역과 이집트 고고학의 선구자이자 알프스 등반 역사에 있어 중요한 인물이다. 1737년 중동을 찾은 그는 이듬해 콘스탄티노플에서 그 역시 이 도시에 온지 얼마 되지 않았던 화가 리오타르를 만났다.

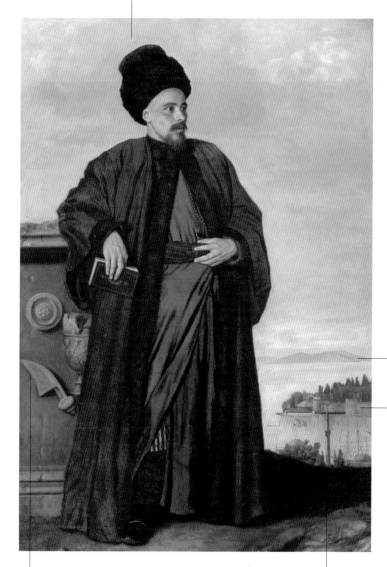

원경의 수평선 위로 키질 제도가 보인다.

배경에 보이는 술탄 궁전의 성벽이 화폭 속 인물이 서 있는 지리적인 위치를 알려주는데 금각만(Golden Horn) 건너편의 베이오울루에 위치한 유럽인 구역임을 확인할 수 있다.

포코크는 궁중 관리의 의복을 입고 고고학에 대한 열정을 상징하는 고대 제단에 몸을 기대고 있다. 리오타르는 이 작품에서 그의 초상화에서는 매우 드문 입상 자세를 선택하여 인물을 실제 크기와 같게 묘사했다.

높이 솟아 있는 톱하네 회교사원의 첨탑이 보인다.

▲ 장 에티엔 리오타르, 〈리처드 포코크의 초상〉, 1783~1739년, 제네바, 미술과 역사 박물관

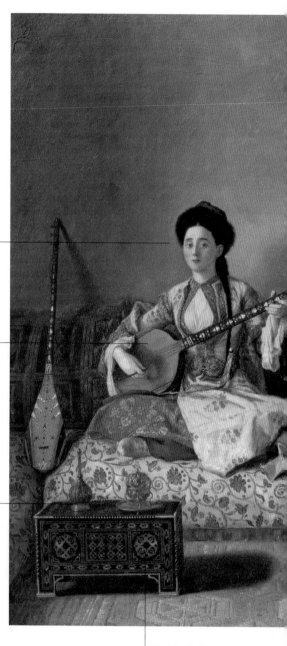

헬렌 글라바니는 베이오울루에서
가장 큰 권세를 지녔던 세력가
출신으로서 부친이 프랑스
영사로 재직했던 크리미아
반도에 거주하는 타타르 민족의
고유의상을 입고 있다.

글라바니는 탄부르라는 일종의
기타 같은 악기를 연주하고 있다.

콘스탄티노플에서
1738~1742년 동안 머물렀던
리오타르는 이 작품에서 류트와
방향제, 향로 등 오스만 제국에서
향락을 위해 사용되던 몇몇
물건을 소개하고 있다.

이 작은 탁자는
책상으로 사용되던
상자로서 거북의 등과
자개로 장식되었다.

▲ 장 에티엔 리오타르, 〈레벳
씨와 글라바니 양〉, 1740년경,
파리, 루브르 박물관

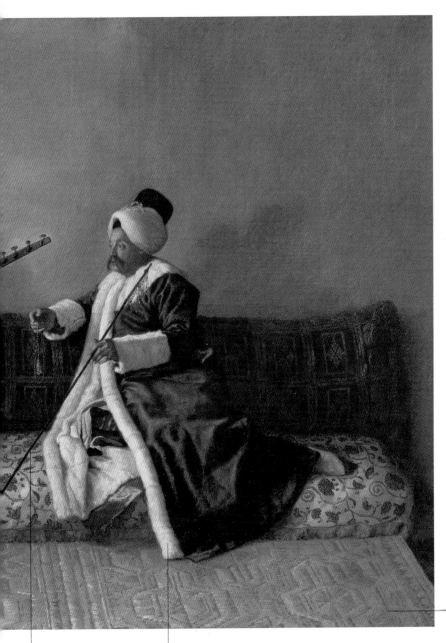

화가가 현지에서 머물던
동안 제작된 이 작품은
두 인물뿐 아니라
음악과 흡연의 쾌락에
장미의 향이 어우러져
관중을 매료시키는
분위기까지 담아낸
이중적인 초상화라 할
수 있겠다.

레벳은 재스민 나무로
만들어진 긴 담뱃대를
피고 있으며 다른 한
손에는 산호 재질의
'노리개'를 쥐고 있다.

콘스탄티노플에서 활동하던 영국 상인
레벳은 리오타르와 절친한 사이였다.
안감에 모피를 덧댄 터번과 망토는 그의
부를 상징하는 동시에 오스만 제국의
문화에 적응하고자 하는 바람을 보여준다.

앵글로색슨족 지역
런던
배스
에든버러
미국

런던은 정치 및 문화적으로 재활하는 시기를 맞게 되며 이는 문학, 건축, 회화의 발전과 새롭고 독창적인 예술양식을 탄생시키는 결과를 초래하게 된다.

런던

18세기 초부터 런던의 건축계는 우아하며 귀족적인 경향에서 벗어나 팔라디오풍의 간결한 미가 강조되는 양식이 유행했다. 팔라디오 양식은 영국에 도입되면서 '조지 양식'이라고 불렸는데, 이 독특하고 새로운 양식은 두 건축가에 의하여 채택되어 보급되었다. 그중 콜린 캠벨은 1717~1725년에 『비트루비우스 브리탄니쿠스』라는 책을 출판했고, 벌링턴 경은 이 양식으로 런던 시내에 수많은 건물을 세웠다. 그와 공동으로 작업을 했던 건축가 중에는 정원의 설계와 '호스 가즈(Horse Guards)'의 건축으로 저명했던 윌리엄 켄트도 있다. 18세기 후반에는 서머셋 하우스를 탄생시킨 윌리엄 체임버스나 로버트 애덤, 가장 개성적인 예술가 중 하나였던 존 손과 같은 건축가들에 의하여 팔라디오 양식의 전통이 이어졌다. 런던 도시계획 사업의 주된 목적은 다양한 양식이 사용된 건축물들을 서로 잘 조화되도록 하는 것이었다. 이 시기의 영국은 내셔널 갤러리의 설립과 윌리엄 호가스의 예리하고 정곡을 찌르는 작품, 상류사회의 초상을 제작한 토머스 게인즈버러, 조슈아 레이놀즈, 알렉산더 커젠스의 강렬한 풍경화, 리처드 윌슨의 전원적인 풍경화에 의하여 예술적으로 크게 번성했다. 근대 과학과 산업주의 초기를 바탕으로 작품을 제작하던 조지프 라이트 오브 더 비는 전 유럽에 영국만의 독창적이며 화려한 회화 세계를 과시했다. 1768년에 런던에는 왕립 아카데미가 설립되었으며 레이놀즈가 초대 학장을 역임했다. 아카데미에서 학업을 닦은 인물 중에는 화가이자 판화가, 시인이었던 윌리엄 블레이크도 포함되어 있다. 그의 환상적이며 중세 시대와 문학에 대한 열정으로 가득한 예술세계는 낭만주의의 선구적인 역할을 했다.

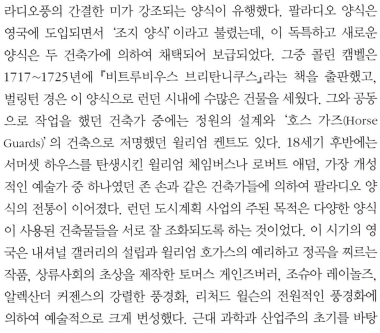

▼ 벌링턴 경과 윌리엄 켄트, 〈치즈윅 하우스〉, 1725년경, 런던

이 작품의 주제는 런던에서 가장 유명한 건축물 중 하나로, 크리스토퍼 렌이 설계한 대성당이다.

화가는 빛과 그림자의 효과적인 배치를 통해 건축물의 입체감을 더욱 뚜렷하게 나타내고 있는데, 대성당의 정면에는 햇빛이 환하게 비치고 있는 반면 왼편의 측면은 그림자 속에 가려져 있다.

카날레토는 1756년까지 영국에서 머물며 귀족들의 의뢰를 받아 다양한 시점에서 바라본 런던의 경치를 화폭에 담았다.

전경의 거리 풍경에는 런던 시민들의 활기찬 생활이 담긴 모습이 대성당의 위엄 있는 분위기와 대조를 이루고 있다. 생동감 있게 움직이는 행인들의 다채로운 모습과 정적이며 단조로운 색조의 건축물은 이 작품의 중심을 이루는 양 축으로서 서로 이질적이면서도 완벽한 균형을 이루고 있다.

1746년에 카날레토는 베네치아 주재 영국 영사였던 스미스가 오웬 맥스위니에게 후원을 부탁하는 추천장을 가지고 자신의 작품을 의뢰한 여행객들과 함께 영국을 찾았다.

▲ 카날레토, 〈세인트 폴 대성당〉, 1754년,
뉴헤이븐, 예일대 영국미술 연구센터

멀리 웨스트민스터 대사원의 장대한 모습이
보인다. 이 작품에는 가로로 길게 확장된
투시도법과 낮은 시점을 사용하는 네덜란드
화풍에 가까운 베두타 화법이 사용되었다.

졸리는 1744년부터 1749년까지
영국에 거주하면서 이곳의
이탈리아 극장에서
무대장식가로 활동했다.

수도로의 진입로이자
물자 공급을 위한 주요
통로인 템스 강에는
수많은 선박들이
항해하고 있다.

화가는 런던의 미술시장에서
수요가 급격히 늘어나던 이
도시의 전경을 담은 다수의
풍경화를 제작했다.
영국으로부터 베두타와
프레스코 회화에 능한 화가들에
대한 요청이 점점 더 증가되면서
그에 앞서 이미 다수의 이탈리아
화가들이 이곳으로 선너와 활동
중에 있었다.

▲ 안토니오 졸리, 〈웨스트민스터
대사원과 템스 강 전경〉, 1745년경,
런던, 잉글랜드 은행

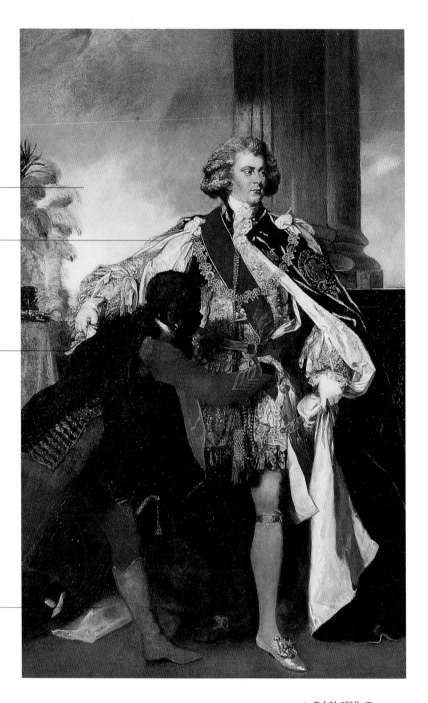

웨일스 군주의 초상은 당시
영국에서 발행되던 신문을
통해 대대적으로
보도되었으며 아직 미완성인
상태로 왕립 아카데미
전시회에 명예작품으로
초청되기까지 했다.

순백색의 비단 옷감과
레이스, 탁자 위의 깃털은
시동의 어두운 색조와
대조되어 그 광채가 더욱
강조되고 있다.

시동은 이 초상화에서 주요
역할을 해내고 있으며 왕의
옷깃을 추스르는 그의 몸짓에
보는 이의 시선이 집중된다.
레이놀즈는 당시 노예제
폐지에 대해 처음으로
거론되기 시작하면서 이
주제에 대한 긴장이 팽배하던
사회적 분위기를 의식하고
논쟁을 일으키려는 고의적인
의도에서 자신의 작품에 이
인물을 삽입한 것으로
추정된다.

이 작품은 허리를 굽혀
군주의 예복을 정돈하고 있는
흑인 시종을 그려 넣었다는
이유로 평론가들로부터 큰
비난을 받았다. 이에 대한
수많은 혹평은 런던에서 당시
발행되던 모든 신문들에
게재되었다.

▲ 조슈아 레이놀즈,
〈조지 왕자와 흑인 시종〉,
1786~1787년, 애런들 성

팔라디오의 고전주의를 일컫던 영국의 '조지 양식'은 배스에서 크게 유행했다. 이 도시에 세워진 고전주의적 건축물은 영국과 미국의 건축에 큰 영향을 미치면서 본보기를 마련했다.

배스

도시계획 전체에 팔라디오 양식을 최초로 적용한 건축가는 온천으로 유명한 관광도시 '배스'의 확장 기획을 담당했던 영국인 존 우드였다. 고대 로마 시대부터 치료 효능을 지닌 온천수로 유명했던 이 도시는 숲이 우거진 구릉지와 에이번 강 사이에 위치한 지리적 요건 덕분에 1700년대에는 휴식과 요양을 위해 귀족들이 즐겨 찾는 관광명소로 부상했다. 1730년 무렵 우드는 고전주의 양식을 사용한 일부 건물의 축조와 도로개편의 기획안을 내었다. 그는 이 도시계획 사업에 오랜 기간 종사했으며 후에는 그의 아들이 공동으로 작업하게 되었다. 온천시설은 새로운 도시의 중심가가 되었고 사교와 오락, 무도회를 위한 공간이 마련되었다. 1729년에 지어진 직사각형의 퀸 스퀘어는 조지 양식 건물이 들어선 길을 따라 원형을 이루고 있는 킹 서커스 광장으로 이어진다. 킹 서커스라는 명칭은 로마의 콜로세움을 기리는 의미에서 붙여졌으며, 광장의 주위에는 쌍을 이루는 일련의 기둥으로 장식된 3층 건물들이 둘러싸고 있다. 1765~1775년에 존 우드 주니어가 지은 로열 크레슨트 저택 일대는 전면의 잔디밭을 따라 도시와 연결되도록 설계되었는데, 이를 위하여 건축가는 크레슨트(crescent), 즉 총 길이가 200미터에 걸쳐 나열된 건물들이 내부적으로는 서로 연결되어 있지 않은 상태에서 밀착되어 배치된 건축 형태를 최초로 시도하였다. 건물의 아담한 높이와 백여 개에 달하는 이오니아식 기둥을 대규모의 창과 번갈아 배치함으로써, 좀처럼 쉽게 찾아볼 수 없는 균형미와 우아함이 어우러진 걸작을 창조했다. 반세기도 채 지나지 않아 배스는 간결한 건축물과 격조 있는 장식, 정돈된 형태의 시가와 광장을 갖춘 도시로 변모했으며 18세기 말부터 19세기 전반에 걸쳐 영국 및 아메리카 대륙의 신도시 건설에 모범이 되는 원형을 제공했다.

흥미로운 사실
대부분의 영국 도시들에는 배스의 로열 크레슨트나 킹 서커스를 모방한 건물들이 세워지게 되었다. 토머스 볼드윈은 1776년에 길드홀 시청 사옥을 설계했으며 그 내부에는 여러 쌍의 코린트식 기둥 장식과 미색과 금색의 우아한 색채 유희가 눈에 띄는 황홀한 분위기의 연회장, 뱅퀴팅 홀이 지어졌다.

▼ 토머스 말턴,
〈로열 크레슨트〉, 1777년,
배스, 빅토리아 미술관

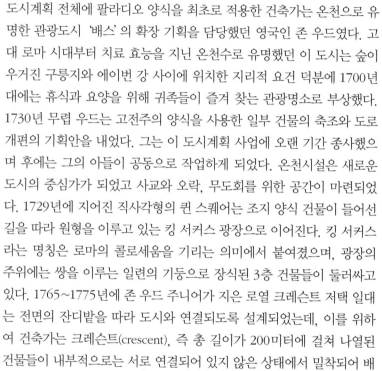
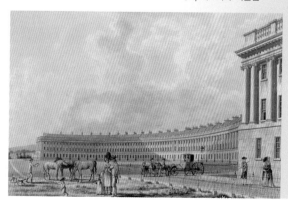

스코틀랜드의 수도에는 구시가지에 연결된 새로운 도시가 형성되었는데 이는 18세기에 가장 성공적으로 완성된 도시계획 사업의 본보기가 되었다.

에든버러

1707년에 잉글랜드와 스코틀랜드의 통일조약이 체결된 후, 고대에 축조된 성벽의 외부에 에든버러 시의 영토를 확장하기 위한 사업이 진행되었다. 1767년에 시의 북쪽 지대를 도시화시키기 위한 계획이 공모되었으며, 뉴타운이라는 새로운 위성도시의 건설을 제의한 제임스 크레이그의 기획안이 채택되었다. 그는 중앙의 축을 중심으로 여덟 개의 구획을 두 광장으로 마무리되도록 배치된 구조로 신도시를 기획했다. 이중에는 1791년에 로버트 애덤에 의해 설계된 샤를로트 스퀘어와 세인트 앤드류 스퀘어가 포함된다. 1772~1792년에 로버트 애덤이 건축한 레지스터 하우스는 노스 브리지를 통해 구시가지와 연결되는 교통망의 요지에 위치하고 있다. 그 외에도 수많은 건물이 크레이그와 윌리엄 체임버스의 설계를 바탕으로 지어졌다. 체임버스는 1771년에 현재 스코틀랜드의 로열뱅크 건물로 사용되고 있는 딘대스 저택을 건축하여 유명해졌다. 이 도시계획은 이 지역에서 채석되는 회색빛의 암석을 사용하여 지어진 격조 높은 건축물로 이루어져 눈길을 끌었다. 그 외에도 전체의 도시 구조에는 부르주아 계층의 성향이 확연한데, 이들은 당시 유럽 전역에 걸쳐 외관의 화려한 치장을 중시하던 귀족계층과는 달리, 소박한 멋이 풍기는 외관과 주거공간의 질을 우선시하는 건축에 관심을 두었다.

◀ 토머스 거틴, 〈성벽요새〉, 1793년경, 케임브리지, 피츠윌리엄 박물관

레이번에게 영감을 불어 넣어준 작품은 길버트 스튜어트의 1782년 작 〈스케이트를 타는 사람〉으로, 이 그림은 현재 워싱턴 내셔널 갤러리에 소장되어 있지만 당시에는 에든버러에 전시되어 있었다.

인물이 취하고 있는 우아한 자세는 겉으로는 쉬워 보이지만 실제로는 오랜 기간의 연습과 뛰어난 기술을 요하는 난이도 높은 동작이다.

에든버러 주변에 위치한 여러 호수에서는 겨울철에 얼어붙은 수면 위에서 스케이트를 즐기는 사람들이 적지 않다.

▲ 헨리 레이번, 〈더딩스턴 호수에서 스케이트를 타는 로버트 워커 목사〉, 1795년경, 에든버러, 스코틀랜드 내셔널 갤러리

스코틀랜드 내셔널 갤러리를 대표하는 매혹적인 이 작품은 스케이트에 열정을 지녔던 로버트 워커 목사의 모습을 담고 있는데 그는 1780년에 국가에서 처음으로 설립된 스케이트 동호회의 일원이기도 했다.

레이번은 호수 표면에 남은 스케이트 날의 자국을 재현하기 위해 물감을 입힌 표면을 긁어내는 방법을 이용했다.

왼쪽 위에서 내려오는 조명은 인물의 한 쪽만을 비추고 나머지 반은 미광에서 완전한 암흑에 가려 있도록 표현되었다. 이러한 조명 효과는 인물이 서 있는 배경인 중세 성곽의 분위기를 잘 살려주고 있다.

벽면에 걸린 방패와 칼, 사냥에 쓰이는 뿔피리와 총은 이 가문의 세력을 암시적으로 보여준다.

글렌게리(1771~1828)는 그가 속하는 스코틀랜드 고지의 고대 웨일스 문화의 관습과 문화에 대한 애착을 상징하는 사냥총과 전통의상을 자랑스레 보여주고 있다.

작가 월터 스코트는 글렌게리와 친분관계에 있었으며 『웨이벌리』라는 소설에 그로부터 영감을 받은 스코틀랜드 전통에 대해 자긍심이 강한 인물을 창조해내기도 했다.

이 작품은 1812년, 왕립 아카데미에서 처음으로 전시되었다.

▲ 헨리 레이번, 〈글렌게리가의 알라스태어 맥도넬〉, 1811년경, 에든버러, 스코틀랜드 내셔널 갤러리

1776년까지 영국의 식민지였던 미국의 예술계에는 1800년대 중반에 이르도록 시대적 상황으로 보아 어쩌면 당연하게도 한 박자 느리게 유럽의 취향과 유행이 보급되었다.

미국

미국에서도 구대륙에서 신대륙으로 전해지던 예술작품의 소묘와 인쇄를 통하여 유럽의 미술계가 발전해나가는 양상에 대한 정보의 입수가 가능했다. 아직 주거 인구가 그리 많지 않았던 신도시들에 부합되는 간결하고 세련된 양식의 건물을 지어보고자 하는 욕구가 생겨나기 시작하면서 팔라디오 양식이 크게 유행되었다. 여전히 목조 건물이 대세이긴 했지만 서서히 벽돌이나 석재를 사용하는 빈도가 높아지기 시작했다. 필라델피아의 독립 기념관과 크라이스트 교회, 보스턴의 타운하우스, 뉴욕의 세인트폴 예배당은 영국의 조지 양식으로 설계되었다. 남부의 일부 주에는 그보다 더 화려하고 귀족적인 성향의 프랑스 양식도 도입되었다. 독립전쟁 후 유럽의 신고전주의 양식은 본격적으로 확산되기 시작했다. 대통령에 두 번이나 당선되었던 건축가 토머스 제퍼슨 역시 초기 작품에는 팔라디오 양식을 따랐지만, 이후에는 공화정 시대의 미덕을 상징하는 고대 로마의 양식을 높이 평가하고 이에 대한 연구를 진행했다. 제퍼슨은 리치먼드에 프랑스, 님에 보존되어 있는 로마 시대 신전인 메종 카레로부터 영향을 받아 국회 의사당 건물을 지었다. 또 버지니아 주에 원심적 구조와 코린트식 기둥 위에 팀파눔이 배치된 고전주의적 요소를 도입해 샬러츠빌 대학 건물과 몬티첼로 저택을 설계했다. 헨리 벤저민 러트로브는 미국의 대표적 신고전주의 건축가로서 워싱턴에 그리스 양식의 국회의사당을 설계했다. 18세기의 회화계에는 아직 소규모의 초상화와 풍경화가 지배적이었으며, 서서히 유럽의 주요 아카데미에서 양성된 화가들이 이주해오면서 역사나 신화를 주제로 한 귀족적인 장르가 보급되었다. 대표적 화가인 존 트럼벌은 혁명에 관한 소묘와 미국의 초대 대통령인 조지 워싱턴의 초상화를 제작하여 명성을 떨쳤다.

▼ 토머스 제퍼슨,
〈몬티첼로 저택〉,
1769~1809년, 버지니아

이 인물은 오하이오 벨리의 체로키 위원장으로서 외교상 직무로 인하여 당시 런던에 파견되었다. 통역가가 영국으로 향하던 여행 중 사망했기 때문에 화가는 이 북아메리카 원주민과 제한적인 대화를 나누었다.

레이놀즈는 자신의 화랑에 가득 채웠던 유명한 초상화 소장품에 이 그림을 추가하려는 의도에서 제작한 것으로 짐작된다.

오른손에 쥐고 있는, 사령관의 지휘봉 같아 보이는 토마호크는 북아메리카 원주민 추장을 유럽의 장군과 유사해 보이도록 만들고 있다.

의사소통이 제한되었던 상황에서 영국 대중의 관심은 북아메리카 원주민의 이국적이며 토속적인 겉모습에만 집중되었다.

▲ 조슈아 레이놀즈,
〈시아쿠스트 유카〉, 1762년,
털사, 질크리스 미술관

필은 뉴욕 북부지방에서 일어난 마스토돈 화석의 발굴 현장을 직접 감독했다. 이 발굴 작업은 석 달간 계속 진행되었다.

이 작품은 독립 화파가 발생하던 시기의 아메리카 대륙에서 제작된 가장 최초이자 중요한 풍속화 중의 하나이다.

미국 출신 화가인 찰스 필은 의학과 자연과학에도 지대한 관심을 보였다. 그는 이 작품에 소개된 화석 발굴 작업을 직접 조직했다.

한 작업자가 물속으로부터 막 건져 올린 동물의 뼈를 보이고 있다.

이 작품의 제작은 발굴 작업만큼이나 난해했다고 추정되는데, 그 이유는 화폭에 그려진 인물들의 반 이상이 실제의 모습을 그대로 옮긴 초상화임이 밝혀졌기 때문이다.

과학자들은 발굴된 동물의 화석 하나를 실제 크기로 그린 소묘를 펼쳐 보이고 있다.

▲ 찰스 필, 〈마스토돈 화석의 발굴〉, 1799년, 필라델피아, 필 박물관

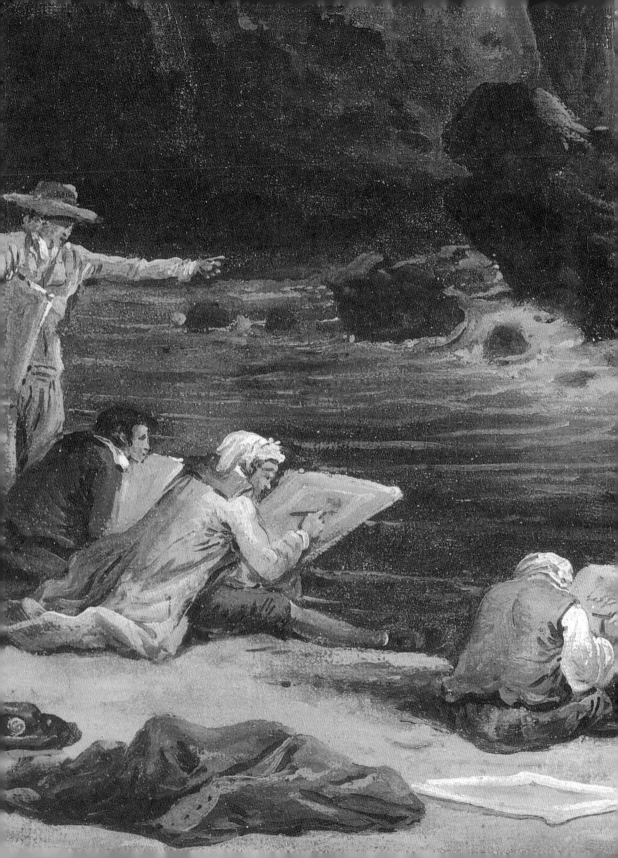

대표적 예술가

로버트 애덤
아잠 형제
폼페오 바토니
베르나르도 벨로토
윌리엄 블레이크
프랑수아 부셰
카날레토
안토니오 카노바
카를로 인노첸초 카를로니
로살바 카리에라
자코모 체루티
장 바티스트 시메옹 샤르댕
존 싱글턴 코플리
주세페 마리아 크레스피
자크 루이 다비드
프라 갈가리오
장 오노레 프라고나르
요한 하인리히 퓌슬리
토머스 게인즈버러
코라도 자퀸토

프란시스코 고야
장 바티스트 그뢰즈
프란체스코 구아르디
이그나츠 귄터
야코프 필리프 하케르트
윌리엄 호가스
장 앙투안 우동
토머스 존스
요한 요아킴 켄들러
안젤리카 카우프만
모리스 캉탱 드 라 투르
장 에티엔 리오타르
피에트로 롱기
알레산드로 마냐스코
프란츠 안톤 마울베르취
루이스 에우제니오 멜렌데즈
안톤 라파엘 멩스
프란츠 사비에르 메서슈미트
장 마르크 나티에
조반니 파올로 파니니

발타사르 페르모저
조반니 바티스타 피아체타
장 바티스트 피갈
조반니 바티스타 피라네시
조슈아 레이놀즈
세바스티아노 리치
위베르 로베르
조지 롬니
프란체스코 솔리메나
피에르 쉬블레라
잠바티스타 티에폴로
잔도메니코 티에폴로
가스파레 트라베르시
코르넬리스 트로스트
피에르 앙리 드 발랑시엔
엘리자베스 비제 르브룅
장 앙투안 와토
벤저민 웨스트
조지프 라이트 오브 더비
요한 조퍼니

고대 로마의 스투코 장식과 르네상스에 유행하던 '그로테스크' 양식을 응용하여 영국에서 가장 유명하고도 초기 신고전주의 시대의 예술가들에 의하여 가장 많이 모방되었던 실내장식품을 제작했다.

로버트 애덤

에든버러 1728년~런던, 1792년

주요 거주지
런던

방문지
프랑스(1754~1758).
이 기회를 통하여 화가 클레리소와 친분을 맺게 되었다. 이탈리아 및 달마시아(1756년 로마 방문 기록)

대표작
시온 하우스(1762, 미들섹스), 헤어우드 하우스(1765~1769, 요크셔), 오스털리 공원(1761~1777, 미들섹스), 아델피(1768~1772, 런던, 1937에 철거됨), 포트만 스퀘어 건물(1775~1777, 런던, 현재 코톨드 아트 인스티튜트 건물로 사용됨)

다른 예술가들과의 관계
로마에서 피라네시의 작품으로부터 깊은 감명을 받았다. 자신의 두 형제인 제임스, 윌리엄과 런던에 건축 작업실을 열고 평생 동안 공동으로 작업했다.

▶ 로버트 애덤,
〈켄우드 하우스의 도서관〉,
1767년, 런던

애덤은 클레리소와 피라네시의 가르침을 받으며 로마에서 고대유적의 폐허와 에르콜라노 및 폼페이에 남아 있는 건축물의 내부를 연구한 후 스팔라토의 디오클레티아누스 궁전에 대해 연구했다. 그는 1755~1757년 동안 이탈리아에 머물면서 그랑 투르 중이던 영국 여행자들 가운데에서 의뢰인을 미리 확보하여 1761년에 영국으로 귀국하자마자 시내 중심가 건물 및 외곽에 위치한 전원주택의 신축 혹은 개조작업을 시행했으며 이 분야의 건축에 대한 예를 남겨 오랫동안 모방의 대상이 되었다. 벌링턴 경의 팔라디오 양식으로부터 많은 영향을 받았던 그는 고대부터 르네상스 시대까지의 건축을 심도 있게 연구하여 실내건축에 있어 가장 독창적이며 우아미가 넘치는 작품들을 제작했다. 격조 있는 호화로움과 절제된 미적 효과를 노린 균형 잡힌 실내 공간을 연출해낸 애덤의 건축적 경향을 일컬어 유럽 대륙에서는 '영국 양식'이라고 불렀다. 1762년에 지어진 미들섹스 주의 시온 하우스나 더비셔어의 케들스턴 하우스에는 고대의 실내장식에 관한 방대한 지식을 활용하여 고대 조각상을 그려 넣은 벽감과 전면에 기둥을 배치한 제단, 은은한 색조의 벽과 천장, 순백색의 스투코 장식과 금빛의 띠 장식, 폼페이 및 에트루리아풍의 벽화, 가구, 카펫으로 실내를 장식했다. 애덤이 창조해낸 실내 공간은 안락함과 동시에 절제된 미를 추구하던 의뢰인들의 기호에 부합했다.

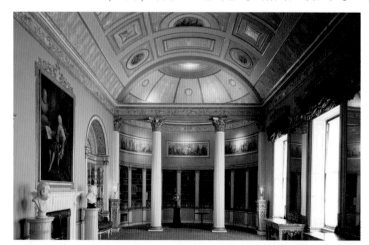

가톨릭교의 종교적 건물에 착시현상의 일종인 공간적 환영주의를 사용하여 진정한 걸작을 탄생시켰으며, 이탈리아 건축 원형을 모방하여 건축과 조각, 회화의 완벽한 조화를 추구한 환상적인 공간을 창출해냈다.

아잠 형제

프레스코 전문 화가인 부친 게오르크 가문의 전통을 이었던 코스마스 다미안과 에기트 크비린 아잠은 중북부 유럽의 가톨릭 지역, 특히 독일 남부에서 로코코 양식을 대표하던 예술가들이었다. 건축가이자 화가, 조각가, 스투코 장식가로 활동했던 아잠 형제는 후기 바로크풍의 극적이며 풍부인 감성을 화려한 형태를 통해 표현해냈다. 특히 대규모의 수도원들로부터 의뢰를 받아 작품 활동을 했는데, 그 건물들의 구조상 개조 작업뿐 아니라 조각상과 스투코 장식, 프레스코와 가구 등이 완벽한 조화를 이루는 실내장식에도 주의를 기울였다. 1711년에 부친이 별세한 후 두 형제는 2년간 로마에서 머무르면서 베르니니를 비롯한 바로크 거장들의 작품을 관찰하며 심도 있는 연구를 했다. 코스마스 다미안은 회화 분야에 몰두했으며, 에기트 크비린은 조각과 조형미술에 관심을 갖고 조각 군상과 스투코 장식으로 이루어진 제단을 제작했다. 이들은 원근법적으로 완벽한 환영주의적 공간을 만들어냈다. 제한적인 교회 실내 공간의 건축 구조와 조각 및 회화 장식을 상승하는 구도로 세심하게 기획하고 이 전체를 환한 빛으로 조명함으로써 환상적인 천상의 세계와도 같은 건축물을 탄생시켰다. 그들이 함께 제작한 대표작은 1733~1739년에 뮌헨의 자택 근처에 지은 네포무크의 장크트 요하네스 교회로, 아잠 교회라고도 불린다.

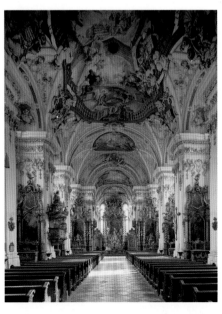

◀ 코스마스 다미안과 에기트 크비린 아잠,
〈시토 대수도원의 교회〉,
1721년경, 알데르바흐

코스마스 다미안, 1686년
베네딕트보이렌~1739년
벨텐부르크
에기트 크비린, 1692년
테게른제~1750년 만하임

주요 거주지
바이에른의 뮌헨

방문지
로마(1711~1713)

대표작
벨텐부르크 대수도원의
교회(1716), 베인가르텐
대수도원의 교회(1718~1720),
알데르바흐 대수도원의
교회(1721경), 로르
교회(1721~1723), 네포무크의
장크트 요하네스
교회(1733~1739)

다른 예술가들과의 관계
로마에서 거주하는 동안
카를로 마라타와 안드레아
포초, 피에트로 다 코로나의
환영주의를 연구했다. 아잠
형제의 누나인 마리아
살로메(1685~1740) 역시
이름난 예술가로 활동했다.

223

중세 카롤링거 왕정시대에 가장 큰 규모의 스크립토리움(수도원의 필사실―옮긴이)으로 유명했던 장크트 에메람 수도원은 1812년부터 폰 투른 운트 탁시스 군주의 궁전으로 사용되었다.

1731~1733년에 걸쳐 아잠 형제는 세 중앙통로 식의 구조를 지닌 수도원의 교회 내부를 프레스코와 스투코로 장식했다.

네 펜덴티브(정방형의 평면 위에 돔을 만들 때 돔의 바닥 네 귀에 형성되는 구면의 삼각형 부분―옮긴이)에는 4대 예술인 회화, 조각, 건축, 음악의 상징이 그려져 있다.

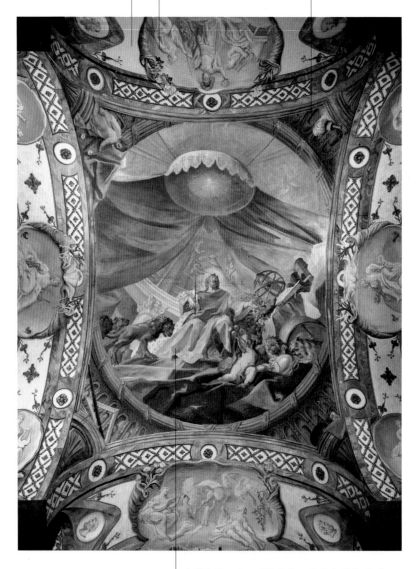

▲ 코스마스 다미안 아잠, 〈솔로몬 왕〉,
1731~1733년, 레겐스부르크,
장크트 에메람 수도원

지혜를 대표하는 인물인 솔로몬 왕은 붉은 휘장 아래에서 금박을 입힌 상아로 만든 옥좌에 앉아 제관식을 치르고 있다. 그 양옆으로는 전통적으로 솔로몬 왕을 상징하는 사자 두 마리가 그려져 있다.

로마 회파의 최고화가로 인징받는 바토니는 조상화를 통해 전 세계적으로 유명해졌다. 그랑 투르를 위해 로마를 방문하던 영국과 독일의 귀족층으로부터 가장 높은 지명도를 누렸다.

폼페오 바토니

폼페오 바토니는 1727년부터 로마 아카데미에서 라파엘로의 전통과 마라타의 로마 화풍에 따른 미술교육을 받았다. 루카에서 태어난 화가는 토스카나 지방 화풍으로부터 영향을 받아, 그의 초기 작품에서는 특히 정교하고 완벽한 소묘 기법과 키아로스쿠로를 통한 높은 광도와 명암의 대비가 특징적인 경향을 보였다. 고대 및 근대의 조각상을 장기간에 걸쳐 숙련한 덕분에 최고의 소묘 기법을 지닌 화가로 인정받았다. 그는 로마를 방문 중이던 여행자들을 위해 수많은 고대유적지를 주제로 소묘를 제작했으며, 뿐만 아니라 유명한 고대 조각상을 배경으로 여행복장의 인물을 실제크기와 동일한 모습으로 그려 선풍적인 인기를 얻어 이 분야의 최고이자 당시 외국인, 특히 영국인들의 사적 미술 소장품에 특별한 가치를 부여해주는 작가로서 부상했다. 마라타와 라파엘로에 이어 당시 로마에서 가장 우수한 인물화 화가로 인정받고자 하는 야망을 지녔던 바토니는 자신의 작품 세계에 르네상스와 17세기 로마 화파 중 가장 뛰어난 예술가들의 특징을 조합하기 위해 애썼다. 사실상 그의 제단화들에서는 라파엘로부터 마라타, 안니발레 카라치에서 레니, 구에르치노에 이르기까지 수많은 거장들의 예술 세계를 자신의 완벽한 소묘와 밝은 색채 속에 조합해놓은 것을 확인할 수 있다.

루카, 1708년~로마, 1787년

주요 거주지
로마

대표작
복음서 저자, 열쇠를 전달받는 성 베드로(1742~1743, 퀴리날레 궁전의 커피하우스), 미술사 시몬의 추락(1746~1755, 산 피에트로 대성당을 위해 제작, 현재 산타 마리아 델리 안젤리 대성당에 소장), 존 브린넬 경(1758, 보우턴 하우스, 노샘프턴셔), 윌리엄 고든 대령(1766, 파이비 성, 애버딘셔)

다른 예술가들과의 관계
바토니는 탁월한 화법을 지닌 이탈리아 화파의 진정한 마지막 거장들 중 하나였으며 신고전주의의 탄생으로 인하여 점점 더 격화되던 바로크 양식에 대한 비난 속에서도 그의 예술은 누구에게나 크게 인정받았다.

◀ 폼페오 바토니, 〈켄타우로스 키론으로부터 아킬레우스를 데리고 가는 테티스〉, 1770년, 상트페테르부르크, 에르미타슈 미술관

가로 2미터, 세로 3미터가 넘는 이 거대한 규모의
화폭에는 당시 33세였던 라주모프스키
백작(1728~1803)이 자신의 관직을 상징하는
장식물들을 자랑스레 내보이는 모습으로 묘사되어 있다.

백작은 자신의 초상화
배경에 벨베데레의 아폴론,
아리안나, 안티노우스라고
알려져 있으나 실은
헤르메스의 조각상 등 당시
벨베데레 정원에서 발굴되어
바티칸에 소장된 유명한
조각 작품을 그려 넣어줄
것을 요청했다.

라주모프스키는 그랑 투르
중 1766년에 로마를
방문했고 이때 바토니의
작품 두 점을 사들였다. 두
작품 중 하나인 〈갈림길에
선 헤라클레스〉는 현재
에르미타슈 미술관에
소장되어 있다.

명가의 귀족들은 그 당시
가장 저명했던 화가에게
자신의 초상화 제작을
의뢰하기 위해 스페인 광장
근처에 위치했던 바토니의
작업실을 빈번히 방문했다.

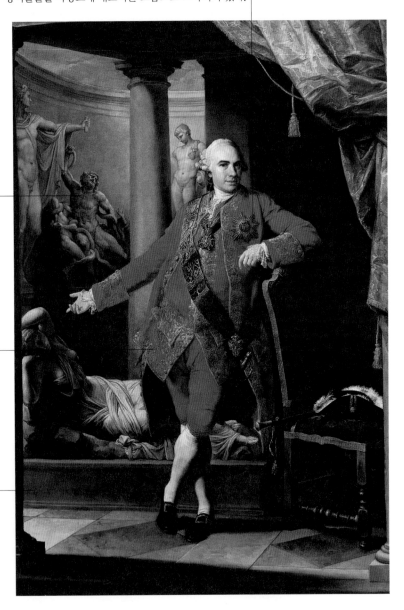

▲ 폼페오 바토니, 〈키힐 그리고레비치
라주모프스키 백작의 초상〉, 1766년,
상트페테르부르크, 에르미타슈 미술관

벨로토는 18세기 전 유럽의 수도를 자신의 화폭에 담았다. 그의 풍경화는 차가운 색조의 빛을 사용해 사물의 질감과 양감을 뛰어나게 표현했는데 이는 19세기 자연주의 화파의 시초를 마련했다.

베르나르도 벨로토

삼촌 카날레토로부터 회화 교육을 받았으며 이후 때때로 카날레토라는 필명으로 활동하기도 했다. 1742년에 로마를 방문하여 고대 유적지와 반비텔리의 전적을 따라, 디트로이트 아트 인스티튜트에 소장된 카스텔 산탄젤로 테베레 강 유역과 영국에서 개인이 소장하고 있는 산 조반니 데이 피로렌티니 교회 테베레 강 유역 등 도시의 여러 곳을 담은 다수의 풍경화를 제작했다. 1744년에는 롬바르디아 지방에서 활동했는데, 카날레토의 화법으로부터 벗어나 강렬한 자연주의적 성향의 풍경화를 그리며 자신만의 독특한 작품 세계를 구축하였다. 이 시기의 대표작으로 브레라 미술관에 소장되어 있는 가차다의 전경을 담은 두 작품을 들 수 있다. 토리노와 베로나 풍경화 등 1745년부터 제작된 작품에는 넓은 시야와 맑고 차가운 조명이 사용되어, 모든 세부 사항의 양감을 세심하게 살린 그만의 개성이 더욱더 강하게 드러나기 시작했다. 벨로토는 작센 왕궁으로부터 초청을 받아 1747년에 드레스덴으로 떠났다. 그는 1759~1761년에 마리아 테레지아 여제의 요청으로 빈을 방문하여 그곳의 전경을 담은 총 7점의 베두타 그림을 그렸다. 1761년에는 바이에른의 막시밀리안 3세로부터 요청을 받아 뮌헨으로 가 바이에른의 수도와 님펜부르크의 풍경화 석 점을 완성했다. 그 후 다시 드레스덴으로 돌아가 그곳의 전경을 담은 일련의 작품을 제작했다. 그는 1767년부터 여생 동안 바르샤바에서 궁정화가로 활동하면서 광대한 시야를 통해 포착된 도시의 풍경 속에 존재하는 건축물과 일상생활의 모습을 자세하게 관찰해 묘사한 생애 마지막 작품들을 남겼다.

베네치아, 1721년~바르샤바, 1780년

방문지
로마(1742), 밀라노(1744), 토리노와 베로나(1745), 드레스덴(1747, 1762~1767), 빈(1759~1761), 뮌헨(1761), 바르샤바(1767~1780)

대표작
바프리오 및 카노니카 다다의 전경(1744, 뉴욕, 메트로폴리탄 미술관), 가차다 전경(1744, 밀라노, 브레라 미술관), 츠빙거 궁전의 해자(1754경, 드레스덴, 게멜데 미술관), 벨베데레 궁전에서 바라본 빈 전경(1759~1760, 빈, 미술사 박물관), 스타니수아프 아우구스트의 즉위식(1778, 바르샤바 왕궁)

다른 예술가들과의 관계
베네치아에서 삼촌 카날레토로부터 미술 교육을 받았다.

◀ 베르나르도 벨로토, 〈밀라노의 주레콘술티 및 브롤레토 건물〉, 1744년, 밀라노, 스포르차 성, 시립 고전미술관

이 작품의 구도는 엘바 강 유역의 가파른 산지에 위치한 요새와 광활하게 펼쳐진 밝은 색조의 하늘 사이의 균형을 중심으로 짜여졌다.

수세기 동안 이 요새는 전쟁 시 군주 및 선제후의 은신처로 사용되었으며 평소에는 그들의 재산과 예술품의 은밀한 보관소로 사용되었다.

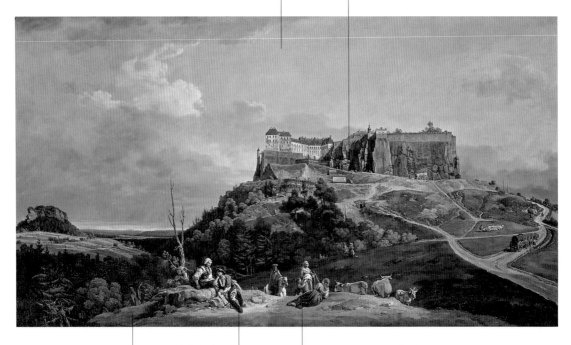

벨로토의 초기 작품은 카날레토의 화법과 매우 유사한 듯 보여 두 화가의 작품에 대한 구별이 난해하다고 알려져 있으나 사실상 벨로토는 차가운 색조와 선명한 조명, 더욱더 풍부하고 묵직한 양감의 표현으로 구분된다.

전경의 인물과 동물들의 모습은 서사시적이며 웅장한 풍경과는 대조적으로 전원적이며 애수에 젖은 분위기를 자아낸다.

이 작품은 폴란드의 왕이자 작센 대공국의 선제후였던 아우구스트 3세의 요청에 의하여 드레스덴의 쾨니히슈타인 요새를 주제로 제작한 5점의 대규모 베두타 작품 중 하나이다. 1756년에 프로이센의 프리드리히 대제가 작센 대공국을 침략하면서 활발했던 작품 의뢰가 중단되었다.

▲ 베르나르도 벨로토, 〈쾨니히슈타인 요새〉, 1756~1757년, 워싱턴, 내셔널 갤러리

철학 및 신학적 모적으로 예술 활동을 행하는 시인이자 화가, 판화가였던 블레이크는 예술이 형이상학적인 세계에 대한 눈을 뜨게 해주며 인간을 구원하는 힘을 지녔다고 믿었다.

윌리엄 블레이크

윌리엄 블레이크는 판화 제작을 시작으로 매우 이른 시기부터 예술과 문학 활동을 했다. 또 비록 단기간이었지만 1779년에는 왕립 아카데미에서 수학하기도 했다. 반항적이며 몽상가적 기질을 지녔던 그는 시와 시각예술만이 자신의 예언적인 천재적 재능을 표현할 수 있는 수단이라고 믿었다. 1787~1788년에 블레이크는 컬러인쇄 장치를 사용하여 글과 그림을 조판한 후 다시 수작업으로 색을 입히는 소위 '채색 인쇄' 작업을 진행했다. 시와 회화를 하나로 융합시키고자 입체적 부식 동판화를 개발했는데, 내구력이 강한 동 재질의 거푸집을 사용하여 자신의 작업실에서 원하는 수만큼의 인쇄물을 제작할 수 있게 되었다. 각 시 작품에는 그 내용을 담은 삽화가 곁들여져 있으며 가장자리나 행 사이에 그림을 삽입하여 장식했다. 신고전주의와 초기 낭만주의적 요소, 복합적인 상징주의와 독창적인 도상학적 해석, 숭고한 미적 시상과 영국의 고딕예술, 뒤러와 미켈란젤로, 퓌슬리와 플랙스먼의 영향 등이 복합되어 그의 환상적이며 비이성적인 시의 세계를 탄생시켰다. 그의 작품은 성경과 단테, 밀턴, 셰익스피어의 상징 및 문학세계를 포괄하고 있으며 상상력의 해방과 무의식의 끝을 파헤치고자 하는 욕망, 인간의 영혼 내부에 존재하는 불안감이 주를 이루고 있다. 1827년에 죽음에 이르렀던 순간까지도 블레이크는 무명의 예술가였다. 그는 19세기 중반에 이르러서야 단테 가브리엘 로세티를 비롯한 라파엘 전파주의자들의 노력으로 상징주의의 선구자로 인정받으며 이름을 날리기 시작했다.

런던, 1757년~1827년

주요 거주지
런던

대표작
예언서: 앨비언의 딸들이 본 환상(1793), 아메리카(1793), 유럽, 하나의 예언(1794), 아하니아 서(1795)

대형 컬러 인쇄물(1795~1804): 뉴턴(1795, 런던, 테이트 갤러리) 신비주의 시: 밀턴(1804~1808), 예루살렘(1804~1820)

삽화: 에드워드 영의 『밤의 상념』(1796~1797), 단테의 『신곡』(1825), 성서 중 『욥기』(1821~1826)

다른 예술가들과의 관계
블레이크의 예술세계는 영국 신고전주의의 대표적 예술가 중 하나였던 존 플랙스먼(1755~1826)에 의해 높이 인정받았으며 그의 첫 시 전집 출판비용의 일부를 지원하기도 했다.

◀ 윌리엄 블레이크, 〈아이작 뉴턴〉, 1795년, 런던, 테이트 갤러리

우아하고 격조 있는 루이 15세 궁정의 예술적 취향을 화폭에 담아낸 부세는 역사나 고대 신화, 풍경, 페트 갈랑트적인 주제 혹은 예리한 시선으로 관찰된 인물들의 초상 등 어떠한 장르의 회화에 있어서든지 그만의 풍부한 창조력과 다채로운 색채로 연출해냈다.

프랑수아 부세

파리, 1703년~1770년

주요 거주지
파리

방문지
이탈리아(1728~1731)

대표작
베누스의 승리(1740, 스톡홀름, 국립 미술관), 퐁파두르 부인의 초상(1756, 뮌헨, 알테 피나코테크)

다른 예술가들과의 관계
르무안의 작업실에서 가르침을 받았다. 퐁파두르 후작부인(1721~1764)에게 소묘, 회화, 판화 기법을 가르치던 와토를 존경했다. 살롱전에서 디드로로부터 격조가 없고 경박하다는 평을 받았으며 이후 신고전주의자들로부터 동일한 비난을 받았다.

부세는 삽화가로서 활동하면서 예술계에 입문하게 되었으며 더욱더 다양한 회화 기법을 터득하고자 소묘와 판화, 회화에 대한 가르침을 받았다. 와토와 세바스티아노 리치의 영향이 명확하게 드러나면서도 그의 첫 작품으로 확인된 〈불카누스에게 아이네이스를 위한 무기의 제작을 요청하는 베누스〉(1732, 파리, 루브르 박물관)에서 이미 주제의 선택이나 높은 명도의 색채, 자유로운 표현기법 등 자신만의 뚜렷한 개성을 드러내고 있다. 이 작품을 시작으로 그는 화가로서 유명해지기 시작했으며 1765년에는 왕립 아카데미의 학장 지위에 올랐고 루이 15세 왕실의 수석화가로 임명되기까지 했다. 궁정으로부터 요청되던 수많은 예술품들의 제작을 총감독해야 했던 부세는 우드리가 운영하던 보베 및 고블랭의 태피스트리와 뱅센 및 세브르의 자기공예뿐 아니라 연극 및 오페라 극장의 무대장식을 포함한 광범위한 예술 분야에 관련된 작업을 지휘했다. 1740년에 그린 〈베누스의 승리〉나 1742년에 그린 〈목욕하는 디아나〉처럼 고대신화의 인물을 감각적으로 표현한 그의 대표작들은 여성의 우아함과 관능미를 강조하고 광택이 나는 재질과 색채, 눈부신 필치로 표현된 분홍빛 살결의 부드럽고 육감적인 모습에 주의를 기울이게 만든다.

◀ 프랑수아 부세, 〈작업실의 화가〉, 1753년, 파리, 루브르 박물관

이 그림은 귀부인의 하루를 아침, 점심, 오후, 밤으로 나누어 그린 4점의 작품으로 구성된 연작 중 하나이다.

모자부터 귀부인의 뒤편에 김이 올라오는 주전자, 중국식 병풍에서 벽난로 위에 걸쳐 있는 가터에 이르기까지 얼핏 정돈되지 않은 듯 배치되어 있는 사물들은 이 방이 화장하는 용도로 사용됨을 암시해준다.

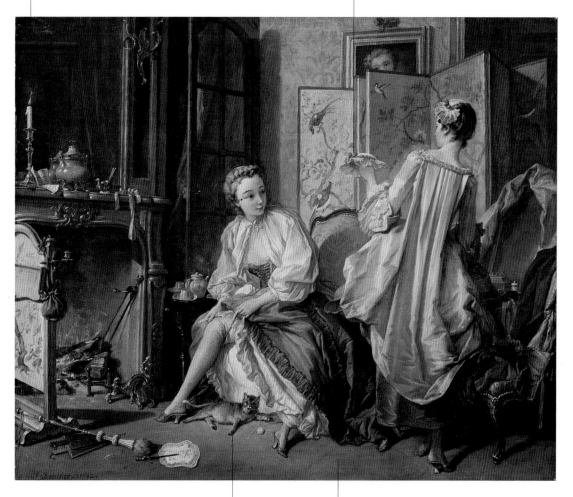

스타킹이 흘러내리지 않도록 가터로 고정하고 있는 귀부인의 발치에서 실나래와 장난 중인 고양이 그리고 벽난로 위에 놓인 연애편지는 부셰의 작품에 빠짐없이 등장하는 사교적 유희를 상징하는 요소이다.

이 작품은 스웨덴의 대사이자 부셰의 부인을 사모하여 그녀를 자주 찾았던 카를 구스타프 테신이 의뢰한 것이다.

▲ 프랑수아 부셰, 〈몸단장〉, 1742년, 마드리드, 티센 보르네미사 미술관

당시 태피스트리 제작을
총감독했던 부셰는 보베
태피스트리 제품의 도안으로서
부드럽고 빛나는 색채를
사용하여 이 작품을 제작했다.

배경에는 티볼리의 시빌 신전이 그려져 있는데
부셰의 회화는 비록 고전주의적 양식에서 거리가
멀었지만, 이러한 전원적인 풍경에도 고대를
상징하는 건축물을 삽입한 점으로 미루어보아
그를 얼마나 중요하게 여겼는지 알 수 있다.

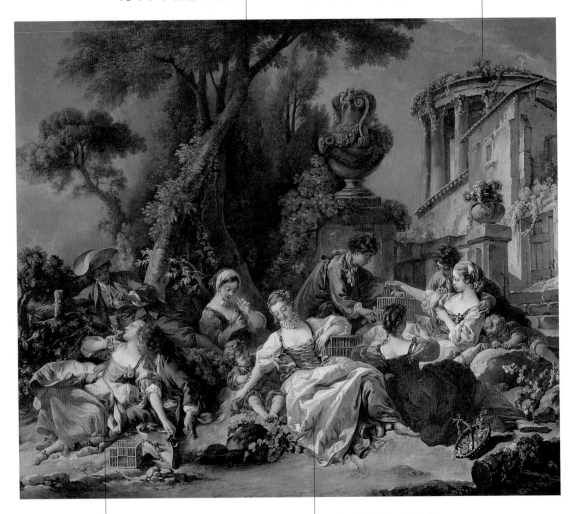

마리 앙투아네트는 양치기 소녀로
분장하고 궁전의 뜰 안에서 노니는
것을 매우 즐겨서 베르사유 정원에
'아모' 라는 목동과 농부들의 작은
마을도 짓게 했을 정도였다.

부셰는 정원에서 귀족들이
즐겨 행하던 놀이를 작품에
자주 소개하곤 했다.
이 작품에는 새를 잡는
놀이가 묘사되어 있다.

▲ 프랑수아 부셰, 〈새잡기 놀이〉,
　1748년, 로스앤젤레스, 폴 게티 미술관

관능미가 넘쳐흐르는 여인의 나체가 화폭의 대부분을 차지하고 있는 이 작품은 관중들에게는 보이지 않지만, 이 광경을 바라보고 있는 또 다른 인물이 존재한다는 사실로 인해 긴장감이 더욱더 팽팽하다.

이 작품의 주인공은 당시 19세였던 루이즈 오뮈르피라고 알려져 있다. 부셰가 루이 15세에게 이 그림을 보인 후 왕의 정부가 되었다고 한다.

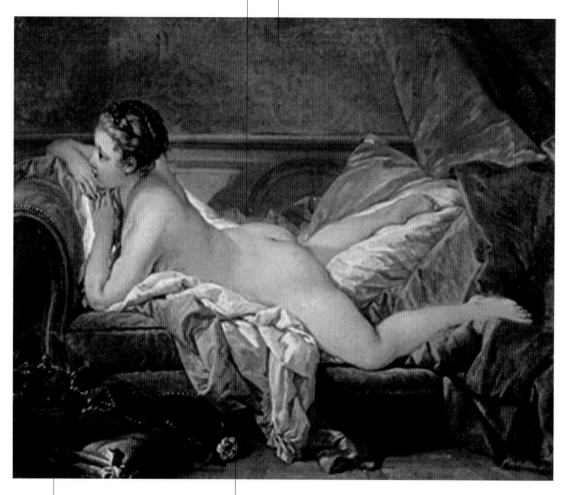

소파 아래 흐트러져 있는 물건들과 대담하고 순진하면서도 고의적으로 취한 듯 보이는 유혹적인 자세에서 화가가 이 여인의 사적인 생활을 지켜보던 중 은밀한 한 순간을 포착했다는 느낌이 전해진다.

다양한 색채의 조합을 통해 살결과 천이 저마다 지닌 고유한 재질과 느낌을 표현한 부셰의 화법은 관능미의 묘사에 있어 그 시대를 대표하는 화가임을 다시 한 번 각인시켜준다.

▲ 프랑수아 부셰, 〈소파에 누운 여인의 누드〉,
1752년, 뮌헨, 알테 피나코테크

도시의 정확한 지형적 특성뿐 아니라 그에 담겨 있는 분위기, 기후와 온도, 허물어진 돌담, 빛바랜 회벽, 시시각각 변하는 조명 등 베네치아의 본질 자체를 화폭에 옮겼다.

카날레토

조반니 안토니오 카날,
베네치아, 1697년~1768년

주요 거주지
베네치아

방문지
로마(1719~1720),
영국(1746~1756)

대표작
프랑스 대사의
환영식(1727~1730,
상트페테르부르크, 에르미타슈
미술관), 산 로코 교회를 향한
도제의 행렬(1735경, 런던,
내셔널 갤러리), 런던의
라늘라그 원형 건물 내부(1754,
런던, 내셔널 갤러리)

다른 예술가들과의 관계
전 유럽의 베두타 회화에
막대한 영향을 미쳤다. 조카
베르나르도 벨로토는 그의
가장 충실한 제자였으며
프란체스코 구아르디와
미켈레 마리에스키 또한 그의
화풍을 모방했다.

카날레토는 극장의 무대화 전문 화가였던 아버지의 가르침을 받으며 예술 활동을 시작했다. 1726년에 아일랜드 출신의 사업가 오웬 맥스위니는 영국 근대사의 주요 인물을 기리는 가상적인 묘비를 주제로 기획된 총 24점의 연작 가운데 두 작품의 제작을 의뢰했다. 그 이후로 그의 작품을 찾는 의뢰인들이 점점 많아졌다. 1730년에는 당시 베네치아 주재 영국 영사였던 조지프 스미스를 접하게 되는데 그는 카날레토의 주요 고객이 되었을 뿐 아니라 영국의 미술시장에 그의 작품을 소개하는 중개인의 역할까지 맡게 되었다. 1729~1734년 사이에 완성된 카날 그란데의 전경을 담은 열두 점의 베두타 작품에서 작가는 초기작에 보이던 강한 명암의 대비로 특징되는 색조에서 벗어나 좀더 명도가 높은 색을 사용하여 과학적으로나 시각적으로나 정밀한 묘사를 행했다. 1740년대에 제작된 그의 작품은 대부분 스미스의 의뢰로 이루어졌으며, 그를 위해 그려진 판화 선집과 '베두타 이데아타'에 속하는 열세 작품은 현재 영국 왕실에 소장되어 있다. 카날레토는 1746년에 영국으로 건너가 그곳에서 십여 년간 머물면서 런던의 다양한 모습을 담은 풍경화와 워릭 성을 주제로 넉 점의 작품을 남겼는데, 이 그림들은 영국 풍경화계에 커다란 영향을 미쳤다. 1760년에 베네치아로 귀향한 화가는 광범위한 시야의 원근법을 사용하여 도시의 풍경을 화폭에 담았다. 스미스가 소장하던 카날레토의 작품은 영국의 왕, 조지 3세에 의해 모두 매입되었다.

▶ 카날레토, 〈성모 승천일
축제일에 부두로 회귀하는
부친토로 선(船)〉,
1730~1735년, 윈저, 왕실
소장품 전시관

원경에 보이는 건물은 산타마리아 델라 카리타 교회이며 그 옆에는 고딕양식의 스쿠올라델라카리타 교회가 보인다. 현재 이 두 교회는 아카데미아 회랑으로 이어져 있으며, 그 전방에는 아카데미아 다리가 놓여 있다. 종탑은 1744년에 붕괴되었다.

맑게 보이는 베네치아의 풍경은 전면에 두터운 물감 칠로 표현된 건물들과 대조를 이루고 있다. 화가는 햇빛에 널어놓은 침대보조차 놓치지 않고 세심한 관찰력으로 정밀하게 묘사했다.

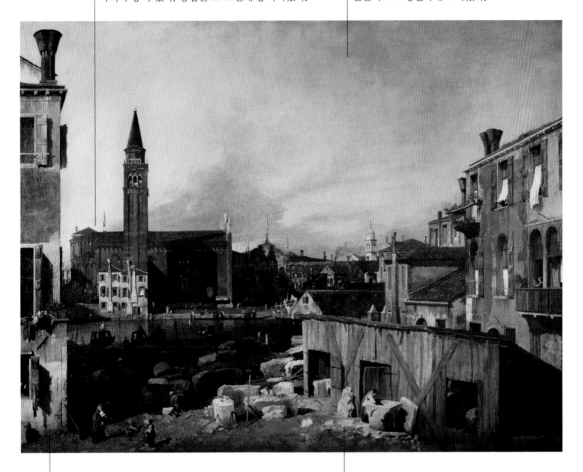

무대의 막과 같은 역할을 하고 있는 허름한 건물은 교구목사가 거처하던 곳이었는데 당시 대대적으로 진행되던 노시계획 사업으로 인해 산 비달 교회의 외관을 대리석으로 재건축하면서 철거되었다.

석공들의 작업장과 곳곳에 놓인 대리석, 막 깎아내기 시작한 건축요소 등이 임시로 세워진 공사장의 분위기를 잘 살려주고 있다.

▲ 카날레토, 〈산 비달 재건축 현장의 대리석 작업장〉, 1725년, 런던, 내셔널 갤러리

카노바는 부드럽고 매끈하게 다듬어진 신고전주의의 완벽함을 표현하여 교황과 황제들로부터 극찬을 받았으며 그의 조각품에서 고전적인 의미의 아름다움은 극치에 도달했다.

안토니오 카노바

포산뇨(트레비소),
1757년~베네치아, 1822년

주요 거주지
로마

여행
로마(1779~), 페스툼과 폼페이,
에르콜라노를 포함한 나폴리
일대(1780), 빈(1798, 1805),
파리와 런던(1815)

대표작
클레멘스 13세의
묘비(1783~1792, 바티칸국,
산 피에트로 대성당),
헤라클레스와 리카(1795~1815,
로마, 국립 근대 미술관),
승리의 베누스 여신으로
묘사된 파올리나 보르게세
보나파르트(1804~1808, 로마,
보르게세 미술관)

다른 예술가들과의 관계
로마에서 바토니와 게빈
해밀턴, 판화가 주세페
볼파토와 라파엘로 모르겐,
건축가 셀바를 알게 되었다.

베네치아에서 교육을 받은 카노바는 고대 로마의 조각상에 일찍부터 매료되었으며 그의 작품생애 전체에 그 영향이 강하게 남았다. 1779년에는 세력가의 후원자들 덕분에 로마에 머물면서 고대 및 근대 예술에 관한 연구를 할 수 있었다. 국제적인 도시로서 예술적으로 활기에 가득 찬 로마의 영향을 받아 카노바는 형태적인 완벽함과 고전적인 조화미를 추구하는 한편 지적으로도 성장하게 되었다. 빌라 알바니에서 더욱더 심도 있게 발전한 빙켈만과 멩스의 신고전주의 이론은 그의 작품을 통해 구체화되었다. 외국 출신의 지성인들 또한 그의 작품을 높이 평가하여 해외에서도 중요한 작품의 제작을 의뢰받았다. 그는 오스트리아의 마리아 크리스티나 황녀를 위하여 새로운 개념의 묘비를 제작했다. 높이가 6미터에 달하는 대리석 피라미드 내부에 슬픔에 찬 상징적인 인물상을 배치했다. 고대 신화를 주제로 한 작품들은 그의 명성을 국제적으로 각인시키는 계기가 되었다. 우아한 형태와 절제적인 관능미를 지닌 인물상에 사용된 단단한 재질의 대리석은 깎아낸 것이 아니라 마치 부드럽게 녹아내린 듯 보인다. 이러한 고상함과 균형은 작품의 양대 축을 이룬다. 카노바는 나폴레옹과 황제의 가족들을 묘사한 초상-흉상을 제작했다. 또한 그는 예술계의 대사관 역할도 했는데 1815년에 나폴레옹의 군대가 약탈해갔던 이탈리아의 예술품들을 되찾아오기 위해 파리로 파견되었다. 이때 카노바는 예술품과 그 예술품이 탄생된 공간과의 밀접한 연관성에 대해 역설했다.

▶ 안토니오 카노바,
〈참회하는 막달레나〉,
1793~1796년, 제노바,
산타고스티노 박물관

카노바는 고대 조각에 대한 모사를
기술적 단련을 위한 맹목적인 모방이
아니라, 1700년대 고유의 우아함을
담기 위한 기본적 형태라고 보았다.

정적이며 우아한
조화를 이룬 리듬에
맞추어 천천히 흐르는
듯한 동작을 취하고
있는 이 세 여인의
조각상은 신고전주의의
이상적인 미를 그대로
형상화하고 있다.

탁월한 조각 기술로
연마된 대리석의 표면은
마치 거울과 같이 빛을
흡수하거나 반사할
정도로 매끈하게 광택이
나 있다.

이 대리석 군상은
나폴레옹의 첫 번째
부인이었던 조제핀
보아르네가 의뢰한
것인데 결국 작품의
완성을 보지 못했다.

▲ 안토니오 카노바, 〈삼미신〉,
1813년, 상트페테르부르크,
에르미타슈 미술관

1700년대의 가장 이탈리아적이면서 가장 국제적인 화풍을 대표하는 작가로서, 이를 중북부 유럽의 가톨릭 국가에 널리 유행시켜 대대적인 성공을 거두었다.

카를로 인노첸초 카를로니

스카리아 딘텔비(코모),
1686/1687년~1775년

방문지
베네치아와 로마에서의
유학생활, 30년 동안
오스트리아와 바이에른,
보헤미아 지역에 거주,
1735년에 이탈리아로 영구
귀국하여 스카리아와 코모를
오가면서 롬바르디아의
베네토 및 오스트리아
국경지역에서 활발한 작품
활동을 벌였다.

대표작
프레스코 회화:
루트비히스부르크
성(1730~1733), 몬자
대성당(1738~1740),
아우구스투스부르크 성,
브륄(1750~1752), 아스티
대성당(1766~1768)

다른 예술가들과의 관계
바로크적인 경향과
카프리치오적인 창작력,
차갑고 밝은 색조는
마울베르취와 지그리스트,
바움가르트너에게 영향을
미쳤다.

▶ 카를로 인노첸초 카를로니,
〈포박된 사투르누스, 계단
홀 프레스코〉,
1747~1750년, 부분, 브륄,
아우구스투스부르크

카를로니는 건축가와 스투코 장식가 집안에서 태어났다. 로마에서 유학 생활을 했다는 가정하에 그곳에서 우아한 형태와 부드러운 색조로 특징 지어지는 화가의 초기작에 영향을 미친 프란체스코 트레비사니와 친분을 맺게 되었다고 전해진다. 1708년에 오스트리아로 떠나 인스부르크에 위치한 우르술라회 교회의 벽화를 제작했다. 이후 삼십여 년간 해외에서 거주하며 오스트리아와 바이에른, 보헤미아 등지에서 활동했다. 그중에서도 특히 1715년에 방문한 빈에서 크게 활약했는데, 볼로냐 출신의 콰드라투라 기법의 거장인 마르칸토니오 키아리니와 공동으로 벨베데레 궁전에 〈사보이 가 외젠 공의 영광〉 프레스코를 제작했다. 1727년에는 프라하의 클람 갈라스 궁전에서 회화장식을 했고, 또 뷔르텐부르크의 루트비히스부르크 성에서도 동일한 활동을 했다. 동절기에는 자주 귀향하여 코마스코나 티치노에도 작품을 남겼다. 1735년에 이탈리

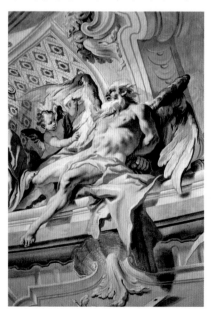

아로 영구 귀국한 그는 롬바르디아 지방의 수많은 도시로부터 의뢰를 받았다. 이 시기 카를로니의 작품 세계는 피토니나 티에폴로를 비롯한 베네토 화풍의 영향을 받기 시작했는데, 그와 동시에 복합적인 투시도법과 높은 명도의 광채 나는 색조가 특징인 롬바르디아 화풍의 요소 또한 더욱 강조되었다. 격조 높은 스투코 장식가였던 동생 디에고와 함께 그들의 고향인 스카리아 딘텔비의 교구 교회 내부 전체를 장식했다.

시간의 신인 크로노스는 방금 생을 마감한 젊은 여인을 거칠게 데려 가는 중이다. 사실 이 그림의 주제는 젊음을 유괴하는 시간이다.

반나체로 그려진 젊은 여인은 구름 위에 기대어 있다. 여인의 손에 들린 거울은 그녀가 치장을 하던 중임을 또 머리의 화관과 눈물짓는 쿠피도는 그녀가 신부임을 암시해준다.

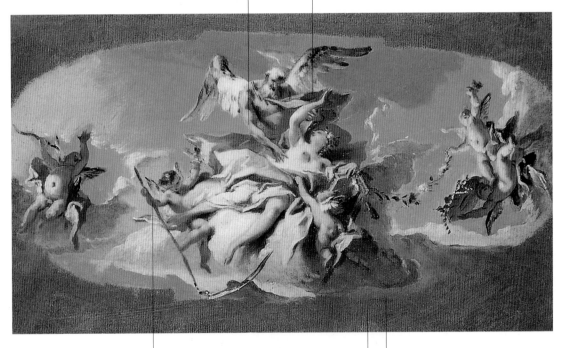

여인의 발치에 매달린 아기 천사는 죽음의 전형적 상징인 모래시계와 긴 낫을 들고 있다.

거칠고 빠른 필치로 그려진 밑그림에서는 명도가 더욱 높은 색조를 사용하는 한편 색의 대비를 감소시켰으며 이전 작품의 공통적 특징인 대담한 상상력을 동원한 장면도 눈에 띄지 않는다.

초안용으로 제작된 그림들에서 카를로니는 형태의 외곽선을 잡는 소묘를 생략했는데, 이 작품에서도 여인이 걸친 분홍빛의 옷감과 구름에서 보이듯이 더욱더 생동감 있고 빠르며 예리한 붓놀림을 사용하여 표현했다.

▲ 카를로 인노첸초 카를로니,
〈젊음을 유괴하는 시간〉,
1760∼1770년, 바이에른, 개인 소장

뛰어난 초상화가이자 우아함과 고상함의 이상적인 미를 표현한 작품으로 전 유럽에서
이름을 날렸으며, 세밀화의 정교함과 섬세함을 큰 화폭에 파스텔 기법으로 표현했다.

로살바 카리에라

베네치아, 1675년~1757년

주요 거주지
베네치아

방문지
파리(1720~1721), 모데나(1723),
고리치아(1728), 빈(1730)

대표작
안톤 마리아 차네티의
초상(1700, 스톡홀름, 국립
미술관), 흰 비둘기와
소녀(1705, 로마, 산 루카
아카데미), 메타스타시오의
초상 및 한 남자의
초상(1725경, 드레스덴, 게멜데
미술관), 자화상(1744, 윈저,
왕실 소장품 전시관)

다른 예술가들과의 관계
특히 프랑스에 파스텔화를
널리 알렸으며 세기적인
파스텔화가인 리오타르와 라
투르에게 지대한 영향을
미쳤다. 파리에서 와토와
친분을 맺었다.

▶ 로살바 카리에라, 〈자화상〉,
1746년, 베네치아,
아카데미아 미술관

카리에라가 화가로 성장한 배경이나 대부분의 작품의 제작 시기에 대한
기록은 현재 거의 남아 있지 않다. 제작연도가 확인된 첫 작품인 1700
년의 〈안톤 마리아 차네티의 초상〉을 완성하기 이전, 다시 말해 파스텔
을 사용하여 처음으로 작품을 제작하던 시기에는 당시 베네치아 주재
영국 영사이자 미술품 수집가였던 조지프 스미스로부터 후원을 받았다.
1705년에 상아 재질의 세밀화 〈흰 비둘기와 소녀〉를 제작해 로마 산 루
카 아카데미 전시회에 개회작으로 초대되기도 했다. 메클렌부르크의 크
리스티안 루트비히 대공과 팔츠의 요한 빌헬름 선제후, 덴마크의 왕 프
리드리히 4세 등으로부터 의뢰를 받았던 사실에서 유럽의 귀족들, 특히
로마를 방문했던 외국인들에게 인기 있는 초상화가였음을 짐작할 수 있
다. 파리에서 알게 된 쿠아펠과 와토(그의 초상화도 제작했다), 드트루아,
라르질리에르의 작품들로부터 영향을 받아 그녀의 화풍은 당시 국제적
으로 유행하던 프랑스 로코코 경향을 띠게 된다. 카리에라의 흉상이나
단축법으로 그린 4분의 3면 초상화는 어떤 다른 화가와도 비교할 수 없

을 만큼 섬세한 필치와 번지듯
부드러운 색조로 당시 사교계의
우아하고 고상한 미의 이상을
표현하였다. 뿐만 아니라 〈메타
스타시오의 초상〉과 〈한 남자의
초상〉, 윈저의 왕실 소장품 전
시관에 있는 〈자화상〉에서 알
수 있듯이 카리에라는 인물의
심리 상태나 감정을 뛰어나게
표현했다. 그녀는 눈이 멀기 시
작했던 1747년까지 작품 활동
을 지속했다.

이 파스텔화는 유럽, 아시아, 아메리카와 함께
세계의 네 대륙을 상징하는 연작 중 하나이다.
나머지 세 작품들은 드레스덴이 파괴되면서
불행히도 그 흔적이 사라지고 말았다.

파스텔을 사용해서만
얻을 수 있는 그 특유의
효과를 통하여, 빛을
반사하는 견고하면서도
가벼운 옷감의 재질을
여리고 투명하면서
광채가 나게 표현했다.

터번과 목걸이, 큼지막한
귀걸이의 반짝이는 진주
빛의 고급스러운 느낌을
뛰어난 파스텔 기법으로
처리했다.

흑인 소녀는 아프리카
대륙을 의인화하고
있으며 손에 쥔 뱀이나
목에 걸린 펜던트의
전갈은 이 지역의
야생적인 자연환경을
상징해준다.

▲ 로살바 카리에라, 〈아프리카의 상징〉,
1730년경, 드레스덴, 게멜데 미술관

로베르토 롱기는 "사실적이며 자연 그대로 그리는 회화", 롬바르디아 화파의 상속자가 그린 작품을 보고 "평범하고 불행한 사람들을 주제로 그에 주석을 달지 않고 실제 크기로 그린 초상화"라고 평했다.

자코모 체루티

밀라노, 1698년~1767년

주요 거주지
브레시아와 밀라노

방문지
브레시아(1720경~),
베네치아(1736~), 파도바(1736~),
밀라노 및
피아첸차(1742~1743)
이외 기록된 자료가 매우
희박하다.

대표작
광장의 저녁풍경(1730경,
토리노, 시립 고전 미술관),
걸인(1735경, 밀라노, 브레라
미술관), 부채를 든 젊은
여인(1740경, 베르가모, 카라라
아카데미)

다른 예술가들과의 관계
가난을 주제로 그린 회화는
마냐스코와 치프론디, 시퍼에
의해 널리 알려지게 되었으나,
이들은 체루티와는
대조적으로 자신의 해석이나
교훈, 혹은 조소적인 면을
곁들였다.

18세기와 19세기의 자료나 미술 서적에서 거의 언급되지 않았던 체루티는 1927년 롱기에 의해 재평가되었다. 브레시아에서 명성을 얻은 체루티는 베네치아 행정관인 안드레아 멤모로부터 법정에 전시하기 위한 역사적 인물들의 초상 연작을 의뢰받았다. 현재 이 작품들은 소실되고 남아 있지 않다. 이 시기에 화가는 빈곤에 대해 깊이 명상하기 시작했다. 그는 부랑자와 비천한 신분의 사람들을 대규모의 화폭에 기념비적이고 위엄 있는 모습으로 묘사했다. 이는 동일한 소재를 냉소적으로 해석한 당시의 풍자화나 토데스키와 치프론디의 캐리커처와는 확연히 구별되었다. 특히 아보가르도가를 위하여 제작한 연작을 포함한 체루티의 작품 세계에는 르냉부터 밤보찬티 화파(17세기 로마에서 하층민들의 생활상을 묘사하던 화파—옮긴이), 스비르트와 카일의 이탈리아 작품 같은, 17세기의 네덜란드와 프랑스의 가난을 주제로 한 회화에 대해 작가가 지닌 방대한 지식의 폭과 당시 이탈리아에서 일어나고 있던 가장 기민하고 근대적인 가톨릭 개혁주의의 사상을 잘 나타내고 있다. 화가는 이전에 초상화를 제작한 적이 있는 마티아스 폰 슐렌부르크 사령관의 후원을 받아 1736년에 베네치아를 찾았다. 이 시기에 리치, 피토니, 피아체타, 티에폴로 등으로 대표되는 베네치아의 회화로부터 영향을 받은 화가의 이후 작품에서는 좀더 정교하고 세련된 화풍이 엿보인다. 체루티는 말년에 전원적이며 새로운 아르카디아를 주제로, 청명한 색조에 블루마르트의 판화나 예전의 플랑드르 및 네덜란드 화파 특유의 구도를

▶ 자코모 체루티, 〈빵과
소시지, 호두를 그린 정물〉,
1750~1760년, 개인 소장

사용한 일련의 그림을 선보였다. 이러한 화풍은 론도니오나 코르넬리아니를 비롯한 롬바르디아 지방의 계몽주의 화가들에게 큰 영향을 미치게 된다.

두 걸인은 관람자의 눈을 직시하고
있다. 화가는 이들의 모습을 통해
동정심을 일으키기보다는
현실적이며 날카로운 사회적 고발을
의도했음을 알 수 있다.

체루티는 1500년대 활동하던
모레토와 모로니를 본받아
롬바르디아 화파의 사실주의와
미천한 이들의 생활에 대한
관심을 계승했다.

짚으로 엮은 의자와 한 덩어리의
돌, 음료를 담은 도자기만 놓인
빈곤한 식탁 외에는 아무런
장식도 없는 배경에도 불구하고
마치 대규모 제단화의 기념비적인
구도와 동일한 느낌이 전해진다.

▲ 자코모 체루티, 〈두 걸인〉,
 1730년경, 브레시아,
 토시오 마르티넨고 미술관

중앙에 서 있는 여자아이는
수작업의 지루함을 달래기
위해 큰 소리로 책을 읽고
있는 듯 보인다.

서민적인 생활을 잘
보여주는 '바느질 교실'의
풍경은 풍속화에서 자주
다뤄졌던 소재 중 하나로서,
덴마크 출신의 화가
에베하트 카일에 의하여
처음으로 소개되었다. 그는
북부 이탈리아에서
활동하면서 몬수
베르나르도라고 불렸다.

'파데르넬로' 연작이라고
불리는 작품 중 가장 잘
알려져 있으며 감동적인
장면을 담고 있는 그림이다.
1931년 델로구에 의하여
살바데고에서 발굴되었으나
원래는 브레시아의 귀족,
아보가르도가의 저택에
소장되어 있었다.

수업이 이루어지는
장소에는 어떠한 장식도,
공간에 대한 묘사도 찾아볼
수 없다. 서로 닮은 듯한
여인들의 외형적
동질성으로 인하여 불안한
긴장감이 조성되고 있다.

▶ 자코모 체루티, 〈바느질 교실〉,
 1720~1730년, 브레시아, 개인 소장

짚으로 엮은 평범한 의자에 앉아 있는 여인들은 의복 또한 매우 소박하지만 품위 있는 자태와 머리에 꽂은 장미라든가 두 인물의 줄무늬 치마 등 세부적인 면까지 세심하게 표현되었다.

관중을 직시하는 일부 소녀들의 애수와 단념이 섞인 눈빛을 통하여 화가는 이들의 불운한 존재적 상황에 대해 이해하고 공감하며 인간적인 연민을 호소하는 듯하다.

샤르댕은 고요하고 안정적이며 시간을 초월한 세계를 보잘것없고 일상적인 사물에
흰색과 갈색, 푸른색을 덧입히는 지극히 단순한 방법으로 표현해냈다.

장 바티스트 시메옹 샤르댕

파리, 1699~1779년

주요 거주지
파리

대표작
뷔페와 가오리(1725~1726,
1728, 파리, 루브르 박물관),
젊은 여선생님(1736경, 런던,
내셔널 갤러리), 카드로 만든
성(1737, 워싱턴, 내셔널 갤러리),
아침 몸치장(1745, 스톡홀름,
국립 미술관), 복숭아
바구니(1768, 파리, 루브르
박물관)

다른 예술가들과의 관계
현대인의 시점에서 근대화가
세잔이나 모란디의
작품 세계에 나타나는
샤르댕적 경향을 간과할 수
없다. 그를 처음으로 모방한
작가는 마네였다. 그는
샤르댕의 1739년 작품을 따라
1867년에 〈비누거품〉이라는
작품을 제작했다.

고요함과 빛의 거장이었던 샤르댕은 파리의 궁중예술이나 당시 유행과
반대되는 경향의 작품 세계를 선보였다. 그는 로마에서의 유학이나 아
카데미에서 정규 교육을 받지 않은 소수의 미술가 중 하나였다. 1728년
에 발표한 정교하고 기하학적인 구도의 첫 정물화 작품이 큰 호응을 얻
게 되면서 화가로서의 명성이 더욱 높아갔다. 정물화의 흰색과 푸른색
의 은은하면서도 기품 있는 조화와 가볍게 초점을 흐린 외곽선 주위, 일
상의 흔한 사물과 도구 위에 살짝 끼어 있는 먼지를 통해 표현된 친밀하
면서도 감동적인 시상은 놀랍도록 뛰어나다. 1732년 무렵부터 풍속화
장르의 작품을 제작하기 시작했는데, 이 분야의 회화는 인물에 대한 묘
사가 포함되어 있다는 이유로 당시 정물화보다 격이 높은 회화라는 평
가를 받았다. 그는 1600년대 플랑드르와 네덜란드 화파를 깊이 연구했
으며 그로부터 영향을 받아 명도가 낮고 단조로운 색조를 사용하여 부
르주아 가문의 가족애나 일상적으로 반복되는 행위, 인물들의 억눌린
감정 등을 세심하게 관찰하여 감성적으로 그려냈다. 샤르댕은 물감의

농도를 진하게 조절하여 투박
한 필치로 밝고 따뜻한 조명
을 받은 인물이나 사물을 표
현했다. 1771년부터 파스텔
을 사용하여 초상화를 그리기
시작했다. 이 장르의 그림에
서도 정물화와 마찬가지로 샤
르댕 특유의 주의 깊고 정확
한 시선으로 인물의 생김새를
분석하여 세심하고 정교한 작
품을 창조해냈다.

▶ 장 바티스트 시메옹 샤르댕,
　〈자화상〉, 1775년, 파리,
　루브르 박물관

단조로운 회색빛의 배경은 인물의
양감을 살려주는 기능적 역할을
충실히 해내고 있다.

샤르댕은 1737년 살롱전에서와
유사한 경향의 풍속화 일곱 점을
출품하여 대대적인 호응을 받았다.

흰 치마와 갈색 상의 및 의자,
홍조를 띤 분홍빛 살결이 이루는
우아한 색의 조화에 가위와
바늘겨레가 달린 푸른 리본으로
인해 생동감이 더해지고 있다.

이성적이며 간결한 샤르댕의 세계는 시간과
공간을 초월해 표현되었다. 이 소녀는 마치
환영 같아 보이지만 자세히 살펴보면 그와
동시에 인물의 양감이 정확하고 의도적으로
표현되어 있음을 확인할 수 있다.

▲ 장 바티스트 시메옹 샤르댕,
〈셔틀콕 채를 든 소녀〉,
1737년, 피렌체, 우피치 미술관

아련한 추억이나 감정, 혹은 잠시 사색에 빠진 모습이
포착된 하녀는 주방용구 하나하나가 세심하게 표현된
이 특별한 '정물화' 의 주인공 역할을 하고 있다.

▲ 장 바티스트 시메옹 샤르댕,
〈요리사〉, 1740년경, 뮌헨,
알테 피나코테크

1600년대 네덜란드 회화에서 자주
등장하던 소박한 일상의 도구들이
놓인 서민 가정의 내부에는 무를
깎고 있는 요리사의 모습 외에는
어떠한 특별한 의미를 지닌 상징도
보이지 않는다.

샤르댕은 아카데미의 교육을 받아본 적이
없었음에도 불구하고 고전주의 양식
특유의 피라미드적 구도를 사용했다. 그가
표현한 형태나 색이 지닌 견고함은 시대를
앞서나가 한 세기 반이 더 지나서야 세잔에
의해 처음으로 크게 평가받았다.

피갈의 메르쿠리우스 상은 조각을,
붓과 팔레트는 회화를, 평면도안과
측정 기구는 건축을 상징한다.

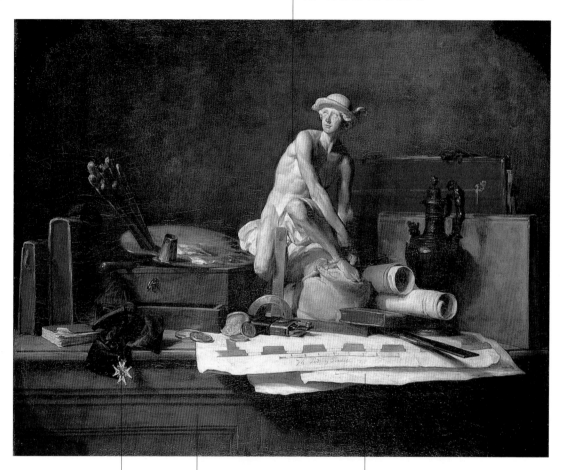

화가는 예술을
칭송하는 상징 또한
빼놓지 않았는데,
1765년에 피갈이 생
미셸루부터 받은
훈장이 그것이다.

샤르댕은 각각의 사물이
지닌 고유의 질감과
양감, 색감을 완벽하게
표현하여, 보는 이로
하여금 그 재질과
광채를 직접 만지는
듯한 느낌을 전해준다.

이 작품은 원래 예카테리나
2세가 상트페테르부르크의 미술
아카데미의 대강당을 장식하기
위해 의뢰했던 것인데, 완성작이
황제의 마음에 너무나 든 나머지
겨울궁전 내 자신의 방에
걸어두었다고 한다.

▲ 장 바티스트 시메옹 샤르댕, 〈예술을
상징하는 사물이 놓인 정물〉, 1766년,
상트페테르부르크, 에르미타슈 미술관

코플리의 초상화는 아직 영국의 식민지였던 뉴잉글랜드에서 큰 열풍을 일으켰으며 런던에서 코플리는 동시대 역사화가로서 새로운 장르를 시도했다.

존 싱글턴 코플리

보스턴, 1738년~런던, 1815년

주요 거주지
보스턴과 1775년부터 런던

방문지
뉴욕(1771), 런던, 파리, 제노바, 로마(1774~1775), 런던(1775~1815)

대표작
코플리 가족(1776~1777, 워싱턴, 내셔널 갤러리), 피어슨 소령의 전사(1782~1784, 런던, 테이트 갤러리), 조지 3세의 어린 세 딸(1785, 원저, 왕실 소장품 전시관)

다른 예술가들과의 관계
인쇄물을 통해 영국의 예술세계를 알게 되었으며 지역 화가들과 접촉했다. 같은 미국인이자 동갑인 화가 웨스트의 적극적인 추천에 의하여 1774년에 유럽으로 그랑 투르를 떠나게 되었다.

18세기 중엽 코플리는 당시 유럽과의 해상무역에서 중요한 항구였던 보스턴 상업 중심의 부르주아적인 환경에서 견습생 생활을 했다. 서서히 퍼지는 명암의 표현과 부드럽고 세련된 색조의 사용이 특징인 그의 화법은 이 시기에 제작한 메조틴트 동판화로부터 기인한다. 그는 자신의 초상화에서 형식적이고 고전적인 사회의 모습과 인위적이지 않은 일상적인 자연스러움을 융합시키고자 했다. 유럽 방문은 그의 삶에 있어 큰 전환점이 되었다. 1770년에 독립전쟁이 발발하자 1775년 코플리는 더 이상 미국으로 돌아가지 않기로 작정하고 가족과 함께 런던으로 이주하여 영구히 정착했다. 그는 그곳에서 조지 3세의 후원을 받아 왕립 아카데미의 일원으로 선임되었다. 런던에서 거주하는 동안에도 코플리는 초상화를 제작했는데, 미국에서 발표했던 전성기 작품의 특색인 인물의 심리적 이해와 구체적 표현이 결여되어 있다. 웨스트의 영향을 지대하게 받았던 화가의 관심은 오직 당시의 역사적 사건을 화폭에 옮기는 것이었다. 그는 이 분야의 작품 활동을 통하여 시사적 주제를 다루는, 자신의 숨겨져 있던 재능을 재발견했다. 또한 당시 유럽에서 널리 유행하던 신고전주의가 추구하던 고대문화에 담긴 사회적 미덕과 도덕적 자긍심을 대표하는 예를 현재에서 찾고자 하는 의도를 다시 한 번 확인했다. 이 장르 회화의 대표작으로는 〈피어슨 소령의 전사〉(1782~1784, 런던, 테이트 갤러리)와 〈지브롤터 포위공격〉(1783, 런던, 길드홀 미술관)이 있다.

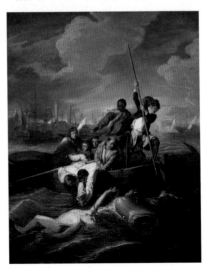

▶ 존 싱글턴 코플리,
〈브룩 왓슨과 상어〉, 1782년,
디트로이트 아트 인스티튜트

1778년 4월 7일 의회에서 벌어진 신대륙의
혁명군들에 관한 논쟁 중에 미국 독립에 대해
반대의견을 내세우던 채텀 백작이 뇌졸중으로
쓰러졌으며 며칠 후 숨졌다.

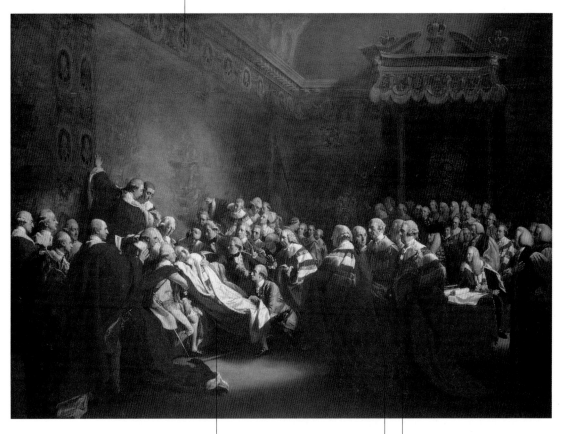

백작은 전쟁을 관할하던
장관으로 임기 중 유럽
해상에서 영국의
지배권을 되찾고 인도와
아메리카 대륙의
캐나다에 대한 프랑스의
식민지를 탈취했다.

코플리는 '사실주의적
혁명'을 지속하고자 하는
의도로 벤저민 웨스트가 일 년
전에 이미 다루었던 소재를
다시 화폭에 옮겼는데, 이
사건을 지켜보던 모든 인물의
모습을 그대로 재현한 초상을
삽입했을 정도로 사실적인
묘사에 충실했다.

채텀에서 처음으로 백작의
작위를 받은 윌리엄
피트(1708~1778)는
호레이스 월폴의 지칠 줄
모르던 반대세력으로서
영국의 제국주의적 야망을
대표하여 프랑스와 스페인의
군함을 파괴시키기 위한
전쟁을 지지했다.

▲ 존 싱글턴 코플리, 〈채텀 백작의 임종〉,
1779~1780년, 런던, 테이트 갤러리

크레스피는 아카데미 화법에서 벗어나 서민들의 일상생활을 밝은 조명을 사용해 생기 넘치는 자연주의와 쾌활한 순박함이 가득한 장면으로 화폭에 담아냈다.

주세페 마리아 크레스피

볼로냐, 1665~1747년

주요 거주지
볼로냐

방문지
파르마, 우르비노,
베네치아에서의 유학생활.
피스토이아(1691),
리보르노(1708), 페르디난도
대공의 초청에 응하여
메디치가의 프라톨리노
궁전에서 거주(1709)

대표작
포조 아 카이아노의
시장(1709, 피렌체, 우피치
미술관), 부엌데기
하녀(1710~1715, 피렌체, 우피치
미술관), 성사 연작
(1712경, 드레스덴,
게멜데 미술관)

다른 예술가들과의 관계
카누티와 치냐니의
제자였으며 가장 열정적인
볼로냐 출신 화가, 조반니
안토니오 부리니와 작업실을
공유했다. 구에르치노
초기작의 명암대비와
자연주의적 기법으로부터 큰
영향을 받았다.

▶ 주세페 마리아 크레스피,
〈봄〉, 1707년경,
'헤라클라스의 승리'의
부분, 볼로냐, 페폴리
캄포그란데 궁전

활동 초기부터 레니의 전통 화파로부터 벗어나 자유로운 작품 활동을 했다. 어두운 색조와 강한 명암의 대비를 사용한 그의 첫 제단화들에서 이미 루도비코 카라치나 구에르치노의 볼로냐 화파를 재해석하고 있음을 확인할 수 있다. 18세기 초반에 볼로냐에 위치한 페폴리 궁전 내부의 프레스코 두 작품을 제작하기도 했다. 토스카나 공국의 군주 페르디난도가 애호하던 화가 중 하나로 지목되어, 그를 위하여 1708년에는 〈유아 대학살〉(피렌체, 우피치 미술관)을 그렸는데 미완성처럼 보이는 빠른 붓놀림에 감명을 받은 대공은 그가 가장 아끼던 화가 마냐스코에 비등한 열정을 보였다. 메디치가에 소장되어 있던 네덜란드나 플랑드르 화파의 수많은 작품에 대해 호기심을 보이며 연구하던 화가는 이로부터 큰 영향을 받았다. 따라서 이 시기에 후원자를 위해 그려진 작품들에는 아카데미 화법으로부터 벗어나 일상생활에서 일어나는 소소한 일들에 대해 세심한 주의를 기울인 화가의 경향이 잘 나타나 있다. 대표적인 예로 〈고해소〉를 들 수 있는데 전해지는 문헌에 따르면 이 작품은 특정 의뢰인을 위한 것이 아니라, 볼로냐의 교회를 지나다가 우연히 화가의 눈에 띈 어둠 속의 희미한 빛을 즉석으로 그린 것이라고 한다. 이 작품을

감상한 피에트로 오토보니 추기경은 감탄을 금치 못하며 크레스피에게 나머지 여섯 개의 성사 또한 그려줄 것을 부탁했다고 한다. 화가는 가톨릭 혹은 고대 신화와 풍속화적인 소재를 번갈아가며 렘브란트적인 독특한 빛의 효과와 갈색과 어두운색 위주의 색채를 사용한 서민 취향의 자연주의가 가미된 그림을 그려 클레멘티나 아카데미에서 받은 가르침으로부터 완전히 벗어났다.

먼지가 쌓인 음악 관련 서적과 급하게 보고나서
아직 펼쳐둔 채로 내버려진 악보가 놓인 책장을
묘사한 이 작품은 1700년대 유럽에서 그려진
정물화 중 가장 뛰어난 걸작으로 손꼽힌다.

이 작품을 의뢰한 이는 볼로냐 출신의 유명한
음악 학자이자 전 유럽에서 경외심을
일으켰던 평론가 조반니 바티스타 마르티니
신부였던 것으로 추정된다.

▲ 주세페 마리아 크레스피, 〈음악
서적이 꽂힌 책장〉, 1725년경,
볼로냐, 음악 도서관의 박물관

고해성사 장면은 아무런 장식도 없는 고해소만으로 구성된 매우 단조로운 배경 속에서 이루어지고 있는데 이러한 점에서 이 작품은 1800년대 사실주의의 모체라고 할 수 있다.

크레스피는 관례적으로 정해져 있던 회화 장르의 위계질서에서 벗어나 자유로운 작품 활동을 벌였다. 그 대표적인 예가 성사를 주제로 한 연작이다. 이와 같은 종교화에서도 화가는 의도적으로 종교 의식에 대한 치장보다는 일상적인 생활의 관점에 무게를 두고 묘사했다.

이 작품은 1743년, 볼로냐에서 사보이 왕가의 카를로 에마누엘레 3세에 의하여 매입되었다. 드레스덴, 게멜데 미술관에 소장되어 있는 작품과 동일한 주제로 그보다 뒤늦게 그려졌다.

작가는 화면에 근접한 초점과 단순한 구도, 소수의 주요 인물만을 가지고 이 장면의 성스러움을 효과적으로 표현했다. 위로부터 내려오는 조명 또한 성스러운 분위기를 고조시켜 주는데 신부와 이미 고해를 마치고 기도 중인 인물만을 비추고 있다.

▲ 주세페 마리아 크레스피, 〈네포무크의 장크트 요하네스에게 고해하는 보헤미아의 여왕〉, 1740년경, 토리노, 사보이 왕가 미술관

"내 조국 프랑스를 위해 해야 할 일은 모두 마쳤다. 탁월한 화파도 형성했으며 내가 그린 고전주의적 작품을 연구하려는 인파가 전 유럽으로부터 몰려들 것이다. 내게 주어진 임무는 완성했다"(다비드).

자크 루이 다비드

카노바의 경우와 마찬가지로 다비드에게 로마는 작품 제작에 대한 새로운 개념을 제공해주었다. 라파엘로나 안니발레 카라치, 구이도 레니와 같은 이탈리아의 거장들뿐 아니라 고대 조각 작품과 직접적인 접촉을 할 수 있는 계기가 되었다. 다비드는 자신의 화폭에서 장식적 혹은 일화적인 요소를 제외시키고, 고대예술의 필수적 요소를 종합시켜 간결성과 기념비적인 웅장함을 강조한 신고전주의적 미술에 열중했다. 그는 과거의 도덕적·사회적인 미덕을 보여주는 예시를 통하여 동시대인들에게 영감을 줄 수 있는 작품 세계를 추구했다. 〈호라티우스 형제의 맹세〉(1784)는 1789년에 발발한 프랑스 혁명을 예고한 작품이라고 해석되어 왔다. 다비드는 신고전주의를 대표하는 화가로서 혁명적 이상주의를 지지하며 정치계에서 적극적으로 활동했다. 도독정부의 통치하에 살롱전에 대한 거센 반발과 비판을 가했고, 1799년에는 사상 처음으로 유료 전시회를 열고 대규모의 회화 작품인 〈사비니 여인들〉(파리, 루브르 박물관)을 선보였다. 이 시기의 작품에서는 그리스 조각상의 원초적 순수함에 대한 더 깊은 관심과 이전보다 완충된 색의 대비가 나타난다. 나폴레옹이라는 인물이 새로운 프랑스를 완성할 수 있는 자유를 상징한다는 신념을 가졌던 다비드는 그의 공식 화가로 임명되었다.

파리, 1748년~브뤼셀, 1825년

주요 거주지
파리

방문지
로마(1775~1780, 1784),
브뤼셀 유배(1816~1825)

대표작
헥토르(1778, 몽펠리에, 파브르 미술관), 아들의 송장을 브루투스에게 이송해오는 수행원들(1789, 파리, 루브르 박물관), 테니스코트의 서약(미완성, 1791, 베르사유, 궁국립 미술관), 마라의 죽음(1783, 브뤼셀, 왕립 미술관), 나폴레옹과 조제핀의 대관식(1805~1807, 파리, 루브르 박물관)

다른 예술가들과의 관계
부셰의 조언으로 비앙의 작업실에서 일했고 그와 함께 1775년에 로마를 방문했다.

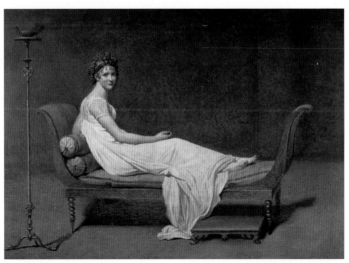

◀ 자크 루이 다비드,
〈레카미에 귀부인의 초상〉,
1800년, 파리, 루브르
박물관

255

왼편에 놓인 화첩은 화학자의 아내, 마리 안느 피레트 폴즈의 것으로 추정되는데 남편의 실험에 능동적으로 참여하던 그녀는 연구 성과에 대한 자료를 그림으로 남기기 위하여 다비드로부터 회화수업을 받았다고 전해진다.

앙투안 로랭 라부아지에는 1755년에 "밀폐된 공간에서의 화학반응 시, 화학반응을 일으키는 물질과 반응에 의하여 생성된 물질의 질량은 동일하다" 라는 자신의 이름으로 명명된 화학법칙을 발표했다.

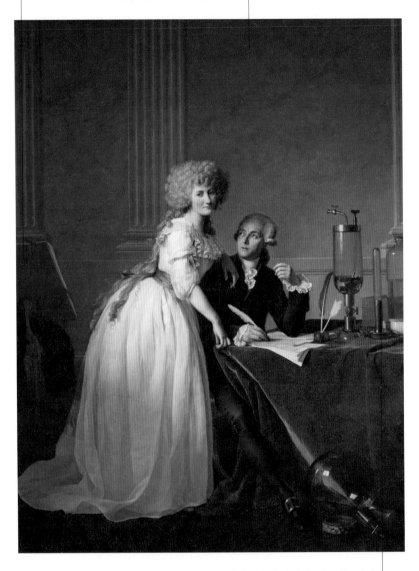

다비드는 라부아지에 부부의 일상 속 친근한 모습을 묘사했다. 라부아지에는 실험 용구로 가득한 책상에 앉아 논문을 작성 중이며 실제로 논문의 편집을 담당했던 그의 부인이 곁에서 돕고 있다.

▲ 자크 루이 다비드,
〈라부아지에 부부〉, 1788년,
뉴욕, 메트로폴리탄 미술관

1800년 5월 20일, 나폴레옹 보나파르트는 3만 2천여 명의 선발대와 함께 생베르나르 산맥을 넘어 이탈리아로 제2차 출정에 나섰다.

다비드는 나폴레옹이라는 인물을 통해 고대 신화가 재현되리라고 믿었다. 나폴레옹의 업적을 기리는 작품을 통해 이 시대 전체는 물론 이상적인 인물상을 찬양하고자 했다.

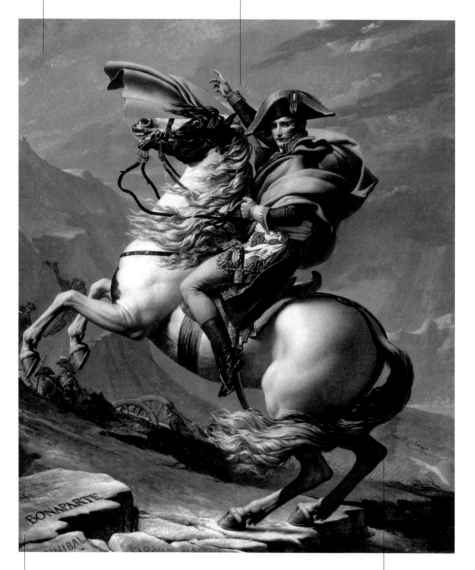

바위 위에는 역사상 알프스 산맥을 넘어 전진한 위대한 지도자들의 이름이 새겨져 있다. 한니발 장군과 카롤루스 대제에 이어 나폴레옹의 이름이 보인다.

위쪽을 향한 선의 방향은 작품 전체에 역동성을 높여주고 있다. 말의 갈기와 망토의 자락은 나폴레옹이 가리키는 쪽을 향하고 있다.

▲ 자크 루이 다비드, 〈생베르나르 산맥을 넘는 나폴레옹〉, 1800년, 말메종 성

탁월한 회화기술과 인물에 대한 심리표현이 완벽하게 결합되어 인간의 나약함과
허영심을 잘 나타낸 그의 작품은 초상화 장르에서 최고조에 이르렀다.

프라 갈가리오

비토레 기슬란디,
베르가모, 1655~1747년

주요 거주지
베르가모

방문지
베네치아(1675~1686년 이후 약
12년간 체류), 베르가모로
귀향(1702~1705경),
볼로냐(1718~1719)

대표작
소년 화가의 초상(1725경, 쾰른,
발라프 리하르츠 미술관),
콘스탄티누스 기사단 일원의
초상(1740경, 밀라노, 폴디
페촐리 미술관)

다른 화가들과의 관계
베네치아에서 프리울리
출신의 초상화가
세바스티아노 봄벨리의
화실에서 교육을 받았다.
1709년 이전에 베르가모와
밀라노에서 활동하던 살로몬
아들러와 볼로냐의 주세페
마리아 크레스피와 만났다.

베네치아의 산프란체스코 디파올라 수도회에 몸을 담았으며 이곳에서
미술교육을 받았다. 피에트로 오토보니 추기경의 전속 화가로서 로마에
서 활동할 것을 요청받았지만 이를 거부하고 베르가모로 돌아갔다. 그
곳에서 그의 예명이 된 파올로토 델 갈가리오 수도원에 입문한 일자는
정확하게 알려져 있지 않다. 베네치아에서 제작했다고 문헌에 기록되어
있는 작품은 모두 소실되었으며, 그 이후 지방의 부유계층으로부터 의
뢰를 받아 초상화가로서의 역량을 과시했다. 이 시기에 로타가와 세코
스과르도가를 위하여 그린 일련의 전신 초상화에는 봄벨리를 비롯한 베
네토 화가들의 영향과 조반 바티스타 모로니에 의해 절정에 올랐던
1500년대 베르가모 지역의 자연주의적 전통 화풍이 절충되어 있다. 18
세기 초의 작품은 자유로운 화법과 함께 사실적이며 분석적인 표현과
조소 섞인 시선, 세련된 색채 등이 특징이다. 초상화 외에도 '전형적 인
물초상'을 제작했는데 이중 대부분은 소년의 초상으로 장식이나 때로는
교훈을 주기 위한 목적을 지녔다. 베르가모의 귀족뿐 아니라 밀라노의
오스트리아 왕가를 비롯한 전 유럽의
높은 계층의 인물들이 갈가리오를 찾
았다. 후기작에서는 자신이 개발한 광
택제를 첨가한 물감으로 빛나는 고명
도의 색채를 사용하였고 인물의 심리
에 대한 한층 더 뛰어난 묘사력을 보
였다. 말년에는 자유로운 필치로 광택
나는 색들을 화폭에 담아냈으며 때때
로 손가락으로 물감을 찍어 직접 그리
기도 했다. 이 작품들에는 인물의 외
양뿐 아니라 심리적인 상태가 극도로
예민하게 표현되었다.

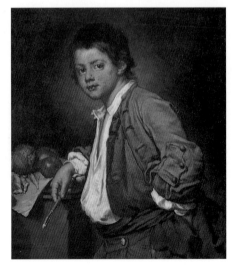

▶ 프라 갈가리오,
〈소년 화가의 초상〉,
1732~1735년, 베르가모,
카라라 아카데미

잠바티스타 티에폴로가 베르가모의 콜레오니 예배당에
세례자 요한을 주제로 프레스코를 제작하기 전에 맺은
계약서상 '예배당 대표' 로 서명했다는 사실 외에 백작
바일레티에 대한 자료는 거의 남아 있지 않다.

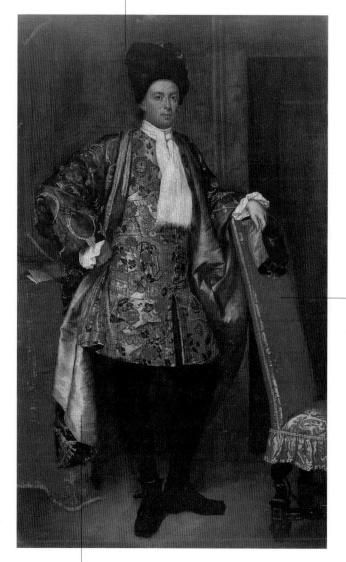

간결함을 추구하던
프라 갈가리오의
관례적인 화풍과는
차이가 있다. 호화로운
의상과 의자덮개,
배경의 탁자 위 붉은
벨벳에 사용된 강렬한
색의 대비와 다채로운
색의 향연을 통하여
그가 그린 초상화 중
가장 화려한 작품을
완성했다.

백작은 붉은색과 금색으로 수놓인
다마스크 견직 상의 위에 '치마라' 라고
불리는 역시 금실로 수놓인 짙은
녹색의 실내용 가운을 걸치고 머리에는
검은색 모피 모자를 쓰고 있다.

▲ 프라 갈가리오, 〈조반 바티스타
바이레티 백작의 초상〉, 1720년경,
베네치아, 아카데미아 미술관

귀족 신사는 옷깃을 풀어헤치고 가발을 벗은 채 사적인 공간에서 휴식을 취하고 있다. 그럼에도 불구하고 자만심이 가득한 자세를 취하고 있다.

화려한 색채와 자신감 있는 붓놀림은 프라 갈가리오의 모든 초상화에서 나타나는 특색이다.

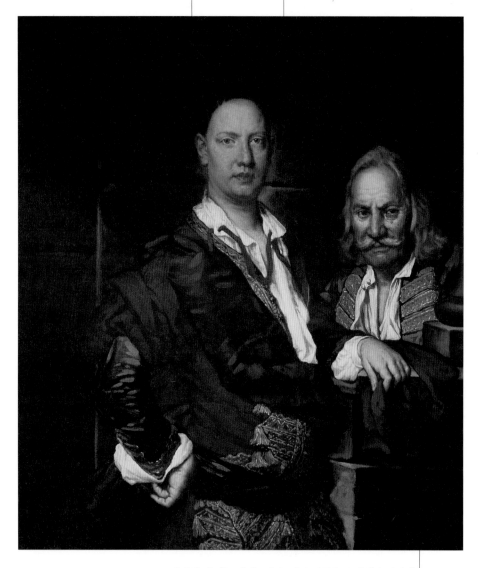

▲ 프라 갈가리오, 〈조반니 세코 수아르도와 그의 시종〉, 1720~1722년, 베르가모, 카라라 아카데미

뒤편에 서 있는 날카로운 눈빛의 시종은 중심에서 벗어난 위치에 있음에도 불구하고 시선을 집중시키는 주요 역할을 해내고 있는데, 그는 마치 백작의 또 다른 자아를 나타내는 듯 보인다. 귀족 신사의 거만한 분위기와 시종의 풍부한 경험과 인간미가 섞인 서민적 의식이 대립되고 있다.

베네토의 전통적인 화풍과 렘브란트의 조명, 그리고 자유롭고 강한 필치를 사용했다. 전원적이거나 여성의 규방 혹은 남자 애인의 침실을 배경으로 애정이나 암시적인 유희를 그려냈다.

장 오노레 프라고나르

1752년 즈음에 그려진 〈백파이프 연주가에게 화관을 씌워주는 젊은 여인〉을 비롯한 초기작품에서부터 이미 그의 작품 세계 전체를 특징짓게 될 열정과 화려함이 엿보인다. 1756~1761년 동안 이탈리아에서 체류하던 중 당시 가장 유명하던 거장들을 직접 접촉할 수 있는 기회를 갖고 그들로부터 받은 영향에 세련된 감성을 더해 자연풍경을 화폭에 담아내며 가장 왕성한 작품 활동을 벌였다. 일찍부터 아카데미에서 벗어나 대다수의 금융·극장 관련 업계에 종사하던 미술 애호가들을 위하여 작품을 제작했다. 1760년대에는 이들의 의뢰로 사교적이거나 관능적, 전원적, 혹은 풍속적인 주제를 다룬 다수의 규방 회화를 그렸다. 그의 풍부한 상상력은 1769~1770년에 제작한 열다섯 점의 연작 '가상의 초상'에서 그 절정에 이른다. 그는 평균 한 시간 내에 그려낸 이 작품들에서 농도가 진한 물감을 사용하여, 1600년대 화가 프란스 할스의 화법을 연상시키는 빠르고 강한 필치로 외곽선의 소묘 없이 빛의 움직임을 표현했다. 1770년 이후 그의 작품에는 진지한 분위기가 새로이 나타나기 시작했는데 이는 프라고나르 본연의 자연스럽고 자유로운 화풍과 조화되지 못했다. 자신의 제자였던 다비드의 도움으로 당시 아직 설립 중이었던 미술관에서 일하게 되었는데, 이 시기에 다시 감성의 재발견이 주가 되는 낭만주의적인 화풍과 영감을 찾게 되었다.

그라스, 1732년~파리, 1806년

주요 거주지
파리

방문지
이탈리아(1756~1761), 네덜란드(1772경), 프로방스 및 이탈리아, 오스트리아(1773~1774)

대표작
목욕하는 여인들(1763~1764, 파리, 루브르 박물관), 생농 대주교의 초상(1769, 파리, 루브르 박물관), 소녀들의 가슴 속 사랑의 진행(연작, 1771~1773, 뉴욕, 프릭 컬렉션), 빗장(1777경, 파리, 루브르 박물관)

다른 예술가들과의 관계
부셰의 제자였고 동료 위베르 로베르와 가까이 지냈으며, 젊고 부유한 미술 애호가였던 생농 대주교와 친분을 맺고 이탈리아를 함께 여행했다. 렘브란트의 조명법과 할스의 필치로부터 깊은 영향을 받았다.

◀ 장 오노레 프라고나르, 〈소녀와 강아지〉, 1765~1772년, 뮌헨, 알테 피나코테크

옆문을 통해 방안에 몰래 숨어들어온 젊은이는
바느질하던 여인을 자기 쪽으로 잡아당겨 재빨리 볼에
입을 맞추고 있다. 프라고나르는 이 작품에서 이 두
연인의 일상생활 속 단면을 생동감 있게 보여주고 있다.

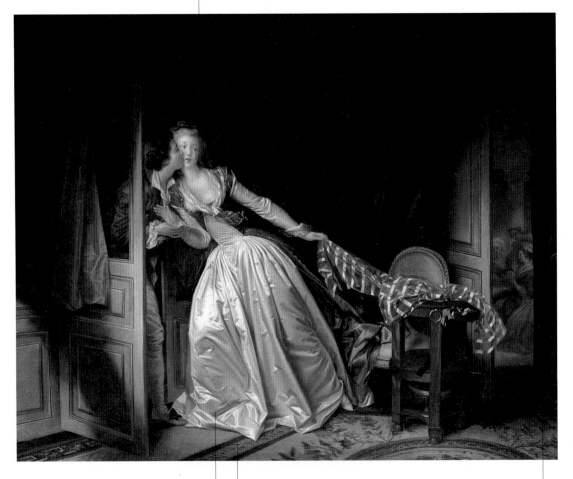

프라고나르는 뛰어난 화법으로
여인의 견직 의상과 윤이 흐르는
나무탁자부터 얇고 투명한 베일과
벨벳 느낌이 나는 양탄자에
이르기까지 각 사물들의 고유한
재질을 훌륭히 표현하고 있다.

부르주아 계층의 일상 속에서
일어나는 애정 어린 한 장면을
포착한 이 작품은 폴란드의
마지막 국왕이었던 스타니수아프
아우구스트 포니아토프스키가
소장하고 있었으며 1600년대
네덜란드의 풍속화로부터 많은
영향을 받았다.

탁자의 오른쪽 문 뒤편으로
보이는 사람들은 놀이에
집중하느라 옆방에서 무슨
일이 일어나는지 전혀
알아채지 못하고 있다. 한
공간 속에 다른 공간이
펼쳐지는 화법 또한 플랑드르
화파의 영향을 받은 것이다.

▲ 장 오노레 프라고나르,
〈은밀한 입맞춤〉, 1765~1770년,
상트페테르부르크, 에르미타슈 미술관

여가 생활에 몰두하고 있는 젊은 여인들의 모습을
담은 연작 중 하나인 이 작품은 부르주아 계층의 생활
단면을 보여주기 위하여 17세기 플랑드르 화파의
작품에서 널리 다루어지던 소재를 본으로 삼았다.

자세한 윤곽이 묘사되지 않은 배경 속에
앉아 있는 소녀는 독서에 매우 집중한 듯이
보이지만, 책을 들고 있는 손은 의도적으로
멋을 부린 포즈를 취하고 있다.

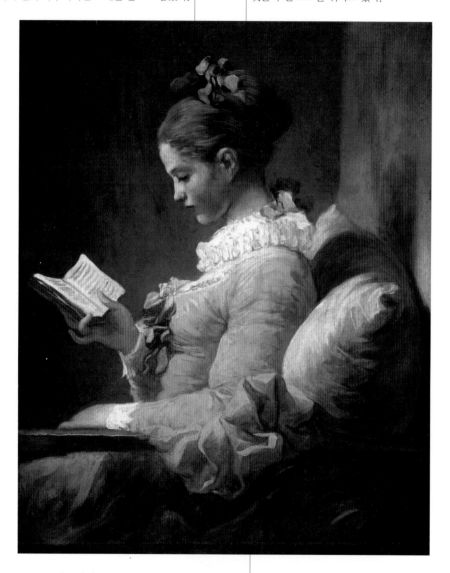

부드럽게 흐르는 필치와 화려한 노란 색조의
색채 향연은 한편으로는 부세의 화풍을
떠오르게 하는가 하면 다른 한편으로는 특히
르누아르를 비롯한 인상주의 화파의 작품을
예기하는 듯이 보인다.

▲ 장 오노레 프라고나르,
〈독서하는 여인〉, 1776년경,
워싱턴, 내셔널 갤러리

퓌슬리는 환상 속의 가상적인 영상을 창조하여 18~19세기를 살던 세대의 불안감을
작품에 반영했으며 초기 낭만주의적 감성을 예고했다.

요한 하인리히 퓌슬리

취리히, 1741년~런던, 1825년

주요 거주지
런던

방문지
베를린과 스웨덴령
포메른(1763), 런던(1764),
로마(1770~1778), 런던으로
영구 이주(1779~1825)

대표작
세 마녀(1783, 취리히,
쿤스트하우스), 미트가르트의
뱀을 물리치는 토르(1790, 개인
소장), 악몽(1790~1791,
프랑크푸르트, 괴테 박물관)

다른 예술가들과의 관계
빙켈만의 『그리스 미술의
모방에 대한 고찰』을
영문으로 번역(1765), 루소의
작품 세계에 대한 평론집
저서(1767), 로마에서
미켈란젤로의 작품을 연구함,
카노바의 추천으로 1816년에
산 루카 아카데미의 회원으로
선출됨

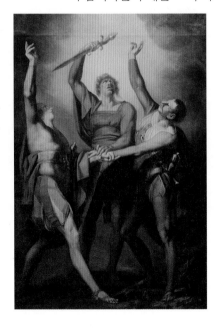

▶ 요한 하인리히 퓌슬리,
〈뤼틀리에서 동맹을
맹세하는 세 주의 대표〉,
1780년, 취리히,
쿤스트하우스

18세기 후반에 감성적이며 반이성적인 요소들로 가득한 경향이 유행하면서 낭만주의라는 새로운 감성이 대두되었으며 이 새로운 예술양식에 속하는 작품을 제작한 대표적인 화가가 바로 퓌슬리이다. 그는 취리히에서 고전 문학가들로부터 교육을 받은 후, 1768년 런던에서 회화에 몸을 담기로 작정했다. 고전 및 동시대 미술을 이해하기 위하여 로마에서 수학했고 이 시기에 형성된 화풍은 화가의 전 생애에 있어 그다지 많은 변화를 겪지 않고 그대로 보존되었다. 숭고함과 암흑, 괴기함, 마력으로 특징지어지는 작품들로 명성을 날리며 퓌슬리는 "악마의 수하에 들어간 가장 중요한 영혼이자 위대한 화가"라고 불리기까지 했다. 1781년에 그린 〈악몽〉(디트로이트 아트 인스티튜트)은 셰익스피어나 밀턴과 같은 영국 작가의 시문학으로부터 영향을 받아 제작했다. 이 그림에서 볼 수 있듯이 꿈이라는 주제는 그의 작품 세계에서 빼놓을 수 없는 주제로 자리 잡았다. 그는 사상 처음으로 무의식이라는 심연의 세계를 묘사했으며 밤에 떠도는 영혼과 유령을 구체적인 모습으로 표현했다. 1786년 셰익스피어의 희곡을 주제로 다른 화가들과 함께 '셰익스피어 갤러리'라는 미술전을 공동으로 주관했고 1799년에는 단독으로 '밀턴 갤러리'전을 열었는데 비록 경제적인 면에서는 실패했지만 평론가들로부터는 큰 찬사를 받았다. 그의 미술에 관한 이론은 1801~1823년간 아카데미에서 저작한 열두 편의 강의와 그의 사후 당시 예술계에서 가장 주요한 논제를 추려서 출판된 격언집에 잘 나타나 있다.

당시 유행하던 의복을 입은 왼편의 두 요정은 궁중 귀부인들과 같이 묘사되었으며 역시 같은 옷차림의 피즈블로섬은 보텀의 당나귀 머리를 쓰다듬고 있다.

이 장면은 셰익스피어의 『한여름 밤의 꿈』의 내용을 담고 있으며 퓌슬리가 '셰익스피어 갤러리' 전시회를 위하여 제작한 연작 중 하나이다.

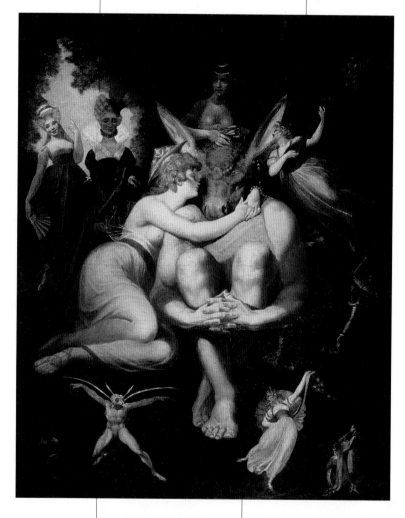

▲ 요한 하인리히 퓌슬리, 〈티타니아와 당나귀 머리를 한 보텀〉, 1793~1794년, 취리히, 쿤스트하우스

티타니아와 보텀은 음악을 연주하고 춤을 추는 꼬마요정들에게 둘러싸여 있다. 전경의 곤충머리의 요정은 칼로의 '코메디아 델라르테' 연작 가운데 〈무용가〉로부터 영향을 받았다.

이 희극에는 환상 속의 시간과 장소를 배경으로 라틴문학과 민속신화적인 요소들이 함께 어우러져 있다. 주인공은 요정국의 왕과 왕비인 오베론과 티타니아, 꼬마요정 퍽, 아테네의 젊은 연인들 두 쌍이다. 이들이 숲 속에서 지내는 하룻밤 사이에 수많은 오해와 갈등이 일어나지만 결국에는 모두 화해하고 행복하게 된다는 줄거리로 셰익스피어의 대표작 중 하나이다.

초상화와 영국의 전원을 담은 풍경화로 미술계의 거장으로 등장한 게인즈버러는
작품초기부터 배경의 분위기가 지닌 중요성을 파악하여 인물과 자연경관이 긴밀하게
어우러진 다수의 걸작을 창조했다.

토머스 게인즈버러

서드베리(서퍽), 1727년~런던,
1788년

주요 거주지
배스, 런던

방문지
런던(1740~1748),
서드베리(1748~1752),
입스위치(1752~1759),
배스(1759~1774),
런던(1774~1788)

대표작
앤드루스 부부(1750경, 런던,
내셔널 갤러리), 화가의
딸들(1760~1761, 런던, 내셔널
갤러리), 추수 수레(1767,
버밍햄, 바버 인스티튜트),
그레이스 달림플 엘리엇
부인(1778경, 뉴욕,
메트로폴리탄 미술관)

다른 예술가들과의 관계
레이놀즈의 경쟁자였다.
영국에 소장되어 있던 반
데이크, 루벤스, 반 로이스달,
무리요, 와토, 프라고나르,
그뢰즈 등 거장들의 작품을
연구했다.

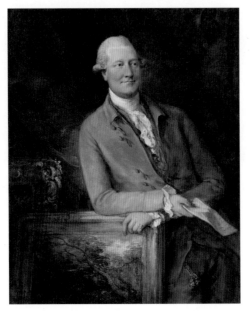

▶ 토머스 게인즈버러,
〈제임스 크리스티의 초상〉,
1778년, 로스앤젤레스, 폴
게티 미술관

18세기 영국에서 선풍적인 인기를 모았던 프랑스 로코코 스타일의 미술 교육을 받으며 런던에서 화가로 성장했다. 게인즈버러는 자신의 고향이었던 소도시 서퍽에서 귀족 가문을 위해 초상화를 제작하며 작품 활동을 시작했다. 그러나 이 시기에도 그가 가장 흥미로워하던 풍경화에 대한 관심은 지속되어서 자연의 빛과 그림자를 세밀히 관찰하여 네덜란드 화파의 영향을 받은 요소와 혼합시켜 화폭에 담아내었다. 전 생애에 걸쳐 제작한 작품들 중 초상화와 풍경화에 대한 그의 뛰어난 재능은 두 장르 모두에 있어 동일하게 나타난다. 게인즈버러는 자연미과 인공미, 야생적인 면과 문화적인 면, 빛의 사용에 대한 감성과 심리적인 직관력을 완벽하게 조화시키는 데 성공했다. 1759년부터 그는 초상화 장르가 각광받던 유명한 온천도시 배스에서 활동했고 1774년부터는 런던에 영구 거주하면서 조지 3세와 샬럿 왕비 등 지체 높은 귀족들의 의뢰로 우아함과 세련미가 절정에 달한 초상화를 제작했다. 영국에 소장되어 있던 반 데이크의 초상화로부터 깊은 영향을 받아, 경직되지 않은 부드러운 필치와 의복의 정밀한 세부묘사, 구도 및 기념비적인 시점, 배경의 자연환경적인 요소와 융합 등을 모방했다. 시간이 흐름에 따라 게인즈버러의 화풍은 점점 간결하고 소박하게 변해가면서 풍경이나 인물의 내면 깊은 곳에 위치한 본질에 더욱더 근접했다.

게인즈버러가 진정으로 지향하던 장르인 풍경화에 대한 재능이 가장 확연히 드러나는 작품 중 하나로서 인물의 심리적인 표현 또한 뛰어나다.

엘리자베스는 허리를 검은 리본으로 졸라 맨 상아빛의 견직 의상에 커다란 녹색 리본과 타조깃털로 장식된 대담한 모자를 쓰고 있다. 레이스와 공단의 재질과 주름이 생동감 있게 표현되었다.

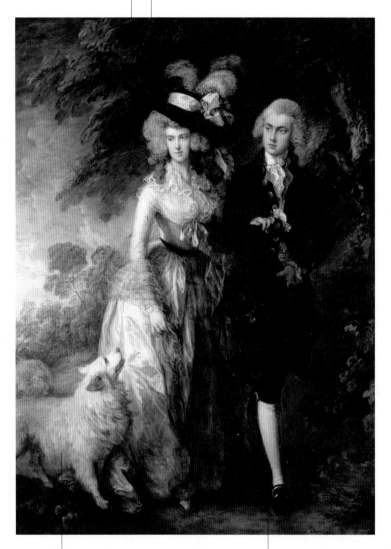

1785년 윌리엄 할렛은 엘리자베스 스티븐과의 결혼을 기념하는 의미로 이 작품을 의뢰했다. 결혼 예복을 갖춰 입은 신랑, 신부의 모습과 그 옆에는 화가의 작품에 자주 등장하는 포메라니안 개의 모습이 묘사되어 있다.

윌리엄은 검은색 견직 벨벳 의상을 입고 머리에는 분칠을 했으며 모자를 손에 들고 있다.

▲ 토머스 게인즈버러, 〈아침 산책〉, 1785년, 런던, 내셔널 갤러리

배우가 손에 쥐고 있는 모피 소재 토시에는 동물의 털 하나하나를 생생하게 표현하려 한 화가의 의도가 나타나 있다.

사라 시든스는 18세기 후반 영국에서 가장 유명했던 비극 배우로 1782년부터 주요 연극무대를 석권했다. 당시 다수의 거장들에 의하여 초상화로 남겨졌는데 레이놀즈의 1784년 작에는 극중 무대의상을 걸치고 '비극의 뮤즈'로 묘사되었다.

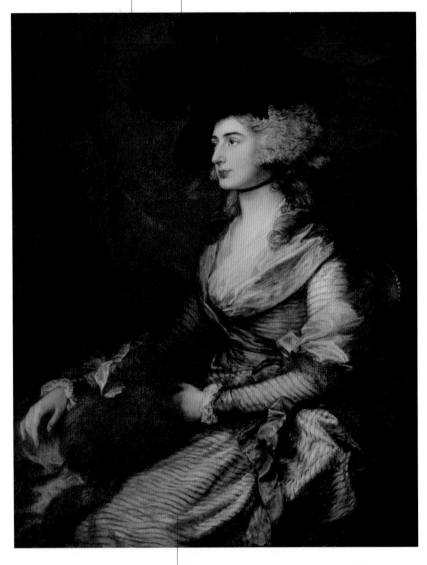

▲ 토머스 게인즈버러,
〈사라 시든스의 초상〉,
1785년, 런던, 내셔널 갤러리

게인즈버러는 레이놀즈와 달리 배우의 일상적인 모습에 관심을 가졌다. 무대의상이 아닌, 흰색과 푸른 줄무늬의 우아하고 긴 의상에 노란 견직의 망토를 두르고 타조깃털로 장식된 모자를 쓴 시든스 부인의 모습을 화폭에 담았다.

유럽의 로코코 양식을 대표하는 인물 중 하나로서 동시대인들로부터 큰 명성을 얻어 당시 가장 부유하고도 수집가들로부터 가장 사랑받던 화가로 발돋움했다.

코라도 자퀸토

로마에서 콘카와 트레비사니, 만치니 사이에서 고전주의와 후기 바로크를 오가는 주요 작품 활동을 벌였다. 17세기에 피에트로 다 코르토나, 가울리, 란프랑코가 제작한 대규모의 바로크 장식화를 모방했고, 토리노를 두 차례 방문하면서 그곳에서 알게 된 보몬트, 크로사토, 반 루, 데 무라와 유바라의 영향을 받아 로코코 양식을 터득하게 되었다. 이 시기의 대표적인 걸작으로는 트리니타 델리 스파뇰리 교회의 제단화(1742~1743)를 들 수 있는데, 여기에서 자퀸토는 로코코적인 경향에서 벗어나 루카 조르다노와 마티아 프레티를 연상시키는 고전주의적인 작품을 탄생시켰다. 그 이후 나폴리나 화가의 고향인 몰페타, 체세나, 피사를 비롯한 이탈리아 각지에서 그에게 작품 제작을 의뢰했다. 뿐만 아니라 국제적으로도 명성을 떨치게 되면서 스페인 왕궁의 초청을 받아 야코포 아미고니의 뒤를 이어 궁정화가로 임명되어 가장 광대한 프레스코를 완성하였다. 이 거대한 규모의 작품에서 그는 탁월한 장식적 미와 광채가 나는 고명도의 색조를 사용했는데, 이는 고야의 초기 작품에 막대한 영향을 미치게 되었다. 1762년, 멩스와 티에폴로가 도착했던 시기에 스페인을 떠나 귀국했다. 오늘날까지 전해오는 다수의 밑그림과 소묘를 통하여 작품에 대한 아카데미적인 연구와 세심하게 진행된 준비 과정을 확인할 수 있다. 수집가들의 압력에 못 이겨 경우에 따라서는 이미 완성된 작품을 드로잉으로 다시 베껴 그리기도 했다.

몰페타(바리), 1703년~나폴리, 1766년

주요 거주지
로마

방문지
나폴리(1721~1727), 로마로 이주(1727), 토리노(1733, 1736~1738), 마드리드(1753~1762), 나폴리(1762~1766)

대표작
벽화: 로마 산 조반니 칼리비타 교회(1741), 산타 크로체 인 제루살렘메 교회(1741~1743), 산 로렌초 인 다마스코 교회의 루포 예배당(1741~1743), 마드리드 왕궁(1755, 왕실 예배당, 콜론네 홀, 계단 홀)

다른 예술가들과의 관계
니콜라 마리아 로시의 화실, 이후 보니토, 데 무라와 프란체스코 솔리메나 화실에서 작업

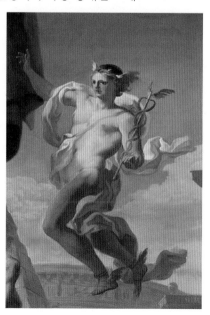

◀ 코라도 자퀸토, 〈아이네이스에게 카르타고를 떠날 것을 재촉하는 메르쿠리우스〉, 부분, 로마, 퀴리날레 궁전

베르길리우스의 서사시 『아이네이스』 중
아이네이스의 어머니 베누스가 영웅 앞에
나타나 무기를 선사하는 장면을 묘사하고 있다.

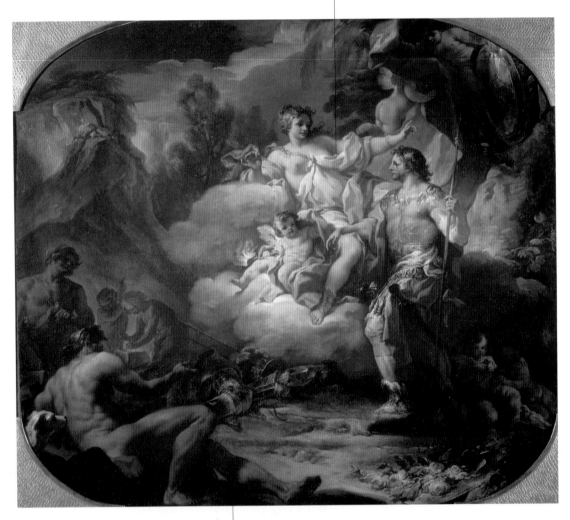

자퀸토는 1762년, 티에폴로가 마드리드에
도착했던 시기에 스페인을 떠나 귀국했다.
그의 빠른 필치와 거친 화풍은 고야의
초기 작품에 깊은 영향을 미쳤다.

▲ 코라도 자퀸토, 〈아이네이스에게
　무기를 하사하는 베누스〉,
　1740~1742년, 로마, 퀴리날레 궁전

가볍고 경쾌한 로코코 양식에서 19세기의 초기 사실주의로 넘어가던, 18세기 말엽의
과도기 예술계에서 획기적인 변화를 일으켰던 화가이다.

프란시스코 고야

고야는 개인적인 삶이나 작품 세계에 있어 이후 전 유럽에 널리 확산될
문화적 경향을 예견하는 일련의 격렬한 경험을 겪었다. 이탈리아의 방
문을 통하여 방대한 양의 회화 문화를 접하게 되었으며 이러한 사실은
그의 초기작인 사라고사의 프레스코에서 잘 증명되고 있다. 그는 왕실
의 의뢰로 제작한 태피스트리용 도안 연작에서 18세기 마드리드의 사교
계를 즐겁고 경쾌하게 묘사했다. 초기작들의 성공으로 고야는 스페인에
서 가장 유명한 화가 중 하나로 부상했으며, 1789년에는 왕의 공식화가
로 임명되기도 했다. 이후 작품에서는 초기작에서 엿보이던 그 특유의
화려한 색채와 강렬한 인물 묘사가 점점 줄어들고 그 대신 여백과 반복
적인 형태가 증가되었다. 개인으로서의 인간은 불안감을 조성하는 대화
의 단절 속으로 고립되어갔던 반면, 고야는 풍부한 감성으로 군중의 움
직임과 서민들의 생활을 면밀히 관찰하여 격언들을 냉소적으로 그려냈
다. 1808년에 나폴레옹이 군사를 이끌고 스페인을 침략했는데, 고야는
〈전쟁의 참화〉와 마드리드의 반란을 주제로 그린 두 작품을 통하여 이
비극적인 사건을 고발했다. 1810년 후 고야의 작품에서는 흐트러지고
동요된 필치로 이루어진 형태와 어둡고 검은 색조가 지배적이었다. 점
점 더 고조되어가던 괴로움의 극적인 표현은 화가의 자택 벽에 그려진
소위 '검은 회
화'에서 절정에
이르렀다.

푸엔데토도스(아라곤),
1746년~보르도, 1828년

주요 거주지
마드리드

방문지
이탈리아(1770~1771),
안달루시아(1817),
보르도(1824~1828)

대표작
옷을 입은 마하(1796~1798,
마드리드, 프라도 미술관),
1808년 5월 3일(1814,
마드리드, 프라도 미술관), 성
이시도루스의 성지
순례(1820~1821, 마드리드,
프라도 미술관)

다른 예술가들과의 관계
자퀸토와 티에폴로가
마드리드에 남긴 작품은 그의
예술적 형성기에 큰 영향을
미쳤고, 벨라스케스의 화풍은
고야의 전 작품 세계에 방향을
제시해주었다. 말년을
보르도에서 보낸 화가는
1800년대 프랑스 회화의
발전에 직접적인 영향을
미쳤다. 마네는 화법이나
주제의 선택 면에서도
고야로부터 깊은 영향을
받았다.

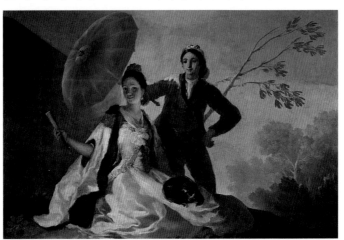

◀ 프란시스코 고야, 〈양산〉,
1777년, 마드리드, 프라도
미술관

초상화 속에 그려진 인물은 더 이상 화가의 연인이었던 알바
공작부인이라고 해석되지 않는다. 이 여인은 가식적인 수줍음으로
포장하지 않고, 있는 그대로의 나체를 자연스럽게 내보이고 있다.
이 작품으로 고야는 근대의 새로운 여성상을 창조해냈다.

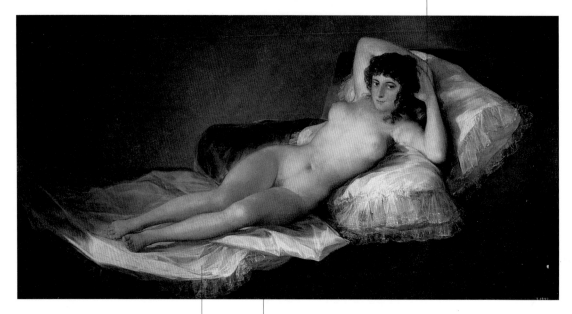

이 작품은 〈옷을 입은
마하〉와 한 쌍을 이루도록
기획되었으며 작가는 이 두
작품을 위해 특별히 양면으로
감상이 가능한 액자를
고안했다고 전해진다.

이 작품을 기획했을 때 고야가
염두에 두고 있던 작품은
티치아노와 벨라스케스의
누드화였다. 마하의 모습 역시
후세기 미술가들에게 큰 영향을
미치게 되는데 그중에서도 특히
마네의 〈올랭피아〉라는 작품이
대표작이다.

▲ 프란시스코 고야, 〈옷을 벗은 마하〉,
　1796~1798년, 마드리드, 프라도 미술관

▶ 프란시스코 고야, 〈친촌의 백작부인〉,
　1800년, 마드리드, 프라도 미술관

백작부인은 다산과 무사한
출산을 기원하는 의미를
지닌 아직 덜 익은 밀
이삭으로 머리를 장식했다.

부르봉 왕가의 돈 루이스 안토니오의 딸이자
카를로스 3세의 조카인 백작부인은 17세에,
고야와 친분이 있으며 이 작품의 의뢰인이기도 한
스페인 총리, 마누엘 데 고도이와 결혼을 했다.

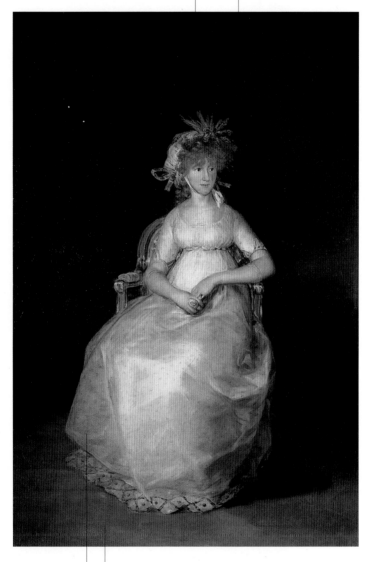

배가 부른 백작부인은
허리선이 높은 우아한 흰색
의상을 입고 금박으로 장식된
의자에 앉아 있는 모습으로
고야의 화폭에 담겼다.

출산을 앞두고 힘들고 초조한 심정을 지닌
여린 인물의 모습은 보는 이로 하여금
어느새 공감대를 형성하게 만든다. 화가는
빛이 나는 세심한 붓놀림을 사용하여
그러한 느낌을 더욱 강조하였다.

이 대규모의 작품에서 렘브란트와 벨라스케스에 못지 않은 고야의 뛰어난 군상 초상화 기술을 확인할 수 있다. 그는 작업 중인 자신의 모습을 나머지 인물들과 동떨어진 뒤편의 어둠속에 그려 넣었다.

화폭의 중앙에는 위엄 있는 자태를 취한 파르마의 마리아 루이자 왕비가 자신의 강하고 맵시 있는 팔을 자랑스럽게 드러내 보이고 있는데, 실제로 그녀는 당시 반소매 의상을 즐겨 입어 이를 유행시킨 장본인이기도 하다.

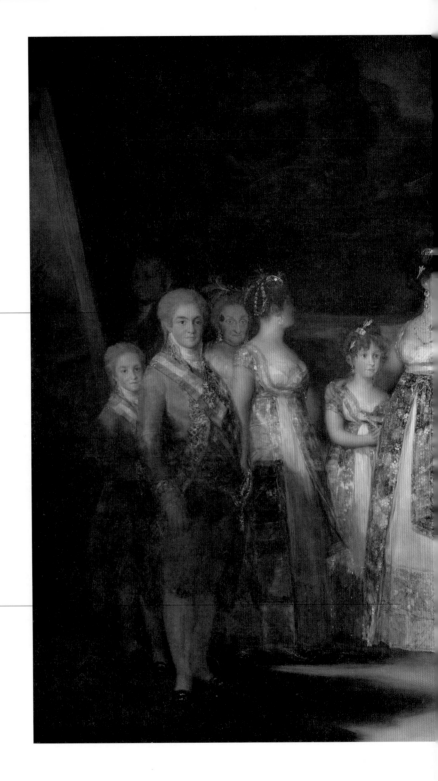

웅장하며 화려한 왕족의 모습을 담은 이 초상화는 가면극 속 열네 명의 등장인물을 오만하고 뽐내는 자세로 줄을 세워놓은 듯 보인다. 살아 있는 송장과도 같은 느낌을 주는 이 인물들은 실제와 보이는 것 사이의 부조화를 보여주고 있으며 오직 아이들만이 어른들의 실체가 없는 연극에서 제외되고 있다.

지나치게 장중하며 무감각하고 무표정하여 그로테스크하기까지 해 보이는 왕가의 인물들 사이에서 화려하고 아름다운 색채로 표현된 고급스러운 의상과 머리장식, 휘황찬란한 보석만이 밝게 빛나고 있다.

고야는 왕가인물들의 모습을 미화시키거나 이상적인 모습으로 승화시키지 않고 있는 그대로 사실주의적이며 조소 어린 관점에서 그려냈다. 심리적인 분석은 심신 질환적으로 변환되어 이미 저물어가고 있는 군주제에 대한 시대상을 반영하고 있다.

화폭의 맨 앞에는 홍조를 띤 볼과 코끝, 유리알과 같이 투명한 푸른 눈을 지닌 카를로스 4세의 모습이 그려져 있다. 그는 이 작품이 완성되고 몇 해 지나지 않아 아란후에스 반란에 의하여 퇴위되어, 1808년에 강행된 나폴레옹 군사의 스페인 침략을 더욱 용이하게 만드는 결과를 초래했다.

▲ 프란시스코 고야, 〈카를로스 4세와 그 일가〉, 1800~1801년, 마드리드, 프라도 미술관

그뢰즈는 도덕적인 어조의 회화에 몰두하여 주로 비애적인 정서가 어린 장면이나 사춘기 소년, 소녀를 주제로 가식적인 순수함과 나른한 관능미, 감상주의와 에로티시즘 사이를 오가는 작품을 탄생시켰다.

장 바티스트 그뢰즈

투르뉘, 1725년~파리, 1805년

주요 거주지
파리

방문지
나폴리와 로마(1755~1757)

대표작
시골처녀의 약혼(1761, 파리, 루브르 박물관), 장 조르주 빌르(1763, 파리, 자크마르 앙드레 미술관), 새의 죽음에 눈물 짓는 소녀(1765, 에든버러, 스코틀랜드 내셔널 갤러리), 은혜를 모르는 아들, 벌 받은 아들(1777~1778, 파리, 루브르 박물관)

다른 예술가들과의 관계
나투아르의 제자였으며 디드로가 호평하던 화가였다. 그의 작품은 수많은 이들에 의하여 모방되었고 그의 명성은 러시아 궁중에서도 자자했으나 1780년대에 다비드의 등장으로 점점 잊혀지게 되었다.

▶ 장 바티스트 그뢰즈, 〈클로드 앙리 와틀레〉, 1763년, 파리, 루브르 박물관

리옹에서 미술교육을 받으며 초년기를 보내고 파리에 1750년경 이주해 왔다. 1755년의 살롱전에 처음으로 선보인 그의 작품에 평론가들은 찬사를 보냈다. 그의 화풍은 이후의 작품들에도 이 시기와 마찬가지로 도덕적 교훈이 가미된 일상적인 친숙한 장면들이라는 점에서는 거의 변함 없이 유지되었지만, 처음에는 살짝 엿보이던 구애적인 요소가 후기로 갈수록 명백한 관능미로 변해갔다. 이탈리아에 체류하는 동안 그는 풍속화 장르 중에서도 특히 〈깨진 달걀〉(1756, 뉴욕, 메트로폴리탄 미술관)과 같이 이중적 의미가 내포된 작품에 지대한 관심을 보이며 이를 연구했다. 그가 드물게 그렸던 귀족들의 사회를 담은 그림에는 부드럽고 윤기가 흐르며 밝게 광택이 나는 색채를 사용한 것을 확인할 수 있다. 대중적으로 폭발적인 인기를 끈 작품은 1761년에 살롱전에 전시되었던 〈시골처녀의 약혼〉으로, 그뢰즈는 풍속화에서도 역사화적인 화법을 사용하여 그만큼 인정받을 수 있음을 보여주었다. 또 그는 아름다운 자태를 지닌 젊은 여인들의 우울한 모습을 주제로 약간의 변화적 요소를 가미한 초상화 다수를 제작했다. 1767~1769년에는 성경이나 고대신화의 인물을 주제로 역사화 장르에 도전했으나 악평을 받았고, 이에 아카데미를 떠나 다시는 살롱전에 참가하지 않았으며 자신의 작업실을 전시실로 사용했다. 후기 작품에는 도덕적 풍속화에 역사화를 제작하면서 익힌 특유의 웅장함과 고전적인 요소를 첨가했는데, 이러한 화풍은 한 쌍으로 기획된 두 작품 〈은혜를 모르는 아들〉과 〈벌 받은 아들〉에서 잘 나타난다.

디드로는 화가의 재능을 처음으로 알아보고 칭송하던 이들 중 하나였다. 그는 이 여인의 모습을 보고 "아름다우나 매우 약아 보인다. 이러한 여인들은 한 시도 믿어서는 안 된다"라고 말했다고 한다.

그뢰즈가 화가로서 최고의 명성을 날리던 1761년에 살롱전에 소개되었다.

▲ 장 바티스트 그뢰즈, 〈세탁부〉, 1761년, 로스앤젤레스, 폴 게티 미술관

이 작품은 전세기에 도덕적인 가르침을 목적으로 그려지던 장르의 회화에 속하지만 교활한 여인의 모습이 교훈 대신 자리를 잡고 있다.

구아르디의 작품에 주를 이루는 주제는 베네치아의 시내와 석호 전경인데 그는 빠르고 강한 필치로 눈부신 광채에 휘감겨 빛바랜 듯한 은회색의 풍경을 그려냈다.

프란체스코 구아르디

베네치아, 1712~1793년

주요 거주지
베네치아

대표작
반 무르의 판화를 바탕으로
터키에 관한 연작(1742~
1743), 슐렌부르크 대장의
의뢰로 형 잔도메니코와 합작:
칸나레조 수로(1788~, 워싱턴,
내셔널 갤러리),
산 마르쿠올라 교회(1789~
1790, 뮌헨, 알테 피나코테크)

다른 예술가들과의 관계
형 잔안토니오(1699~1760)와
베네치아의 가족 작업실에서
공동 제작했다. 둘은 긴밀한
공동 작업을 벌여 오늘날에도
어느 작품이 누구에 의해
그려진 것인지 구분하기가
힘들 정도이다.

이미 초기작에서부터 형 잔안토니오의 화풍에 가까우면서도 자신만의 개성과 특유의 감수성으로 풍경화의 모티프를 찾아냈고 인물과 배경 사이를 잇는 분위기를 자아내었다. 베두타 회화를 그리기 시작한 정확한 시기에 관한 사료는 남아 있지 않지만 1756년에 제작된 〈작은 광장에서 벌어진 사육제의 마지막 날인 목요일 축제〉에서 짐작할 수 있듯이 1775년 즈음이라고 추정된다. 1760년 초에 그려진 다수의 베두타 풍경화의 초기작에는 카날레토의 회화와 판화 작품의 영향이 극명하게 드러난다. 1760년에 형의 사망으로 인하여 구아르디 가족의 작업실을 대표하여 운영하게 되면서 카날레토의 엄격하고 정확한 구도의 사용을 회피하고, 베두타 회화에 가상적인 요소를 첨가한 풍경화와 '카프리치오' 회화의 제작에 몰두했다. 구아르디는 여행객들로부터 의뢰를 받아 베네치아를 주제로 그린 수많은 베두타 작품에서 정밀하고 분석적인 실제의 풍경보다는 이 도시가 지닌 유일하고도 신비스러운 매력에 빠져 감성적인 면을 강조했다. '북부의 귀족' 이라 불리던 폴과 마리아 표도로브나 대공 부부의 방문을 기념하기 위하여 제작된 작품 역시 화가의 풍부한 상상력과 역동적이며 자유로운 공간의 구성을 잘 보여주고 있다.

▶ 프란체스코 구아르디, 〈산
조르조 대성당과 주데카
섬이 보이는 산 마르코
항만〉, 1774년, 베네치아,
아카데미아 미술관

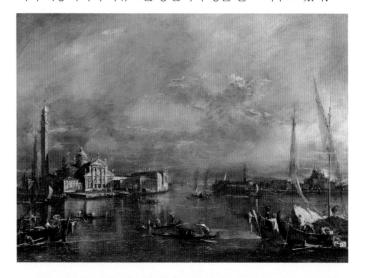

산 차카리아 수녀원에는 베네치아에서 가장 신분이 높은
귀족 가문의 딸들이 수녀로 입문했다. 원칙적으로는
격리된 생활을 해야 했지만 이 수녀원의 수녀들은 다른
곳보다 더 많은 자유를 누렸다. 그중 하나가 가족들을
만날 수 있는 기회가 마련되었다는 것이다.

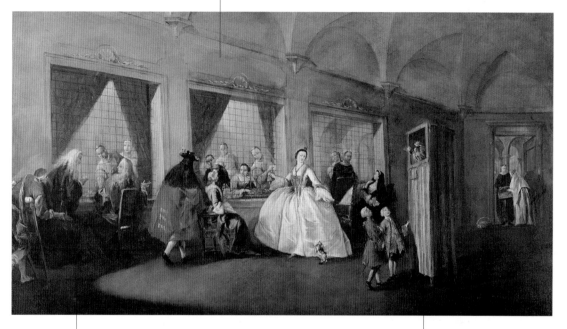

베두타 회화 외의 다른 장르에는
거의 손을 대지 않던 구아르디는
이 작품에서 18세기
베네치아에서 가장 대표적인
수녀원인 산 차카리아의
내부에서 펼쳐지는 일상생활의
단면을 훌륭하게 포착해냈다.

가족들을 따라 방문을
오던 어린이들을 위해
면회실에는 인형극장이
설치되어 있었다.

▲ 프란체스코 구아르디, 〈산 차카리아
 수녀원의 면회실〉, 1745~1750년,
 베네치아, 카 라초니코 궁전

독일 남부지방에서 전개된 로코코 양식의 가장 대표적인 거장 중 하나로서, 그가 만든 다색의 목조 조각상은 종교예술 분야에 세속적인 우아함을 도입시켰다.

이그나츠 귄터

알트만슈타인, 1725년~뮌헨, 1775년

주요 거주지
뮌헨

방문지
뮌헨(1743), 잘츠부르크(1750), 만하임(1751), 빈(1753), 뮌헨(1754)

대표작
피에타(1758, 아이젤핑교회, 바세르부르크, 장크트 루페르트), 중앙제단: 로트 암 인 대수도원(1760), 노이스티프트 대수도원(1765), 스탄베르크 대수도원(1766~1767), 피에타(1774, 네닝겐, 공동묘지의 예배당)

다른 예술가들과의 관계
뮌헨에서 궁정 조각가 요한 바티스트 슈트라우브(1704~1784)의 작업실에 입문했다. 1751년에는 만하임에서 페르모저의 제자였던 팔라틴 출신의 조각가 파울 에겔(1691~1752)과 공동으로 작업했다.

귄터의 조형예술은 중북부 유럽의 가톨릭 국가, 특히 바이에른 북부의 성이나 교회 내부에 설치된 작품에서 로코코 양식의 조각에 대한 가장 완벽한 표현을 보여주고 있다. 흑단공예가이자 조각가로서 주변 마을의 교회를 위해 소박한 제단을 제작했던 부친으로부터 교육을 받은 후, 1743년에 비텔스바흐 가의 활발한 예술 지원 사업이 진행되고 있던 세계적인 예술 중심지 뮌헨으로 이주했다. 이곳에서 채색 처리된 목조 조각상을 제작했는데, 독일에서는 상질의 대리석이 귀하여 이탈리아에서 수입되는 석재 이외에는 이를 구하기가 쉽지 않았기 때문이다. 목조 조각상에 스투코를 얇게 덧바르고 그 위에 이 분야의 전문 화가들에 의하여 채색작업이 행해졌다. 귄터는 색의 광택을 높이기 위하여 금색이나 은색 바탕에 밝은 색을 덧입히곤 했다. 그가 제작한 제단 건축물은 역동감이 넘치며 가볍게 공중에 떠 있는 듯한 느낌이 나도록 설계되었으며 그 전체는 다양한 색으로 채색되었다. 인물의 형상은 길게 늘여져 동적인 외곽선에 세속적인 경향의 우아함을 지니고 있는데 이는 동시대의 궁중 예술품을 연상시킨다. 대표적인 작품으로는 로트 암 인 대수도원을 위해 1760~1762년에 제작한 〈성 페트루스 다미아누스 추기경〉과 당시 유행하던 의상에 궁중의 귀족과 같은 자세와 모습으로 표현한 노이스티프트 대수도원의 〈성 헬레나〉가 있다.

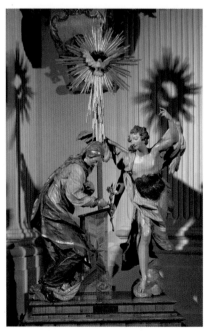

▶ 이그나츠 귄터, 〈수태고지〉, 1764년경, 바이얀 대수도원 교회

지성인의 인위성으로부터 해방된 시선으로 바라본 풍경을 화폭에 담았다. 고전주의적 전통에 따라 탄탄한 기초를 다졌으며, 다수의 국외에서 온 예술가들과 같이 이탈리아의 자연이 품고 있는 아름다움과 다양성에 매료되어 이를 주제로 작품 활동을 했다.

야코프 필리프 하케르트

풍경화가로 처음으로 명성을 얻게 된 것은 1761년 베를린에서 '티가르텐 전경'을 주제로 그린 두 점의 베두타 작품을 통해서였으며 이들은 프로이센의 프리드리히 2세에 의해 매입되었다. 1768년에 동생 요한 고틀리프와 로마를 방문하여 빙켈만과 멩스의 무리에 합류했다. 그의 풍경화는 필수불가결한 요소만으로 구성되었으며 객관적인 묘사와 고전주의적인 규칙이 조화를 이루고 있다. 이미 이 시기에 확고한 화풍을 지니게 된 하케르트는 도시의 전경에는 관심을 거의 기울이지 않았으며, 풍경을 지질학 및 식물학적 요소가 배치된, 야외에 세워진 대규모의 극장 무대라고 간주했다. 1777년에 시칠리아를 일주하며 그린 작품은 이러한 경향을 잘 보여주고 있는데, 세제스타와 아그리젠토의 고대신전 유적지는 자연풍경 속에 모습을 감추고 환상적이거나 낭만주의적인 재해석도 가미되지 않았다. 하케르트는 로마에서 주로 활동했으며 예카테리나 2세를 위해 연작을 제작하는 등 상류계급으로부터 작품 의뢰를 받았다. 1786년에 나폴리로 이주하여 페르디난도 4세의 궁정화가가 되었고, 베르네가 루이 15세를 위하여 제작한 '프랑스의 항구도시' 연작을 본보기로 삼아 1787~1792년에 '나폴리 왕국의 항구도시' 연작을 그렸다. 이 작품의 제작 의도는 왕조의 자축적인 의미에서였지만 화가는 그림의 주제가 되는 장소를 일일이 방문하여 실제의 경치를 관찰했다. 그는 특유의 금속의 느낌이 나는 색채와 분석적인 화법을 통하여 이탈리아 풍경을 맑고 밝게 표현했으며, 그림에 담긴 장소의 크기를 짐작할 수 있도록 그에 비례하는 크기로 인물을 그려 넣었다.

프렌츨라우, 1737년~산 피에트로 디 카레지(피렌체), 1807년

주요 거주지
베를린, 로마, 나폴리

방문지
베를린(1753~1761), 스톡홀름(1764), 파리(1765~1768), 로마(1768), 나폴리(1770), 시칠리아(1777), 북부 이탈리아와 스위스(1778), 나폴리(1786~1799), 피렌체(1800~1807)

대표작
체슈메 항에서 오스만 함대를 격파한 러시아 함대(1770~1771), 페테르호프 성, 나폴리 왕국의 항구도시 (1787~1792, 카세르타 왕궁), 카프리 섬의 솔라로 산 (1792, 카세르타 왕궁)

다른 예술가들과의 관계
화가의 사후, 괴테가 그의 일기장을 편집하여 출판했다.

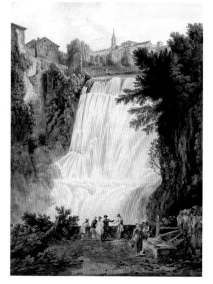

◀ 야코프 필리프 하케르트, 〈티볼리의 폭포〉, 1770년, 리즈 시립 미술관

영국 사회의 부도덕함과 나약함을 날카로운 시선으로 조롱했다. 신흥 부르주아 계급에 관한 연극의 장면들처럼 기획된 회화 및 판화 작품을 통하여 당시 사회상을 풍자했다.

윌리엄 호가스

런던, 1697~1764년

주요 거주지
런던

방문지
파리(1743)

대표작
코람 선장(1740, 런던, 파운들링 병원), 그레이엄의 아이들(1742, 런던, 테이트 갤러리), '유행에 따른 결혼' 연작(1743~1745, 런던, 내셔널 갤러리), 자화상(1745, 런던, 테이트 갤러리), '선거운동' 연작(1753~1755, 런던, 존 손 박물관), 데이비드 게릭과 부인(1757, 원저, 왕실소장품 전시관)

다른 예술가들과의 관계
필딩, 스몰렛, 스위프트를 비롯한 문학가들과 친분 있게 지냈으며 이들로 인해 영국 외에서도 유명해졌다.

판화가로서 미술계에 입문했던 호가스는 20세에 삽화가로서 활동하기 시작하면서 시사적 문제를 다루는 풍자적인 그림들을 제작했다. 1728년경부터 초상화와 소규모의 군상화들을 통해 개개인이 지닌 특징적인 성격을 뛰어나게 포착하는 재능을 뽐냈다. 연극에 매료되었던 화가는 하나의 줄거리를 여러 장면으로 나누어 그린 다수의 연작을 제작했으며, 이에 당시 사회 관습에 대하여 비판적으로 분석하고 도덕적인 교훈을 담았다. 그의 연작 중 가장 유명한 작품으로는 '유행에 따른 결혼' 과 '방탕아의 편력' 을 들 수 있는데 첫 번째 작품은 야망과 계약결혼을, 두 번째 작품은 허영심과 탐욕에 대한 내용을 다루고 있다. 등장인물은 회를 거듭할수록 사회적, 경제적으로 퇴보해가며 특히 도덕적으로 점점 더 타락해간다. 호가스는 인간의 약점을 기막히게 포착하여 이를 뛰어난 풍자의 대상으로 삼았다. 표현력이 강한 동작과 표정을 취하고 있는 인물들 때문에 그림 속 광경은 마치 살아 움직이는 배우들이 이야기를 나누는 연극의 한 장면과 같이 느껴진다. 그림 속 세부사항은 모두 아무리 소소한 물건일지라도 철저하게 기획된 화가의 의도하에 인물의 어리석음과 피할 수 없는 운명을 나타내는 상징적 의미를 내포하고 있다. 호가스는 개인의 사생활 외에 사회적·정치적 문제에도 관심을 가지고 '선거운동' 에서처럼 몇몇 정치인들을 웃음거리로 만들기도 했다. 영국사회를 주제로 펼친 그의 작품은 귀족 사회와 부르주아 사회에서 동시에 크게 각광받았으며 시민들의 공감을 얻었다.

▶ 윌리엄 호가스,
〈호가스 집안의 하인들〉,
1750~1755년, 런던,
테이트 갤러리

벽에는 티치아노, 르 쉬외르, 리고의 작품이 걸려 있는 것이 보인다. 당시 영국의 귀족계층이 살던 저택 내부의 실내장식에 대한 한 단면을 보여주고 있다.

이 집안의 전속 건축가가 창밖으로 보이는 팔라디오 양식의 건축물을 주의 깊게 바라보고 있다. 이 건물이 아직 완성되지 않은 상태인 이유는 그 주인이 낭비벽이 심하여 재산을 탕진했기 때문이다.

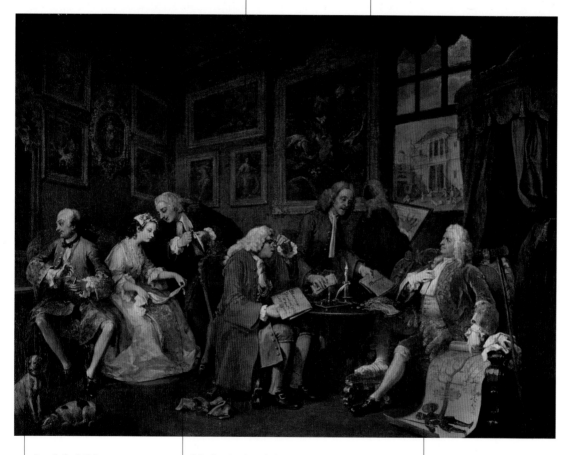

서로에게 관심을 보이지 않는 줄에 묶인 두 강아지는 이 상황을 상징적으로 보여주고 있다.

약혼자들은 서로에게 눈길을 주지 않고 다른 일에 몰두하고 있다. 예비신부는 비서로부터 구애를 받고 있고 그녀의 약혼자는 거울에 비친 자신의 모습만을 바라보고 있다.

응혈을 앓는 예비신랑의 아버지는 자랑스럽게 가문의 계보를 내보이고 있으며 신부의 아버지는 이에 지대한 관심을 보이고 있다. 그 중간에 서 있는 고리대금업자가 내미는 서류에는 신부 측에서 결혼 지참금의 일부로 이 집을 담보로 빌린 빚을 갚았다는 내용이 쓰여 있다.

▲ 윌리엄 호가스, 〈혼인 계약서〉,
1743~1744년, 런던,
내셔널 갤러리

집안의 재무 담당자가 아연실색한 표정으로 나가고 있다.
그의 손에는 아직 지불되지 않은 수많은 계산서가 들려
있고 주머니 밖으로 영국 성공회 사제, 조지 휘트필드의
『갱생』이라는 설교서가 고개를 내밀고 있다.

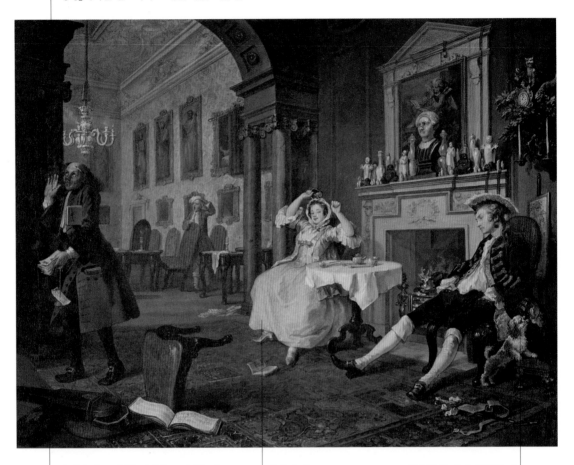

'유행에 따른 결혼' 연작을 구성하는 총 6점의 작품은 모두 당시 영국사회에서 점점 더 늘어나고 있던 구귀족 가문과 신흥 부르주아가문 사이에 이루어지던 계약결혼을 주제로 다루고 있다. 이를 통해 부르주아 계층은 사회적 상승을 위해 아무런 거리낌 없이 귀족 신분을 돈으로 매수하곤 했다.

바닥에 뒹굴고 있는 카드로 보아 부인은 밤새도록 벌인 카드놀이에 지쳐서 기지개를 펴고 있는 듯하다.

연작의 두 번째 작품인 이 장면에서 두 주인공은 귀족의 저택이 아니라 선술집에서나 볼 수 있는 자세를 취하고 있는데 남편은 주머니에서 삐져나오는 여성용 모자로 보아 밤새도록 여인들과 쾌락을 나누고 지금 막 귀가한 모습이다.

▲ 윌리엄 호가스, 〈아침〉,
1743~1744년, 런던, 내셔널 갤러리

호가스는 윤곽선을 잡지 않은 상태에서 붓으로민 이 작품을 그렸다. 〈새우를 파는 여인〉은 프랑스 할스와 인상주의 미술의 중간에 위치하며 그 신선함과 자연스러움에 있어 가장 돋보이는 걸작이다.

미국의 화가 제임스 위슬러는 이 그림을 보고 "진정한 선구자의 작품이다"라고 평했다.

▲ 윌리엄 호가스, 〈새우를 파는 여인〉, 1745년경, 런던, 내셔널 갤러리

호가스는 색조를 최소로 줄여 두어 가지 색만을 선택하여 굵고 큼직한 자유분방한 필치로 인물을 묘사했다.

이 '초안'은 좀더 넓은 폭의 대중을 상대로 기획했던 판화의 본으로 제작된 것으로 추정된다. 사실 이 주제로 처음 선보인 판화의 제목은 '새우!'였는데 런던의 시가에서 자신의 상품을 팔기 위해 소리높이 외치던 여인의 목소리가 들려오는 듯하다.

우동은 예술 양식적으로 대대적인 변화가 일어났던 시기에 활동했는데 극도의 인공미를 추구하던 로코코 양식이나 형태의 본질적 표현에 힘쓰던 신고전주의로부터 벗어나 소재가 되는 대상의 특성을 구체적으로 묘사하는 데 집중했다.

장 앙투안 우동

베르사유, 1741년~파리, 1828년

주요 거주지
파리

방문지
로마(1764~1768), 미국(1785)

대표작
케일라 백작부인(1755, 뉴욕, 프릭 컬렉션), 마드무아젤 세르바(1777, 프랑크푸르트, 리비크 미술관), 볼테르의 좌상(1781, 상트페테르부르크, 에르미타슈 미술관), 조지 워싱턴(1788, 리치먼드, 국회의사당)

다른 예술가들과의 관계
슬로츠와 피갈의 제자였다.

로마의 프랑스 아카데미 분교에서 수학한 후, 1769년 파리의 살롱전에서 로마의 산타마리아 델리 안젤리 대성당을 위해 그린 〈박피된 사람〉, 〈성 요한네스 바티스타〉, 〈성 브루노〉(1766)를 발표하여 큰 호응을 얻었다. 우동의 초상화를 그리기도 했던 디드로로부터 작센-고타의 선제후를 소개받은 그는 대공을 위해 〈디아나 여신〉(파리, 루브르 박물관)의 청동상을 제작했다. 다수의 묘비와 기타 조각상을 러시아의 귀족과 황궁의 의뢰로 만들기도 했다. 그의 작품은 1700년대 고유의 우아한 장식적인 아름다움에, 인물의 내면 심리에 대한 표현이 가미되어 있다. 실제로 가장 생동감 있고 대중적으로도 인기를 얻은 작품은 글루크(1775)와 몰리에르(1776), 투르고(1778), 부퐁(1781), 혁명 후에는 나폴레옹과 그 가족들 등 실존 인물을 묘사한 흉상이다. 그의 수많은 흉상과 전신상 작품은 우동을 초상 조각 분야에서 가장 뛰어난 예술가로 인정받도록 해주었다. 자신의 자녀를 포함해 어린이들을 모델로 제작한 흉상에는 아이들 특유의 해맑고 순수한 모습이 우아하게 표현되어 찬사를 받았다. 미국 시장의 중요성을 터득하여 파리를 방문했던 미국사상 대표적인 인물들을 조각했으며 1785년에는 제퍼슨의 도움으로 조지 워싱턴의 전신상 조각을 맡게 되었는데, 이 조각상은 나중에 리치먼드의 국회의사당에 세워졌다.

▶ 장 앙투안 우동, 〈딸 사빈〉, 1790년, 파리, 루브르 박물관

작은 종이에 밑그림 없이 유화로 직접 그린 풍경화는 햇빛에 갈라진 담장처럼 이탈리아의 자연광이 강하게 비친 모습을 독특한 원근법으로 표현하고 있다. 존스는 자신이 "시대를 잘못 타고 태어났다"라고 했는데 이는 그의 작품 세계를 가장 정확하게 대변해준다.

토머스 존스

토머스 존스의 작품은 1951년에 이르러서야 처음으로 재발견되었다. 그는 런던에서 헨리 파스와 리처드 윌슨으로부터 전통적인 회화 교육을 받았다. 초기에는 〈아이네이스와 디도〉(1769, 상트페테르부르크, 에르미타슈 미술관) 같은 고대신화와 이상적인 세계를 담은 작품을 선보였다. 1776~1783년 동안 로마와 나폴리를 오가며 남부유럽의 따뜻한 금색의 태양빛을 화폭에 옮김으로써 전성기를 맞았다. 극도의 간결성을 추구하는 새로운 화풍을 개발하여 색채와 명암만으로 나폴리 전경을 비롯한 혁신적인 작품들을 그려냈다. 토머스 존스의 가장 뛰어난 걸작은 당시 미술시장에서 상품성이 전혀 없던 종이 캔버스에 유화로 그린 그림들이었다. 그가 남긴 두 권의 실사 소묘전집은 1985년에 영국 박물관에 의해 매입되었다. 그림의 소재가 되는 장소를 직접 방문하여 그 본질적인 아름다움만을 포착한 후, 인물이나 설명조의 설화적 요소를 모두 제외시키고 단색으로 채워진 기하학적 형태의 면들을 조합시킴으로써 간결함이 돋보이는 걸출한 풍경화들을 창조해냈다. 영국 대사 윌리엄 해밀턴 경으로부터 후원을 얻기 위해 나폴리를 찾았으나 거절당하고 말았다. 그는 이 도시에 머물던 동안 건축물과 해안, 섬들을 둘러보며 갈라진 담벼락과 햇살이 눈부신 테라스, 바람에 휘날리는 빨래와 구름 한 점 없는 하늘 등을 화폭에 담아냈다.

트레보넌(래드노셔), 1742~1803년

주요 거주지
런던

방문지
런던(1761), 로마(1776~1780), 나폴리(1778~1783), 런던(1783~1789), 래드노셔(1789~1803)

대표작
네미 호수의 로레토 다리 (1777, 뉴욕, 토 컬렉션), 나폴리 카스텔 누오보 부근의 전망대(1782, 카디프, 웨일스 국립 미술관), 나폴리의 어느 담벼락(1782, 런던, 내셔널 갤러리)

다른 예술가들과의 관계
로마에서 커즌스, 하케르트, 피라네시를, 나폴리에서 뤼지에리, 타운, 볼레르, 안젤리카 카우프만, 미카엘 부트키를 만나 친분을 맺고 지냈다.

◀ 토머스 존스, 〈절벽 위의 집〉, 1782년, 런던, 테이트 갤러리

주택가는 인적 없이 고요하지만
아무도 살지 않는 것처럼
보이지는 않는다. 아마도
화가는 이곳의 주민들이 뜨거운
볕을 피하기 위해 창문의
차양을 내리고 시원한 그늘에서
휴식을 취하며 낮잠 자는
시간을 포착한 듯 보인다.

화가는 1778년 9월에 처음으로
나폴리를 방문했으며 1779년
1월까지 머물렀고 로마에서
얻지 못한 진출 가능성을 찾기
위해 1780년 5월에 다시
이곳으로 돌아왔다.

▲ 토머스 존스, 〈나폴리의 가옥들〉,
1782년, 카디프, 웨일스 국립
미술관

이 작품에는 주택과 창문, 원경의
건축물의 형태를 이루는 선이 서로
얽혀 있는 기하학적인 그물망과
그들이 이루는 면의 조합에 대한
유희가 이루어지고 있다.

나폴리의 풍경을 담은 작품들은 미술품
수집가나 화상들로부터 외면당한 채
화가의 작업실에 그대로 남아 있게 되었다.
3년간 이곳에서 머물며 진출을 시도하던
존스는 결국 본국으로 돌아가야만 했다.

이 그림의 진정한 주인공은
틈이 갈라지고 회칠이 벗겨진
데다가 빗물로 생긴 얼룩
자국까지 생생하게 묘사된 건물
벽의 모습이다.

18세기 최고의 조형예술가인 요한 요아킴 켄들러는 기법 및 예술적인 관점에서 로코코 양식을 가장 훌륭하게 표현했던 마이센 자기 공장에서 활동했다.

요한 요아킴 켄들러

피쉬바흐(작센),
1706년경~마이센, 1775년

주요 거주지
마이센

대표작
아를레키노, 마이센
공예품(1738, 뉘른베르크, 독일
국립 미술관), 스페인
민속의상을 입은 한 쌍의
연인, 마이센 공예품(1740,
드레스덴, 국립 미술관)

다른 예술가들과의 관계
와토나 부셰, 프라고나르 등
당시 프랑스에서 가장
유명하던 화가들의 작품에서
영감을 받고 이를 본으로 삼아
각각 분리되어 있거나 여러
인물을 한꺼번에 묘사한
군상의 모형을 제작했다.

18세기까지 유럽에서는 자기공예품을 동양, 특히 중국으로부터 고가에 수입해왔다. 1708년 마이센에서 극적인 과정을 거쳐 순수자기를 처음으로 만들어낸 연금술사 프리드리히 뵈트거는 작센 공국의 아우구스트 2세의 명에 따라 그 제작 비법이 새어나가지 않도록 궁에서 은거했다. 1710년, 유럽에서 최초로 마이센에 왕립 자기공장이 세워졌다. 바로 이곳에서 1731년부터 요한 요아킴 켄들러는 작품 활동을 시작했다. 그는 왕립 자기공장에서 예술가로서의 전성기를 보냈으며, 7년 전쟁으로 인해 1759~1761년간 공장이 폐쇄되면서 잠시 활동을 중단하기도 했다. 이후 타 유럽국의 수많은 도시에 자기공장이 설립되었지만 켄들러의 활약 덕분에 마이센의 제품은 뛰어난 품질과 다양한 품목으로 최고의 자리를 지켰으며 두 검이 교차된 상표로 널리 알려졌다. 동양 자기의 모티프를 모방한 제품 외에도 자연주의풍의 꽃 장식이 양각으로 새겨진 자기나 환조로 인해 각광을 받았다. 조각가이자 조형미술가인 켄들러는 마이센 자기공예에 특징적인 개성을 부여했다. 그는 동시대 회화 작품이나 코메디아 델라르테의 가면으로부터 영향을 받은 인물과 동물, 고대신화와 풍자를 주제로 삼은 군상의 모형을 가볍고 경쾌한 로코코 양식으로 빚어냈다. 그가 만든 공예품 중 가장 유명한 '백조'라 불리는 식기 세트는 2천여 점으로 구성되어 있다. 그 외에도 오스트리아의 아멜리아 대공부인을 위한 제단용 용기인 〈그리스도의 십자가형과 열두 사도〉(1737~1741, 빈, 미술사 박물관)와 수많은 성인과 교황, 황제들의 흉상 또한 제작했다.

▶ 요한 요아킴 켄들러,
〈연주회〉, 1737년, 드레스덴,
자기 미술관

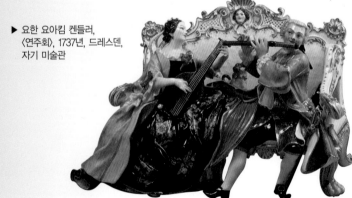

화가로서 세계저인 명성을 떨쳤으며 해박하기로 유명했고 다국적 언어를 구사했다.
신고전주의 계열의 학자나 예술가들과 친분을 맺고 지냈다. 그녀의 예술세계는 폭넓은
고전주의 문화를 바탕으로 형성된 우아하고 격조 있는 화풍으로 유명하다.

안젤리카 카우프만

어릴 때부터 예술에 천재적인 소질을 보여 겨우 열한 살의 나이에 장식
으로 첫 작품 주문을 받았다. 이탈리아 예술을 알게 되면서 그녀의 재능
은 완벽의 경지에 이르렀다. 특히 라파엘로와 코레조, 도메니키노의 작
품을 연구하여 폭넓고 개성적이며 부드러운 색조의 신고전주의에 접근
하는 자신만의 화풍을 창조해냈다. 그 후 15년간 런던에 체류하면서 초
상화가 조슈아 레이놀즈를 비롯해 영국 미술가들과 접촉하면서 경험의
폭을 더욱 넓혔다. 1781년에 로마로 돌아와 베네치아 출신 화가 안토니
오 추키와 결혼한 후, 몇 차례의 나폴리 왕궁 방문을 제외하고는 항상
로마에 머물렀다. 추키는 부인의 작품을 열성적으로 홍보했으며 그 결
과 카우프만의 작품은 이곳에서도 런던에서만큼 성공을 거두었다. 시스
티나 가에 위치한 그녀의 작업실에는 그랑 투르 중이던 여행자들과 각
국의 제왕과 제후를 비롯하여 빙켈만, 멩스, 개빈 해밀턴, 웨스트, 바토
니, 괴테, 티슈바인, 헤르더, 카노바
등의 지식인 및 예술가들의 발길이
끊이지 않았다. 이들 중 대부분은 그
녀가 그린 초상화 속에 남겨졌다. 카
우프만의 초상화가 지닌 우아함과
절제미는 동시대의 수많은 화가들에
게 깊은 영향을 주었다. 국내외의 교
양 있는 의뢰인들의 기호에 맞추기
위하여 다비드와 플랙스먼을 중심으
로 널리 퍼져가던 신고진주의 징향
을 도입하여 전원적, 역사적, 신화적
주제로 새로운 작품 세계를 열었다.

쿠어(그라우뷘덴),
1741년~로마, 1807년

주요 거주지
로마

방문지
밀라노(1754, 1757), 파르마,
볼로냐, 피렌체(1762),
로마(1763, 1764~1765),
베네치아(1766),
런던(1766~1781),
로마(1781~1807)

대표작
데이비드 게릭의 초상(1764,
옥스퍼드, 애슈몰린 미술관),
빙켈만의 초상(1764, 취리히,
쿤스트하우스), 페르디난도 4세
왕가(1783, 나폴리, 카포디몬테
미술관)

다른 예술가들과의 관계
런던에서 레이놀즈와 가깝게
지냈으며 1768년에 그와 함께
왕립 아카데미를 설립했다.
건축가 로버트 애덤과도
공동으로 작업했다.

◀ 안젤리카 카우프만,
〈테세우스로부터 버림받은
아리아드네〉, 루가노, BSI
아트 컬렉션

안젤리카 카우프만은 당시 로마의 문학계와 사교계에서 함께
활동했던 그녀보다 어린 두 친구를 모델로 작품을 제작했다.
이 두 인물의 초상화는 화가가 '자신이 즐기기 위하여' 그린
것으로 처음부터 판매를 목적으로 한 작품이 아니었다.

이 그림은 작가가
대조적이거나 정반대의
문학 및 도상학적 개념을
비교하려는 의도에서
이상적인 전원생활을
배경으로 그린 상징적
의미를 내포하는 수많은
작품 중 하나이다.

비극에서 사용되는 가면을 다리
위에 얹어놓은 모습의 멜포메네로
묘사된 인물은 도메니카
모르겐으로서 베네치아 출신의
판화가 조반니 볼파토와 볼파토와
공동으로 작업하던 판화가
라파엘로 모르겐의 부인 사이에서
태어났다.

희극의 뮤즈인 탈리아
역할은 마달레나 볼파토가
맡고 있는데, 판화가
조반니의 아들이자
로마에서 가장 유명한
자기공장을 경영했던 그의
아들 주세페 볼파토의
부인이다.

▲ 안젤리카 카우프만,
 〈비극과 희극의 뮤즈〉,
 1791년, 바르샤바, 국립 미술관

생생하며 예리한 초상화를 그려 궁중과 지식인 계층에서 대대적인 성공을 거두었다. 파스텔 기법의 거장이었으며 작품을 통해 당시 파리의 모습을 그대로 보여주고 있다.

모리스 캉탱 드 라 투르

라 투르는 파스텔 기법만을 사용하여 제작한 초상화로 큰 명성을 얻었으며, 외적인 것에만 관심을 갖던 당시의 사회를 풍자적이고 때로는 힐난하는 태도로 화폭에 옮겼다. 파리에 위치했던 정물화가 스퓌드의 화실에서 교육을 받은 후, 영국으로 건너가 2년간 머물렀다. 파리로 돌아온 그는 많은 초상화 제작 의뢰를 받았고 1737년에는 아카데미 회원으로 발탁되어 정기적으로 살롱전에 출품했다. 현재 루브르 박물관에 소장되어 있는 루이 15세와 퐁파두르 부인의 초상을 비롯해 상류계층의 귀족이나 백과전서의 저자 볼테르, 루소, 달랑베르 같은 유명한 지식인의 초상화를 제작했다. 그는 파스텔만을 사용한 작품을 선보였는데, 베네치아 출신의 로살바 카리에라가 1720~1721년간 파리에 머물면서 소개한 파스텔화는 당시 프랑스에서 크게 각광받고 있었다. 강하고 충동적인 성격을 지녔던 라 투르는 인물의 초상화를 그리는 데 있어서 파스텔이 자신에게 가장 적합한 표현수단이라고 여겼다. 단시간 내에 완성이 가능한 이 기법은 인물의 모습을 빠르게 포착하여 빛나는 색조로 화폭에 옮기던 그의 천재적인 재능과 완벽하게 조화를 이루었다. 그는 자연스럽고 신선한 파스텔 기법의 장점을 이용하여 고급스럽고 우아한 효과를 훌륭히 게 표현해냈다.

생 캉탱, 1704~1788년

주요 거주지
파리

대표작
볼테르(1735, 생 캉탱, 앙투안 레퀴이에 박물관), 독서 중인 위베르 대수도원장(1741, 제네바, 미술과 역사 박물관), 마드무아젤 페랑의 초상(1753, 뮌헨, 알테 피나코테크), 퐁파두르 부인의 초상(1755, 파리, 루브르 박물관), 크레비용의 초상(1761, 생 캉탱, 앙투안 레퀴이에 박물관)

다른 예술가들과의 관계
인물의 가장 깊은 내면이 나타난 순간의 표정을 포착한 밑그림이나 습작에는 더욱 생동감이 넘치며 로살바 카리에라의 작품 세계로부터 받은 영향이 뚜렷하게 나타나 있다.

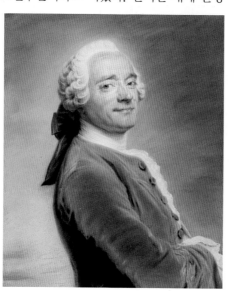

◀ 모리스 캉탱 드 라 투르, 〈자화상〉, 아미엥, 피카르디 미술관

마리 레슈친스카(1703~1768)는 폴란드 왕국의 공주였으나 아버지가 폐위당한 뒤 어려운 생활을 해오다가 정치적인 이유로 1725년에 루이 15세와 정략결혼하게 되었다.

소박하며 신앙심이 깊었던 왕비는 루이 15세에게 정치적으로 어떠한 영향력도 행사하지 못했으며, 1737년 이후로 왕으로부터 완전히 잊힌 존재가 되어 베르사유 궁전에서 홀로 지냈다.

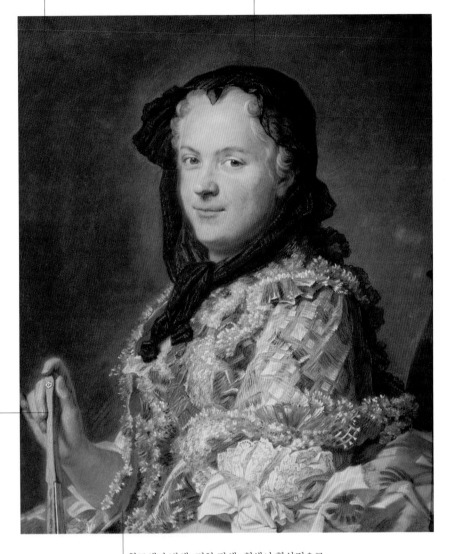

라 투르는 그가 지닌 특유의 재능으로 방금 부채를 접은 듯한 자세를 하고 있는 왕비의 모습에서 그 내면에 존재하는 정적이고 위엄 있으며 사색적인 성격을 포착했다.

황토색과 밤색, 진한 갈색, 흰색이 환상적으로 조화된 투명한 옷감으로 만들어진 의상에 시선이 끌린다. 화가는 다양한 색의 파스텔로 짧은 필치를 사용하여 투명하고 가벼운 소재를 표현하였다.

▲ 모리스 캉탱 드 라 투르, 〈마리 레슈친스카의 초상〉, 파리, 루브르 박물관

매우 독특하고 고립적인 성격의 예술기로서 제자도 받아들이지 않았으며 군수들과 상급
귀족들의 끊임없는 요청에 의해 여러 곳을 방문하며 지냈다. 파스텔 화가 중 최고의
거장으로 인정받고 있다.

장 에티엔 리오타르

리오타르는 매우 독특한 예술가였으며 그의 생애에 관한 전기에는 유럽
전역으로 끊임없이 이동한 기록이 남아 있다. 1738~1742년 동안 콘스
탄티노플에서 거주하면서 그의 예술세계는 최고조에 올랐고 이 때문에
'터키 화가'라는 별명으로 불리기도 했다. 방문했던 어느 곳에서나 그
의 초상화가로서의 명성은 자자했고 유럽의 곳곳에서 국제적 성향을 지
녔던 지식인 계층의 귀족들과 친하게 지냈다. 양피지에 파스텔 기법을
사용하여 부드러운 벨벳 느낌과 투명하고 밝은 빛을 담은 초상화를 그
렸는데, 후기에는 너무 앞서나간 그의 작품 세계에 적응하지 못한 대중
들로부터 초상화 의뢰가 줄어들기 시작하자 정물화를 제작하기도 했다.
그의 비범한 회화 및 모사 기술은 예술계에 입문했던 초기에 판화가, 미
니아뷔르화가, 법랑 채색 전문가로 활동했던 결과물이라고 볼 수 있다.
오스만 제국에서 장기간에 걸쳐 분위기가 자아내는 교묘한 효과와 인물
의 자세나 의상, 간결한 배경 등 세련된
동양적인 취향을 터득하여, 이를 그 후
의 작품에도 지속적으로 등장시켰고 당
시 유행에 따라 동양의 민속의상을 입
은 유럽인들을 그렸다. 그의 화풍은 독
특하고 유일하며 어떤 화가나 아카데미
의 영향도 받지 않았다. 대부분의 작품
은 단색 배경의 흉상화로, 화가의 관심
은 오직 시각적으로 관찰되는 현실을
그대로 재현하는 데만 집중되어, 시적
이고 은유적인 표현을 모두 절제하고
파스텔을 사용하여 깨끗하고 정확한 선
으로 묘사했다.

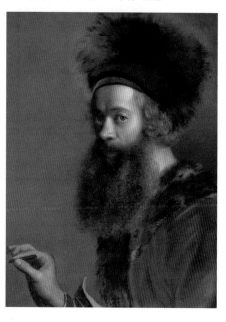

제네바, 1702~1789년

방문지
나폴리, 로마,
피렌체(1735~1737),
콘스탄티노플(1738~1742),
루마니아(1742),
빈(1743~1745년, 1762),
파리(1746~1753),
런던(1753~1755),
제네바(1757~1761),
파리(1771~1772),
암스테르담(1771~1773),
런던(1773~1774),
제네바(1788~1789)

대표작
프랑수아 트롱섕(1757, 제네바,
미술과 역사 박물관),
오스트리아의 마리아
테레지아(1762, 제네바, 미술과
역사 박물관), 작업실에서
바라본 풍경(1765~1770,
암스테르담, 국립 미술관)

다른 예술가들과의 관계
로살바 카리에라에 의해
프랑스에 소개된 파스텔
기법을 사용했다. 리오타르는
앵그르와 드가로부터 크게
존경받았다.

◀ 장 에티엔 리오타르,
〈자화상〉, 1744~1745년,
드레스덴, 게멜데 미술관

295

화가는 콘스탄티노플에서 가장 유럽화된 구역인 베이오울루에서 살던 프랑스 귀부인을 통하여 레반트 지역에 거주하던 한 유럽인의 생활상을 보여주고 있다. 그림 속의 부인은 욕실에서 터키 민속의상을 입고 하녀와 함께하고 있다.

어린 하녀는 손가락 끝과 발등을 헤너로 물들였다. 귀부인도 마찬가지로 이 전통에 따랐으며 살와르라 불리는 끝이 부푼 바지와 쳅킨 조끼 등 터키 전통의상을 걸치고 있다.

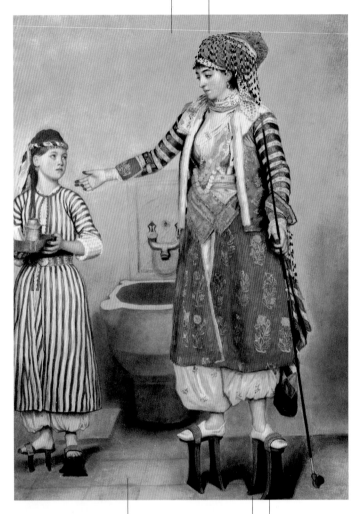

리오타르는 회색빛의 파스텔로 공기 중과 바닥, 세면기, 벽면에 균일하게 퍼진 수증기를 표현하여 습하고 따뜻한 터키식 욕실의 분위기를 잘 살리고 있다.

목욕을 준비하고 있는 그림 속의 두 인물은 하맘에 서린 물기와 접촉을 피하기 위하여 굽이 높은 나막신인 타구냐를 신고 있다.

리오타르는 터키지역에 오랜 기간 머물면서 접할 수 있던 페르시아 전통 세밀화에 근접하는 다양한 색채와 정밀하게 표현된 세부요소, 정확한 조명을 사용했다.

▲ 장 에티엔 리오타르, 〈프랑스 귀부인과 하녀〉, 1742~1743년, 제네바, 미술과 역사 박물관

프란체스코 알기로디는 1745년에 드레스덴의 왕실을 위하여 베네치아에서 이 파스텔화를 매입했다. 동시대인들은 모두 입을 모아 리오타르가 이 작품을 통하여 도달한 완벽한 회화기술을 극찬했다.

리오타르는 오스트리아나 프랑스, 영국, 네덜란드의 상급 귀족들뿐 아니라 하급 계층에 속하던 민중들의 소박한 모습도 고결히 여기며 자신의 화폭에 담아냈다.

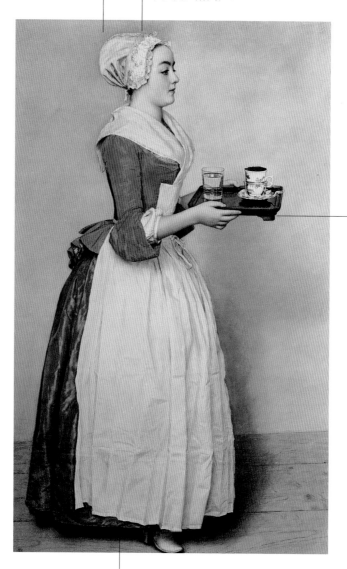

공간적인 배경은 더할 나위 없이 간략하게 묘사되었으며 인물의 형태를 특징짓는 간결하고 뚜렷한 윤곽선만을 강조했다. 이 작품에는 어떠한 장식적인 요소나 구애적인 암호도 가미되어 있지 않고 명확한 면의 분할에 의해 인물이 묘사되었다.

▲ 장 에티엔 리오타르, 〈초콜릿 음료를 든 여인〉, 1744~1745년, 드레스덴, 게멜데 미술관

탁월한 우아함을 보이는 이 그림의 색조는 회색과 황토색, 분홍색, 화폭 중앙의 앞치마에 쓰인 흰색 '얼룩'으로 매우 제한적이며, 동일한 색조가 자기 찻잔의 그림에 반복하여 쓰였다.

배, 자두, 무화과가 냅킨 위에 놓여 있고 그 주위에는 빵 한 조각과 칼이 보인다. 특별한 구도로 배치되지도 않은 흔한 종류의 과일은 이 작품의 진정한 주인공으로서 자연을 묵묵히 상징하고 있다.

이 파스텔화는 단순한 표현기법과 과일을 명확하게 묘사한 점에서 마네나 세잔, 모란디 등 후세의 화가들이 그리게 될 작품에 지대한 영향을 미쳤다.

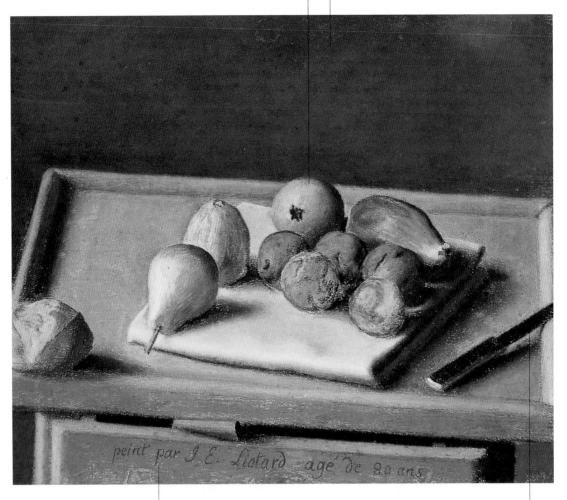

peint par J. E. Liotard age de 80 ans

▲ 장 에티엔 리오타르,
〈정물화〉, 1782년, 제네바,
미술과 역사 박물관

"내가 서른 살밖에 되지 않았을 때에는 이렇게 그리지 못했을 것이다. 그때는 지금과 같은 경험을 익히지 못했으니까 말이다. 이렇게 그려진 과일이 너무나 마음에 들어서 이름과 여든 살의 내 나이 또한 적어놓지 않을 수 없게 만들었다." 이렇게 리오타르는 탁자에 새겨진 글에 대하여 설명했다.

나무 탁자부터 금속 느낌이 나는 칼, 부드러운 은빛이 도는 과일의 껍질부터 접혀진 냅킨의 천에 이르기까지 다양한 색조의 회색이 그림 속 대부분의 표면을 차지하고 있다. 서랍 틈 사이로 보이는 푸른 리본만이 파랗게 익은 자두의 색을 상기시킨다.

자신의 고향인 베네치이를 평생토록 노래했던 충성스럽고 겸손한 시인이나. 사회적 사건이나 부르주아 계층의 일상생활, 미천한 농민들의 생활 등을 소규모의 캔버스에 날카로운 해학과 경쾌함으로 담아냈다.

피에트로 롱기

베로나 출신의 화가인 안토니오 발레스트라의 제자로 1732년에 제단화를 제작하면서 화가로서의 활동을 시작했다. 1730년 무렵, 볼로냐에서 그 지방의 전통 민속화가인 주세페 마리아 크레스피를 알게 되었고, 그의 예술세계를 본받아 그린 작품은 볼로냐에서 돌아온 지 얼마 지나지 않아 1734년에 베네치아의 사그레도 궁전, 계단 홀에 제작한 역사 신화적 장르에 속하는 프레스코 〈거인들의 몰락〉이다. 농민과 하층민의 생활을 주제로 풍속화를 그렸고 이후 프랑스와 영국에서 유행하던 국제적 경향에 발 맞추어 '베네토의 귀족' 이라 불리던 베네치아의 풍습을 주제로 작품을 제작했다. 1745년에 그린 산 판탈론 교회의 벽화 〈로레토의 성스러운 가옥〉만이 그 예외로 남아 있다. 〈옛 하인을 방문한 사그레도 자매〉(1739~1740, 런던, 내셔널 갤러리)와 〈작은 음악회〉(1741, 베네치아, 아카데미아 미술관)에서 볼 수 있듯이 베네치아에서 활동했던 동시대 화가인 로살바 카리에라와 야코포 아미고니의 영향을 받아 부드럽고 섬세한 색조와 밝고 화려한 색채를 사용했다. 그를 후원하던 귀족 가문을 위해 활발한 작품 활동을 벌이던 롱기는 귀족이나 부르주아의 저택, 도시의 구석구석을 배경으로 베네치아에서 볼 수 있는 삶의 단면들을 예리하게 관찰하여 신랄하게 풍자했다. 후기작에는 어두운 색조와 빠르고 정교하지 못한 필치를 사용하여 서로 거의 유사한 연작 〈협잡꾼〉과 〈행상인〉, 그리고 그의 변함없는 날카로운 시선으로 그려낸 〈카페〉와 〈아침의 초콜릿 음료〉(두 작품 모두 베네치아, 카 레초니코에 소장)가 있다. 피에트로 롱기는 1785년에 산 판탈론의 자택에서 숨을 거두었다.

베네치아, 1701~1785년

주요 거주지
베네치아

방문지
1732~1734년 동안
볼로냐에서 유학생활

대표작
폴렌타(1735경, 베네치아, 카
레초니코 궁전, 재단사(1741,
베네치아, 아카데미아 미술관),
'성사', '계곡의 사냥'
연작(1755~1757, 1765경,
베네치아, 쿠에리니
스탐팔리아 미술관)

다른 예술가들과의 관계
아들 알레산드로(1733~1813)는
초상화에 매우 능하여
베네치아 귀족들의 외면과
내면적인 특성을 생생하고
자연스럽게 묘사했다.

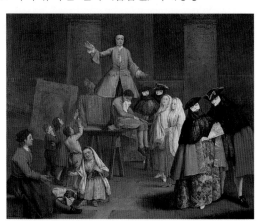

◀ 피에트로 롱기, 〈이 뽑는
사람〉, 1746~1752년,
밀라노, 브레라 미술관

이 그림은 베네치아에서 실제로 일어났던 사건을 화폭에 옮겼다. 당시 이탈리아에 아직 알려지지 않았던 코뿔소를 대중에게 관람할 수 있도록 하여 유럽 전역에 큰 영향을 미쳤다.

그림 속의 벽보에는 "베네토의 귀족 조반니 그리마니의 의뢰로 1751년에 피에트로 롱기가 베네치아에서 그린 코뿔소의 실사화"라고 쓰여 있다.

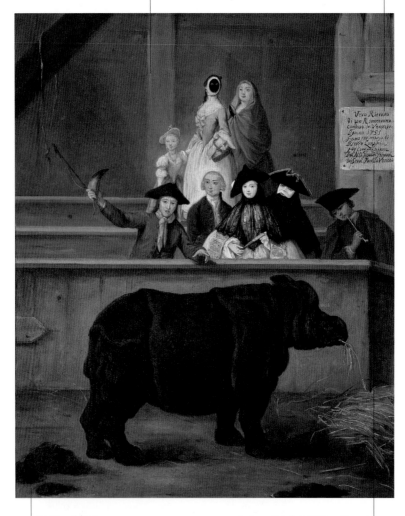

화가는 장안의 구경거리가 된 기이한 동물을 본 대중들의 반응뿐 아니라 전경에 인상적인 코뿔소의 대변 등 사실적인 세부 묘사도 빼놓지 않았다.

작가는 이국적인 동물 코뿔소의 모습을 보고 감탄과 호기심을 비추는 관객들 사이에 베네치아 귀족, 그리마니 가에 속하는 주요 인물들의 초상을 포함시켰다.

▲ 피에트로 롱기, 〈코뿔소〉, 1751년, 베네치아, 카 레초니코 궁전

평생을 빠르고 거친 붓놀림으로 수도사나 걸인, 곡예사, 집시, 죄수들의 모습을 현실과
상상의 경계선이라 할 수 있는 화폭에 담는 데 전념했다.

알레산드로 마냐스코

제노바의 바로크 화파에 속하던 부친이 사망한 후 알레산드로 마냐스코
는 아직 어린 나이에 밀라노로 이주했다. 이곳에서 그는 17세기 롬바르
디아 화파를 공부한 다음 비록 짧은 기간이었지만 종교화와 초상화를 제
작했다. 네덜란드 및 플랑드르의 밤보찬티 화파의 작품과 자크 칼로의
악당 주제의 판화를 주로 보고 배우며 도상학적인 연구를 했다.
1703~1710년에는 페르디난도 데 메디치 대공의 후원을 받아서 피렌체
에서 머무르며 세바스티아노와 마르코 리치, 주세페 마리아 크레스피와
접촉할 기회를 갖는 등 영감을 주는 최신 경향의 예술적 환경에서 지냈
다. 이 시기에 제작한 작품 중에는 1705년 작인 〈테바이스〉(전 게라르데
스카 소장품), 〈걸인들의 소연주회〉(바르샤바, 국립 미술관), 〈사냥 풍경〉
(하트퍼드, 워즈워드 아테네움)이 속한다. 그의 화풍은 길고 거칠며 쏘아
올리는 듯한 붓놀림과 어두운 색조가 주를 이루지만 강한 광채로 조명
된 생생한 필치가 특징적이다. 밀라노에
다시 돌아가 귀족계층의 미술품 수집가
들을 위하여 롬바르디아의 계몽적이며
비종교적인 귀족층의 기호에 맞추어 종
교계에 대한 신랄하고 불경스러운 비판
적 내용을 담은 작품을 선보였다. 죄수나
심문하는 광경을 담은 그림은 당시 문제
화되고 있던 사법체계에 대한 논쟁을 내
포하고 있어 그 중요성이 한층 더 강조되
고 있다. 70세에 가까웠던 1735년에 마
냐스코는 제노바로 귀향하여 여생을 그
곳에서 보내며 유명세를 타지 못한 작품
들을 제작하다가 1749년에 별세했다.

제노바, 1667~1749년

주요 거주지
밀라노

방문지
1678년 무렵 밀라노로 이주,
페르디난도 데 메디치 대공의
후원을 받아 피렌체에서
체류(1703~1710),
제노바(1735~1749)

대표작
네 작품으로 구성된 연작
도서관, 카푸치노회 수도원
식당, 유대교회당,
가톨릭교회의
교리문답(1719~1725,
사이텐슈테텐, 베네딕투스회
수도원), 신성모독 절도(1731,
밀라노, 교구박물관)

다른 예술가들과의 관계
필리포 아비아티의 화실에서
가르침을 받았다. 인물 전문
화가로서 풍경화, 무대화,
폐허화 전문가인 안토니오
프란체스코, 페루치니,
클레멘테 스페라에 이어
마르코 리치, 카를로 안토니오
타벨라와 긴밀한 공동작업을
펼쳤다.

◀ 알레산드로 마냐스코,
〈기도하는 수도사들〉,
1710~1720년, 암스테르담,
국립 미술관

작가는 종교적 공간 내에 '길거리' 풍경을 삽입하여, 종을
치며 방해하는 아이들을 조용히 시키는 장면이나 길에서
헤매다가 한 수도사에 의하여 성서를 배우러 교회 내로
인도되고 있는 아이들의 모습 등을 묘사했다.

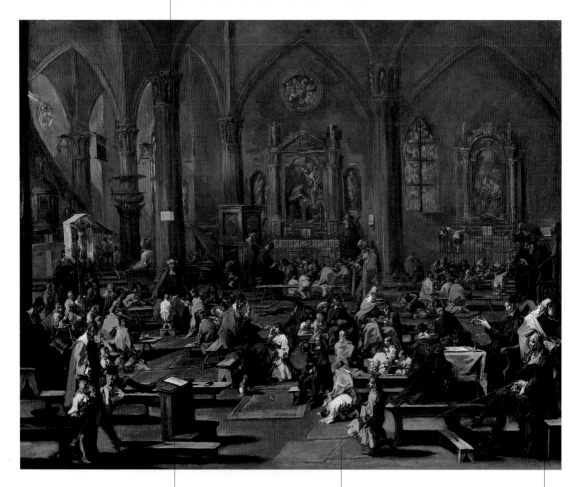

교회 내부는 밀라노 대성당을
그대로 재현한 듯 보인다.
그러나 실제로 밀라노
대성당에는 가톨릭 교리나
기도문을 가르치던 수업은
존재하지 않았다고 전해진다.

이 작품과 수도원을 주제로 그린
다른 두 작품, 유대교회당을
포함한 넉 점은 함께 연작을
이루며 이들은 오스트리아
남부의 사이텐슈테텐에 위치한
베네딕투스회 수도원에
보관되어 있다.

1719~1725년 동안 밀라노를 통치하던
오스트리아의 히로니무스 콜로레도
발제 대공은 마냐스코에게 이 작품을
의뢰했다. 이는 제노바 출신의
화가에게 있어 평생 동안 가장 높은
지위의 인물로부터 의뢰받았다는
점에서 중대한 의미를 지닌 작품이다.

▲ 알레산드로 마냐스코,
〈가톨릭 교회의 교리문답〉, 1719~1725년,
사이텐슈테텐, 베네딕투스회 수도원

회벽만이 인물들의 군상을
정원에서 내려다보이는 광활한
풍경으로부터 분리시켜주는
기능을 하고 있다.

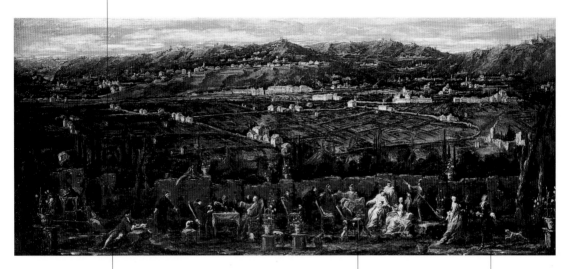

화가는 귀부인과
그녀들의 공식적인
애인, 기사,
고위성직자로
구성된 세계로부터
한 걸음 떨어져서
이 광경을
지켜보고 있다.

마냐스코는 '저택 문화'로
자리 잡은 장면을 소개하고
있으나 다른 한편으로는
구제도에 속하는 귀족들이
그들만의 황금 같은 천국을
얼마나 많은 신흥세력이
갈망하고 있는지 전혀
알아차리지 못하고 즐거이
노니는 모습을 한눈에
보여주고 있다.

바르톨로메오 살루초
가문에 속하는
귀족들과 몇몇의
성직자들이
'천국'이라 불리던
제노바의 알바로산
중턱에 위치한
봄브리니 저택 별장의
정원에서 여흥을
즐기고 있다.

▲ 알레산드로 마냐스코,
〈알바로 정원의 연회〉, 1740년경,
제노바, 비앙코 궁전 미술관

'오스트리아의 티에폴로'라고 불렸으며, 바로크 양식에 속하는 가장 위대한 프레스코 화가들 중 하나였다. 그가 활동하던 시대에 유럽에서는 로코코 양식이 막을 내리고 고전주의가 급성장하고 있었다.

프란츠 안톤 마울베르취

란게나르겐, 1724년~빈, 1796년

주요 거주지
빈

방문지
1739년부터 빈에 거주했다. 모라비아와 보헤미아, 헝가리, 오스트리아의 수많은 교회, 궁전, 성에서 작업했다.

대표작
피아리스트회 교회의 쿠폴라(1753, 빈), 대주교 저택 천장화(1758~1760, 크렘스), 프라하의 클로스터노이부르크와 스트라코프 도서관, 헝가리의 수미(1757~1758), 세케슈페헤르바르(1767)

다른 예술가들과의 관계
중북부 유럽에 유화로 그린 소묘 장르를 확산시킨 카를로 인노첸초 카를로니의 빠른 필치의 초벌 작품으로부터 깊은 영향을 받았다.

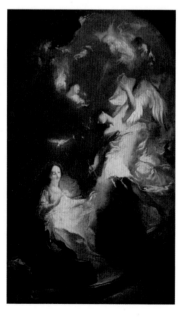

▶ 프란츠 안톤 마울베르취, 〈수태고지〉, 파리, 루브르 박물관

독일 출생이었지만 화풍이나 주요 활동지는 오스트리아와 헝가리였던 마울베르취는 유럽의 로코코 양식을 대표하는 미술가들 중 하나이다. 빈에서 트뢰거로부터 미술을 배우기 시작했고 안드레아 포초의 작품을 관람하면서 그의 개방적인 대담성이 담긴 화풍을 존경했다. 국제적인 성향의 예술가로서 남부 독일의 궁중에서 유행하던 독특한 취향과 세바스티아노 리치와 피아체타를 비롯한 베네치아 화가들의 빠르고 거친 붓놀림과 밝은 빛의 조명을 조합하여 개성적인 화풍을 창조했다. 특히 잠바티스타 티에폴로의 작품을 가까이서 볼 수 있는 기회를 가졌으며, 뷔르츠부르크를 방문하던 중 이 베네치아의 거장을 직접 만나게 되기도 했다. 티에폴로는 소규모의 작품에는 자유분방한 필치를, 대규모의 프레스코에는 광대한 필치를 지닌 화풍을 추구했는데 이러한 점을 그대로 물려받은 마울베르취는 그로부터 이중적인 영감을 받았다고 할 수 있다. 귀족적인 경향과 풍부한 창작력을 지녔던 그는 궁중과 고위 성직자들에게 각광받으며 작품 의뢰가 쇄도했다. 1753년에 빈의 피아리스트회 교회와 1775년에 인스부르크의 호프부르크 교회에 프레스코 벽화를 그리며 오스트리아에서 활동했고, 보헤미아와 슬로바키아, 헝가리에서도 작품을 제작했다. 그는 종교, 신화, 상징적 주제를 다룬 회화들 사이에 어떠한 차별도 두지 않았으며 언제나 자유분방하고 풍부한 상상력을 동원해 작품 세계를 펼쳤다. 기회가 주어질 때마다 로코코의 가볍고 경쾌한 취향에 따라 공중에서 회전하며 마치 곡예를 하는 듯 날고 있는 인물의 모습을 그려냈다.

동화 같은 배경 속에 터키인들이
우물 곁에 둘러 앉아 있다. 중앙에는
제후처럼 보이는 인물이 초승달과
별이 그려진 깃발을 손에 들고 있다.

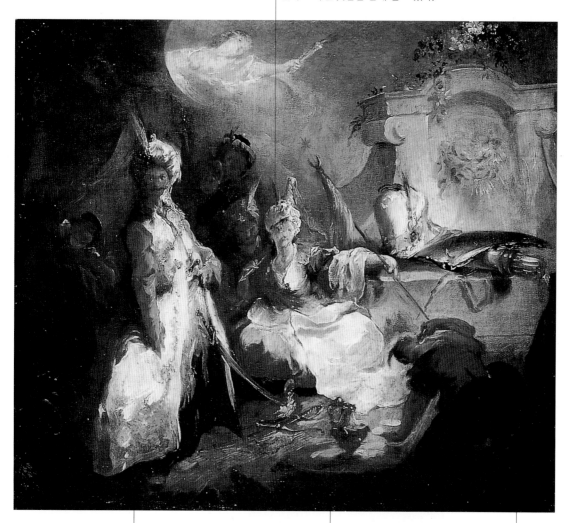

화려한 복장에 장검을 찬
인물은 세왕의 모습이며
그 주위에는 그의
신하들로 추정되는
인물들이 자리하고 있다.

▲ 프란츠 안톤 마울베르취,
〈터키 풍경〉, 1760년경, 개인 소장

이 그림은 18세기 중반부터
빈에서 선풍적으로 인기를
모았던 터키식 유행을 보여주고
있다. 이러한 경향은 모차르트의
〈후궁으로부터의 유괴〉(1782)에
의해 음악에도 도입되었다.

화가는 자유롭고 경직되지 않은
붓놀림과 강한 대비를 이루는
키아로스쿠로 화법을 구사하고
있다. 제후에게 커피를 따르고
있는 시종의 모습은 부분적으로
어둠에 가려져 있다.

루이스 에우제니오 멜렌데즈

나폴리, 1716년~마드리드, 1780년

주요 거주지
마드리드

방문지
나폴리에서 마드리드로 이주

대표작
쟁반 위의 컵과 빵(1770, 마드리드, 프라도 박물관), 멜론과 배가 놓인 정물 (1770경, 보스턴 미술관)

다른 예술가들과의 관계
17세기 나폴리에서 꽃과 과일, 생선, 갑각류의 해산물을 소재로 정물화를 그렸던 레코가 화가들의 작품은 그의 예술적 형성 시기에 깊은 영향을 남겼다.

스페인 예술의 황금기인 1600년대에 활동한 화가가 아닌 멜렌데즈는 최근에서야 그의 작품을 확보하려 경쟁을 벌이는 골동품상과 미술관들로 인해 알려지기 시작했다. 1716년 나폴리에서 태어난 그는 1600년대 말 정물화가 활짝 꽃 피웠던 나폴리에서 활동했던 이 장르의 대가, 레코가 출신 화가들의 전통을 이어받았다. 이러한 영향 덕분에 사물을 배치하는 구도뿐 아니라 부엌의 어두운 조명 아래 식기와 고기, 과일이나 생선 등에 반사되는 빛을 사용하여 환상적인 분위기를 창출하는 방법에 대해 깊이 사색하는 법을 배웠다. 스페인으로 이주한 후 산체스 코탄과 벨라스케스의 작품을 열정적으로 연구함으로써 일상생활에서 흔히 접할 수 있는 사물에 엄격한 도덕적 의미를 부여하고 신비주의에 가까운 분위기를 이끌어내며 정밀하게 기획한 구도로 배치하는 법을 배웠다. 이처럼 그는 시대를 초월한 화풍을 창출했으며 그 당시의 유행과 거리가 멀었음에도 불구하고 보는 이를 매료시키는 작품을 제작함으로써 아

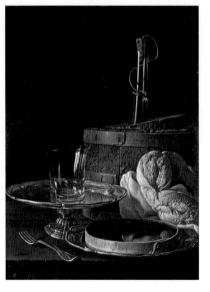

란후에스 궁전의 벽화 장식 등 왕궁으로부터 작품의뢰를 받기도 했다. 화가의 후기 작과 당시 궁중에서 활동 중이던 티에폴로와 멩스의 작품에 대한 비교 결과는 너무나 대조적이라서 매우 인상적이다. 극히 소수의 예술가만이 그와 같은 화법의 경지에 도달하여 다양한 사물의 재질과 그 위에 비친 조명을 완벽하게 구사할 수 있었다. 멜렌데즈는 두 세기에 걸쳐 갓 태어난 혜성과도 같던 화가인 고야가 대중으로부터 인정을 받기 시작하던 무렵인 1780년에 마드리드에서 숨을 거두었다.

▶ 루이스 에우제니오 멜렌데즈, 〈정물화〉, 1770년, 마드리드, 프라도 미술관

사물의 재질에 대한 촉각적인 묘사는 너무나 뛰어나
트롱프뢰유적인 효과까지 일으킨다. 물건들을
배치한 구도는 기념비적이며 어두운 배경에 희미한
빛은 환상적인 분위기를 조성시킨다.

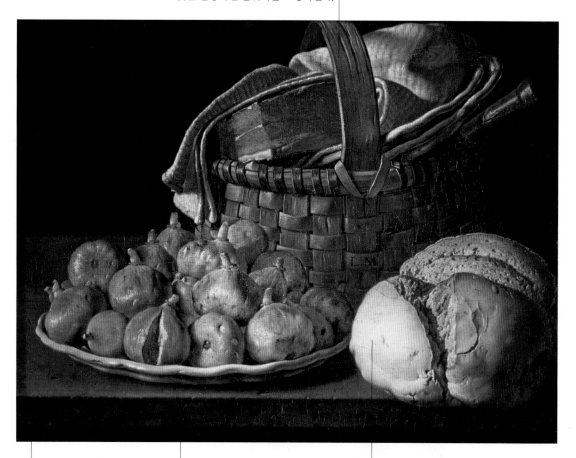

멜렌데즈는 스페인 예술의
황금시대에 유행하던
보데곤 정물화 장르의
회화를 새롭게 재해석했다.
그는 이 장르에 있어
마지막 거장 중 하나로
남았다.

철학이나 회화에서도 밝은
빛이 지배적이었던 시대에,
어둠이 주를 이루는
멜렌데즈의 작품 세계는 특히
동시대 화가 티에폴로나
멩스와 비교했을 때 시대를
초월한 것으로 보인다.

작가는 월등하게 뛰어난 회화기술로 보는
이로 하여금 향기로운 빵의 바삭바삭한
표면과 단단한 재질의 바구니, 반쯤 열린
부드럽고 달콤한 무화과 열매까지, 화폭
속 사물 하나하나의 양감과 질감이
만져질 뿐만 아니라 그 향과 맛까지
느껴지도록 표현했다.

▲ 루이스 에우제니오
멜렌데즈, 〈무화과 정물화〉,
파리, 루브르 박물관

화가이자 사상가였던 멩스는 신고전주의를 탄생시킨 창시자 중 하나이다. 후기 바로크 시대에서 계몽주의가 초래한 새로운 예술, 문화적 시기로 넘어가던 과도기에 활동했다.

안톤 라파엘 멩스

아우시크(보헤미아),
1728년~로마, 1779년

주요 거주지
로마

방문지
로마(1741~1744, 1746~1749),
베네치아(1751~1752),
로마(1752),
마드리드(1761~1769),
피렌체(1770~1771),
로마(1771~1774),
마드리드(1774~1777),
로마(1777~1779)

대표작
성 에우세비우스의 영광(1757,
로마, 산테우세비오 교회),
레초니코가의 교황 클레멘스
13세(1758, 베네치아, 카
레초니코 궁전), 스페인의 왕
카를로스 3세(1765경, 피티
궁전)

다른 예술가들과의 관계
1760년에 로마에서 자코모
카노바를 알게 되었다.
1762년 마드리드에서 그곳을
떠나기 직전이었던 자퀸토와
그곳에 막 도착한 티에폴로와
그의 두 아들을 만났다.

▶ 안톤 라파엘 멩스,
〈페르세우스와 안드로메다〉,
1774~1777년,
상트페테르부르크,
에르미타슈 미술관

작센 궁중에서 세밀화를 제작하던 부친으로부터 가르침을 받았으며 초년 시절을 드레스덴과 로마에서 보냈다. 이탈리아에서 거주하는 동안 그보다 한 세기 앞서 활동했던 푸생처럼 고고학과 라파엘로의 작품에 심취했다. 과도할 만큼 강한 역동성과 활발한 몸짓으로 특징지어지는 바로크 양식에 대립되는 혁신적인 경향의 예술세계를 추구했다. 그는 로마에서 절제적인 장식과 조화를 우선시하는 고전주의의 규칙에 바탕을 둔 고요하며 지적인 예술양식을 보급시키는 데 주력했으며, 또 카피톨리나 아카데미에서 학장을 맡아 이러한 이론을 교육시키는 데 종사하기도 했다. 멩스는 1755년 로마에서 철학가이자 문학가인 빙켈만을 만나게 되었다. 둘의 만남을 계기로 고대예술에 대한 격조 높은 연구와 이를 복구하려는 노력이 진행되는 새로운 시대의 막을 열게 되었다. 라파엘로의 예술세계와 고전주의로의 복귀를 상징하는 작품은 알바니 저택의 천정화 〈파르나소스〉(1761)이다. 계몽주의 사상과 미학이 널리 보급됨에 따라 예술적 취향 또한 새롭게 전환시켜야 할 시점에 이르렀다. 멩스는 1762년에 『미에 관한 고찰』의 초판을 발행하는데, 이는 신고전주의의 기초를 이루는 중대한 의미를 지니는 이론서로서 곧 유럽 전역에 알려지게 되었다. 마드리드의 궁정으로부터 초청을 받아 두 차례 체류하면서 왕궁에 그린 극도로 정밀하게 기획된 귀족풍의 프레스코 벽화는 티에폴로의 풍부한 상상력과 화려함이 넘치는 화풍을 초월하여 신고전주의의 새로운 시대를 열었다.

신고전주의의 내표작인 이 삭품은 빙켈만의 긴밀한 이론적 뒷받침과 알바니 추기경의 후원으로 인하여 이루어지게 되었다. 추기경은 자신이 소장하고 있는 고대 미술품들을 전시하기 위해 저택을 지었는데 바로 이곳에서 새로운 양식이 탄생하게 되었다.

멩스는 바로크적인 화려함을 제외시키고 파르나소스를 마치 고대 부조와 같이 재현했다. 작품 속의 인물들은 어떠한 감정이나 열정을 노출하지 않은 채 시간을 초월해 얼어붙은 것처럼 보인다.

등장인물들은 모두 동일한 주제의 고대 예술작품의 원형을 그대로 모방한 듯이 보인다. 중앙의 아폴론은 벨베데레의 아폴론상을, 춤추는 누 인불은 폼페이의 벽화를 참고했으나, 이 모두는 라파엘로의 작품 〈파르나소스〉에 내재하는 고전주의적 절제미에 따라 그려졌다.

아폴론 신을 둘러싸고 있는 뮤즈 여신들 또한 라파엘로와 구이도 레니, 도메니키노의 고전적 기준에 의하여 그려졌으며, 이들은 자연이 창조해낸 모든 '사물' 중에서 '실패작'을 제거하여 선별된 최상급의 요소를 대표하는 것처럼 보인다.

▲ 안톤 라파엘 멩스, 〈파르나소스〉, 1760~1761년, 로마, 토를로니아 궁전(전 알바니 저택 소장)

69점으로 구성된 신비로운 인물 조각상 연작으로 명성을 떨쳤다. 수없이 다양한 표정들의 조합으로 일그러진 얼굴 모습의 작품들로 인해 전 세기에 걸쳐 가장 독특하고 매력적인 미술가로 손꼽히고 있다.

프란츠 사비에르 메서슈미트

**비센타이크,
1736년~프레스부르크,
1783년**

주요 거주지
빈

방문지
1736년부터 뮌헨, 그 후
그라츠

대표작
1770년 이후 69점의 전형적
인물초상을 제작했으며 그중
대부분은 현재 빈의 벨베데레
궁전 내의 오스트리아
미술관에 소장되어 있다.

다른 예술가들과의 관계
뮌헨에서는 삼촌인 요한
바티스트 슈트라우브
(1704~1784), 그라츠에서는
필리프 야콥 슈트라우브
(1706~1774)의 작업실에서
가르침을 받았다. 조각가
게오르크 라파엘
도너(1693~1741)로부터 많은
영향을 받았다.

빈 궁정과 유복한 부르주아를 대상으로 인물 흉상을 제작했던 메서슈미트는 귀족들의 취향이 로코코에서 신고전주의로 변화해가던 과도기에 활동했다. 1755년에 빈 아카데미에서 수학했으며 1769년부터는 그곳에서 교편을 잡았다. 1774년에 아카데미의 학장으로 임명될 기회를 박탈당하고 나자 포즈쇼니(현재 브라티슬라바에 속함)로 이주하여 이곳에서 생을 마감하는 날까지, 1770년경 빈에서 시작했던 소위 '전형적 인물초상'을 제작하는 데 종사했다. 사후 작품목록 기록상 69점에 달하는 이 연작의 작품들은 모두 소형 흉상으로, 독특한 얼굴 근육의 움직임에 의해 만들어진 기이한 표정들을 강조하여 만들어졌다. 작가의 논리에 의하면 인체의 반사 신경은 머리의 움직임과 비례하는 관계에 있으므로 얼굴표정으로부터 몸 전체의 긴장감 정도를 가늠할 수 있다고 한다. 그는 거울 앞에서 갖가지 표정을 지으며 이를 연구했는데 라바터의 관상학과 리히텐베르크의 질병 징후학은 그 이론적 바탕을 마련해주었다. 인체비례는 메서슈미트와 친밀하게 지내던 프란츠 안톤 메스머(1734~1815)의 동물자력 이론에 바탕을 두었다. 자력을 사용한 병의 치료에 대한 그의 관심은 그가 만든 수많은 인물상의 목에 둘러 있는 줄이 목을 매단 사람의 형상이 아니라 환부에 자력을 연결하여 치료 중이던 상황임을 설명해준다.

▶ 프란츠 사비에르
메서슈미트,
〈하품하는 사람〉, 1770년경,
부다페스트, 세프무베스세티
박물관

어인들을 실사나 고대신화의 인물로 표현한 조상에 매우 능했다. 우아함과 고상함이 넘치는 귀부인들의 모습을 밝고 빛나는 색과 부드러운 필치로 묘사했다.

장 마르크 나티에

부친으로부터 회화기술을 전수받은 나티에는 1720년대부터 초상화를 그리기 시작하면서 이 장르를 역사화와 동일한 수준으로 인정받도록 만들기 위하여 상징적인 요소를 삽입하곤 했다. 〈미네르바 여신으로 분장한 마드무아젤 랑베스크〉는 나티에가 전 생애에 걸쳐 연구하고 제작한 고대 신화적 초상 혹은 '역사화적 초상'의 시작을 알리는 대표적인 작품 중 하나이다. 로마의 프랑스 아카데미에서 수학할 것을 권하며 후원을 자청하던 대부의 후원을 거절한 후, 왕의 공식 초상화가로서 왕궁에서 활동하면서 루이 15세와 왕비 마리 레슈친스카, 공주들의 초상화를 제작했다. 특히 나티에는 공주들을 대상으로 이들을 때로는 님프의 요정으로 때로는 양치기 소녀로 혹은 젊은 여신 등의 다양한 모습으로 화폭에 담았다. 그는 인물의 내면적인 상태보다는 외형적인 모습을 더 중시하는 초상을 추구했으며, 심리적인 묘사 대신 인물을 둘러싼 배경이나 자세로부터 풍겨 나오는 환상적인 분위기와 절제된 우아미를 강조했다. 그의 초상화는 구이도 레니나 도메니키노의 작품을 연상시키는 고전주의적 우아함이 배어 있는 화풍의 마지막 보루였으며, 얼마 지나지 않아 영원히 사라지게 될 시대의 경쾌하고 고상하며 화려한 생활양식의 상징이었다. 사실 그의 말년에 그린 작품에는 지배석으로 되어가던 새로운 예술적 경향에 대한 인식으로 인하여 어둡게 변화되었다.

파리, 1685~1766년

주요 거주지
파리

방문지
네덜란드(1717)

대표작
플로라 여신으로 분장한 앙리에트 부인(1742, 베르사유, 궁 국립 미술관), 디아나 여신으로 분장한 애들레이드 부인(1748, 베르사유, 궁 국립 미술관), 마리 레슈친스카의 초상(1742, 베르사유, 궁 국립 미술관), 마리아 체피리나의 초상(1751, 피렌체, 우피치 미술관)

다른 예술가들과의 관계
당시 궁중에서 자축적인 의미의 초상화를 그리던 거장으로는 니콜라 드 라르질리에르(1656~1746)와 이아생트 리고(1659~1743)가 있으며 나티에의 화풍을 이은 수제자는 프랑수아 위베르 드루에(1727~1775)였다.

◀ 장 마르크 나티에, 〈헤베 여신으로 분장한 숄느 공작부인〉, 1744년, 파리, 루브르 박물관

삐죽삐죽한 검은 모피로 가장자리가
장식된 붉은 망토는 놀라울 만큼
사실적으로 표현되었다.

테신가의 건축도면 및 회화
소장품은 스톡홀름의 국립 미술관의
주요 전시물을 제공하고 있다.

풍성한 소매로 둘러싸인
부인의 팔은 그림의 경계선을
넘어서 관객에게 가까이
다가오는 듯 보인다.

루이스 울리카 스파레 데 선드비는
프랑스 주재 스웨덴 대사였던 카를
구스타프 테신 공작의 부인이었다.
테신 공작은 예술가들의 후원자이자
열성적인 미술품 수집가로서
1735년에는 스톡홀름에 왕립
아카데미를 설립하기도 했다.

▲ 장 마르크 나티에, 〈테신 공작부인〉,
1741년, 파리, 루브르 박물관

기념비적인 웅장한 효과로 가득한 거대한 공간과 그에 내소되는 빠르고 생생한
붓놀림으로 표현된 유려한 동작을 취한 작은 크기의 인물들을 화폭에 담았다.

조반니 파올로 파니니

비비에나와 에밀리아 출신의 베두타 화가들 사이에서 그림 교육을 배우
며 그의 전 작품 세계를 특징짓게 될 웅장한 공간에 대한 취향을 터득하
였다. 베두타 회화에서 초상화, 풍경화에서 건축물을 주제로 그린 카프
리치오 회화, 기념물의 실사부터 로마의 생활상 등 고대와 현대를 오가
는 폭넓은 주제와 다양한 장르를 섭렵하여 작품 활동을 시작한 지 얼마
지나지 않아 국제적인 명성을 얻었다. 그는 정밀한 투시도법에 따른 콰
드라투라 기법을 사용하여 가상의 건축물이나 실존하는 유명한 고대 유
적으로 이루어진 웅장한 배경에 우아하고 세밀한 필치로 그려낸 인물들
을 조화시키고 이 모두를 비추는 광학적으로 정확한 빛의 효과를 묘사
했다. 파트리치 저택(1718~1725)과 카롤리스 궁전(1720), 퀴리날레 궁전
(1722), 알베로니 궁전(1725~1726)에 프레스코를 제작했다. 파트리치 저
택의 벽화는 오늘날 소실되어 남아 있지 않으며, 알베로니 궁전의 작품
일부는 마다마 궁전으로 이전되었다. 1736~1739년에 파니니는 스페인
의 펠리페 5세의 의뢰를 받고 그란하 궁전을 장식하기 위해 그리스도의
삶을 주제로 한 넉 점의 작품을 그렸다. 이 작품은 약간의 각색을 거쳐
다시 여러 번 그려져 당시 그의 인지도가 얼마나 높았는지를 알려주고
있다. 교황 베네딕투스 14세는 1742년에 퀴리날레
궁전의 커피하우스를 위하여 1733년에 클레
멘스 12세의 요청으로 그려진 〈퀴리날레
광장〉이라는 작품과 한 쌍을 이루는 〈산
타 마리아 마조레 광장〉을 의뢰했다. 파
니니는 1754년에 프랑스 대사와 함께 로
마를 찾았던 프랑스 출신의 화가, 위베르
로베르와 공동작업을 벌였으며 그에게 고
대유적과 건축물의 카프리치오 회화에 대한
열정을 전해주었다.

피아첸차, 1691년~로마,
1765년

주요 거주지
로마(1711~)

대표작
몬탈토 그라치올리 저택 내
프레스코 벽화(1720~1730,
프라스카티), 폐허의 사람(1727,
라이프치히, 조형미술관),
나보나 광장의 프랑스 황태자
탄생 기념축제와 산 피에트로
대성당을 방문하는
추기경(1729, 1730, 파리,
루브르 박물관), 산 피에트로
대성당을 방문하는 부르봉
왕조의 카를로스 3세와
퀴리날레의 커피하우스에서
베네딕투스 14세를 방문하는
부르봉 왕조의 카를로스
3세(1746, 나폴리,
카포디몬테 미술관)

다른 예술가들과의 관계
반 비텔, 반 블뢰멘, 로카텔리
기솔피, 코다치, 피라네시

◀ 조반니 파올로 파니니,
〈회랑 아래 열린 대연회〉,
1720~1725년, 파리, 루브르
박물관

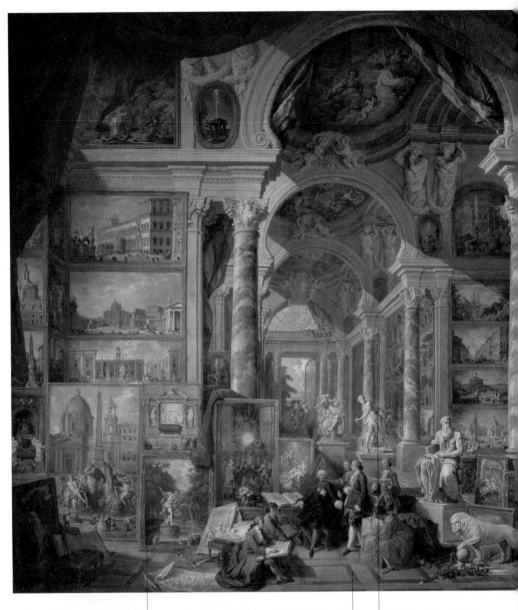

화랑에 걸린 그림들은 퀴리날레 궁전, 산 피에트로 광장, 캄피돌리오를 비롯하여 베르니니의 대표작인 성녀 테레사의 법열, 4대 강 분수, 산 피에트로 대성당의 제단뿐 아니라 사피엔차 대학 내 산티보 교회의 탕부르를 담고 있다.

플랑드르 화파가 즐겨 사용하던 '그림 속의 그림' 부류의 회화는 미술품수집가와 화상들에 의해 크게 각광받았다. 조퍼니 역시 이 장르의 거장이었다. 그에 반해 로베르 위베르는 이와 같은 거대한 규모의 화랑에 쓰인 공간적 구도와 유사한 폐허 광경을 선호했다.

전시되어 있는 조각상 중 미켈란젤로의 모세와 베르니니의 다윗, 프로세르피나의 유괴, 아폴론과 다프네가 눈에 띈다.

몬시뇨르 카닐리아크는 파니니에게 '고대 로마의 전경'에 이어 '근대 로마의 전경' 연작의 제작을 의뢰했다.

에밀리아 화파의 콰드라투라적 전통을 따라 파니니는 거대하고 웅장한 건축물이 들어서 있는 배경 속에 인물 및 사물, 장식물로 가득한 장면을 그려냈다.

오른편 그림들에는 산타마리아 마조레 대성당과 라테라노 궁전, 나보나 광장, 트레비 분수의 광경이 보인다.

이러한 부류의 회화 작품은 각 시대에 중요시 여겨지던 기념물과 예술작품에 대한 정보를 담고 있는 자료로서 매우 중대한 의미를 지닌다.

그랑 투르의 유행은 이탈리아 미술품의 소유에 대한 갈망을 한층 더 높이는 역할을 했다. 원작을 소유하는 것이 불가능한 경우에는 유명 작품들을 모아놓은 이상적인 베두타 회화의 수집에 만족하는 수밖에 없었다.

▲ 조반니 파올로 파니니, 〈근대 로마 풍경화가 전시된 가상의 화랑〉, 1759년, 파리, 루브르 박물관

페르모저의 가장 유명한 걸작은 드레스덴에 위치한 츠빙거 궁전의 조각장식이다. 그는 자신의 조각품 속에 로코코 양식의 경쾌함과 르네상스 양식의 절제된 미를 조합시켜놓았다.

발타사르 페르모저

카머(바이에른),
1651년~드레스덴, 1732년

주요 거주지
드레스덴

방문지
빈(1670), 베네치아, 로마,
피렌체(1657~1689),
드레스덴(1689)

대표작
츠빙거 궁전의 조형
장식(1712~1718, 드레스덴), 성
암브로시우스와 성
아우구스티누스(1720경,
바우첸, 시립 박물관), 사보이
왕가 외젠 공의
숭배(1718~1721, 빈, 오스트리아
미술관)

다른 예술가들과의 관계
볼프 바이센키르히너와
잠바티스타 포지니의
제자였다.

잘츠부르크와 빈에서 미술교육을 받은 후 페르모저는 14년간 베네치아와 로마, 피렌체를 왕래하면서 이탈리아에 거주했다. 이곳에서 르네상스 시대의 예술과 베르니니의 작품 세계를 심도 있게 연구했다. 1689년에 궁정 조각가로 초청되어 드레스덴으로 이주한 후 그곳에서 여생을 보냈다. 그는 완벽한 조각기술로 대리석을 깎아 빼어난 군상과 정원용 조각상 등을 제작했고 상아로도 작은 조각상을 만들었는데 이는 마이센 왕립 공장에서 자기로 모작되기도 했다. 페르모저를 가장 유명하게 만든 걸작은 푀플만의 설계로 지어진 츠빙거 궁전의 조형물 장식으로, 건축적 요소와 장식적 요소가 완벽히 조화를 이룬 극히 소수의 예를 보여준다. 이 작품의 의뢰를 받은 조각가는 독일령이었던 드레스덴에 이탈리아에서 경험한 바로크 양식을 도입하여 새로운 형식의 작품을 제작하는 기회로 삼았다. 그는 1712년부터 츠빙거 궁전의 장식 사업에 참가했는데 목조나 석재, 상아를 깎아 뛰어난 아름다움을 지닌 조각품들을 탄생시켰을 뿐 아니라 자신이 창조해낸 이 작품들의 배치에 관련된 총기획까지 담당했다. 발파빌리온에서는 작센의 선제후를 위하여 상징적인 주제로 일련의 작품을 제작했는데 그중 〈남상주〉나 〈계절〉 군상은 그

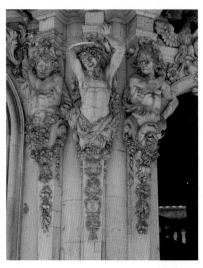

▶ 발타사르 페르모저, 〈헤르마
주두 장식〉, 1714~1718년,
드레스덴, 츠빙거 궁전

도드라진 양감으로 인해 유명하다. 대리석 소재의 후기작 중 하나인 〈사보이 왕가 외젠 공의 숭배〉는 1721년에 빈으로 이송되었는데 그 높이가 2미터를 넘는 대규모의 조각상으로 1697년에 터키를 완전히 격퇴한 대공의 군사적 공헌을 기리기 위하여 기획된 작품이었다. 비록 바로크적인 화려한 장식을 곁들이고 대공을 신화 속의 인물처럼 묘사했지만 그 생김새는 실제의 모습에 매우 충실하게 표현되었다.

바로코에서 로코코로 넘어가던 과도기에 베네치아의 키아로스쿠로 화풍을 대표하는
화가로서, 세바스티아노 리치나 잠바티스타 티에폴로의 밝고 온화한 색조가 지배적이던
화풍과 대조를 이루었다.

조반니 바티스타 피아체타

피아체타의 초기 화풍은 강한 키아로스쿠로 화법을 사용한 베네치아의
'테너브리즘' 전통의 영향이 지배적이었다. 거친 자연주의와 극적인 명
암의 대조, 강조된 양감으로 특징지어지는 1722년 작 〈순교당하는 성
야코부스〉는 산 스타에 교회를 장식하기 위해 여러 화가들에게 의뢰되
었던 연작 '열두 사도' 가운데 하나이다. 그의 유일한 장식회화 장르의
작품은 1727년 산티 조반니 파올로 교회 내 한 예배당의 천장에 그려진
〈성 도미니쿠스의 영광〉으로, 베네치아에서 활동하던 리치와 티에폴로
의 로코코 화풍으로부터 받은 영향이 두드러지게 나타난다. 종교화 제
작과 함께 1750년대 초부터 피아체타는 주세페 마리아 크레스피의 영
향을 받아, 초기시절에 시도했던 풍속화 장르의 회화를 그리기 시작했
으며 종교적 혹은 비종교적 인물의 반신이나 전신을 전원적인 풍경 속
에 삽입하였다. 대표적인 예로 우물가의 〈레베카와 엘르아살〉(1735~
1740, 밀라노, 브레라 미술관), 〈목가적 전
경〉(1740경, 시카고 아트 인스티튜트), 〈전
원의 산책〉(1745경, 쾰른, 발라프 리하르츠
미술관)을 꼽을 수 있다. 화가로서 외에
도 소묘가로서 활동하여 명성을 얻었던
피아체타는 두상이나 반신상을 대규모
의 소묘로 제작했으며 문학작품 『예루
살렘의 해방』의 삽화도 그렸는데 이는
마르코 피테리에 의해 판화로 인쇄되었
다.

베네치아, 1682년~1754년

주요 거주지
베네치아

대표작
동정녀 마리아의 승천(1735,
파리, 루브르 박물관),
성모 마리아와
성인들(1739~1744, 코르토나,
산탄드레아 교회), 성
도미니쿠스(1743, 베네치아,
제수아티 교회), 성 요한네스
바티스타의 참수형(1744,
파도바, 바실리카 델 산토
대성당)

다른 예술가들과의 관계
볼로냐의 주세페 마리아
크레스피의 화실에서
공부했고, 스승과 구에르치노,
루카 조르다노의 영향을 받아
강한 키아로스쿠로 및 색조의
대비로 특징지어지는 화법을
구사했다.

◀ 조반니 바티스타 피아체타,
〈목동의 두상〉, 베네치아,
아카데미아 미술관

이 작품은 산 스타에 교회의 합창대를 장식하기 위하여
여러 화가에게 의뢰된 연작 '열두 사도' 중 하나이다.
이 연작은 18세기 베네치아 회화의 거장들이 각자의
개성과 창작력을 마음껏 발휘하여 완성되었다.

▲ 조반니 바티스타 피아체타,
〈순교당하는 성 야고보〉, 1722년,
베네치아, 산 스타에 교회

작가는 주위 배경을 최소한으로
줄이고 기념비적인 구도로 그려진
두 인물에 초점을 맞추었다. 자객은
근육질로 표현되었고 성인은
죽음을 당하기 직전에도 성서를
손에서 놓지 않고 대항하는 자세를
취하고 있는 가운데 신비스러운
빛이 그를 휘감고 있다.

이 작품은 공개된 즉시
그 뛰어난 표현력과
대중적인 의미 부여,
극적인 장면의 연출로
동시대 관중과 예술가,
문학인들로부터
커다란 찬사를 받았다.

일반적으로 '예언자'라는 제목으로 알려져 있지만 사실 여인은
등 뒤로 보이는 두 청년 중 하나와 사랑의 통과의례를 거치는
처녀 혹은 매춘부의 옷을 입은 여인으로 도시를 상징하여
그 타락과 부패를 나타내고 있는 것으로 해석된다.

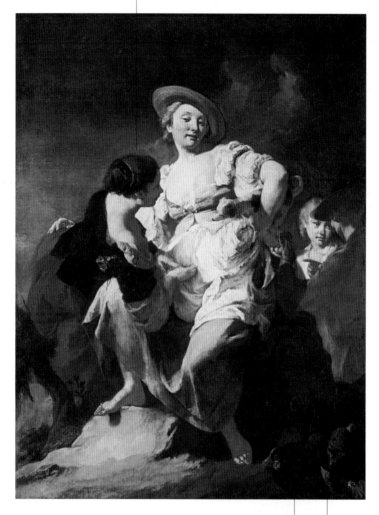

▲ 조반니 바티스타 피아체타,
〈예언자〉, 1740년, 베네치아,
아카데미아 미술관

에밀리아 화파의 크리스피와
구에르치노로부터 영향을
받아 피아체타의 초기작을
특징짓던 테너브리즘은
약화되어 갔다. 대신 그는
더욱 밝은 색채와 빛을
사용하기 시작했다.

불필요한 미사여구나
판습적인 요소가
완전히 제거된 이 풍미
있는 풍속화는
자연주의와 현실에의
충실함이 눈에 띈다.

상징적이거나 전원적 혹은 웅장한 종교적 작품, 인물 초상, 공공장소의 조각상, 거대한 규모의 묘비를 사실적인 생동감과 자연스러운 우아함으로 표현했다.

장 바티스트 피갈

파리, 1714~1785년

주요 거주지
파리

방문지
로마(1736~1739)

대표작
퐁파두르 부인(1748~1751, 뉴욕, 메트로폴리탄 미술관), 새장을 든 아이(1749, 파리, 루브르 박물관), 작센의 모리스 대공 묘비(1753~1776, 슈트라스부르크, 성 모리스 교회), 아모르와 우정(1758, 파리, 루브르 박물관), 볼테르의 초상(1776, 파리, 프랑스 인스티튜트)

다른 예술가들과의 관계
로베르 르 로랭과 장 바티스트 Ⅱ 르무안(1704~1778)의 제자였다.

18세기 중엽 프랑스적 예술경향을 대표하는 조각가는 부샤르동, 팔코네, 피갈이었다. 피갈의 작품 세계는 가볍고 경쾌한 로코코 양식에서 간결하고 절제적인 신고전주의 양식으로 변화해가던 과도기적 양상을 잘 나타내주고 있는데, 실제로 인체의 세부는 자연주의적으로 세밀하게 표현한 반면에 매끈하게 연마된 형태는 새로이 떠오르던 신고전주의를 따랐다. 그는 장학생을 선출하여 이탈리아에서 무료로 장기간 동안 연수할 수 있는 기회를 제공하는 로마상을 꿈꾸었지만 실패로 돌아가자 자체적으로 로마를 방문할 방법을 간구했다. 〈날개 달린 신을 신는 메르쿠리우스〉(파리, 루브르 박물관)는 인위적인 자세를 취하고 있는 데서 아직 로카유적인 취향이 느껴지지만, 1744년에 발표하여 대중으로부터 처음으로 인정을 받은 작품이다. 생동감 있고 숭고한 멋을 지닌 고대신화 조각상 외에 피갈은 종교적 주제도 다루었는데 그 중에서도 성모 마리아를 다정스러운 인간미가 가득하게 표현하여 눈길을 끌었다. 그러나 다른 어떤 분야보다 자신의 재능을 가장 잘 발휘했던 인물초상으로 인해 1748년 퐁파두르 후작부인에게 발탁되어 〈아모르와 우정〉과 〈아모르의 교육〉에 그녀의 형상을 우의적인 모습으로 표현했다. 당시 가장 유명했던 지식인들 또한 그의 모델이 되었는데 1776년에는 볼테르, 1777년에는 디드로의 초상을 상징적이며 신화적으로 이상화시키지 않고 사회적으로 유명인이었던 그들의 가장 친밀하며 인간적인 면을 나타내었다. 형식적으로 로코코 양식과 신고전주의 양식을 오가던 피갈의 진정한 관심의 대상은 자연이었다.

▶ 장 바티스트 피갈, 〈날개 달린 신을 신는 메르쿠리우스〉, 1744년, 파리, 루브르 박물관

애도하는 천사는 손에 쥔 횃불을 아래쪽으로 내리고 있다.

창백하게 여윈 모습의 고인은 석관에서 몸을 일으키려고 애를 쓰지만 온몸을 베일로 가린 채 그의 곁에 서 있는 죽음의 신은 이미 다 소모되어버린 모래시계를 그에게 보여주고 있다.

앙리 클로드 다르쿠르의 홀로 남은 부인은 바닥에 놓인 남편의 투구와 무기 앞에 서서 그의 영혼을 위해 울며 기도하고 있다.

▲ 장 바티스트 피갈, 〈앙리 클로드 다르쿠르 묘비〉, 1774년, 파리, 루브르 박물관

이 작품은 바로크의 '메멘토 모리' 주제, 즉 인간의 유한성을 상기시켜주는 의미를 포함하고 있지만, 형태적 관점에서는 천사와 다르쿠르 부인의 옷감의 표현에서 볼 수 있듯이 신고전주의의 절제미가 확연하게 드러난다.

피라네시는 원근법적 구도와 명암을 심도 있게 연구하여 실재 혹은 가상 속의 풍경을 부식 동판화로 제작하여 전 유럽에서 명성을 떨치며 예술품 수집가들로부터 작품 요청을 끊임없이 받았다.

조반니 바티스타 피라네시

마이아노 디 메스트레(베네치아), 1720년~로마, 1778년

주요 거주지
로마

방문지
로마(1740, 1747~1748), 나폴리, 폼페이, 에르콜라노(1770), 패스툼(1777)

대표작
로마의 전경, 공화정 시대의 고대 로마(1747년부터 전 생애에 걸쳐 제작), 로마인들의 위대함과 건축물(1761), 건축가로서 로마의 산타 마리아 델 프리오라토 교회와 카발리에리 디 말타 광장 설계(1764~1766)

다른 예술가들과의 관계
베네치아인으로서의 정체성과 애착이 강하여 '베네치아의 건축가'라고 자신의 작품에 서명하기도 했다. 챔버스를 비롯한 영국 건축가들과 친분 있게 지냈다.

피라네시는 전 세기를 통틀어 가장 위대한 판화가 중 하나이다. 그의 광대한 작품 세계는 18세기의 다채로운 예술적 경향을 포함한다. 고대 로마 시대 고전주의에 대한 애착이 잘 표현된 환상적인 로코코풍의 카프리치오 풍경화와 감옥 주제의 독특하고 기발한 분위기의 작품을 선보여 낭만주의의 선구자로 손꼽히기도 한다. 피라네시는 20세에 로마를 처음으로 방문했는데 이곳에서 건축가이자 부식동판화가, 연극 무대배경화가로서 활동하게 되었다. 고대 로마에 대해 열정적으로 연구를 행한 결과는 곧 그가 창조한 혁신적인 일련의 판화작품 속에 완벽하고 웅장한 문화유적들의 모습으로 나타났다. 그는 비비에나의 역동적이며 힘찬 무대배경화의 영향도 크게 받은 것으로 보인다. 고대 및 근대 로마의 풍경을 담은 판화는 관광객과 외국인 방문객들로부터 큰 호응을 받으며 최고의 관광기념품이 되었다. 카날레토를 비롯한 베두타 화가들의 그림은 그의 작품 세계를 완성시키는 데 큰 공헌을 했다. 그는 이들을 본받아 지형적으로나 투시도법상 정확성을 기했고 뿐만 아니라 화폭의 상당 부분을 차지하는 밝은 하늘을 통한 전체 분위기의 조성법 또한 간과하지 않았다. 피라네시는 이 모든 요소를 판화제작에 도입하여 새롭고 독창적인 걸작을 탄생시켰다. 뛰어난 원근법과 연극 무대배경화에 쓰이는 기술 및 정교한 명암기법으로 그려낸 건축물은 마치 부조와 같은 착각이 들게 할 정도로 입체감이 강하게 느껴진다. 건축적 설계 도안과 환상 속의 영감을 혼합시켜 창조한 연작 '가상의 감옥'(1749~1761)은 의식의 어둡고 불안한 면을 상징적으로 표현한 세계로 해석되기도 한다.

▶ 조반니 바티스타 피라네시, 《「로마 고대유적」 2권의 표지》, 1756년, 밀라노, 베르타렐리 시립 판화 소장

로마에서 피라네시는 코르시니 추기경의 판화 소장품을 연구할 기회를 갖게 되었다. 부식 동판화 기술을 전문적으로 사용했으며 그의 유명한 풍경화 또한 이 방법으로 제작됐다.

실재하지 않을 듯한 감옥의 다단계로 나뉜, 현기증이 날만큼 장대한 공간은 분할된 투시도법으로 설계되었으며 그 속에 보이는 작고 의미 없는 인물들은 그림을 보는 이의 시선과 같이 이 넓은 공간을 헤매고 있다.

화폭 속에 얼마 되지 않는 수의 인물들은 아래로부터 위쪽으로 강한 단축법을 사용하여 실제의 크기보다 더욱 장대해 보이는 공간으로부터 벗어날 수 없는 운명에 자신을 맡긴 듯 억눌린 느낌을 준다.

수많은 계단과 공중에 매달려 있는 대들보, 쇠창살과 쇠사슬, 밧줄 등은 관객들의 불안감을 한층 더 높이는 역할을 하고 있다. 피라네시는 명암의 대비를 적절히 상소하여 화면 선제에 깊은 불안감을 조성하였다.

▲ 조반니 바티스타 피라네시, 〈우물〉, 1761년, 연작 '가상의 감옥' 중에서, 로마, 국립 동판화 소장품

당시 런던에서 유행하던 경향의 초상화를 그려 유명해졌으며 호가스의 작품 세계를 깊이 연구하여 창조해낸 그의 화풍은 다음 세기에 활동할 예술가들에게 큰 영향을 미치게 된다.

조슈아 레이놀즈

플림턴 얼(데번셔), 1723년~런던, 1792년

주요 거주지
런던

방문지
로마(1750~1752), 플랑드르와 네덜란드(1781)

대표작
콕번 부인과 자녀들(1773, 런던, 내셔널 갤러리), 델메 부인과 자녀들(1780경, 워싱턴, 내셔널 갤러리), 근위 보병대 대령 조지 쿠스메이커(1782, 뉴욕, 메트로폴리탄 미술관), 마스터 헤어(1788~1789, 파리, 루브르 박물관)

다른 예술가들과의 관계
티치아노에서 파올로 베로네세에 이르는 베네토 화파의 거장과 루벤스부터 반 데이크, 렘브란트에 이르는 플랑드르 및 네덜란드 화파의 영향을 받은 화풍을 창조해냈다.

1749년에 레이놀즈는 평소 친분 있던 케펄 총사령관과 함께 이탈리아를 방문하는데, 이 경험은 화가로서의 생애에 결정적인 전환점을 제공해주는 결과를 가져왔다. 1750~1752년간 로마에서 주로 머무르면서 피렌체와 볼로냐, 베네치아를 방문했으며 고대 조각상과 라파엘로와 미켈란젤로를 비롯한 1500년대 이탈리아 회화에 매료되었다. 레이놀즈는 바티칸 홀에 라파엘로가 남긴 벽화를 풍자하여 〈아테네 학당〉(1751)을 그렸다. 그는 이 작품을 통해 르네상스 예술을 특징짓던 웅장한 분위기와 형식주의를 비판함으로써 이를 배제하는 화가로 인식되기도 했는데, 실제로는 아카데미적인 신고전주의적 화풍을 매우 거부적으로 받아들인 반면, 고대의 진정한 고전주의는 숭배했다. 벨베데레의 아폴론신상으로부터 영감을 받아 그린 〈케펄 총사령관〉(1753, 그린위치, 국립 해양박물관)은 그러한 화가의 사상을 대표적으로 보여주는 예이다. 1753년에 레이놀즈는 런던에 정착했고 1781년에 플랑드르와 네덜란드 지방을 단기간 방문했는데 그곳에서 접하게 된 루벤스의 작품으로부터 색채의 극적인 효과와 인물의 거센 몸짓을 배웠다. 그는 1768년에 국립 미술 아카데미가 설립되던 해부터 학장을 역임했으며 연간 시상식에서 발표한 『연설문 모음』은 예술 이론사상 매우 중대한 가치를 지닌다. 초상화가로서의 절대적 지위를 지키던 그는 1774년 무렵에 떠오르던 별이었던 신인화가 게인즈버러의 그늘에 가려져 이전의 명성을 잃게 되었다.

▶ 조슈아 레이놀즈, 〈자화상〉, 1747~1748년, 런던, 국립 초상화 갤러리

군함의 종사령관이었던 존 해밀턴은 레이놀즈와 친분 있게 지내던
사이였으며 이 초상화에서는 기마병의 제복과 정모, 풍성한 모피코트를
입은 모습으로 묘사되었다. 배경의 폭풍이 몰아치는 바다 풍경은 1736년에
사령관이 겪었던 침몰시 보여준 용기를 기리기 위하여 설정된 것이다.

총사령관이 입고 있는
헝가리 기마병의
제복은 18세기
중반부터 유럽
전역에서 가장무도회의
의상으로 널리
유행되었다. 허리에
차고 있는 단검과
모피코트는 이국적인
요소를 더해주고
있는데 이는 먼
해양에서 군함의
총사령관으로서
이루어낸 그의 업적을
상징해주는 듯하다.

모피는 부드럽게
퍼지는 붓놀림으로
표현되었으며 갈색과
회색, 검정색이 번지듯
조합되어 그
푹신푹신한 질감을 잘
살려주고 있다.

▲ 조슈아 레이놀즈,
〈존 해밀턴 총사령관〉, 1746년경,
아베르콘가 소장품 전시관

이 작품은 레이놀즈의 탁월한 화법과
전통적인 것과 거리가 먼 화풍을 잘
드러내어주어 런던 대중의 큰 관심을
모아 그를 성공으로 이끌었다.

화가의 가장 유명한 작품 중 하나인 월드그레이브 자매의 초상은 그들의 종조부인 호레이스 월폴로부터 스트로베리 힐 저택에 소장을 목적으로 의뢰되었다.

분칠을 하여 정성껏 치장한 머리와 대리석처럼 흰 피부, 모슬린 소재의 의상까지 흰색이 지배하는 이 작품은 당시 유행을 잘 나타내주고 있다.

초상화에 그려졌던 당시 세 자매는 모두 미혼이었다. 1781년 왕립 아카데미에 그림이 전시되면서 그녀들의 결혼의사와 신부수업을 받는 모습을 널리 알리는 계기가 마련되었고 실제로 그로부터 얼마 지나지 않아 셋 모두 결혼하게 되었다.

레이놀즈는 고대 예술작품에 등장하던 삼미신의 도상을 예로 삼아 마치 동일한 인물을 세 각도에서 포착한 것처럼 묘사했다. 이들은 미래의 신랑뿐 아니라 전시회의 관객 모두가 자신을 지켜볼 것이라는 사실을 염두에 두고 자세를 취한 듯 보인다.

화가는 전형적인 여성의 가사 일인 수놓는 장면을 화폭에 담았다. 마리아와 로라는 흰색 견사를 감고 있고 호레이샤는 수를 놓고 있는 모습인데 수틀의 빛나는 천은 의상의 옷감과 유사해 보인다.

▲ 조슈아 레이놀즈, 〈월드그레이브 자매〉, 1780~1781년, 에든버러, 스코틀랜드 내셔널 갤러리

▶ 조슈아 레이놀즈, 〈볼드윈 부인〉, 1782년, 캠프턴 버니 하우스 트러스트, 피터 무어스 제단

화가는 그 특유의 빠르고 간결한 필치로 작은 장미꽃으로 장식되어 있는 두 색으로 감아 올린 터번과 수가 놓인 숄, 금빛과 녹색의 카프탄, 흰 담비 털로 된 상의를 그려냈다.

중동지역 고유의 전통의상은 국왕 조지 3세가 연무도회에서 착용되었다고 한다. 아마도 레이놀즈는 반 데이크가 1622년에 테레사 셜리 부인이 호화로운 중동 민속의상을 걸친 모습을 그린 초상화를 보고 영향을 받았으리라고 짐작된다.

다리를 교차하고 앉은 대담한 자세는 관능적인 매춘부의 분위기를 연상시킨다.

볼드윈 부인은 성미가 급하여 가만히 앉아 있는 자세를 못 견뎌했다고 전해진다. 레이놀즈는 초상화를 그리는 동안 움직이지 않도록 그녀에게 책을 읽도록 했으며 오른손에 들고 있는 이즈미르의 고대화폐는 그 책을 대신해 그려 넣은 것이다.

레이놀즈의 초상화에 담긴 제인 볼드윈은 당시 19세였으며 이즈미르에서 영국인 부모로부터 태어났다. 그녀의 수려한 외모는 오스트리아 황제와 런던의 사교계에서 극찬을 받아 '아름다운 그리스 여인'이라는 별명으로 불리기도 했다.

베네치아의 '테너브리즘' 전통에 대립되는 밝고 온화한 색조가 주를 이루는 '키아리스타(이탈리아어로 '밝음을 추구하는 이'라는 뜻―옮긴이)' 화파를 창시한 화가이다. 1700년대 초기에 국제적이며 우아한 경향의 회화를 추구하던 거장 중 하나이다.

세바스티아노 리치

벨루노, 1693년~베네치아, 1734년

주요 거주지
베네치아

방문지
볼로냐, 잔 조세포 달 솔레 혹은 카를로 치냐니의 화실에서 작업(1681~1683), 로마(1691), 밀라노(1694~1695), 피렌체, 페르디난도 대공 궁정(1706~1708), 영국에서 조카 마르코 리치와 공동작업(1712~1716), 파리(1716)

대표작
마르칸토니오 콜론나의 찬양(1692, 로마, 콜론나 궁전), 옥좌의 성모 마리아와 아기예수 및 성인들(1708, 베네치아, 산 그레고리오 마조레 대성당)

다른 예술가들과의 관계
풍경화의 전문가였던 조카 마르코 리치와 빈번한 공동 작업을 행했다.

갓 열네 살이었던 리치는 베네치아에서 루카 조르다노의 제자였던 페데리코 체르벨리의 화실에 들어갔다. 초기작에는 스승의 영향을 받아 강한 필치와 밝고 부드러운 색조를 사용했다. 1685년 말 쉬피오네 로시 백작의 의뢰로 파르마에 위치한 산 세콘도 성의 회화장식을 천재적인 콰드라투라 전문가였던 페르디난도 갈리 비비에나와 함께 시작했다. 코레조와 파르미자니노, 안니발레 카라치를 중심으로 볼로냐와 파르마의 문화를 복합시킨 화풍으로, 교황 파울루스 3세의 생애를 기리는 작품(1687~1688)을 라누초 2세의 요청을 받아 에밀리아 지방에서 두 번째로 제작했다. 그는 베네치아에서 공공기관과 개인의 주문을 받아 활발하게 활동했는데, 이때의 그림들은 주제와 형태, 강렬한 색채 면에서 로코코 화풍의 경쾌함을 예고했다. 리치는 1702년에 쉰브룬 성 내부에 〈군주의 미덕에 대한 우의〉를 그렸는데, 이는 1700년대 초에 새로운 양식을 보급하면서 유럽의 주요한 예술 중심지로서의 역할을 되찾고 있던 베네치아의 위상을 높이는 데 주력하던 펠레그리나 아미고니보다 더 큰 기여를 하게 되었다. 벌링턴 경과 포틀랜드 백작, 슈루즈버리 공작의 요청으로 영국을 찾은 화가는 1712~1716년 동안 조카인 마르코 리치와 긴밀한 공동 작업을 벌이면서 고대신화나 성서의 인물을 주제로, 반

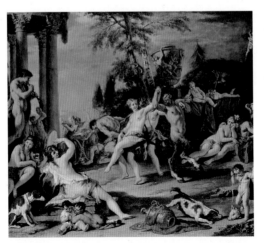

▶ 세바스티아노 리치, 〈판을 위한 바쿠스 향연〉, 1716년, 베네치아, 아카데미아 미술관

데이크의 작품으로부터 영향을 받은 작품들을 선보였다. 베네치아로 귀향한 후 빠르고 활력 있는 필치를 통해 뛰어난 창조력과 회화기술을 과시하며 열성적으로 활동했다. 1724년부터 토리노의 사보이 왕궁과 베네치아에서 알게 된 새로운 후원자 조지프 스미스를 위하여 작업했다.

피렌체에서 거주하는 동안 메디치가의 궁전
내부에 조카 마르코 리치와 공동으로 그린
프레스코로, 밝은 하늘로 퍼지는 은은하고
부드러운 색채의 유희가 주를 이루고 있다.

리치는 17세기 후반 베네치아
미술에서 지배적이던 어두운
색조와 명암의 대비가 강한
화풍에서 벗어나 16세기에
파올로 베로네세가 사용했던
밝고 다채로운 회화의 맥을
이었다.

이 작품의 주제인 목가시는
오비디우스의
『변신이야기』에 소개되어
있다. 창으로 무장한
아도니스는 사냥개들을
이끌고 사냥터로 떠나려 하고
베누스는 그를 붙잡으려 애를
쓰지만 실패해 결국
아도니스는 사냥터에서
목숨을 잃게 된다.

▲ 세바스티아노 리치, 〈베누스와
아도니스〉, 1707~1708년,
피렌체, 피티 궁전

따뜻하고 밝은 색조에서 작가의 키아리스타적인
경향이 뚜렷이 나타난다. 벼랑의 끝자락에 앉아
고개를 들어 중심인물을 바라보는 사냥개를
비롯해 풍미 있는 광경들이 삽입되어 있다.

피커딜리에 위치한 벌링턴 경의
저택이자 현재 로열 아카데미의
소재지인 벌링턴 하우스의 계단 홀에
고대신화를 주제로 그린 작품 중
하나이다.

이 작품에는 부드럽고 관능적인
티치아노의 회화를 이은 파올로
베로네세의 밝은 색채와
에로티시즘적인 분위기의
화풍으로부터 받은 영향이 매우
뚜렷하게 나타나고 있다.

수평선의 가로축과 베누스와
갈라테아가 이루는 세로축의 교차에
의해 중심구도가 이루어지고 있다.
화가는 이렇게 이루어진 격자선상에
인물의 동적인 모습을 조화롭게
배치했다.

바다의 여신은 나이아스와 소라고둥을
부는 트리톤의 행렬에 둘러싸여
승리의 축제를 열고 있다.

▲ 세바스티아노 리치,
〈베누스의 승리〉, 1713년경,
로스앤젤레스, 폴 게티 미술관

남성미가 드러나는 근육질의 상체와 여성의 부드러운
살결을 뛰어나게 표현한 점에서 화가가 얼마나 심도
있게 인체에 대해 연구했는지 가늠해볼 수 있다.

건축물을 주제로 유적지나 카프리치오 풍경화, 혹은 가상의 장소나 실존하는 기념비,
그늘이 드리워진 정원이나 파리의 전경을 자유로운 필치와 풍부한 상상력을 동원하여
화폭에 담아냈다.

위베르 로베르

파리, 1733년~1808년

주요 거주지
파리

방문지
로마(1754~1765), 나폴리(1760)

대표작
리페타 항구(1766, 파리,
국립고등미술학교), 라오콘
군상의 발견(1773, 리치먼드,
버지니아 미술관), 프로방스의
4대 유적 연작(1787, 파리,
루브르 박물관)

다른 예술가들과의 관계
로베르가 이탈리아에서
머물던 동안 제작한
소묘화들은 프라고나르가
1756년부터 로마에서
거주하며 그린 작품들과 거의
구분이 되지 않을 정도로
유사하다. 두 화가는 모두
생 농 수도원장의 요청을 받고
이탈리아 남부지방을
여행하며 그 광경을 화폭에
담아 보도했다.

여타 유럽국 출신의 적지 않은 예술가들처럼 로베르 또한 이탈리아에서
1754~1765년간 머무르며 얻은 경험이 화가로서의 인생에 막대한 영향
을 미쳤다. 그는 파리에서 받은 교육의 부족한 점을 로마에서 채웠으며
베두타 회화와 풍경화 장르에 지닌 재능을 재발견하였다. 파니니의 작
품 세계는 오랜 기간에 걸쳐 그에게 영향을 주었으나, 로베르는 그 장소
의 실제 외관을 묘사하는 데 중점을 두기보다 전체적인 분위기를 전달
하는 것에 열중했으며, 때로는 간결한 데생에 그치는 자유로운 필치로
개성을 살렸다. 반면 피라네시의 고고학에 대한 열정과 강한 키아로스
쿠로 화법, 웅장한 구도는 그대로 본받았다. 이렇게 로베르는 실존 또는
가상의 고대 문화유적이나 자연풍경과 도시전경에 일상생활에 여념이
없는 소박한 서민들의 모습을 그려 넣는 기술을 터득한 결과 〈판테온 카
프리치오 풍경화〉(1758, 상트페테르부르크, 에르미타슈 미술관)와 같은 작
품을 탄생시켰다. 그는 농도가 엷은 물감을 캔버스에 붓을 살짝 대는 정
도로 가볍게 놀려 빠르고 강한 필치로 작품을 제작했다. 파리로 돌아와
1767~1798년에 살롱전에 전시한 작품은 대중으로부터 크나큰 호응을
받았다. 1778년에 '왕의 전속 정원풍경화가' 로 임명되었는가 하면 루브
르 미술전시관을 국립 박물관으로 격상시키기 위해 조직된 특별 위원회

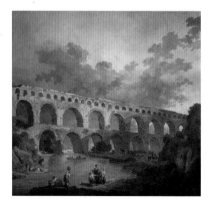

▶ 위베르 로베르,
〈퐁 뒤 가르 수로〉, 1787년,
파리, 루브르 박물관

의 의원으로 활동하기도 했다. 1787년에
루이 16세로부터 요청을 받고 퐁텐블루 성
을 장식하기 위해 넉 점으로 구성된 〈프로
방스의 4대 유적〉 풍경 연작을 제작했는데,
프랑스 남부의 유적지를 고대 로마의 위대
함이 느껴지게 표현했다. 후기에는 러시아
의 스트로가노프 백작과 같은 해외 유명인
사들로부터 의뢰를 받아 전 유럽에 명성을
떨쳤다.

화가는 루브르 박물관 내에 위치한 그랑
갈르리 전시관이 먼 훗날 그 이름
외에는 아무것도 남아 있지 않을 폐허가
된 모습을 상상하여 화폭에 옮겼다.

그랑 갈르리는 원래 루브르 본관을 뷜드리
궁전으로 연결하기 위하여 건축되었다.
1796년에 살롱전에 소개된 이 작품은
평론가들과 관중들로부터 극찬을 받았다.

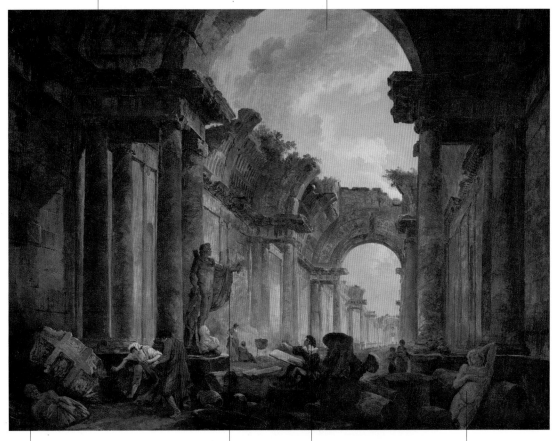

▲ 위베르 로베르,
〈그랑 갈르리의 가상적 폐허〉,
1796년, 파리, 루브르 박물관

제노 황제
조각상의 파편
옆으로 미네르바
여신의 두상이
보인다.

라파엘로의 흉상은
〈벨베데레
아폴론신상〉의
발치에 아무렇게나
놓여 있다. 로베르는
로마에서 체류하던
동안 바티칸에
전시되어 있던 고대
아폴론신상을 직접
감상하며 연구할 수
있는 기회를
가졌다고 한다.

세월에 의해 무너져버린
폐허에는 소수의
예술작품밖에 남아 있지
않지만 젊은
예술가에게는 보고
배우기에 충분히기만
하다. 로베르는 젊은
화가의 모습에 소장품을
감독하며 루브르 박물관의
내부에서 생활하던 자신의
모습을 투영시키고 있는
듯해 보인다.

미켈란젤로의
〈죽어가는
노예〉상이
유적들 사이에서
뒹굴고 있다.

격조 높은 취향의 런던 귀족들로부터 격찬을 받았던 초상화 장르의 거장으로, 그의
작품은 고상한 필치와 고전주의적이며 균형 잡힌 구도가 특징이다.

조지 롬니

달턴 인 퍼니스(랭커셔),
1734년~켄달(웨스트멀랜드),
1802년

주요 거주지
런던

방문지
런던(1762~), 파리와
이탈리아(1773~1775)

대표작
조지아나, 그레빌
부인(1771~1772, 런던,
코톨드 인스티튜트), 그레이
백작(1784, 이튼, 이튼 대학교),
크리스토퍼 경과 스카이스
부인(1786, 슬리드미어,
스카이스 소장품), 앨브멀
백작부인과 아들(런던, 켄우드
하우스)

다른 예술가들과의 관계
런던의 최고 가문의
작품의뢰를 놓고 레이놀즈와
게인즈버러를 대상으로 평생
경쟁했다.

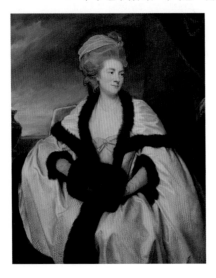

▶ 조지 롬니, 〈윌브라함 부틀
부인〉, 1781년, 에든버러,
스코틀랜드 내셔널 갤러리

롬니는 초상화 장르가 크게 번성하여 수많은 예술계의 거장들이 활동했던 18세기 영국에서 이 분야의 가장 격조 높은 화가 중 하나이다. 당시의 영국 미술사적 배경을 간단히 훑어보자면 1700년대 초까지도 영국의 회화는 이탈리아와 프랑스 출신의 화가를 비롯한 외국인들이 주역을 차지하고 있었으며 1720년대에 이르러서야 국립 미술원이 설립되었다. 초상화 작품은 영국 출신 화가들에게 주요한 생존수단이 되었는데, 이는 영국의 귀족들이 각 가문이 소유하는 영토의 규모와 부의 가치에 부응하는 회화 작품을 지방에 지은 호화로운 별장에 전시하는 것이 유행되면서 자연풍경을 배경으로 그린 가족 초상화를 다량으로 의뢰했기 때문이다. 이러한 분위기에서 롬니 또한 1762년에 런던으로 이주해온 후 자연스럽게 이 장르에 종사하게 되었다. 2년이 넘는 기간에 걸쳐 프랑스와 이탈리아 각지를 방문하면서 고대 조각상과 라파엘로, 미켈란젤로, 티치아노, 코레조의 작품을 실제로 보고 백여 점에 이르는 소묘화로 그리며 연구했다. 이러한 작품들로부터 영향을 받아 롬니는 고전적이며 균형 잡힌 절제미가 넘치는 인물들과 그에 어울리는 배경을 그리기 시작했으며, 사적인 삶의 단면에 기념비적인 웅장함을 가미했다. 로마에서 퓌슬리와 긴밀한 사이로 지내면서 그로부터 특히 드로잉 기법 면에서 많은 영향을 받았는데, 이는 에스킬로와 셰익스피어, 밀턴의 작품과 성경을 주제로 그린 삽화들에 잘 나타나 있다. 역사화 장르의 작품들도 제작하기는 했으나 초상화가로서의 유명세에는 따르지 못했다.

해밀턴 부인은 이 초상화에서 율리시스에게 마법을 걸었던 마녀 키르케의 모습으로 그려졌다. 실제로 그녀는 남자들이 한눈에 반할 만큼 매력적이었기 때문에 화가가 이 비유를 선택했다고 전해진다.

띄엄띄엄 자리한 굵은 붓놀림은 마치 습작인 것처럼 보이게 만든다. 이러한 자연주의적인 요소는 작가가 1800년대 회화를 미리 예견하고 있는 느낌을 준다.

▲ 조지 롬니, 〈키르케로 분장한 해밀턴 부인〉, 1782년경, 런던, 테이트 갤러리

해밀턴 부인(1765~1815)은 하층민 출신으로 런던 귀족남성들의 연인이 되어 유명해졌다. 워릭 백작의 아들 찰스 그레빌은 페딩턴 그린의 별장에 그녀가 거주하도록 했으며 화가를 시켜서 1782년부터 초상화를 그리도록 했다.

해밀턴 부인은 그레빌의 삼촌인 윌리엄 해밀턴 경의 소개로 나폴리 왕궁에 소개되었다. 루크레티아, 헤베, 유노 등 고대신화의 인물로 분장한 그녀의 초상화는 널리 알려졌는데, 안젤리카 카우프만이나 벤저민 웨스트, 게빈 해밀턴, 빌헬름 티슈바인을 비롯하여 다수의 화가들이 그녀의 모습을 담은 작품을 제작했다.

루카 조르다노의 맥을 이어 1700년대 전반, 나폴리 화파의 대표적인 화가였다. 그의 작품 세계는 고전주의적인 균형과 절제미, 강한 빛의 효과로 특징지어진다.

프란체스코 솔리메나

카날레 디 세리노(아벨리노), 1657년~바라(나폴리), 1747년

주요 거주지
나폴리

대표작
신전에서 쫓겨나는 헬리오도루스(1725, 나폴리, 제수 누오보 교회), 산 필리포 네리 예배당 프레스코 (1727~1730, 나폴리, 제롤라미니 교회), 부르봉 왕조의 카를로스 3세 의뢰 작품: 카를로스 3세의 가에타전 승리(카세르타 왕궁), 마달로니 대공, 마르치오 카라파의 초상(나폴리, 카포디몬테 미술관)

다른 예술가들과의 관계
나폴리에 이탈리아 남부에서 가장 저명한 회화 아카데미를 창설하여, 나폴리를 미술계의 중심점으로 만듦으로써 데 무라와 자퀸토, 보니토와 같은 거장을 낳았다.

▶ 프란체스코 솔리메나,
〈자화상〉, 1730~1731년,
피렌체, 우피치 미술관

솔리메나는 나폴리에 소장되어 있던 란프랑코와 마티아 프레티의 작품과 피에트로 다 코로나의 바로크적 경향 및 밝은 색채, 특히 루카 조르다노의 화법을 깊이 연구했다. 1690년대에는 어두운 색채가 지배적인 마티아 프레티의 바로크적인 영향을 받아, 강렬한 키아로스쿠로 기법과 조형미가 두드러지는 〈파체 병원에서 성 요한네스가 일으킨 기적〉(1691)과 같은 작품을 그려냈으나, 그 이후로는 카를로 마라타의 고전주의에 심취했다. 시간이 지날수록 화가로서의 명성이 높아져 1700년대 무렵에는 주요 인사들로부터 수많은 의뢰를 받았다. 스파다 추기경이 나폴리의 산타마리아 돈날비나 교회를 장식하기 위해 요청한 그림들에는 솔리메나가 추구하던 새로운 고전주의적 화법이 잘 나타나 있다. 로마를 잠시 방문한 동안 아르카디아풍의 문학과 시상에 빠져들었으며, 나폴리에서 활동하던 이성주의를 추구하는 진보적인 문화인들과 친밀하게 지냈다. 1709년에 그는 나폴리에 위치한 산도메니코 마조레 대성당의 성구 보관실에 천정화를 그렸는데, 이 작품은 18세기 중엽이 넘어설 때까지 나폴리에서 활동하던 화가들에게 본이 되었다. 국제적으로 유명해진 화가는 오스트리아와 바이에른의 왕족들로부터 초청을 받아 수많은 예배당과 저택, 궁전에 회화와 공식 초상화를 그렸다. 1740년대부터 나폴리 왕으로 즉위한 부르봉 왕조의 카를로스를 위하여, 초기작에서 선보였던 마티아 프레티와 루카 조르다노의 화풍을 연상시키는 강렬한 색채와 조명이 주를 이루는 바로크적 회화를 다시 제작했다.

불카누스와 결혼한 미의 여신 베누스는 구름으로
만들어진 옥좌에 앉아 있고 쿠피도는 그 옆에서
깃털장식이 달린 투구를 받치고 있다. 몸을 많이 드러내는
옷을 입은 여신은 남편의 모습을 내려다보고 있다.

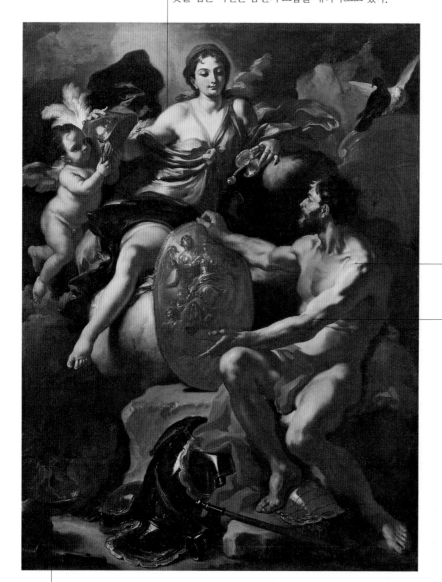

불카누스는 '화산'이라는
단어의 어원이 되는
지하의 불을 다스리는
신이자 신들의
대장장이이다.
베르길리우스의 서사시
『아이네이스』에 따르면
베누스는 불카누스에게
라틴족에 맞서 전쟁에
나서는 아들 아이네이스를
위하여 무기와 갑옷을
만들어줄 것을
부탁했다고 한다.

황금방패는 바닥에 놓인
갑옷과 같이 왼쪽으로부터
비춰지는 빛을 반사하고
있다. 솔리메나는 금속의
표면과 넓은 그림자로
표현된 조각상과 같은
불카누스의 인체를 활력
있고 강한 붓놀림으로
그려내고 있다.

그림의 하단에는 용광로가 있는
동굴에서 쇠망치를 들고 모루를
놓고 작업 중인 불카누스 신을
보조하는 키클롭스들이 보인다.

▲ 프란체스코 솔리메나, 〈불카누스
대장간의 베누스〉, 1704년,
로스앤젤레스, 폴 게티 미술관

주스티니아니 가의 의뢰로 제노바의
대공 궁전의 의회실을 장식하기 위해
제작된 대규모의 세 작품 중 하나의
초안이다. 위 세 작품은 1777년 화재로
모두 소실되었다.

이 작품의 주제는
제노바의 키오스 섬
지배에 대항하여
일어난 터키인들의
반란을 평정하는 데
크게 기여한
주스티니아니 가문의
공헌이다. 터키군의
사령관은 대학살이
일어나는 광경을 닫집
아래 앉아 지켜보며
명령을 내리고 있다.

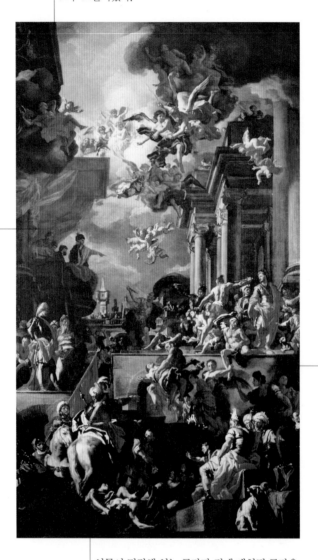

에게 해 남부에 위치한
키오스 섬은
14세기부터 제노바의
선주협회
'마오나'로부터
실질적인 지배를 받기
시작했는데, 회원들의
일부는 원래의 성을
주스티니아니로
개칭했다. 이들은
제노바와 베네치아,
터키 사이에서 벌어진
에게 해의 전쟁에
참여했으며 결국은
터키에 패하여 매년
공물을 바쳐야 할
상황에 처하기도
했지만 1566년에 다시
전쟁에서 승리하여
해상무역의 주도권을
되찾았다.

▲ 프란체스코 솔리메나, 〈주스티니아니
아 시오의 대학살〉, 1710~1715년,
나폴리, 카포디몬테 미술관

인물이 밀집해 있는 공간과 적게 배치된 공간을
적절히 조화시켜 이루어낸 뛰어난 구도는 이
작품의 제작 바로 이전인 1709년에 완성한
나폴리의 산 도메니코 마조레 대성당, 성구
보관실에 그려진 천정화의 화풍과 매우 흡사하다.

로마에서 경건하고 웅장한 회화 작품의 제작에 종사했다. 그가 남긴 제단화나 초상화, 누드화는 장르를 불문하고 흰색과 분홍색, 회색을 사용한 감성적이며 고상한 색채가 주를 이룬다.

피에르 쉬블레라

툴루즈를 거쳐 파리에서 미술교육을 받았으며 1727년에 〈청동 뱀〉(님 미술관)으로 로마상을 수상하여 1728년에 이탈리아로 이주했다. 로마에서 제작한 작품들은 시간이 지날수록 점점 더 자신감 있는 소묘와 흰색 및 분홍색을 이용한 섬세한 색채의 유희, 그리고 무엇보다도 완벽한 인체의 표현이 눈에 띄는 화법의 발전 과정을 단계별로 확인할 수 있게 해준다. 쉬블레라는 탁월한 재능을 널리 인정받아 프랑스로 돌아가지 않을 것을 결심했고 1740년에는 산 루카 아카데미의 일원으로 임명되기도 했다. 그의 작품은 로마의 성직자들로부터 극찬을 받으며 많은 그림 제작을 요청받았는데, 그중에서도 1743년에 산 피에트로 대성당을 위하여 그린 〈성 바실리우스의 미사〉는 1748년에 모자이크로 제작되는 의식을 거쳐 프랑스 출신 화가로서는 가장 영예로운 대접을 받았다. 쉬블레라는 소규모와 대규모의 캔버스에 자신의 재능을 담아냈다. 〈베네딕투스 14세〉(1740, 샹티이, 콩데 미술관)와 〈바티스티나 베르나스카 대수녀원장〉(몽펠리에, 파브르 미술관) 등의 초상화에서는 고상하고 훌륭한 화술을 선보였는가 하면 〈그리스도의 십자가형〉(1744, 밀라노, 브레라 미술관)이나 〈성 베네딕투스의 기적〉(1744, 로마, 산타 프란체스카 교회) 등의 대형 제단화에서는 아름답고 우아한 색채의 향연을 뛰어난 기법으로 표현했다. 후기작에서는 필리프 드 샹파뉴의 화풍을 떠오르게 하는 단조로운 색채를 사용했다.

생 질르 뒤 가르,
1699년~로마, 1749년

주요 거주지
로마

방문지
파리(1726), 로마(1728~1749)

대표작
앤 클리포드 부인, 백작부인 마호니(칸, 미술박물관), 성 바실리우스의 미사(1743~1747, 로마, 산타 마리아 델리 안젤리 대성당)

다른 예술가들과의 관계
사키와 마라타로 대표되는 로마의 고전주의 화파로부터 깊은 영향을 받았다. 로마에서 저명한 바이올린 연주가, 티발디의 딸이자 세밀화 화가였던 마리아 펠리체 티발디(1707~1770)와 결혼했다.

◀ 피에르 쉬블레라, 〈망자들의 영혼을 배로 인도하는 카론〉, 1735~1740년, 파리, 루브르 박물관

이 작품은 당시 대중들로부터 큰 호응을
얻어 쉬블레라 자신과 작업실의 보조
화가들과 부인 마리아 펠리체 티발디까지
동원되어 소형으로 다시 제작해야 하는
지경에 이르렀다고 전해진다.

화폭에는 배경에 전시된 은과 동으로
만들어진 장식품과 바닥에 놓인
식기류와 바구니부터 식탁 위에 차려진
음식물 등 다수의 수려한 정물화가
삽입되어 있다.

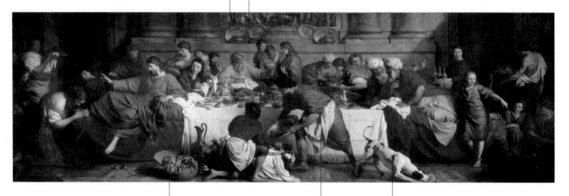

폭이 7미터가 넘는 이 거대한
작품은 로마에서 공식적으로
인정을 받았던 화가의 명성을 다시
한 번 확인시켜주고 있다.
아스티에 위치한 산타마리아
누오바 교회의 식당에 걸기 위해
제작되었지만 목적지로 이송되기
전에 로마에 전시된 바 있다.

이 작품은 자신감 있는
소묘와 세련된 색조,
엄격한 형태적 절제
속에서도 손에 느껴지는
자연주의적 감성 등
쉬블레라가 도달했던
예술적 완성도를 한눈에
보여주고 있다.

흰색의 다양하고 훌륭한
표현으로 유명했던 작가는
이 작품에서 개의
털가죽과 마직 식탁보,
시종들의 앞치마와 두
인물의 터번에 이르기까지
그 역량을 마음껏 발휘할
수 있는 기회로 삼았다.

▲ 피에르 쉬블레라, 〈시몬가의 향연〉,
 1737년, 파리, 루브르 박물관

▶ 피에르 쉬블레라, 〈화가의 작업실〉,
 1747~1749년, 빈, 조형미술 아카데미

쉬블레라는 화폭에 전시해놓은 자신의 작품을 통해 일종의
영상화된 자서전을 창조했다. 이는 화가에 의해 제작된 작품에 대한
정확한 목록을 제공해주며 다양한 주제로 그려진 수많은 그림들을
통해 그의 폭넓은 예술세계를 한눈에 파악할 수 있도록 해준다.

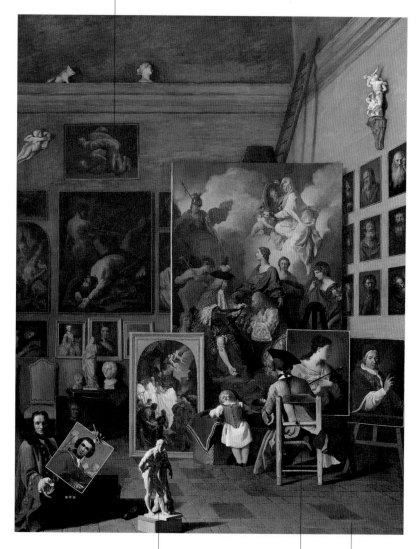

화가의 작업실에 자리 잡고 있는
잠볼로냐의 〈에르콜레 파르네세〉와
〈강탈당하는 사비니 여인들〉이나
그 외의 조각상들을 통해
쉬블레라가 참고했던 자료와
영감을 얻은 대상을 확인할 수 있다.

화가는 작업실에서
작업 중인 뒷모습과
왼편에 자화상을
내보이고 있는 두
모습으로 자신을
나타냈다.

이 작품의
뒷면에는
데생도구를 입술
사이에 물고 작업
중인 자신의 모습을
그려놓았다.

이탈리아 화가들만이 지닐 수 있는 역량이 절정에 도달했음을 대표적으로 보여주는 화가이다. 무한한 상상력과 색채를 사용하여 인물과 구름, 온갖 종류의 동물을 밝게 빛나는 하늘에 펼쳐놓았다.

잠바티스타 티에폴로

베네치아, 1696년~마드리드, 1770년

주요 거주지
베네치아

방문지
우디네(1726~1730),
밀라노(1731~1740),
뷔르츠부르크(1750~1753),
마드리드(1762~1770)

대표작
안토니우스와 클레오파트라의
향연(1746~1747, 베네치아,
라비아 궁전), 아폴론과 4대
대륙(1750~1753, 계단 홀
천장화, 뷔르츠부르크 궁전),
스페인의 영광(1764, 마드리드
왕궁, 정전)

다른 예술가들과의 관계
세바스티아노 리치의 밝은
명도와 베로네세의 광도 높은
화풍으로부터 큰 영향을
받았으며, 캔버스나 벽화에
흰색으로 바탕색을 칠하여
빛을 투과시키는 1500년대
회화기법을 사용했다.

티에폴로는 작품 활동 초기에 베네치아 화파의 고유한 테너브리즘에 따른 강한 명암의 대비와 어두운 색조를 사용했다. 1722년에 그는 산 스타에 교회를 위해 '열두 사도' 연작 중 하나인 〈성 바르톨로메우스의 순교〉를 피아체타와 마치 경쟁을 겨루듯 제작했다. 뒤이어 후기 바로크 양식의 우아하고 기교가 넘치는 피토니에 근접하는 화풍으로부터 벗어나, 좀더 넓고 웅장한 구도가 사용된 작품을 페라라 출신의 콰드라투라 전문가인 지롤라모 멩고치 콜론나와 공동으로 그리기 시작했다. 둘은 베네치아와 베네토 지방에서 진행된 대규모 회화장식 사업의 거의 전체를 함께 완성했다. 1930년대에는 베네치아에서 쉴 새 없이 활발한 활동을 벌였는데 그중에는 어마어마한 규모의 회화장식도 포함되어 있었다. 티에폴로는 이를 통해 누구하고도 비교할 수 없을 만큼 뛰어난 자신의 프레스코 화가로서의 재능을 마음껏 발휘하였다. 1740년 밀라노에서 클레리치 궁전 내 화랑의 천장에 눈부신 색채가 돋보이는 걸작을 완성했고 1750년에는 뷔르츠부르크 궁전으로 초정되어 그곳에서 세기적인 이

▶ 잠바티스타 티에폴로,
〈안토니우스와
클레오파트라의 향연〉,
1746~1747년, 부분,
베네치아, 라비아 궁전

탈리아 회화의 절정을 보여주는 명작들을 탄생시켰다. 1762년에 부르봉 왕조의 카를로스 3세로부터 부름을 받고 마드리드로 건너가 독창적인 구도와 탁월한 세부 묘사가 가득한, 그의 고매한 명성에 부응하는 수려한 축제와 향연의 장면을 재현해냈다. 다수의 작품을 탄생시킨 화가로서의 생애를 마감한 그의 마지막 작품은 아란후에스에 위치한 산 파스쿠알레 바빌론 교회를 위한 총 7점의 제단화였다. 이 작품들은 그로부터 5년 후 화가가 사망하자 당시 폭발적으로 유행하게 된 신고전주의 양식의 다른 그림들로 대체되었다.

이 수려한 일련의 프레스코는 후원자
아퀼레이아 디오니시오 돌핀의
요청으로 우디네의 대주교 궁전을
장식하기 위해 제작되었다.

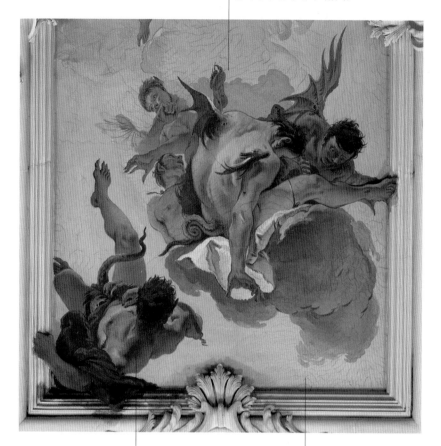

반역천사들은
낙원으로부터 추방되어
지옥으로 추락하고 있는데
그들 중 하나는 화폭에서
벗어나 실재하는
현실세계로 뛰어들고 있는
것처럼 보인다.

이 걸작은 화가의 초기작
중 하나로서 복합적으로
조화된 구도적 요소와
강렬한 조명이 돋보이는
색채의 배합적인 면에서
파올로 베루네세의 영향이
뚜렷하게 나타나 있다.

▲ 잠바티스타 티에폴로,
〈낙원으로부터 추방되는 천사들〉,
1726년, 우디네, 대주교 궁전

옥좌의 양옆으로 예술의 신
아폴론과 지혜의 여신 아테네의
조각상이 배치되어 있다.

명예의 트럼펫을 손에 쥔 어린
소녀의 부축을 받고 있는 장님은
호메로스로서 시를 대표한다.

이 작품은 작센의 선제후이자
폴란드의 국왕인 아우구스트
3세 치하의 영향력 있던
장관인 브뤼헬 백작에게
선사하기 위하여 1743년에
프란체스코 알가로티가
의뢰한 것이다.

의인화된
회화와 조각,
건축은 황제
앞에서 무릎을
꿇고 있다.

배경에는 팔라디오식의
아치 외에도 작센
공국의 수도로서 새로운
로마를 지향하여 건설된
도시, 드레스덴의
브뤼헬 궁전의 정면
외관이 그려져 있다.

▲ 잠바티스타 티에폴로, 〈아우구스트에게
 예술가들을 소개하는 후원자〉, 1745년경,
 상트페테르부르크, 에르미타슈 미술관

소규모의 화폭에 그려야
했던 화가는 인물의 심리적
묘사에 치중했다.

티에폴로가 종종 초상화 장르에
열중했던 것은 사실이지만 이 작품은
초상화 분야에 속하지 않는다.

▲ 잠바티스타 티에폴로,
〈여인과 앵무새〉, 1760~1761년,
옥스퍼드, 애슈몰린 미술관

티치아노의 관능미가
넘치는 '반신상'과
로살바 카리에라의
파스텔화는 이러한
인물화의 선구자적인
역할을 했다.

앵무새는 지나치리만큼
수다스러움을 상징하는데
이 그림에서는 인물의 성격을
은유적으로 표현하고 있거나 혹은
단순히 사회적 신분을 표시하는
역할을 하고 있는 듯하다.

이미 신고전주의의 새로운 물결이 밀려온 1700년대에 베네치아의 전통화파를 대표하는 마지막 인물이다. 그의 작품 세계는 새로운 세기를 향해가는 과정을 때로는 향수에 젖어 때로는 풍자적인 어조로 그려내고 있다.

잔도메니코 티에폴로

베네치아, 1727년~1804년

주요 거주지
베네치아

방문지
뷔르츠부르크(1750~1753),
부친과 동생 로렌초와 함께
마드리드 체류(1762~1770)

대표작
판탈로네와 콜롬비나,
차를라타노의 미뉴에트
(1756, 바르셀로나, 카탈루냐
미술박물관), 텃밭에서의 산책,
궁중 미뉴에트, 곡예사들의
거처, 풀치넬라의 무대
(1791~1797, 베네치아, 카
레초니코 궁전)

다른 예술가들과의 관계
동생 로렌초 티에폴로
(1736~1776)와 함께 부친을
도와 공동작업을 했다. 때문에
우디니의 시립 박물관에 있는
〈회의장〉과 같이 누구의
작품인지 정확하게
판단하기가 난해한 경우가
발생하기도 한다.

부친으로부터 교육을 받아 구도나 색채에 있어서 매우 흡사한 면을 보였지만 베네치아에 위치한 산 파올로 교회 내 크로치피시오 예배당을 위해 1747~1749년에 제작한 〈십자가의 길〉에서 볼 수 있듯이 이미 초기작에서부터 자신만의 개성을 나타내었다. 잔도메니코는 뷔르츠부르크에서 성숙하고 독립적인 화가로 재탄생하게 되는데, 그는 그곳에서 〈입법 황제 유스티니아누스〉, 〈기독교 유포자 콘스탄티누스〉, 〈테오도시우스 황제를 물리치는 성 암브로시우스〉를 그렸다. 화가로서 그의 생애 중 독창적인 재능을 마음껏 발휘할 수 있는 계기를 마련해준 작품은 1757년에 비첸차의 발마나라 아이 나니 저택에 그의 아버지, 잠바티스타 티에폴로와 함께 제작한 일련의 프레스코 벽화였다. 이 벽화들에는 지극히 자유로운 내용의 표현과 날카로운 사실주의적 시각, 풍자적인 분위기가 특징인 일상생활의 모습들이 부드러운 색조로 묘사되어 있다. 1759년에는 우디네에서 또 다시 부친과 공동으로 작업했으며, 이후에도 둘은 1761~1762년 동안 스트라의 피사니 저택과 1761년에 베네치아의 산 조반니 에반젤리스타 협회에서 함께 작업했다. 놀라운 창작성과 해학성이 돋보이는 400여 점의 소묘로 구성된 연작 '아이들을 위한 놀이'는 현재 여러 곳으로 흩어져 소장되어 있다. 코메디아 델라르테의 주요 등장인물 중 하나인 풀치넬라의 삶과 모험을 주제로 피카레스크 장르를 예견하는 이 작품들은 모든 종류의 관습을 웃음거리로 만들었다. 그는 1744년부터 시작한 판화 작업에서도 탁월한 재능을 보였는데, 잠바티스타의 회화 작품이나 자신의 창작품을 판화로 제작했다. 연작 '이집트로의 피신'은 25점의 판화로 구성되어 있으며 1700년대 판화 장르에서 가장 훌륭한 명작으로 인정받고 있다.

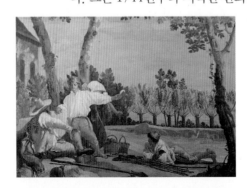

▶ 잔도메니코 티에폴로,
〈농부들의 휴식〉, 1757년,
비첸차, 발마나라 궁전

이 작품은 원래 파도바와 비첸차 사이에 위치한 치아니고가의 저택에 위치해 있던 벽화였는데 그곳의 여러 실내 공간들에 작가는 특유의 조소어린 장면들을 벽화로 제작했다.

동일한 흰색의 의상을 입고 풀치넬라로 분장한 화폭 속의 인물들은 마치 무대 위에 선 듯 보인다. 매부리코가 달린 가면은 코메디아 델라르테 공연에서 배우들이 착용하던 것을 그대로 묘사하고 있다.

▲ 잔도메니코 티에폴로,
〈그네 타는 풀치넬라〉, 1791년,
베네치아, 카 레초니코 궁전

해학적이면서도 우수에 찬 인물인 풀치넬라는 코메디아 델라르테 가면극에서 관중들로부터 가장 큰 인기를 끌었던 배역 중의 하나였다.

이 작품은 잔도메니코가 미라노 부근의 차니아고에
위치한 티에폴로 가의 자택에 그렸던 프레스코 벽화
중 가장 유명한 장면으로서 1907년에 그곳으로부터
분리되어 카 레초니코 궁전으로 옮겨졌다.

배경에 보이는 형이상학적인
풍경은 군중들의 초조함과
기다림을 더욱
고조시키고 있다.

▲ 잔도메니코 티에폴로,
 〈새로운 세계〉, 1791년,
 베네치아, 카 레초니코 궁전

의자 위로 올라선 흥행사는 마법의 등을 밝히고
있다. 얼마 남지 않은 세상의 종말에 대한 군중의
인식이 강하게 느껴지는데 실제로 베네치아는
이로부터 6년 후 독립성을 상실하게 된다.

멀리 떨어진 이국적인 나라의 풍경과 사람들의
모습을 보여주는 일종의 '망원경'으로
믿겨지던 마법의 등에 장착된 렌즈를 통해
이를 보려는 관객들이 줄을 지어 서 있다.

화폭 속에 그려진 인물은 뒷모습만 보일 뿐,
아무도 얼굴을 드러내 보이지 않도록 교묘하게
설정된 각도로 그려져, 실존인물일수도 있는
구경꾼들의 정체를 알아볼 수 없게 묘사되었다.

티에폴로가 남긴 저택의 프레스코 벽화는
고야의 '귀머거리의 집'과 같이 화가 자신들이
거처하던 곳을 장식하기 위해 제작한, 매우
드물게 찾아볼 수 있는 작품이다.

귀족과 하층민의 사회를 오가며 톡 쏘거나 심술궂은 내용의 풍속화를 그려 유명했던 화가이다. 최근에 들어서야 그 진가를 평가받아 1700년대 유럽 회화의 주요인물로 대두되었다.

가스파레 트라베르시

나폴리, 1722년경~로마, 1770년

주요 거주지
나폴리, 로마(1752~)

대표작
나이 든 걸인(1752경, 나르본, 미술과 역사박물관),
난투(1753~1754, 나폴리, 산마르티노 국립 미술관),
청원(1755, 뉴욕, 메트로폴리탄 미술관)

다른 예술가들과의 관계
재치가 넘치는 풍속화 작품들은 나폴리의 솔리메나 화실에서 함께 교육을 받은 주세페 보니토(1707~1789)의 작품으로 오인되곤 했다.

나폴리에 있던 솔리메나의 화실에서 공부하며 스승으로부터 진한 농도의 색조와 강한 명암의 대비 기법을 배웠다. 나폴리의 산타마리아 델라 이우토 교회를 위하여 1749년에 제작한 초기작에서도 나폴리 및 카라치 화파의 자연주의 전통을 재해석하고 있음이 확연히 나타난다. 로마로 이주하여 1752년에 산 크리소고노 교회의 카르멜회 수도사들의 요청으로 총 6점으로 구성된 연작 '성경 속 장면들'을 그렸는데, 현재 산 파올로 푸오리 레무라 성당에 소장되어 있다. 1753년에는 이전에 나폴리에서 알게 되어 몇 점의 초상화도 제작했던 라파엘레 디 루구냐노 신부의 의뢰로, 파르마 인근의 카스텔라르콰토에 위치한 산타마리아 디몬테 올리베토 교회 내부를 장식했는데, 현재 이 작품들은 파르마 대성당과 보르고타로의 산 로코 교회, 카스텔라르콰토 대성당 박물관에 뿔뿔이 흩어져 있다. 또한 같은 시기에 서민들과 부르주아 계층의 일상을 주제로 현실적인 삶을 예리하게 관찰하여 화폭으로 옮겨놓은 작품들을 다수 제작했다. 그 대표작으로 〈수유〉(로마, 개인 소장)와 〈앉은 자세의 인물 초상〉(파리, 루브르 박물관)을 들 수 있다. 화가는 〈술에 취한 노파〉(밀라노, 브레라 미술관)에 잘 나타난 것처럼 실존 인물을 모델로 정밀하게 분석하여 완벽하게 닮은 모습을 화폭에 재현했으며 〈음악교습〉이나 〈미술교습〉(켄자스 시티, 넬슨 앳킨스 미술관)에서처럼 상류층의 응접실에서 일어나는 세속적 문화에 대해 신랄하게 비판하기도 했다. 그의 작품 세계는 18세기 중엽 이탈리아의 생활과 관습, 회화적 특성을 설명해주는 중대한 의미를 지니는 사적 자료이다.

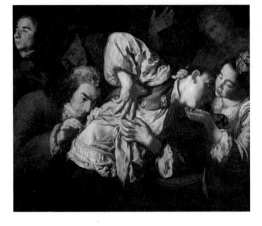

▶ 가스파레 트라베르시,
〈부상당한 사람〉,
1755~1756년, 베네치아,
아카데미아 미술관

트라베르시는 가난 혹은 호화로운
세계를 오가면서 그들의 일상을 인정
없이 차가운 눈으로 분석하여 묘사했다.
이는 마치 나폴리 전통희극을 회화로
옮겨놓은 듯한 느낌을 준다.

멍한 눈빛으로 데생 중인 화가는
그림을 그리는 것보다 아름다운
여인에게 더 많은 관심을 보이고
있지만 여인은 그와 반대로 무관심한
눈길로 먼 곳을 바라보고 있다.

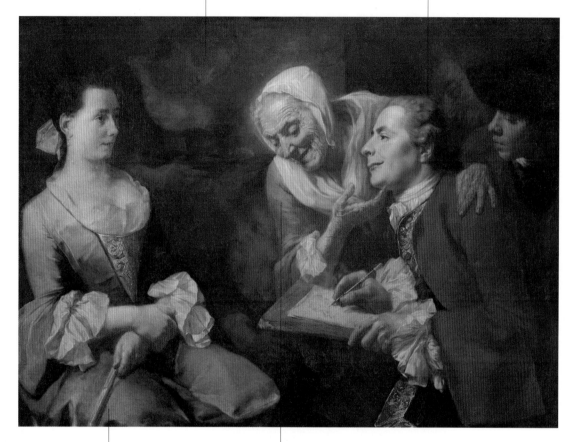

이 그림은 역시 파리의 루브르
박물관에 소장되어 있는
〈난투〉라는 작품과 한 쌍을
이루는데, 도덕적인 교훈이
내포되어 있기는 하지만 명확한
주제를 담고 있지는 않다.
아마도 동시대의 연극계로부터
영감을 받아 제작된 듯하다.

얼굴에 주름이 가득한
노파는 뚜쟁이의 역할을
하고 있는 것으로 보인다.
이러한 인물은 리베라 이후
1600년대 나폴리 회화에서
고정적으로 등장하곤 했다.

▲ 가스파레 트라베르시,
　〈앉은 자세의 인물 초상〉,
　1754년, 파리, 루브르 박물관

네덜란드 회화가 맞았던 황금기의 위대한 전통은 18세기에 암스테르담의 부르주아 계층이 선호하던 유행과 관습을 주시하여 이를 작품화 했던 화가, 코르넬리스 트로스트를 통해 이어졌다.

코르넬리스 트로스트

암스테르담, 1696년~1750년

주요 거주지
암스테르담

대표작
교회 부속 고아원의
책임자들(1729, 암스테르담,
국립 미술관), 하프시코드
주위의 가족 단체 초상
(1739, 암스테르담, 국립 미술관),
낭비하는 여인
(1741, 암스테르담, 국립 미술관)

다른 예술가들과의 관계
저명했던 초상화가 아놀드
보넨의 수하에서 제자생활을
했다.

1724년에 화가로서 공인받았던 트로스트는 곧 암스테르담 귀족들의 사교계에서 중대한 역할을 맡게 되었으며 임종하기 전까지 이 도시를 단 한 번도 떠나지 않았다. 그는 주로 부유한 부르주아 계층의 초상화나 희극적인 풍자화, 소규모의 군상화, 연극을 주제로 그림을 그렸다. 연극은 그의 전 작품 생애에 있어 영감을 불어 넣어주는 중요한 역할을 했다. 트로스트는 잠시 연극배우로 직접 활동한 경험도 있었으며 연극계의 여인과 결혼했다. 연극 작품은 그의 그림에 주제로서 자주 등장했으며 특히 화가는 배우로 직접 몸을 담은 적이 있는 희극 작품을 선호했다. 〈얀 클라스와 고드프로이의 발각과 호프만 울리크를 쫓아내는 시종〉(1738, 헤이그, 마우리츠호이스 왕립 미술관) 등과 같은 작품에서 확인할 수 있듯이 트로스트가 연극작품을 주제로 그린 그림은 그 어느 하나도 연극무대가 배경으로 사용되고 있지 않고, 집의 내부나 길거리, 술집 등에서 일어나는 상황처럼 묘사되었다. 초상화가로서 그는 각 인물의 특징을 매우 생동감 있게 표현했다. 개인이나 공공기관으로부터 의뢰를 받아 도시 내 주요 단체장들의 군상 초상을 제작하면서 1600년대 이곳에서 크게 발전했던 이 장르의 회화에 대한 맥을 이었다. 자유로운 붓놀림과 선명한 색조가 특징적인 화풍을 개발했는데, 대부분의 경우 좀더 가벼운 분위기를 낼 뿐 아니라 빠른 속도로 제작할 수 있도록 물감과 파스텔을 혼용했다.

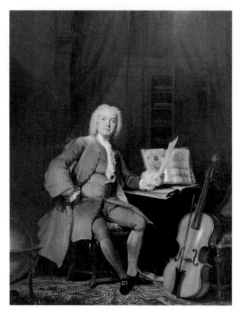

▶ 코르넬리스 트로스트,
〈반 데르 마르쉬 가의 전속
음악가 초상〉, 1736년,
암스테르담, 국립 미술관

화가는 이 작품에서 화폭의 중앙에 초점을 두고 이를 중심으로 완벽한 좌우대칭을 이루는 전통적인 구도를 사용했다.

도심의 건축물들과 나무, 하늘은 마치 연극무대의 배경화를 연상시키며 배치되어 있는데, 이 풍경은 화가가 익히 알고 있던 연극의 한 장면에 사용된 배경의 그림으로부터 영향을 받았으리라고 추측된다.

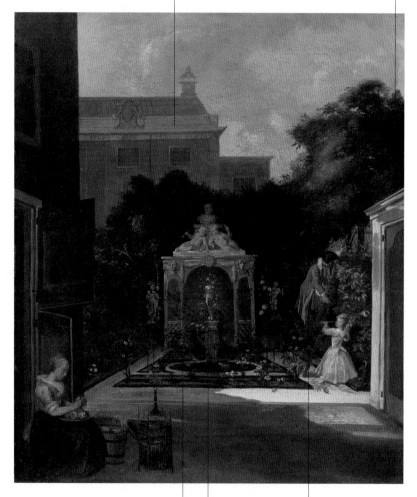

▲ 코르넬리스 트로스트, 〈도심 속 정원〉, 1743년경, 암스테르담, 국립 미술관

대부분의 도심 속 정원에는 일종의 정자나 어린이용 '놀이집'이 있었는데 이 경우에는 고전주의 양식의 조각상과 각각 회화와 시문학을 상징하는 붓과 펜을 든 두 아기 천사로 장식되어 있다.

중앙의 조각상은 구체 위에 서서 중심을 잡고 있는 행운의 여신이다.

트로스트는 당시 암스테르담의 귀족들이 거처하던 도심 속 저택에서 흔히 접할 수 있던 담으로 둘러싸인 정원에서 한적한 하루를 보내는 아버지와 딸, 양배추를 다듬는 하녀의 모습을 화폭에 담았다.

근대적 관점에서의 풍경화를 창시한 화가이다. 그가 제작한 외광 회화에는 원근법과 자연풍경을 살리는 효과를 완벽하게 사용하여 빛의 구조로 이루어진 자연을 색의 파편을 모아 재조합시키고 있다.

피에르 앙리 드 발랑시엔

툴루즈, 1750년~파리, 1819년

주요 거주지
파리

방문지
이탈리아(1769), 파리(1771), 이탈리아(1777), 로마(1778~1785), 나폴리, 시칠리아, 스트롬볼리, 폼페이, 패스툼(1779)

대표작
퀴리날레 위 하늘의 연구 (파리, 루브르 박물관), 로마, 햇빛에 노출된 지붕(파리, 루브르 박물관), 아그리젠토의 고대도시 (1787, 파리, 루브르 박물관)

다른 예술가들과의 관계
코로와 1800년대 프랑스의 풍경화가들뿐 아니라 인상주의 화가들과 세잔에게도 큰 영향을 미쳤다.

툴루즈에서 역사화가 장 바티스트 데스파의 밑에서 공부한 후 19세에 이탈리아를 처음으로 방문했으며 이곳에서 풍경화 장르에 지닌 소질을 발견했다. 그가 이탈리아에서 경험한 자연은 영국 출신 화가 토머스 존스에 있어서와 같이 고요하고 매혹적이며 신비주의나 숭고미, 낭만주의와는 거리가 먼 존재감을 안겨주었다. 그의 여행일지에 따르면 그는 이후 로마를 다시 찾을 때마다 이탈리아 내 각지를 여행했는데 특히 1779년에는 나폴리와 시칠리아, 스트롬볼리, 폼페이, 패스툼을 방문했다. 그의 작품 중 대다수를 차지하는 외광회화는 종이에 유화기법으로 제작되었는데, 동일한 장소를 각각 다른 시간대에 포착함으로써 빛의 효과와 그에 따라 분위기가 어떻게 변화하는지를 비교한 연작을 그리기도 했다. 대표적인 예로 〈로마, 햇빛에 노출된 지붕〉과 〈로마, 그늘진 지붕〉(파리, 루브르 박물관)을 들 수 있다. 파리로 돌아간 그는 교단에 서서 아카데미 미술계와 화가 지망생들을 상대로 풍경화 장르가 지니는 중요성을 알리는 데 주력했다.

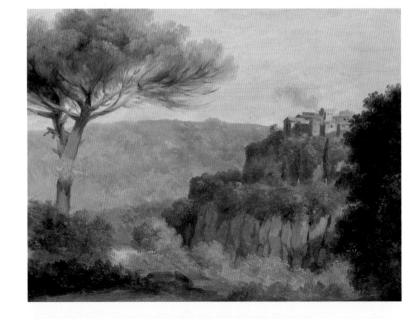

▶ 피에르 앙리 드 발랑시엔, 〈네미의 전경〉, 1782~1784년, 파리, 루브르 박물관

장대한 포플러는 사이프러스와 매우 흡사한 형태를 지니고 있는데 하늘 높이 솟은 이 나무들은 실제의 풍경을 상기시키기 위한 목적 외에 화면의 구도에 있어 중추적인 역할도 하고 있다.

여기에서 하늘은 형이상학적 의미를 지니는데 발랑시엔은 화폭에서 가장 먼저 하늘 부분을 채우고 그 색조에 맞추어 나머지 부분을 완성했다고 전해진다.

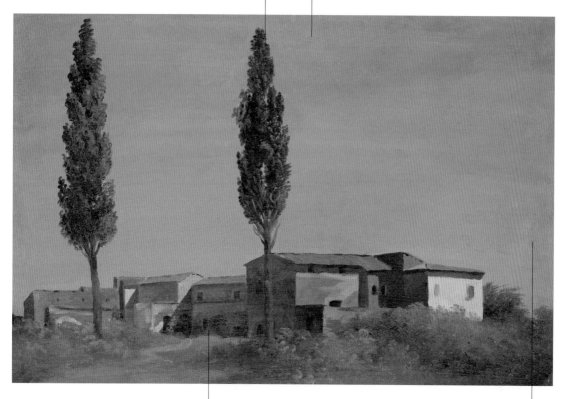

이 그림은 얼핏 자연 그대로의 풍경을 담아놓은 것처럼 보이지만 사실은 기하학적인 형태를 기본으로 삼고 포플러가 이루는 세로축과 가옥들이 이루는 가로축을 대비시켜 세심하게 만들어낸 구도를 지니고 있다.

발랑시엔의 노력에 의하여 1817년부터 아카데미에서는 풍경화 장르에도 로마상을 수여하기 시작했다. 그는 1800년에 그의 이론을 정리하여 『미술가들을 위한 원근법 실용서』를 출판했는데 이 서적은 신고전주의 풍경 화가들에게 주요 기본원리를 제공하는 지침서로 널리 사용되었다.

▲ 피에르 앙리 드 발랑시엔,
〈파르네세가 별장의 두 포플러 나무〉,
1778~1782년, 파리, 루브르 박물관

파리의 귀족들과 왕궁에서 인정받은 초상화가로서 독창적이고 명석한 자신의 예술세계에 대한 열정을 지녔다. 천재적인 재능으로 인하여 국제적인 명성을 얻었다.

엘리자베스 비제 르브룅

파리, 1755년~1842년

주요 거주지
파리

방문지
이탈리아(1789~1792),
빈(1792~1795),
상트페테르부르크(1795~
1801), 파리(1802~1805), 영국,
네덜란드, 스위스

대표작
마리 앙투아네트와 아이들의
초상(1787, 베르사유, 궁 국립
미술관), 편지를 접는
여인(1784, 톨레도, 미술박물관),
위베르 로베르의 초상(1788,
파리, 루브르 박물관), 딸과
자화상(1789, 파리, 루브르
박물관)

다른 예술가들과의 관계
시대를 초월하여 가장 거대한
규모의 화상이었던 장
바티스트 르브룅과 결혼하여
그의 도움으로 수많은 화파의
거장들로부터 가르침을 받는
기회를 가졌다.

▶ 엘리자베스 비제 르브룅,
〈자화상〉, 1800년,
상트페테르부르크,
에르미타슈 미술관

매우 일찍부터 미술에 천재적인 소질을 보였던 엘리자베스 비제 르브룅은 여성이라는 이유로 왕립 아카데미에 입학할 자격이 주어지지 않자 주로 독학으로 화법을 익혔다. 이름난 화상이었던 남편의 소개로 파리 귀족들의 사교계에 입문했으며 1778년에는 오스트리아 황제, 마리아 테레지아를 위하여 〈마리 앙투아네트의 초상〉(빈, 미술사 박물관)을 제작했다. 이 작품은 관중들로부터 큰 호응을 받았고 이를 계기로 왕비의 공식 초상화가로 임명되었다. 르브룅은 이때부터 약 십여 년간 삼십여 점에 이르는 초상을 완성했다. 베르사유 궁정에서 활동하면서 한층 더 성숙해진 화풍과 경험, 그리고 명성 덕분에 유럽 전역의 왕궁으로부터 초청을 받았고, 오랫동안 각국으로 이주하며 작업을 하였다. 프랑스 혁명 기간에는 외국으로 피신하여 정치적 상황이 안정되자마자 다시 귀국할 예정이었으나 이 망명생활은 12년간 계속 되었다. 그중 3년(1789~1792)을 이탈리아에서 보냈는데, 그동안 국제적인 상류 귀족계층의 초상화가로서의 명성이 다시 한 번 확인되었다. 나폴리 궁정에서 활동했으며 이후 빈과 상트페테르부르크의 왕궁에서도 그 유명세는 지속되어 타 초상화가들에 비해 경제적으로도 최상의 대우를 받았다. 1802년에 프랑스로 귀국한 후에도 스위스에서 초청을 받아 그 유명한 명작 〈코린나로 분장한 드 스탈 부인〉(1808, 제네바, 미술·역사박물관)을 남겼다. 말년에는 『나의 생애의 회고』(1835~1837)라는 회고록을 집필했다.

깃털장식이 달린 모자는 회색과 하늘색, 연보라색을 배치한
세련된 색채의 조화를 마무리하고 있으며 이는 다시 리본 장식과
모자의 넓은 테두리와 어우러지고 있다. 화가는 세부적인 표현을
통하여 자신의 뛰어난 회화기술을 마음껏 펼쳐 보이고, 각기 다른
재질의 사물에 다르게 반사되는 빛의 효과를 묘사했다.

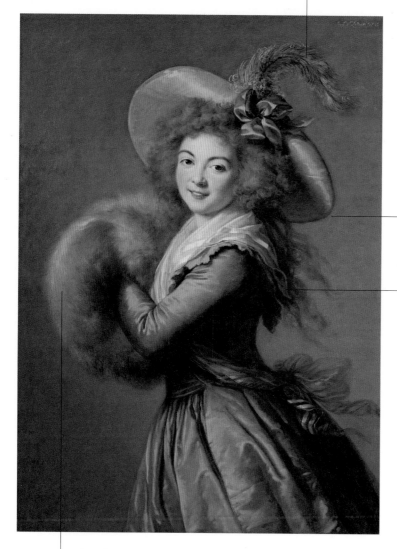

이 작품 속의 여인은
파리에서 활동하던
이탈리아 극단의 유명한
여배우였다. 화가는
프랑스 혁명으로 인하여
망명하기 바로 몇 해
전에 이 작품을 그렸다.

바람에 휘날리는 긴
머리카락은 모자의
깃털장식 및 숄의 리본과
동일한 색조와 움직임을
보인다. 이는 인물에게
역동감을 부여하여 마치
뛰어가고 있다가 그림의
왼편으로 사라지기 일보
직전에 관객 쪽을
바라보며 미소 짓는
모습이 포착된 것과 같은
느낌을 준다.

모피로 된 머프는 매우 부드럽고 가벼운
털 뭉치 같은 느낌을 주는데 주인공의
손을 따스하게 감싸고 있는 이 보송보송한
모피는 갈색과 밝은 황갈색을 사용하여
미세한 붓으로 세밀하게 표현되었다.

▲ 엘리자베스 비제 르브룅,
〈마드무아젤 레이몽〉, 1786년,
파리, 루브르 박물관

화폭 전체에 비제 르브룅의 여성스러운 감성이 넘치는
예술세계가 엿보인다. 모성애와 아이들의 사랑스러운
모습은 그녀의 딸을 주제로 그린 수많은 초상화를
비롯하여 그녀의 전 작품에 되풀이되어 묘사되었다.

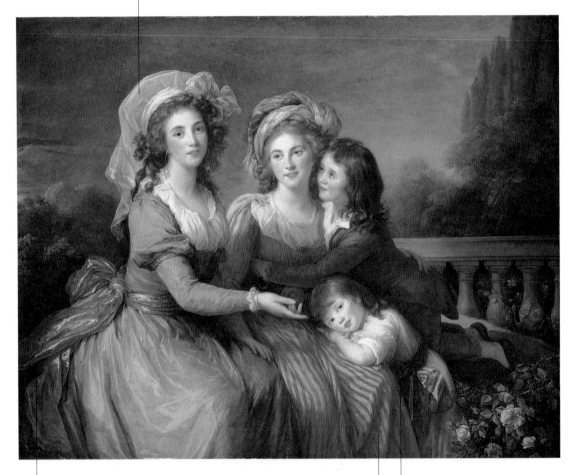

여인들의 의상에는 왼쪽의
금사로 된 두껍고 풍성한
장식 띠와 같이 가볍고
부드러운 필치로 자연광이
반사되어 광택이 나는
옷감을 표현했다.

관례적인 형식에서 벗어나 자유로운
자세를 취하고 있는 두 귀부인은
애정에 찬 시선으로 자랑스럽게
자신의 아이들을 보이고 있다.
고요한 분위기와 인물들의 부드러운
표정 및 자세가 담겨진 이 그림은
작품의 구상과 회화기술적인 면에서
19세기 회화를 선도하고 있다.

어머니의 무릎에 기대 있는
어린 아이의 모습은
부드러운 표정과 가볍고
자유로운 붓놀림으로
표현되었는데 이는 나중에
프랑스의 인상주의
회화에서 널리 사용되었다.

▲ 엘리자베스 비제 르브룅,
〈드 프제 후작부인과 자녀들과 함께인 루주
후작부인〉, 1787년, 워싱턴, 내셔널 갤러리

"와토는 나비와 같이 훨훨 날며 타오르는 사육제와 같다. 풍성한 빛 아래 펼쳐지는 생생하고 부드러운 장면은 현란한 무도장에 광기를 퍼뜨린다."(보들레르)

장 앙투안 와토

1702년에 파리로 이주하여 그림을 그리며 초기에는 근근이 살아갈 만큼의 생활비를 벌었다. 클로드 질로의 화랑에서 얼마간 작업하면서 연극 무대와 같은 배경의 사용을 익혔는데, 이러한 취향은 그의 작품 생애 전체에 걸쳐 나타나게 되었다. 왕립 아카데미에서의 수학 경험과 루벤스나 16세기 베네치아 화파의 작품 세계와의 만남은 그의 작품 세계를 한층 더 성장시키는 데 있어 결정적인 역할을 했다. 연극 공연을 열성적으로 관람했던 와토는 거기에서 등장인물과 배경에 대한 영감을 끊임없이 받았고 지속적인 소묘 습작을 통해 회화기법 및 화풍을 향상시켰다. 와토는 1715년 무렵에 이미 미술 애호가들과 예술품 수집가들 사이에서 이름이 나기 시작했다. 그중 부유한 은행가 피에르 크로자는 와토에게 거처를 마련해주고 몇몇 작품을 의뢰했을 뿐 아니라 파리에서 가장 귀족적인 지식인 계층에 그를 소개하기도 했다. 그의 작품에 대한 호평과 찬사가 수없이 쏟아졌음에도 불구하고 당국은 관심을 전혀 보이지 않았고 결국 인정도 받지 못했다. 와토는 1717년에 아카데미에서 '페트 갈랑트의 화가'로 지정되었다. 주로 목가적이며 꿈과 같은 분위기의 수목이 우거진 정원과 같은 야외에서 귀족들이 여흥을 즐기던 모습을 묘사하면서 음악가와 연극인들이 합류하여 쌍을 지은 연인들을 위하여 흥을 돋우는 장면들을 화폭에 담던 장르의 창시자로서 주목을 받았다.

그러나 와토의 명성은 아카데미 내에서 독창적인 장르를 개발한 이로서 인정받는 데 지나지 않았다. 그에 대한 부셰의 극찬에도 불구하고 와토를 프랑스 혁명으로 인해 영원히 사라진 세상을 묘사한 시인으로 추앙하며 그의 재능에 대하여 공식적으로 인정하기 시작한 것은 19세기 후반에 이르러서이다.

발랑시엔, 1684년~노장쉬르마른, 1721년

주요 거주지
파리

방문지
런던(1719)

대표작
당혹스러운 제안(1715경, 상트페테르부르크, 에르미타슈 미술관), 깜찍한 여인, 무관심함(1717경, 파리, 루브르 박물관), 메체티노(1717~1719, 뉴욕, 메트로폴리탄 미술관), 제르생 화랑의 간판(1720, 베를린, 샤를로텐부르크 성)

다른 예술가들과의 관계
룩셈부르크 왕궁의 왕가 소장품을 보유하고 있던 클로드 오드랑의 화실에 입문하여 루벤스의 '마리 드 메디시스의 생애' 연작을 직접 접할 수 있었다. 로살바 카리에라는 파리에서 와토의 초상화를 제작했다.

◀ 장 앙투안 와토, 〈두상 연구〉, 파리, 루브르 박물관

표면적으로는 흥겨운 사교적 연회
장면이지만 그 저변에는 우울함과
일시적인 삶에 대한 덧없음이
가득한 분위기가 어려 있다.

하늘을 날고 있는
쿠피도들과 화려한
황금빛 곤돌라로 변한
배는 연인들을 사랑의
섬으로 초대하고 있는
것처럼 보인다.

이 작품은 신화와
역사적 이상주의뿐
아니라 비극마저도
피할 수 없는 쇠퇴기로
접어들었음을
상징하고 있다고
해석된다.

▶ 장 앙투안 와토,
〈키테라 섬으로의 순례〉,
1717년, 파리, 루브르 박물관

둘씩 짝을 이룬 연인들은
고대신화에 따르면 베누스가
탄생했다는 키테라 섬으로
향하기 위해 배에 오르고 있다.

자연풍경 또한 가볍고 증발되고
있는 듯 묘사되어 관능적이며
점점 사라져가는 분위기를 한층
고조시켜준다.

장미화관으로 둘러싸인
베누스의 흉상은 행복에 이르게
해주는 일종의 '연극적인'
여정의 출발점을 표시하고 있다.

와토는 자연을 '원숭이처럼' 그대로
모방하는 예술가들을 빗대어 풍자하려는
의도로 이 작품을 그린 것으로 보인다.
원숭이는 그 당시에도 인간의 행동을
똑같이 따라하는 동물로 유명했다.

우울하며 무관심한 시선을 지닌 여인의
흉상은 마치 원숭이가 쓸모없이
내리치는 망치질에 괴로워하는 표정이며
반면에 원숭이는 자신이 만들어낸
작품을 흡족하게 바라보고 있다.

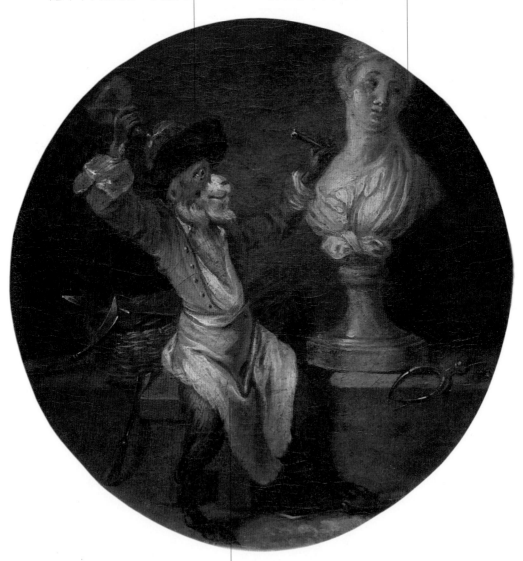

▲ 장 앙투안 와토, 〈조각가 원숭이〉,
1709~1712년, 오를레앙 미술관

자연의 모방이라는 주제는
1700년대 초의 미학 이론상
자주 대두되었던 논쟁 거리
중 하나였다.

어색한 자세에 약간은 무표정한 질은 풍자극의 익살스럽고 그로테스크한 인물로서 순진하고 바보스러운 성격을 지니지만 한편으로는 측은함을 불러일으키기도 한다.

연극계를 지극히 잘 알고 있던 와토는 코메디아 델라르테의 등장인물과 긴장감, 이야기를 화폭 속으로 옮겨놓았다. 이 그림의 주인공은 '지유의 교육'이라는 이탈리아 희극 극단인 오페라 코미크에 의해 상연되던 보드빌(가볍고 풍자적인 통속 희극―옮긴이)작품에 등장하는 인물이다.

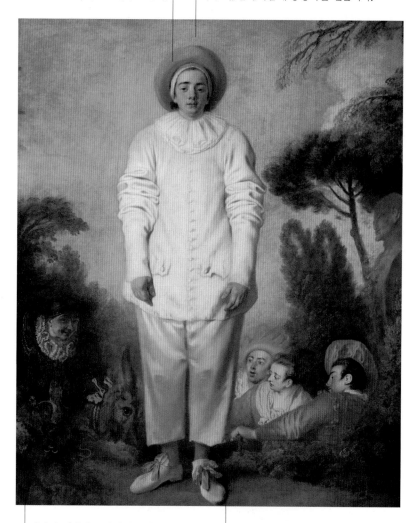

하단의 왼편에는 당나귀를 타고 있는 아버지 판탈로네와 오른편에는 한 쌍의 연인 레안드로와 이사벨라, 그리고 불쌍한 지유를 괴롭히는 멋쟁이의 모습이 보인다.

기념비적인 규모와 대담한 원근법을 사용하여 아래에서 위를 보는 시선으로 묘사된 중심인물과 모든 사물의 세심한 질감 표현, 독창적이며 효과적인 색채의 향연을 펼쳐놓은 점에서 이 작품은 죽음을 얼마 남겨두지 않은 화가의 심정을 반영하고 있다고 해석된다.

▲ 장 앙투안 와토, 〈질〉, 1718~1719년, 파리, 루브르 박물관

동시대 역사적 주제를 다룬 작품을 그려 유명해진 화가이다. 장엄한 신고전주의적인
화법으로 앵글로색슨 족의 사회적 · 도덕적 미덕을 표현했다.

벤저민 웨스트

스프링필드(펜실베이니아),
1738년~런던, 1820년

주요 거주지
런던

방문지
필라델피아(1756),
이탈리아(1760~1763),
런던(1763~1820)

대표작
게르마니쿠스의 유해를 들고
브린디시 항에 도착하는
아그리피나(1768, 뉴헤이븐,
예일대 영국미술 연구센터),
윌리엄 펜과 북미원주민들
사이의 협약(1771~1772,
필라델피아, 미술 아카데미),
넬슨 경의 죽음(1806, 리버풀,
워커 미술관)

다른 예술가들과의 관계
런던에 위치했던 그의
작업실은 필이나 스튜어트와
같이 유럽에 유학차 찾아온
미국 출신의 젊은 화가들에게
중요한 기점이 되었다.

1763년에 런던에 정착한 미국 출신 화가인 웨스트는 동시대의 역사를 주제로 다루는 새로운 장르의 회화를 개척했다. 이탈리아에서 1760~1763년간 머물면서 빙켈만을 비롯한 그의 측근들과 접촉했으며 멩스로부터 회화 교육을 받았다. 그 후 영국의 수도로 이주하여 처음에는 초상화가로 활동했고 뒤이어 고대 역사를 주제로 한 그림을 그렸다. 조지 3세는 이 작품들을 크게 호평하고 윈저 성의 왕가 예배당의 장식을 위하여 웨스트에게 신교도의 관점에서 해석한 구약성서와 신약성서를 주제로 한 종교화 연작의 제작을 의뢰했으나 결국 미완성으로 남았다. 동시대적인 문제와 근대적 풍속 주제를 1600년대 화풍과 바로크적 양식으로 표현했다. 〈울프 장군의 전사〉와 〈윌리엄 펜과 북미원주민들 사이의 협약〉은 이러한 새로운 화풍을 대표적으로 보여주는 예로, 전통적인 서사문학 중의 내용을 시사적 문제에 알맞게 각색하여 강렬한 사실주의적

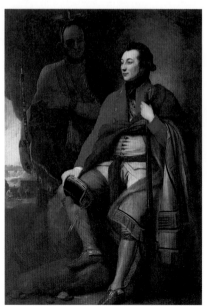

화법으로 그려내었다. 1792년에 레이놀즈가 사망한 후 1768년에 설립된 런던 왕립 아카데미의 제2대 총장으로 벤저민 웨스트가 임명되었다는 사실을 통해 그의 명성이 얼마나 높았는지를 가늠해볼 수 있다. 후기 작에는 에드먼드 버크의 낭만주의 이론의 영향과 자신의 '숭고'에 대한 고찰을 바탕으로 좀 더 개인적인 세계에 관심을 두었다.

▶ 벤저민 웨스트, 〈가이 존슨
대령의 초상〉, 1776년,
워싱턴, 내셔널 갤러리

이 작품의 주제는 프랑스가 아메리카 대륙의
식민지 확장 사업을 완전히 포기하도록
만들었던 1759년의 불영 전쟁의 승리로
인하여 영국이 퀘벡을 지배하게 된 사건이다.

기도하는 두 군인을 포함한
장군 주위의 인물은 모두
연극무대에서와 같이
반원형으로 배치되어 있다.

전경에 앉아 있는
북미 원주민은
사건이 발생한
지리적 배경을
설명해주는 역할을
한다.

숨을 거두어가는 장군은
화면의 구도상 중앙에
위치하고 있으며 그 주위의
인물들은 마치 미리
설정해놓은 것 같은 위치에
자리하고 있다.

▲ 벤저민 웨스트,
〈울프 장군의 전사〉, 1770년,
오타와, 캐나다 내셔널 갤러리

1700년대 영국 미술계에서 카라바조의 작품에 대한 존경과 과학기술적 발명에 대한 호기심이 조합된 회화를 창조해냈다.

조지프 라이트 오브 더비

더비, 1734년~1797년

주요 거주지
더비

방문지
리버풀(1768~1771),
이탈리아(1773~1775)

대표작
행성 모형을 사용한 수업
(1766, 더비 미술관), 인도의
미망인(1785, 더비 미술관),
무지개가 뜬 풍경(1795경, 더비
미술관)

다른 예술가들과의 관계
영국에서 가장 유명했던
자기와 도자기 공장의
설립자인 조지아 웨지우드와
같이 주요한 인물과 친밀하게
지냈다.

▶ 조지프 라이트 오브 더비,
〈존 웨덤 커클링턴〉,
1779~1780년,
로스앤젤레스, 폴 게티
미술관

런던에 위치했던 초상화가 토머스 허드슨의 작업실에서 교육을 받으며 화가로서 성장했음에도 불구하고 라이트는 초기작에서부터 네덜란드의 혼토르스트나 테르브뤼헨과 같은 카라바조 화파가 사용하던 인공조명에 큰 관심을 보였다. 1773년의 이탈리아 여행은 이러한 경향을 굳히게 되는 데 결정적인 역할을 했다. 이를 계기로 그는 1750년대부터 해오던 연구를 완성하였다. 그 결과는 촛불로 조명된 장면들이나 과학적 실험 혹은 산업적 주제의 작품들에 잘 나타나 있다. 이 그림들은 과학자로서의 정밀한 자세를 지닌 화가의 성격을 드러내고 있는데 그는 산업혁명에 대한 주제를 처음으로 다룬 미술가 중 하나이다. 지식인 계층의 대부분이 지지하던 바와 같이 당시 과학과 산업은 계몽주의와 깊은 연관이 있으며 인류의 발전을 위하여 불가피하고 긍정적인 요소로 받아들여졌다. 산업은 과학기술을 찬양하기 위한 그의 작품 속에 언제나 주된 주제로 등장하며 실험연구와 지식세계에 대한 적용의 결과물로서 묘사되었다. 작품을 의뢰했던 인물들은 거의 대부분이 산업계에 종사했지만 그 일부는 초기 산업화의 주춧돌을 마련해준 과학자들로 구성되었다. 화가는 공장과 제철소를 다니며 그곳에서 인공조명이 설치된 공간의 장면들을 실사했다. 마지막 20년간의 작품은 고전주의 성향 혹은 셰익스피어 작품이나 동시대 문학으로부터 영향을 받은 주제를 구사했고 그 외에도 화가의 고향이었던 더비의 풍경을 화폭에 담았다.

촛불로 조명된 실내에 세 사람이 모여 앉아 유명한 고대 조각 〈보르게세의 검투사〉의 모작을 연구하고 있다. 이 조각상은 라이트 오브 더비가 이탈리아를 방문했을 때 직접 접했던 작품 중 하나이다.

〈보르게세의 검투사〉는 에페수스의 아가시아스의 작품 중 가장 유명한 조각상으로서 1609년에 로마 근처의 안치오라는 곳에서 부서진 상태로 발견되어 니콜라 코르디에가 복원했지만 나폴레옹의 군대에 의해 도난당했으며 그 이후 루브르 박물관에서 매입하였다.

카라바조가 사용하던 빛의 효과는 150년 후에 그려진 이 작품에서도 그대로 숨을 쉬고 있다. 라이트 오브 더비는 자연광 혹은 인공조명의 효과가 강조된 그림을 가장 선호하며 즐겨 그렸다.

▲ 조지프 라이트 오브 더비,
 〈야간 연구〉, 1765년경, 개인 소장

실제와 지나칠 만큼 흡사한 인물들의
초상으로 미루어볼 때 아마도 이 작품을
제작하는 데 작가가 복합적인 광학 기기를
사용했을 가능성이 높다고 추측된다.

라이트 오브 더비는
동시대의 과학 또한 이를
널리 전파하고자 하는
의도에서 이에 도덕적인
교훈을 가미하여 예술의
주제로 승격시켰다.

소녀는 공기 펌프장치
속에서 죽어 갈 새를
측은해하며 눈물을 짓고
있다. 그 반면 어린
동생은 용기 있게 실험
과정을 지켜보고 있다.

▲ 조지프 라이트 오브 더비,
〈공기 펌프 실험〉, 1768년,
런던, 테이트 갤러리

독일에서 태어나고 교육받았지만 영국을 제2의 조국으로 삼았다. 인물 및 배경의 개성을 정교하게 묘사한 그의 작품은 당시의 국제적인 사회상을 반영한다.

요한 조퍼니

바이에른 로코코의 중심인물 중 하나였던 마틴 슈퍼어의 레겐스부르크 작업실에서 미술을 공부하고 1750~1753년에 3년간 로마에서 지내며 안톤 라파엘 멩스와 친분을 맺게 되었다. 1760년 무렵 런던으로 이주하면서 스스로 요한 자우플리에서 조퍼니라고 개명하였다. 초상화와 소형 군상화가 각광을 받으며 이에 대한 의뢰가 주를 이루던 이곳의 미술계와 접하게 된 화가는 당시 가장 유명했던 연극배우 중 하나인 데이비드 개릭의 요청으로 그의 초상화와 무대 위 장면을 담은 연작을 제작하였다. 호가스의 선례와 같이 조퍼니 또한 이를 계기로 단시일 내에 높은 명성을 얻었다. 그의 작품 세계는 실제 인물과의 유사성과 세심한 세부 묘사가 특징이다. 수많은 왕가의 초상화를 제작했으며 1768년에 왕립 아카데미를 공동으로 설립하여 1770년부터 이곳에 자신의 작품을 전시하기 시작했다. 같은 해에 피렌체로 옮겨 가 1778년까지 머물면서 샤를로트 왕비로부터 의뢰받은 〈우피치 미술관의 트리부나 실〉(1772~1778, 윈저, 왕실 소장품 전시관)을 제작했고, 그 다음 파르마의 부르봉 궁정에서 머물다가 1779년에 런던으로 돌아왔다. 그러나 한창 떠오르고 있던 레이놀즈와 게인즈버러에 의해 이미 장악된 영국의 미술계는 그에게 냉담한 반응을 보였다. 1783년에 인도로 떠나 그곳에서 거주하던 영국인들의 초상화와 캘커타의 성 요한네스 교회를 위한 〈마지막 만찬〉을 제작했다.

프랑크푸르트 암 마인, 1733년~런던, 1810년

주요 거주지
런던

방문지
로마(1750~1757), 1760년 무렵 런던으로 이주, 피렌체와 파르마(1772~1779), 인도(1783~1789)

대표작
『레테』 공연 중인 데이비드 개릭(1766, 버밍햄 미술관), 우피치 미술관의 트리부나 실(1772~1778, 윈저, 왕실 소장품 전시관), 부르봉 왕조의 페르디난도와 마리아 아말리아(1778, 파르마, 국립 미술관), 자신의 조각 전시실에서의 찰스 타운리(1781~1783, 번리, 타운리 홀, 아트 갤러리 및 박물관)

다른 예술가들과의 관계
로마에서 마수치와 함께 공동으로 작업을 펼쳤으며 피라네시, 멩스와 가깝게 지냈다.

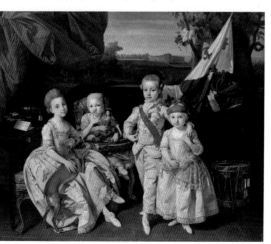

◀ 요한 조퍼니, 〈파르마를 방문한 마리아 테레지아 황제의 손자들〉, 1778년, 빈, 미술사 박물관

가족의 아침식사 장면은 로버트 애덤에
의해 개축된 18세기 영국에서 가장
유명했던 귀족들의 저택인 콤프턴 하우스의
화려한 실내에서 이루어지고 있다.

이 저택의 정원은
'케이퍼빌러티'라는 별명으로 불리던
탁월한 영국식 정원 설계가 랜슬롯
브라운에 의하여 조경되었다.

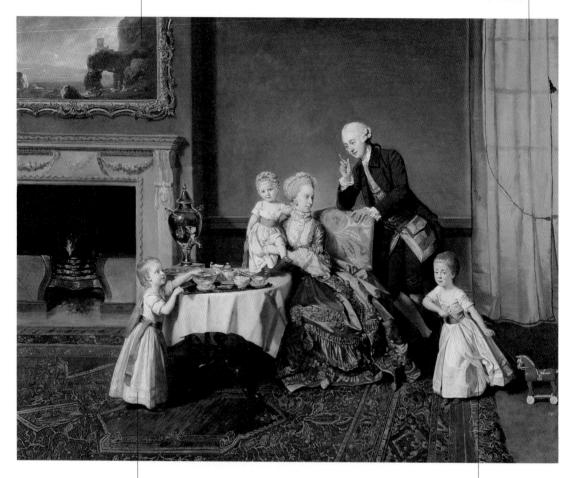

어린 소녀는 탁자 위에 놓인
과자를 몰래 집어먹으려다
아버지 윌로비 드 브로크
경의 주의를 받고 있다.

다른 한 딸은
장난감 목마를
끌고 화면으로
들어오고 있다.

▲ 요한 조퍼니, 〈윌로비 드 브로크 경의 가족〉,
1766년경, 로스앤젤레스, 폴 게티 미술관

탈곡을 마친 마을의 축제
장면 사이에 끼어 있는
궁정 건축가 프티토의
초상이 보인다.

단정한 옷차림에 목록을
손에 든 인물은 토지
관리자라고 추정된다.

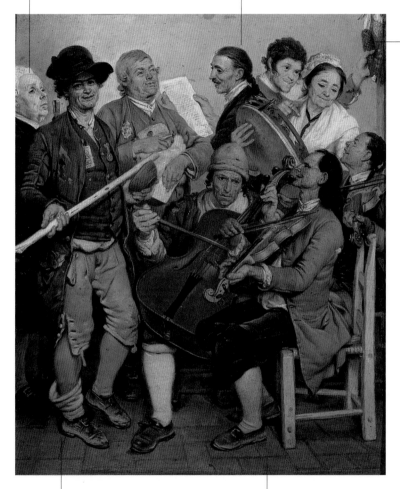

벽에 걸려 있는 껍질을
벗겨낸 옥수수에서
농민들은 탈곡 작업을
이미 마치고
주인으로부터 식사
대접을 받은 후 함께
모여 음악을 연주하고
노래를 부르며 축제를
벌이고 있다는 것을
짐작할 수 있다.

작가는 농민들의 생활에
대한 단면을 구멍 난
신발이나 발목까지 흘러내린
양말을 신은 농부 모습 등의
세부적 묘사를 통하여
생생한 자연주의적 화법으로
표현했다.

1778년에 조퍼니가 잠시 파르마에
머물던 동안 그려진 그림으로서
서민적인 정서가 강한 이 작품은
'스카르토치아타'라고 불리는 옥수수
추수가 끝난 후 농민뿐 아니라 지주와
친분이 있는 사람들이 모여 마을에서
벌이는 축제 장면을 보여주고 있다.

▲ 요한 조퍼니, 〈스카르토치아타〉,
1778년, 파르마, 국립 미술관

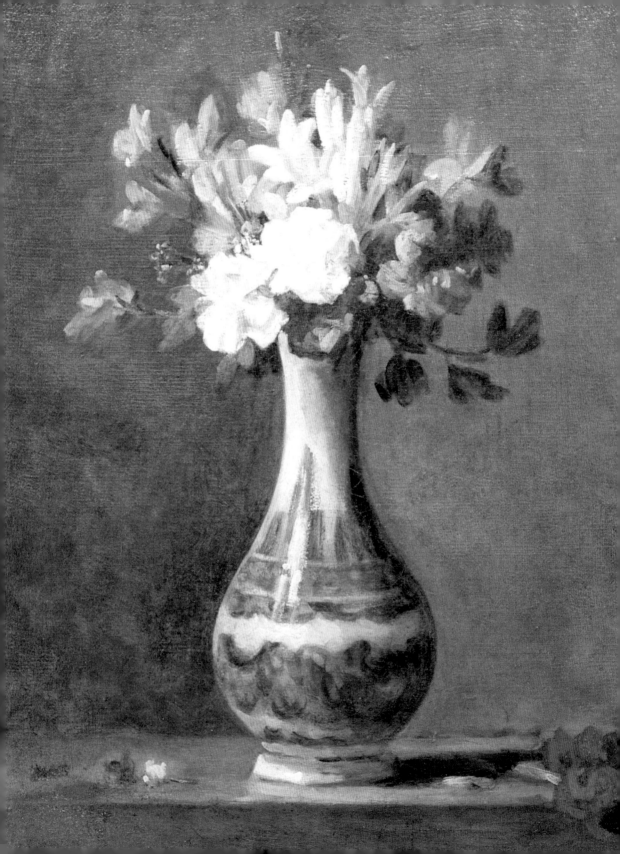

참고 자료

연대기
예술가 목록

◀ 장 바티스트 시메옹 샤르댕, 〈화병〉,
 1755년경, 에든버러, 스코틀랜드 내셔널 갤러리

연대기

1700년
스페인의 국왕 카를로스 2세가 직손 후계자를 남기지 않은 채 사망함으로써 유럽에서 가장 영향력이 강하던 왕조들 사이에 분쟁이 일어나기 시작했다.
잔프란체스코 알바니는 교황 클레멘스 11세에 즉위한 후 그로부터 20여 년간 교황령을 통치했다. 베를린에는 프로이센 과학 아카데미가 설립되었고 라이프니츠가 학장으로 임명되었다. 존 로크는 『인간오성론』을 출판했다.

1701년
스페인 왕위계승전쟁이 발발하여 14년간 지속된다. 영국에서는 '왕위계승령'이 선포되어 스튜어트 왕가의 가톨릭 계통은 왕권을 계승할 자격이 박탈당한다. 히아신스 리고는 〈루이 14세의 초상〉(파리, 루브르 박물관)을 제작한다. 교황 클레멘스 11세는 포고령을 내려 고대예술품을 로마 영토 밖으로 가져갈 수 없도록 금지한다.

1702년
영국 왕위에 앤 스튜어트 여왕이 즉위하게 된다. 런던에서 『데일리 커런트』라는 일간지가 처음으로 발행된다. 안드레아 포초는 리히텐슈타인 대공의 부름을 받고 빈으로 떠난다. 안토니오 스트라디바리는 크레모나에서 처음으로 바이올린을 제작하기 시작한다.

1703년
차르 표트르 1세는 상트페테르부르크를 수도로 지정한다. 카를레바리스는 총 104점의 부식 동판화로 이루어진 『베네치아의 풍경과 건축물』 판화집을 출판한다.

1704년
프랑스 군대는 이탈리아의 피에몬테 지방을 침략한다. 뉴턴은 빛의 분자에 대한 논문을 출판한다. 루카 조르다노는 나폴리, 산마르티노 카르투지오회 수도원의 테소로 예배당의 천정화를 제작한다.

1705년
합스부르크가의 레오폴트가 사망하자 스페인의 왕위 계승문제는 한층 더 복잡해졌다. 프랑스군은 피에몬테 지방의 점령지역을 확장해나간다. 조각가 피에르 르 그로는 로마, 산 조반니 인 라테라노 대성당을 위한 조각상 제작을 시작하여 1712년에 완성한다.

1706년
피에트로 미카는 프랑스군의 토리노 포위공격 중 자신을 희생한다. 외젠 공과 제국주의자들은 사촌 아메데오를 원조하기 위한 행동에 나선다. 주세페 마리아 크레스피는 페르디난도 데 메디치 대공을 위하여 〈유아 대학살〉(피렌체, 우피치 미술관)을 제작한다.

1707년
합스부르크 황가의 군사는 나폴리와 롬바르디아 지방을 점령한다. 영국과 스코틀랜드의 통합 협약이 체결되면서 대영제국이 탄생된다. 카를로 골도니가 탄생한다. 세바스티아노 리치는 피렌체, 마루첼리 궁전의 프레스코 제작을 완성한다.

1708년
스웨덴은 러시아를 대대적으로 공격하면서 군대를 광활한 동부지역으로 지나치게 깊숙이 침투시키는 과오를 범한다.

1709년
스웨덴의 카를 12세는 폴타바 전투에서 러시아에 패한다. 독일의 연금술사 프리드리히 뵈트거는 자기를 만들어내는 비법을 발견한다.

1710년
프랑스는 성직자 중 십분의 일을 재도입하여 경제적 침체로부터 탈피를 꾀한다. 드레스덴에는 작센 왕실 자기공장이 설립된다. 런던에 1668년부터 렌에 의해 시작된 세인트 폴 대성당의 건축이 완공된다.

1711년
합스부르크 왕가의 카를로스 6세가 오스트리아의 왕위에 오른다. 피렌체에서 바르톨로메오 크리스토포리는 피아노를 발명한다. 페르디난도 마리아 갈리 비비에나는 파르마에서 『경사 투시도법』을 출판하여 전 유럽의 극장 건축계의 토대를 이루는 이론을 제공한다.

1712년
전 유럽이 경제적 침체기로 접어들면서 스페인의 왕위계승전쟁은 종결될 조짐을 보인다. 루소가 탄생한다. 비발디는 '조화의 영감'을 작곡한다. 세바스티아노 리치는 영국으로 이주한다.

1713년
위트레흐트 조약의 체결로 스페인의 왕위계승전쟁은 종지부를 찍게 된다. 합스부르크 왕가의 카를 6세는 '국사조칙'을 공포하여 오스트리아의 왕위를 딸 마리아 테레지아가 계승하도록 확정짓는다.

1714년
하노버 왕조의 조지 1세가 영국의 왕위에 오른다. 세르포타는 팔레르모에서 로사리오 기도실의 스투코 장식을 제작한다.

1715년
72년간의 통치를 마감하고 '태양왕' 루이 14세가 생을 마감한다. 필리프 드 오를레앙이 그 뒤를 이어 루이 15세로 즉위한다. 피셔 폰 에를라흐는 빈의 성 카를 대성당을 건축하기 시작한다.

1717년
스페인의 펠리페 5세는 오스트리아와 피에몬테 왕국 사이에 맺은 위트레흐트 평화조약에 굴복하지 않고 양시칠리아 왕국을 재점령하려 노력하지만 실패한다. 와토는 〈키테라 섬으로의 순례〉(파리, 루브르 박물관)를 제작한다.

1718년
스페인 왕 펠리페 5세는 이탈리아 내 식민지를 되찾기 위해 카를로스 4세 황제에게 선전포고를 한다. 파사로비츠 평화조약으로 인하여 오스트리아와 베네치아, 오스만 제국 사이의 분쟁이 막을 내린다. 유바라는 토리노, 마다마 궁전의 외관 정면을 건축한다.

1719년
시칠리아는 또 다시 스페인의 침략을 받는다. 드포는 『로빈슨 크루소』를 출판한다. 빈에 마이센 제품을 본뜬 뒤 파키에 자기공장이 설립된다.

1720년
아이아 평화조약으로 인하여 양시칠리아 왕국의 통치권은 오스트리아로 이양되고 비토리오 아메데오의 저항에도 불구하고 사르데냐 왕국만이 사보이 왕가의 치하에 남게 된다. 와토는 〈제르생 화랑의 간판〉(베를린, 샤를로텐부르크 성)을 제작한다.

1721년
니시타트 평화조약의 체결로 스웨덴과 러시아 사이의 전쟁이 종결된다. 몽테스키외는 『페르시아인의 편지』를 출판한다. 와토가 사망한다.

1722년
아메리카 대륙의 식민지에 영국의 첫 교역제약 활동이 시작된다. 힐데브란트는

1723년
빈에 사보이 왕가의 외젠 공을 위한 여름용 별장인 벨베데레 궁전을 짓는다.

루이 15세는 프랑스 왕위에 올라 총리 플뢰리와 함께 비교적으로 평화적이며 왕국의 발전을 꾀하는 정책을 편다. 데 상크티스는 로마, 스페인 광장의 화려한 계단을 설계한다.

1724년
교황 인노켄티우스 13세가 사망한 후 베네딕투스 13세가 선출된다. 파리에 증권시장이 개장된다.

1725년
차르 표트르 대제가 사망한다. 잠바티스타 비코는 『새로운 과학』을 출판하고 비발디는 『사계』를 발표한다. 솔리메나는 나폴리, 제수 누오보 교회에 〈신전에서 쫓겨나는 헬리오도루스〉를 프레스코 기법으로 제작한다.

1726년
스페인과 영국, 프로이센, 오스트리아 사이에 하노버 제약이 체결된다. 스위프트는 『걸리버 여행기』를 출판하고 티에폴로는 우디네, 대주교 궁전 내 미술전시관에 프레스코를 제작하기 시작한다.

1727년
조지 2세가 영국의 왕위에 오른다. 아이작 뉴턴이 사망한다. 함부르크에서 나이켈은 미술소장품의 전시와 분류에 대한 국세적 기준을 처음으로 이론화시켰다.

1728년
합스부르크 왕조와 프로이센 제국 사이에 베를린 평화조약이 체결된다. 부셰는 로마의 프랑스 아카데미로부터 초청을 받고 이탈리아에서 3년간 체류하게 된다.

나폴리에서 산펠리체는 자택으로 사용될 궁전을 건축하기 시작한다.

1729년
세비야 조약으로 인하여 스페인과 합스부르크 사이에 잔존하던 관계는 완전히 소멸된다. 진 메슬리어의 『나의 증언』은 무신론의 기초를 마련한다. 유바라는 토리노 외곽에 스투피지니 가의 사냥용 별장을 건축하기 시작한다.

1730년
카를로 에마누엘레 3세가 사보이국의 왕위에 오른다. 로렌초 코르시니는 클레멘스 12세라는 이름의 교황으로 선출된다. 바카리니는 1693년에 지진으로 파괴되었던 카타니아시의 복원사업을 기획한다.

1731년
파르마의 대공 안토니오 파르네세가 별세하면서 왕가의 혈통은 중단된다. 프랑스의 성직자들은 왕권에 귀속된다. 크로사토는 스투피지니가의 별장에 '이피게네이아의 희생'을 주제로 프레스코를 제작한다.

1732년
니콜라 살비는 트레비 분수의 제작을 의뢰받는다. 호가스는 연작 '매춘부의 편력'과 '방탕아의 편력'을 그리기 시작한다.

1733년
폴란드의 왕위계승전쟁이 발발한다. 카를로 에마누엘레 3세는 밀라노를 점령한다. 파니니는 퀴리날레 궁전의 커피하우스를 위해 〈퀴리날레 광장〉을 제작한다.

1734년
볼테르는 『철학 서간』을 발표한다. 교황 클레멘스 12세에 의해 로마에 최초로 설

립된 공립박물관, 카피톨리노 박물관이 일반 대중에게 공개된다. 드 퀴빌리에는 뮌헨 부근의 님펜부르크 궁전에 아멜리엔부르크 전시관을 건축한다.

1735년
빈의 평화조약이 체결되면서 이탈리아 내에 잔존하던 여러 세력 사이에 균형이 잡힌다. 린네오는 『생물의 분류』를 출판하여 로마를 떠들썩하게 만든다. 르무안은 베르사유 궁전의 헤라클레스 홀에 루이 14세 양식에 속하는 마지막 작품인 천장화를 제작한다.

1736년
합스부르크 왕조, 카를 6세의 황녀, 마리아 테레지아는 로렌의 대공, 프란츠 슈테판을 배우자로 맞는다. 라스트렐리는 상트페테르부르크 왕궁의 공식 궁정화가로 임명된다.

1737년
지안 가스토네 데 메디치가 임종하면서 피렌체의 역사적인 왕조의 시대는 막을 내린다. 토스카나 공국은 로렌 대공들에 의해 통치되기 시작한다. 비토네는 토리노에서 구아리노 구아리니의 사후, 그의 저서 『민간의 건축』을 출판한다. 샤르댕은 파리의 살롱전에서 전시기획 작업을 담당하게 되며 자신의 작품을 출품하여 디드로의 관심을 끌게 된다.

1738년
빈 평화조약이 체결된다. 서기 79년에 일어난 베수비오 화산의 폭발로 인하여 폼페이와 함께 화산재에 묻혀 있던 에르콜라노의 발굴 작업이 시작된다.

1739년
부르봉 왕조의 카를로스 3세는 나폴리와 시칠리아의 왕위에 오른다. 알가로티는 『귀

부인들을 위한 뉴턴의 이론서』를 출판한다.

1740년
카를 5세의 임종 후 오스트리아 제국의 황위계승전쟁이 발발한다. 프로이센 왕국의 왕위에는 프리드리히 2세가, 오스트리아 제국의 황위에는 마리아 테레지아가 각각 즉위하게 된다. 프로이센 왕국에는 종교와 언론의 자유가 허용된다. 프리드리히 2세의 통치기간이 끝날 무렵 90퍼센트에 달하는 프로이센 국민들이 글을 읽고 쓸 줄 알게 된다. 피아체타는 〈예언자〉(밀라노, 브레라 미술관)를 제작한다.

1741년
프랑스는 평화조약을 위반하고 프로이센 왕국의 프리드리히 2세와 동맹하여 오스트리아를 공동으로 침공한다. 표트르 대제의 황녀 옐리자베타가 러시아의 차르로 등극한다. 페르디난도 푸가는 로마, 산타 마리아 마조레 대성당의 외관 정면을 건축한다.

1742년
피에트로 브라치는 로마의 산 피에트로 대성당 내부에 마리아 소비에스카의 묘비를 완성한다.

1743년
사보이 왕조와 오스트리아 제국은 스페인을 상대로 승전하지만 계획대로 영토적 이권은 차지하지 못한다. 플뢰리의 사망 후 루이 15세는 정책의 결정에 퐁파두르 부인의 의견을 더욱더 적극적으로 반영하기 시작한다. 헨델은 '메시아'를 작곡한다. 안나 마리아 루이사 데 메디치는 피렌체 시에 가문의 소장품을 기증하고 이는 우피치 미술관에 전시된다.

1744년
프랑스와 스페인의 군대는 쿠네오를 함

락시키고 오스트리아의 마리아 테레지아 황제에 맞서 대항한다. 카날레토의 주요 의뢰인이었던 조지프 스미스는 베네치아 주재 영국 영사로 임명된다. 티에폴로는 〈아폴론과 다프네〉를 완성한다.

1745년
나티에는 〈디아나 여신으로 분장한 애들레이드 부인〉을 완성한다. 호가스는 연작 '유행에 따른 결혼'을 제작한다. 크노벨스도르프는 프로이센의 국왕, 프리드리히 2세를 위하여 포츠담에 상수시 궁전을 설계한다.

1746년
오스트리아와 프로이센 사이에 맺은 드레스덴 협약으로 인하여 마리아 테레지아 황제는 이탈리아 내에 주둔하던 스페인군에 맞서 대항하는 데 주력할 수 있게 된다. 스페인 국왕 펠리페 5세가 사망하고 그의 아들 페르디난드 6세가 왕위를 계승한다. 카날레토는 영국으로 이동한다.

1747년
사보이 왕국은 프랑스를 상대로 승전한다. 마르그라프는 사탕무로부터 설탕을 추출할 수 있다는 사실을 발견한다.
벨로토는 드레스덴으로 이주하여 작센 공국, 아우구스트 3세의 궁정화가로 임명된다.

1748년
아헨 평화조약의 체결로 마리아 테레지아가 오스트리아 제국의 황제로 정식으로 인정되면서 유럽에서 지속되던 분쟁도 종결된다. 몽테스키외는 『법의 정신』을 출판한다. 폼페이 유적 발굴사업이 시작된다.

1749년
라이몬도 디 산그로의 의뢰로 나폴리, 산

세베로 예배당의 1700년대 유럽에서 가장 뛰어난 조각장식 사업이 시작된다.

1750년
영국, 러시아, 오스트리아는 프랑스에 맞서 대항하기 위한 동맹을 맺는다. 당시 세계 인구는 6억4천3백만 명, 이탈리아 인구는 천7백만에 이르렀다고 한다. 요한 세바스티안 바흐가 별세한다. 티에폴로는 발타사르 노이만에 의해 지어진 뷔르츠부르크 주교이자 대공의 저택을 프레스코로 장식하기 시작한다.

1751년
『백과전서』의 제1권이 달랑베르와 디드로의 편집으로 파리에서 출판된다. 흄과 스미스는 경제 자유주의의 기초 이론을 마련한다. 부르봉 왕조의 국무장관, 뒤 틸로가 진행하던 문화혁신 사업의 일환으로 파르마에 프랑스와의 긴밀한 관계 형성을 위한 중심지로서 미술 아카데미가 설립된다.

1752년
반비텔리는 부르봉 왕조의 카를로스 3세의 부름에 응하여 나폴리로 이동하여 카세르타 왕궁을 건축하기 시작한다.

1753년
독일의 과학자 린트는 레몬이 괴혈병의 치료에 효능을 보인다는 사실을 밝혀내고 북극 및 남극지대와 해상 탐험활동에 자극을 준다. 호가스는 논문 『미의 분석』을 발표하며 사실주의적이며 사회적 의식이 내재하는 회화를 지지한다.

1754년
루소는 『자연에 대한 사색』을 출판한다. 위베르 로베르는 로마에서 머물며 피라네시와 파니니, 프라고나르와 친밀하게 지낸다.

1755년
빙켈만은 『그리스 미술의 모방에 대한 고찰』을 발표하면서 전통 고전주의로부터 탈피한다. 나폴리에 왕립 미술 아카데미가 설립된다. 티에폴로는 베네치아에 탄생한 회화 및 조각 아카데미의 초대학장으로 임명된다.

1756년
영국은 전쟁 준비를 하면서 프로이센 왕국과 동맹을 맺는 반면 오스트리아의 탁월한 국무장관, 폰 카우니츠는 루이 15세에 접근한다. 모차르트가 잘츠부르크에서 탄생한다. 뱅센에 있던 국립 자기 공장이 세브르로 이전된다. 프라고나르는 로마, 메디치 저택 내 프랑스 아카데미에서 거처한다.

1757년
영국과 프로이센의 동맹군은 오스트리아와 프랑스, 러시아를 상대로 7년 전쟁을 일으킨다. 전쟁 초반에는 프로이센군이 패전한다. 『에르콜라노의 고대유적』의 제1권이 출판된다. 이후 발표될 7권의 서적과 함께 새로운 고전주의 양식을 세계적으로 알린다.

1758년
프로이센은 자신의 영토로부터 러시아군을 추방시킨다. 카를로 레초니코는 클레멘스 13세라는 이름의 교황으로 선출되어 계몽주의와 예수회에 맞서 대항하기 시작한다.

1759년
전 나폴리의 국왕, 카를로스 3세는 스페인 국왕으로 즉위한다. 프로이센의 프리드리히 2세는 베르겐에서 패전한다. 해리슨은 크로노미터를 발명하고 경도 측정법의 발견으로 인하여 영국 해군대장이 내리는 푸짐한 포상을 받는다. 볼테르는

소설 『캉디드』를 출판한다. 런던의 영국 박물관이 대중에게 공개된다. 영국의 버슬램에는 조지아 웨지우드의 도자기 공장이 설립된다.

1760년
러시아군은 베를린을 불태우지만 프리드리히 2세는 이들을 투르가우에서 격퇴시킨다. 조지 3세는 영국 국왕으로 즉위한다. 티에폴로는 스트라에서 〈피사니가의 찬양〉을 벽화로 제작한다.

1762년
루소는 『사회 계약론』을 저술하여 민주주의의 이론적 바탕을 마련한다. 멩스는 취리히에서 신고전주의의 주요 개념에 대한 저서 『미에 관한 고찰』을 출판한다. 알바니가 소장하던 어마어마한 수의 고대 유적에 대한 소묘 작품과 스미스 영사의 소장품이 영국의 국왕, 조지 3세에 의하여 매입되었다. 티에폴로는 마드리드로 이주하여 왕궁의 정전에 천장화 〈스페인의 영광〉을 제작한다.

1763년
파리의 평화협상으로 인하여 7년 전쟁이 영국과 프로이센 왕국의 승리로 종결된다. 클레멘스 13세는 빙켈만을 장관으로 임명하고 로마의 고대유적에 관한 총지휘를 맡긴다.

1764년
체사레 베카리아는 세계적으로 고문과 사형을 반대하는 최초의 논문집 『범죄와 형벌』을 출판한다. 살비는 로마에서 트레비 분수를 완성한다. 열정적인 예술품 수집가 윌리엄 해밀턴은 나폴리 주재 영국 대사로 임명된다. 빙켈만은 신고전주의의 기초 이론서로 인정받게 될 『고대 미술사』를 발표한다.

1765년
오스트리아의 프란츠 1세가 사망하고 마리아 테레지아는 황태자인 합스부르크 왕조의 요세프와 공동으로 제국을 통치하게 된다.

1766년
자퀸토와 나티에가 사망한다.

1767년
영국은 홍차에 과세를 부여한다. 예수회 수도사들은 전 유럽의 궁정으로부터 추방당한다. 안토니오 비비에나는 만토바에 '쉬엔티피코' 라고 불리기도 하는 아카데미 극장을 설계한다.

1768년
신고전주의의 활동가이자 이론가인 밀리치아는 바로크 및 로코코 양식에 반대하는 『가장 유명한 건축가들의 일생』을 출판한다. 런던에는 왕립 미술 아카데미가 설립된다. 카날레토가 사망한다. 빙켈만은 트리에스테에서 살해된다.

1769년
아작시오에서 나폴레옹이 탄생한다. 조반니 망가넬리는 교황 클레멘스 14세로 즉위한다. 피터 레오폴트 로렌 대공은 피렌체의 우피치 미술관을 일반 대중에게 공개하고 계몽주의의 교육론에 따라 박물관학적인 개조사업을 시행한다.

1770년
프랑스의 황태자 루이 16세는 오스트리아의 황제인 마리아 테레지아의 황녀, 마리 앙투아네트와 결혼한다. 그뢰즈는 역사적 사건을 다룬 작품에 대한 비난을 받자 아카데미의 살롱계를 떠난다. 마드리드에서 티에폴로가 사망한다.

1771년

피에르마리니의 설계에 의하여 밀라노에 후에 왕궁이 될 대공의 궁전이 지어지기 시작한다. 맹스는 산 루카 아카데미의 총장으로 선출된다.

1772년
영국의 재판관 윌리엄 머레이(맨스필드 경)는 영국 내 노예제도의 불법성을 역설하여 이 제도의 폐지 운동을 선동했다. 디드로의 중재로 예카테리나 2세는 크로자의 소장품을 매입하여 상트페테르부르크의 에르미타슈 미술관의 핵을 마련했다.

1773년
아메리카 대륙의 보스턴에서는 홍차가 적재된 화물선을 바다에 함몰시키는 이른바 Boston Tea Party가 일어난다. 이 사건은 미국 독립전쟁의 시작을 알린다. 로마의 포폴로 광장의 재개발사업 기획에 대한 공모가 시작된다.

1774년
루이 16세는 투르고를 재정장관으로 임명한다. 글루크는 『아울리스의 이피게네이아』를 발표한다. 볼파토는 바티칸시국의 라파엘로 작품을 판화로 제작한다.

1775년
교황 피우스 6세가 즉위하면서 길고도 험난한 교황령 시대의 막이 열린다. 괴테는 『젊은 베르테르의 슬픔』을 출판한다. 조각가이자 소묘가인 플렉스먼은 웨지우드 도자기 공장에서 작업하기 시작한다.

1776년
아메리카 대륙의 영국 식민지는 독립을 선언한다. 아담 스미스는 『국부론』을 완성한다. 오스트리아 황제, 마리아 테레지아의 뜻에 의하여 밀라노, 전 예수회 사원인 브레라 궁전에 미술 아카데미가 설립된다.

1777년
이 시기에 프란체스코 구아르디는 고대 폐허와 유적지를 주제로 '카프리치오' 풍경화들을 제작한다. 나폴리에는 부르봉 왕실 박물관이 설립되어 에르콜라노와 폼페이에서 발굴된 유적들이 전시된다.

1778년
베토벤은 대중들을 상대로 첫 연주회를 연다. 한 달 차이로 루소와 볼테르가 사망한다. 빈의 벨베데레 회화전시관에는 미술사의 새로운 기준인 화파와 연대에 따라 분류된 작품이 전시된다.

1779년
런던에서는 퓌슬리를 비롯한 당시 주요 화가들이 참여했던 셰익스피어 갤러리 사업이 시작된다. 로마에서 맹스가 사망하고 그의 흉상은 라파엘로의 유골이 안치된 판테온에 세워진다.

1780년
오스트리아 황제 마리아 테레지아가 사망한다. 바르샤바에서 벨로토가 사망한다.

1781년
칸트는 『순수 이성 비판』을 발표한다. 네커는 선대 프랑스 재무 장관만큼의 호사를 누리지 못한다. 카노바는 신고전주의의 영향을 드러낸 첫 작품인 〈테세우스와 미노타우루스〉의 제작을 시작한다.

1782년
와트는 증기 기관을 발명한다. 쇼더 로드 라클로는 『위험한 관계』를 저술한다. 빈에서 메타스타시오가 사망한다.

1783년
두 용감한 귀족이 몽골피에 형제의 열기구를 타고 베르사유 궁전 위로 날아오른

다. 잔도메니코 티에폴로는 아카데미의 총장으로 임명된다.

1784년
베르사유의 조약으로 아메리카의 독립전쟁이 종결되면서 미국이 탄생한다. 동인도회사는 국유화된다. 불레는 뉴턴의 기념비를 설계한다.

1785년
스페인 신고전주의의 대표적인 거장 비야누에바는 마드리드의 프라도 미술관을 설계한다. 로마에서 다비드의 〈호라티우스 형제의 맹세〉가 공개되어 대중으로부터 큰 호응을 얻는다.

1786년
모차르트는 '피가로의 결혼'을 작곡한다. 발마와 파카르는 최초로 몽블랑 정상에 도달한다.

1787년
빈에서 미국의 헌법이 공포된다. 에드워드 기번은 『로마 제국 쇠망사』를 저술한다. 로마, 산티 아포스톨리 교회에 세워진 카노바의 〈클레멘스 14세의 묘비〉는 신고전주의의 대표적 조각이다.

1788년
웨지우드 도자기 공장의 총감독 지위에 오른 플렉스먼은 『일리아드』와 『오디세이』, 『신곡』, 아이스킬로스의 비극을 주제로 삽화를 제작한다. 조슈아 레이놀즈는 〈마스터 헤어〉(파리, 루브르 박물관)를 그린다.

1789년
파리 시민들의 바스티유 감옥 점령으로 프랑스 혁명이 시작된다. 얼마 후 국민의회는 인권선언을 선포한다. 신고전주의 건축가 랑한스는 베를린에 브란덴부르크 문을 신전의 입구와 같이 건축한다.

1790년
칸트는 저서 『판단력 비판』을 통해 취향적인 판단과 지적인 판단을 구분 짓는다. 퓌슬리는 〈잠에서 깨어난 티타니아 여왕〉을 제작한다.

1791년
도미니카 공화국에서 노예들의 반란이 일어난다. 모차르트는 '레퀴엠 미사'를 작곡한 후 숨을 거둔다.

1792년
프랑스는 오스트리아 제국에 선전포고를 한다. 국민공회는 공화정 수립을 선언한다. 런던에서 터너의 첫 전시회가 열린다. 파리의 루브르 박물관이 처음으로 대중에게 공개된다.

1793년
파리는 공포로 휩싸인다. 루이 16세와 마리 앙투아네트 왕비는 단두대에서 처형당한다. 카노바는 〈아모르와 프시케〉를 조각하고 다비드는 〈마라의 죽음〉을 그린다.

1794년
로베스 피에르는 단두대에서 처형당한다. 카노바는 〈베누스와 아도네〉를 제작한다.

1795년
프로이센과 프랑스 사이에 바젤 평화협정이 맺어진다. 괴테는 『로마 애가』를 출판한다.

1796년
나폴레옹 군사의 이탈리아 침략이 시작되고 사보이 왕조와 오스트리아 세력을 무너뜨린다. 고야는 연작 '카프리치오'를 그리기 시작한다.

1797년
캄포포르미오 협약으로 인하여 베네치아의 주권은 오스트리아로 넘어가게 된다. 덴마크 출신의 조각가 토르발센은 로마에서 활동하기 시작한다. 제라르는 〈프시케에게 입을 맞추는 아모르〉를 제작한다.

1798년
나폴레옹이 이집트를 점령한다. 횔덜린과 슐레겔 형제는 독일 낭만주의를 시작한다. 맬서스는 『인구론』을 발표한다. 빈첸초 카무치니는 다비드의 〈율리우스 카이사르의 죽음〉으로부터 영향을 받아 이탈리아 회화계 사상 처음으로 사회적인 사상이 내재하는 작품을 선보인다.

1799년
프랑스로 돌아온 나폴레옹은 쿠데타로 총재정부를 전복하고 3인의 통령에 의해 통치되는 정부를 수립한 후 자신을 제1통령으로 임명한다. 영국에서는 노동조합을 억압하는 법률이 선포된다. 베토벤은 '교향곡 제1번'을 발표한다. 슐레겔은 『루신데』를 저술한다. 프리드리히는 〈빙해의 범선〉을 완결한다. 다비드는 〈사비니 여인들〉을 완성한다.

1800년
나폴레옹은 알프스 산맥을 넘어 마렝고 전투에서 오스트리아군을 상대로 승리한다. 노발리스는 『밤의 찬가』를 저술한다. 샬그랭은 파리의 룩셈부르크 궁전을 신고전주의 양식으로 개축한다. 선 유럽 궁정의 실내장식에는 프랑스 작품을 모방한 제정양식이 유행한다.

예술가 목록

이탤릭체로 표기된 본문의 페이지 수는 해당 예술가의 생애에 관한
내용이 '대표적 예술가' 부분에 기록되어 있음을 나타냅니다.

도판 출처

© Akg Images, Berlino: pp. 13, 14, 16-17, 18, 26, 39, 44-45, 48, 78, 79, 87, 89, 109, 110-111, 118, 121, 122, 125, 129, 137, 139, 148, 158-159, 162, 163, 164, 167, 169, 222, 238, 241, 246, 250, 255, 257, 263, 264, 267, 270, 271, 272, 273, 274-275, 282, 295, 310, 313, 316, 321, 340, 352, 354, 362, 368, 372

Amsterdam, Rijksmuseum: pp. 301, 353

© Archivio Mondadori Electa, Milano: pp. 22, 28, 32, 33, 71, 152-153, 179, 185, 186, 190-191, 211, 227, 234, 242, 243, 244-245, 252, 258, 260, 269, 290, 291, 302, 309, 318, 322, 341, 342, 343, 346/ su concessione del Ministero per i Beni e le Attività Culturali pp. 23, 24, 34, 47, 64, 82-83, 96-97, (Foto Schiavinotto), 112, 182, 183, 184, 192, 193, 198, 203, 236, 240, 247, 254, 259, 278, 279, 299, 300, 303, 317, 319, 323, 328, 336, 338, 347, 350, 371

Boston, Museum of Fine Arts: p. 60

Brest, Musée des Beaux-Arts: p. 58

Città del Vaticano, Biblioteca Apostolica: p. 104

Daniela Teggi, Milano: p. 142
Dresda, Gemäldegalerie: pp. 136, 297

Dublino, National Gallery of Ireland: p. 106

© Erich Lessing/Contrasto, Milano: pp. 10, 21, 27, 38, 43, 61, 73, 90, 91, 98, 99, 100, 103, 105, 107, 113, 130, 133, 134, 138, 140, 141, 143, 144, 146, 147, 149, 150, 151, 155, 156, 157, 160, 161, 166, 170, 172-173, 178, 180, 206-207, 223, 224, 230, 235, 256, 276, 280, 283, 284, 285, 286, 293, 294, 304, 307,

311, 312, 314-315, 320, 332, 333, 335, 339, 348-349, 351, 355, 357, 360-361, 363, 367

© Foto Scala, Firenze: pp. 20, 200, 201, 202

Francoforte, Städelsches Kunstinstitut: p. 56

Ginevra, Musée d'Art et d'Histoire: p. 298

Hillerød, Nationalhistoriske Museum: p. 189

Lipsia, Museum der Bildenden Künste: p. 75

Londra, National Portrait Gallery: pp. 53, 324

Londra, Sir John Soane's Museum: p. 74

Londra, Tate Gallery: p. 251

Los Angeles, The J. Paul Getty Museum: pp. 54, 62-63, 101, 174, 232, 266, 277, 330-331, 337, 366, 370

Madrid, Museo Thyssen-Bornemisza: p. 231

Monaco, Alte Pinakothek: pp. 171, 233, 248, 261

Mosca, Galleria Tret'jakov: p. 127

Mosca, Museo Puškin: p. 195

New York, Metropolitan Museum: p. 2

Ottawa, National Gallery of Canada: p. 365

Oxford, Ashmolean Museum: p. 345

Parigi, Bibliothèque Nationale: p. 8

Parigi, Musée Carnavalet: pp. 52, 116

© Fhoto RMN, Parigi: pp. 11(88-000154-Daniel Arnaudet), 102(84-000346-Gérard Blot), 359(90-003165-Michèle Bellot)

Potsdam, castello di Sanssouci: p. 132

Providence, Museum of Art: p. 77

San Pietroburgo, Ermitage: pp. 67, 68, 126, 135, 225, 226, 237, 249, 262, 308, 344, 356

Sarasota, The John and Marble Ringling Museum of Art: p. 35

Sion, Musée Cantonal des Beaux Art: p. 86

Stoccolma, Nationalmuseum: p. 12

© The Bridgeman Art Library, Londra: pp. 15, 40, 41, 46, 57, 65, 69, 70, 72, 80, 81, 85, 88, 92, 108, 115, 117, 119, 120, 145, 165, 177, 197, 205, 209, 210, 213, 214, 215, 216, 219, 253, 268, 281, 287, 288-289, 296, 306, 326, 329, 334

Tulsa, Gilcrease Museum: p. 218

Varsavia: Museo Nazionale: pp. 131, 292

Washington, National Gellery: pp. 66, 228, 358, 364

Zurigo, Kunsthause: pp. 76, 265

L'editore è a disposizione degli aventi diritto per le eventuali fonti iconografiche non identificate

옮긴이의 말

18세기 유럽의 미술은 로코코와 신고전주의, 그랑 투르와 베두타 회화, 아카데미와 왕립공예공장 등이 새로이 등장했다. 영국과 프랑스에서 일어난 혁명과 계몽주의 철학의 영향을 받아 정치, 사회, 예술, 문화 전반에 걸쳐 대대적인 변화가 일어난 당시의 시대상을 반영하고 있다. 이 시기에 가장 크게 발전한 미술사조는 크게 두 가지로 구분된다. 프랑스의 루이 15세 왕정을 중심으로 발전한 로코코와 신흥 부르주아 계급을 대표하는 사상인 계몽주의로 인해 탄생한 신고전주의를 들 수 있다.

18세기 초반을 지배한 로코코 양식은 이전의 화려하고 웅장한 바로크 양식과는 대조적으로, 부드러운 곡선과 엷은 색채의 향연을 통해 세련미와 경쾌함을 강조했다. 이 양식은 가벼운 유희와 오락을 애호하던 당시 귀족들로부터 각광을 받았으며, 특히 실내장식 분야에서 꽃을 피웠다. 로코코 미술을 대표하는 인물에는 장 앙투안 와토나 프랑수아 부셰와 같은 화가뿐 아니라, 현대 산업디자인의 토대를 마련한 토머스 치펀데일, 앙드레 샤를르 불, 자코모 세르포타, 프란츠 안톤 부스텔리 등 수세기 동안 비주류 예술로 분류되어 왔던 공예 분야의 거장들이 주요한 위치를 차지하고 있다.

1750년대는 서양 미술사에 있어 근대와 현대를 나누는 분기점으로 여겨진다. 18세기 후반부터 미술은 더 이상 개별적인 영역을 지닌 예술의 양상이 아닌, 문학, 사상, 음악, 예술이론 등과 밀접한 관계를 가지고 공존하며 새로운 개념의 미술을 창조했기 때문이다. 이렇게 18세기 후반의 유럽에서 계몽주의와 고고학, 고대의 고전주의에 대한 관심을 바탕으로 탄생한 새로운 예술적 사조가 바로 신고전주의이다. 빙켈만과 멩스에 의해 완성된 신고전주의 이론은 카노바의 눈부시게 흰 대리석 조각상과 고대의 도덕성과 가치관을 되살려 프랑스 혁명에 기여한 자크 루이 다비드의 회화로 형상화되었다.

이 책은 연대순이나 예술사조별로 구성된 전형적인 미술사의 개론서들과 달리 독특한 구조로 이루어져 있어 18세기 미술사에 좀 더 쉽고 재미있게 접근할 수 있다. 그와 동시에 일반적인 자료에서 좀처럼 찾아볼 수 없는 전문적인 정보를 담고 있어 미술사를 깊이 있게 연구하고자 하는 이들과 관련 분야의 전문가에게 유용할 것이다.

옮긴이 노윤희

Il Settecento
Text by Daniela Trabra

ⓒ 2006 By Mondadori Electa S.p.A., Milano

The Korean edition is published by arrangement with Mondadori Printing S.p.A.,
Verona on behalf of Mondadori Electa S.p.A.,
through Tuttle Mori Agency, Inc., Tokyo

Korean translation Copyright ⓒ 2010 by Maroniebooks

극적인 역동성과 우아한 세련미
바로크와 로코코

초판 1쇄 인쇄일 2010년 9월 10일
초판 1쇄 발행일 2010년 9월 15일

지은이 | 다니엘라 타라브라
옮긴이 | 노윤희
펴낸이 | 이상만
펴낸곳 | 마로니에북스

등 록 | 2003년 4월 14일 제 2003-71호
주 소 | (413-756) 경기도 파주시 교하읍 문발리 파주출판도시 521-2
전 화 | 02-741-9191(대)
편집부 | 031-955-4919
팩 스 | 031-955-4921
홈페이지 | www.maroniebooks.com

ISBN 978-89-6053-178-9
ISBN 978-89-6053-177-2(set)

* 책값은 뒤표지에 있습니다.